U0135334

2017年国家社科基金项目『中国现代艺术形上学思想研究』

（17BZW063）最终成果

舞雩之境

中国现代艺术形上学思想研究

冯学勤 著

ZHEJIANG UNIVERSITY PRESS

浙江大学出版社

·杭州·

目　录

引　论

一、艺术的超越性价值论

从西方美学看，艺术（审美）形上学应该有两义：其一，阐释"美"（beauty）的超越性内涵；其二，阐释审美活动、感性体验或艺术实践的超越性内涵。第一义可被称为"美的形上学"（Metaphysic of Beauty），属于审美形上学的传统形态，如古希腊时代的"美即理式"或"美即和谐"等，事关"宇宙的或形而上的秩序与关系原则"（cosmological or metaphysical principle of order and relationship）或"某一有序实在的内在原则"（intrinsic properties of an orderly reality）。[①] 如果借用乔尔乔·利科的话，那么关于"美的形而上学"最为简单的回答就是，"美学与形而上学结伴而行"[②]；或者，"美"对形而上学的依赖性。那么，美为何要依赖形而上学？在古典美学看来，审美或以美为追求的艺术活动，首先必须知道什么是"美"（beauty），这就需要对美的本质进行发问，抓住美的现象之下隐藏的美的本体。在被克罗齐称为"美学之父"的柏拉图看来，美的本体在于理式，美是理式的一种存在形式，一切现象的美都以之为源泉，都因分有美的理式而成为美的事物。因此，从美学的西方源头看，艺术或审美活动一开始就与形而上学所追求的终极真理紧密相连。

柏拉图之后，新柏拉图主义代表哲学家普罗提诺认为，整一性（unity）或合一性（oneness）是世界的组织原则，而美则是显现于世界的那种合一性

① 汤森德：《美学导论》，王柯平等译，北京：高等教育出版社，2005 年，第 11 页。
② 见乔尔乔·利科所撰《权力意志》的编后记。尼采：《权力意志》，孙周兴译，北京：商务印书馆，2007 年，第 1447 页。

的产物,物质的美(事物美)的根源在于精神世界(理式美)。至中世纪,奥古斯丁继承了新柏拉图主义,将之吸收进基督教神学之中,认为美的本体是上帝,美是上帝以数的和谐原则创造万物的产物,相对于现实世界中源自感官的、相对的美,上帝则是超感觉的、绝对的美。对这种古典美论,汤森德指出:"过去,人们认为美具有重要的形而上意义。美是宇宙和谐的组成部分,是天下万物终极秩序的公理性(rightness of the ultimate order of things)所在。因此,对美的恰当反应是一种近乎宗教敬畏般的感受(feeling of near-religious awe)。"①对现代人类而言,这种对作为真理表征的美之敬畏感似乎已经烟消云散,然而这并不意味着对审美活动或感性体验活动乃至此类活动的重要途径——艺术的敬畏感不复存在,相反在"艺术形上学"(Metaphysics of Art)这个命题中,这种对艺术实践和审美活动的感受,甚至已经取代了原本对宗教才会产生的敬畏体验。于是,这个作为现代形态的第二义,在抛弃——至少是悬置了传统对美本身的形而上学探寻的同时,将重心转到对审美和艺术经验本身的超越性价值论构建上来。

艺术形上学的现代性意涵,一言以蔽之,即一种关于艺术和审美活动具有取代宗教信仰地位的超越性价值论。尽管艺术与形而上学处处携手,然而古典形态的艺术形上学,"艺"与"道"、艺术创作与真理探寻总体而言是一种离散关系,在价值序列上"艺"低于、附于"道",艺术活动的更高价值总是要附丽于"真"或"善"——从古典美学史看来,艺术所生成的、"美"所代表的高级感性经验或是神性的显现,或是道德的象征,或是连接自然与必然的桥梁,其自身并不被理解为一个可以"建体立极"的超越性价值原则,这种"艺术形上学"毋宁说是从"艺"——形式经验出发走向形而上学,或艺术活动有一个外在于自身的超越性价值目标。"道"与"艺"的离散关系在 18 世纪以后发生改变,现代艺术形上学抑或艺术形上学的现代形态开始在欧洲浪漫主义传统中集中出现。席勒的《美育书简》提出了艺术的终极功能即人的解放问题,同时将通过艺术所达到的游戏—审美状态视为解放了的人的最高

① 汤森德:《美学导论》,王柯平等译,北京:高等教育出版社,2005 年,第 19 页。

状态;谢林为艺术赋予了人类活动中的中心地位;歌德、雨果、诺瓦利斯、卡莱尔等为诗人冠以"牧师""立法者""先知"等神圣之名;华兹华斯、雪莱等人则宣扬诗表现宇宙与人性之真理;戈蒂耶则直接宣称神明终将毁灭,只有艺术才真正永恒。① 浪漫主义者将艺术推向了道德、宗教和科学所占据的尊崇地位,而最高地位则由可被归入晚期浪漫主义的尼采(比厄斯利)②所赋予。

现代艺术形上学的开启者,正是高扬"艺术是人类的最高使命和天生的形而上活动"的青年尼采。在发表于 1872 年 1 月的《悲剧的诞生》前言中,尼采称:"我确信艺术是人类的最高使命和人类天生的形而上活动,我要在这里把这部著作奉献给人类,奉献给走在同一条道路上的人类先驱者。"③尼采的这一段话,标志着现代艺术形上学——现代关于艺术的超越性价值理论——以一种最为高亢的姿态出场。随着启蒙理性和科学主义在 18、19世纪的高歌猛进,以基督教信仰为核心的欧美传统超越性价值体系日渐瓦解,"上帝之死"也就是最高价值自行废黜的结果是——虚无主义降临西方现代社会。艺术形上学,首先正欲解决最高价值虚位的问题,包括诺瓦里斯、施莱格尔、瓦肯罗德以及年轻的尼采在内的浪漫主义者,将欧洲自公元4 世纪以来开始依附于基督教、并吸纳了一千多年宗教养料的艺术和审美活动,放置在了因"上帝之死"留出的空缺上,作为一种填补超越性价值空白的替代品。作为形而上学活动,审美和艺术一方面成为生成"终极真理"也即最高意义的活动;另一方面,人们又期望从中获得"终极慰藉",也就是"形而上的慰藉",以克服对死亡的畏惧。然而,与浪漫主义者不同,尼采在他学术生命的晚期(1886—1888),对作为宗教信仰替代品的艺术和审美活动进行了批判性的反思,尤其是对艺术和审美活动那给予"形而上的慰藉"的功能做了激烈的切割。在发表于 1886 年的《自我批判的尝试》一文中,他首先对 14 年前的自己进行了深入的批判,称:

① 比厄斯利:《西方美学简史》,高建平译,北京:北京大学出版社,2006 年,第 217—256 页。
② 比厄斯利:《西方美学简史》,高建平译,北京:北京大学出版社,2006 年,第 238 页。
③ 尼采:《悲剧的诞生》,周国平译,北京:华龄出版社,2001 年,前言第 3 页。

　　我的悲观主义者和神化艺术者先生,您自己听听从您的书中摘出的一些句子,即谈到屠龙之士的那些颇为雄辩的句子,会使年轻的耳朵和心灵为之入迷的。怎么,那不是 1830 年的地道的浪漫主义表白,戴上了 1850 年的悲观主义面具吗? 其后便奏起了浪漫主义者共通的最后乐章——灰心丧气,一蹶不振,皈依和膜拜一种旧的信仰,那位旧的神灵……①

　　何以"浪漫主义者的最后乐章"其情感基调是"灰心丧气、一蹶不振",而最后的结局是"皈依和膜拜""旧的信仰"? 原因很简单,浪漫主义者所信奉的艺术形上学无法给予人以"终极慰藉",真正的"形而上慰藉"是要解决"死后如何"的问题,也就是要直面人类生命的有限性和时间的不可逆性等终极关怀问题,而这点正是包括基督教在内的传统宗教所擅长的地方。一旦浪漫主义者或艺术形上学的信奉者意识到了这点,他们就只能重新回到"旧的信仰"的怀抱中,随即艺术形上学也就走向了自身的边界,其对于现代人类的超越性价值或最高意义将不复存在——艺术形上学将变成通过艺术和审美活动走向宗教超验的活动,换句话说艺术或审美活动如其在现代以前的地位一样,仅仅是一个康德主义的桥梁、黑格尔主义的中间环节或基督教神学及其理性主义谱系源头——柏拉图主义的工具,属于艺术自身的形而上意义完全不存在。

　　为了解决这个问题,尼采的方案是,首先将其在《悲剧的诞生》中提出的"艺术形上学"(Metaphysics of Art)——"艺术是人类的最高使命和天生的形而上学活动",微调成为"艺术家的形上学"(Artistic Metaphysics):

　　人们不妨称这整个艺术家的形而上学为任意、无益和空想——但事情的实质在于,它确实显示一种精神,这种精神终于有一天敢冒任何危险,起而反抗生存之道德的解释和意义。……基督教是人类迄今所

① 尼采:《悲剧的诞生》,周国平译,北京:华龄出版社,2001 年,第 155 页。

听到的道德主旋律之最放肆的华彩乐章。事实上,对于这本书中所教导的纯粹审美的世界之理解和世界之辩护而言,没有比基督教教义更鲜明的对照了,基督教只是道德的,只想成为道德的……因为谁知道反基督徒的合适称谓呢？——采用一位希腊神灵的名字:我名之为"酒神精神"。①

这一调整的意图是,将艺术形上学从"要慰藉"的艺术欣赏者或受用者的维度,转变成为艺术家——艺术创造者的维度。换言之,人类最高的使命和天生的形而上活动,更多指向的应该是艺术创造活动,而非单纯的审美静观或艺术欣赏。处在艺术欣赏者维度的艺术形上学,由于欣赏者主体与对象——艺术品之间的知性分离,极易将艺术和审美活动视为通抵抑或认识形而上世界——另一个世界的工具。无论是以"真"为最高价值的认识(科学)形上学还是以"善"为最高价值的道德形上学,抑或是传统的融绝对的真和绝对的善于一体的宗教形上学,艺术都仅仅占据一种工具性或派生性的价值地位。而这种调整,将艺术形上学的真正意义凸显了出来,所谓"艺术家的形上学",是指艺术或审美创造本身就具有不依附任何价值的超越性意义,甚至将形而上学的探索本身都视为一种创造性的艺术活动,拒绝仅仅成为艺术欣赏者所期待的经由艺术达到实体界的桥梁。简言之,尼采微调之后的"艺术家的形上学",直指艺术创造者这一主体、艺术创造这一主体性活动本身的超越性价值。

尼采将这种"艺术家的形上学"命名为"酒神精神"。在《悲剧的诞生》之中,酒神尽管已经显露出本体论之神的面目,然而仍因尼采自身的青涩而与日神处在一种二元对立当中,表征造型艺术——形式化原则的日神对表征音乐艺术——已经吸收了形式化原则的生命冲动的酒神,形成了一种本不应该平衡的平衡关系、本不可能调谐的调谐关系,形式化原则对感性生命构成了一种表面上的、同时也只能是暂时的制衡,而这点恰恰是其一度的精神

① 尼采:《悲剧的诞生》,周国平译,北京:华龄出版社,2001 年,第 152 页。

导师叔本华在青年尼采那儿留下的尾巴。在尼采曾一度自认的精神导师叔本华那里,艺术或审美活动的特殊功能,就是提供一种对生命意志的暂时性遮蔽——抑或对呈现为反动的、否定性的、束缚性的生命意志所带来的痛苦提供慰藉;于是在年轻的、《悲剧的诞生》时期的尼采那里,表征其艺术形上学真正性质或具体内容的酒神,就处在一种未充分彰显其自身独特性的状态之中。然而十余年之后,日神与酒神所形成的这种平衡或调谐不复存在,日神仅仅被理解为酒神及其迷醉的一种类型,而非是能够吸收酒神冲击的一个盾牌或一种以理性—形式化原则为基础的防御机制。在 1888 年发表的《偶像的黄昏》中,尼采称:

> 由我引入美学的对立概念,阿波罗的和狄俄尼索斯的,两者都被理解为是迷醉的类型,它意味着什么? ——阿波罗的迷醉首先让眼睛保持激动,以至于眼睛获得幻觉之力。画家、雕塑家和叙事文学家是出色的幻觉者。相反在狄俄尼索斯的状态中,却是整个情绪系统的激动和增强:以至于它突然地调动自己一切的表达手段,释放表现、模仿、改造、变化之力,同时还有表情和表演的全部种类。①

"两者都被理解为是迷醉的类型!"酒神本身就是迷醉之神,此时尼采完全取消了日神作为梦幻之神的独立性,将日神的形式化原则抑或造型能力仅仅理解为迷醉的另一个种类,亦即更多侧重于视知觉系统——局部感官系统的迷醉。于是,尼采以最清晰的语言宣告,日神的形式化原则和释放幻象的功能完全是一种派生性的产物,自身已无法再成为酒神——全身心之迷醉那可相抗衡的对立面,也自然无法再承担那处在对立面的酒神冲动的防御机制——如果还存在一种防御功能的话,那么这种防御功能的释放也是来自酒神自身,而非是可与酒神相抗衡的日神。至此,尼采的艺术形上学思想的全部奥义,以及其以酒神为内核的艺术本体论,才最为充分、最为淋

① 尼采:《偶像的黄昏》,卫茂平译,上海:华东师范大学出版社,2007 年,第 126 页。

漓尽致地呈现出来，亦即是一种表征着生命冲动及由生命冲动派生的形式创造的酒神形上学，或关于迷醉经验的艺术哲学。

酒神形上学或艺术家之形上学，是为"纯粹审美的世界"进行辩护——当这个世界面对基督教神学传统及作为其思想谱系的柏拉图—理性主义哲学传统，以真、善之名指责其为"幻象"之时。对尼采而言，"全部生命都是建立在外观、艺术、欺骗、光学以及透视和错觉之必要性的基础上"，"生命建立在艺术之必要性的基础之上"，意指生命建立在能够派生幻象、派生意义的迷醉经验基础之上；而作为幻象和意义的艺术，即"外观""欺骗""光学""透视""错觉"，这些范畴的内部相通性正因迷醉经验本身而被建立。① 因此，如果说尼采 1885 年以后产生的"权力意志"说是以积极的、肯定性的生命意志为本体论内核的话，那么他的艺术形上学无疑是说生命的真正本体在于生成迷醉经验的艺术！综合前后期尼采的思想，艺术与生命正是一体性的。在此处，作为幻象的艺术甚至成为人类生命之所以可能的前提，换言之生命——感性冲动与艺术——形式创造冲动是一体的，从而与对幻象加以指责的道德形上学乃至科学（认识）形上学形成对抗，进而建体立极于自身。对个体而言，小到看待日常生活中普通事物的视知觉形式和认知方式，大到个体理想或生活意义，无不受到感性经验——感觉、情绪、情感、想象、联想、直觉等的支配，无不是从个体化——身体性存在的某一特定的时空视角出发，从而具有天然的、无法根除的幻象性质，这种幻象构成个体生存不可或缺的真理；对于人类整体而言，任何关于人类未来更美好社会的理论蓝图，从根本上说分有同样的幻象性质，同样具有激发普通个体、汇聚社会力量投身社会实践的功能。因此，作为幻象的艺术——也就是日神艺术尽管派生于酒神、尽管是酒神之迷醉经验的副产品，然而其功能却对人类生命具有不可取消、不可替代的价值。于是，年轻的尼采曾将日神——幻象之艺术称为"至高的真理"：

① 尼采：《悲剧的诞生》，周国平译，北京：华龄出版社，2001 年，第 152 页。

这至高的真理,与难以把握的日常现实相对立的这些状态的完美性,以及对在睡梦中起恢复和帮助作用的自然的深刻领悟,都既是预言能力、一般而言又是艺术的象征性相似物,靠了它们,才使得人生成为可能并值得怀念。①

当尼采将艺术形上学调整为"艺术家的形上学"之后,超越性价值并不来自幻象,更不来自幻象背后的"真理",并不呈现为一个随时向幻象讨要意义或用幻象遮蔽自身生存的无意义的接受主体,而是回到一个不断派生出新的幻象的创造主体。新幻象的派生与创造能力,其动力源在于积极的、肯定性的生命意志;相反,讨要意义或寻求遮蔽的动机,与消极的、否定性的生命意志相关。前者为尼采后期以戏仿传统形而上学的态度而提出的"权力意志"论,而后者则是其理论超越对象,亦即叔本华的生命意志观。当尼采将艺术形上学的价值重心调整到创造者之维时,也意味着其艺术形上学思想获得了真正的理论独立性。

艺术形上学与科学形上学亦即"求真之志"同样形成一种深刻的对立关系。早在《悲剧的诞生》中,尼采就已经采用了极大的篇幅,对以"苏格拉底主义"(实为柏拉图主义)为标志的科学形上学加以批判。在尼采看来,苏格拉底是"理论家生活方式的典型"。"他(理论家)的最大快乐存在于靠自己的力量不断成功的揭露真相的过程之中。"②如果说艺术形而上学是建筑在对整体生命信仰上的形而上学,那么苏格拉底的形而上学是一种怎样的形而上学?"那是一种不可动摇的信念,认为思想循着因果律的线索可以直达存在的至深的深渊,还认为思想不仅能够认识存在,而且能够修正存在。这一崇高的形而上学妄念成了科学的本能,引导科学不断走向自己的极限……"③尼采进而将这种"自身的极限"加以阐明,称:

① 尼采:《悲剧的诞生》,周国平译,北京:华龄出版社,2001 年,第 5 页。
② 尼采:《悲剧的诞生》,周国平译,北京:华龄出版社,2001 年,第 83 页。
③ 尼采:《悲剧的诞生》,周国平译,北京:华龄出版社,2001 年,第 83 页。

因为科学领域的圆周有无数点,既然无法设想有一天能够彻底地测量这个领域,那么,贤智之士未到人生的中途,就必然遇到圆周边缘的点,在那里怅然凝视一片迷茫。当他惊恐地看到,逻辑如何在这界限上绕着自己兜圈子,终于咬住自己的尾巴,这时便有一种新型的认识脱颖而出,即悲剧性的认识,仅仅为了能够忍受,它也需要艺术的保护性治疗。①

按传统的本土话语来说,到了人生中途的贤智之士已知"天命"。于是,自然而然地丧失了无惧未知的健旺勇气,因而在看到"圆周边缘的点"也即无限的未知之时,必然产生深深的恐惧——人类理性不可能认识超验存在,这点已通过康德成为尼采时代的哲学共识:建立在先验范畴基础上的人类理性只能认识经验存在物,也即为时空因果等条件限制的有限对象。就此而言,以"求真之志"驱动的科学形上学,最终必然发现自身因生命有限性而产生的限制,如果不被随即产生的虚无主义所吞噬,就必须向艺术寻求"保护性治疗",而非斥责作为幻象的艺术为虚妄。

然而,艺术所提供的"保护性治疗"在年轻的尼采那里是存在危险的。正如在《悲剧的诞生》中所说的那样,将死的苏格拉底应当去寻求音乐的庇护,但年轻的尼采并没有追问下去,艺术为求真之志的信奉者提供的庇护到底是否充足?换句话说,这种致力于提供终极慰藉的庇护,是否已经超出了艺术形上学的能力?事实上,与科学形上学相比,基督教神学抑或宗教形式的道德形上学与艺术形上学的对立,才是根本性的对立。宗教—道德形上学对艺术的指责,与科学形上学一样,都是指责其为幻象。然而不同的是,道德形上学的幻象指责,其根本出发点是以至善之名。对于有限的人类生命而言,至高的善并不仅仅指向尘世的道德完善性;毋宁说,尘世的道德完善性,是要依靠一个超越尘世抑或超越人类生命有限性的存在者来确保的——这点,正是康德以实践理性的需要而为上帝所留下的超验地盘。神

① 尼采:《悲剧的诞生》,周国平译,北京:华龄出版社,2001年,第86页。

学之所以能斥责作为幻象的艺术为虚妄,从根本上说并不因为艺术是情欲或肉身的表征,而是因为作为情欲和肉身表征的艺术,持续不断地言说着现存世界和肉身存在的有限性——只有那些有助于把人们引向不朽和无限、通向上帝之城的艺术,才被视为真正有价值的艺术。然而这样一来,艺术形上学就不可能真正被建立起来,因为艺术或审美仅仅是形而上学——通向最高存在者的工具或途径。在年轻的尼采那里,这种危险无疑是存在的。在《悲剧的诞生》中,他已经高喊出了"我们信仰永恒生命",并称要与永恒生命合一。而这个永恒生命就是酒神,作为永恒生命的酒神,作为以永恒生命为有限生命提供慰藉的酒神,与基督教上帝之间的关系实际上是暧昧不清的,仅仅只是作为一种倒影式的存在:

> 酒神艺术也希望使我们相信生存的永恒乐趣,不过我们不应到现象中,而应到现象背后,去寻找这种乐趣。我们应当认识到,任何事物,只要它是派生的,就必须准备着面对异常痛苦的解体。我们被迫正视个体生存的恐怖——但不必由此而被吓瘫,一种形而上的慰藉使我们暂时逃脱世态变迁的纷扰。我们在短促的瞬间真的成为原始生灵本原,感觉到它的不可遏制的生存欲望和生存快乐。现在我们觉得,既然无数竞相生存的生命形态如此过剩,世界意志如此过分多产,那么斗争、痛苦、现象的毁灭就是不可避免的。正当我们仿佛与原始的生存狂喜合为一体,正当我们在酒神陶醉中期待这种喜悦长驻不衰,在同一瞬间,我们会被痛苦的利刺刺中。纵使有恐惧和怜悯之情,我们仍是幸运的生者,不是作为个体,而是作为众生一体。①

这一整段都在谈论"新型的认识",教授获得"终极慰藉"的方法。首先这种认识不可能从现象处得到,而是要穿过现象(appearance)去发现实体(reality);这个实体被称作为"酒神",我们只是无限酒神的有限创造品;这

① 尼采:《悲剧的诞生》,周国平译,北京:华龄出版社,2001年,第93页。

种"认识"并非依靠理性去认知，而是要通过悲剧艺术和审美体验去获得，获得与酒神合一的神秘体验；这种神秘体验赋予个体以瞬间的无限感，以及丰富的变幻性，此为快感的根本源泉；而"痛苦的利刺"来自一丝清醒的理性认识，使我们仍旧意识到自己是有限存在物；痛苦与快乐并存的体验如果真的要上升到崇高体验，既不因完全自我欺骗而获得单一的快感，又不因过度痛苦而否定快感，那么就无论如何都要凭借对某一理念的信仰，即对永恒生命的坚信；如果还要进一步获得终极慰藉，即要回答死后如何的问题，那就只能进一步假设生命的可逆性，否则谈不上终极关怀。但问题的真正复杂性在于，假如真的迈进一步，艺术形上学不但与宗教变得难以区分，而且也直接触及了自身的边界：或者围绕酒神建立自身生命可逆的新宗教，或者像他自己眼中的浪漫主义者那样，投身于一个"旧的神灵"。然而无论哪一点，都是自身思想成熟之后的尼采绝对不可能容忍的。

尼采艺术形上学的真正使命是建立一种取代宗教的新的超越性信仰，而非成为一种新的宗教或再度倒退为旧宗教的桥梁。身体的速衰性、生命的不可逆性是现代人的永恒伤口，企图用作为"玛雅人的面纱"之艺术来掩盖伤口，并不能够真正取代宗教。何以如此？在这个永恒伤口面前，最高存在者的幻象或幻象的最高存在是第一性的，而驱动幻象生成的生命反而成了第二性，也即蜕变成为一个不断向幻象讨要慰藉的卑微存在。在这个等级次序中，宗教作为一劳永逸地遮蔽必死之伤口的幻象方案，自然优于艺术或审美——作为暂时遮蔽的工具，于是尼采的艺术形上学面临失去根本价值的风险。要想解决这个问题，就必须使人坚定地立足于尘世，而非退回到宗教的幻象世界中去。让伤口持续敞开——这才是酒神的激情源源不断的动力所在。也正是深知伤口永远存在，酒神的激情才会不断派生出新的幻象——形式创造之冲动。于是在《自我批判的尝试》一文的最后部分，尼采称：

> 你们年轻的浪漫主义者：并非必定！但事情很可能会如此告终，你
> 们很可能会如此告终，即得到"慰藉"，如同我所写的那样，而不去进行

> 任何自我教育以变得严肃和畏惧，却得到"形而上的慰藉"，简言之，如
> 浪漫主义者那样告终，以基督教的方式……不！你们首先应当学会尘
> 世慰藉的艺术——你们应当学会欢笑，我的年轻的朋友们，除非你们想
> 永远做悲观主义者；所以，作为欢笑者，你们有朝一日也许把一切形而
> 上慰藉——首先是形而上学——扔给魔鬼！①

尼采要人做智者，更要人做勇者，在其艺术形上学的方案中智者永远为
勇者服务。在这段宣言当中，尼采表现出对《悲剧的诞生》所遗留下来的叔
本华和基督教问题的最后反思。对于叔本华的艺术形上学而言，艺术和审
美活动是人类为遮蔽作为缺憾的生命、对永难满足之否定性意志加以"宁静
的观审"的活动，来自幻象的慰藉构成了艺术的核心功能。作为智者的尼采
首先将"形而上的慰藉"调整为"尘世慰藉"，从而使《悲剧的诞生》中的酒神
与基督教传统彻底划清了界限。对于必死之人类而言，作为幻象的艺术其
慰藉功能既不可能、也并不需要完全被取消，然而必须指出这种慰藉的性质
是尘世的或属于具身性存在的生命自身的；于是，重要的问题不是艺术是否
应该为有限的生命提供慰藉，而是这种慰藉能否激发积极乐观的生命态度，
"学会欢笑"正是艺术作为"尘世的形而上学"的一个基本功能，其直面的是
因人类生命的有限性而导致的悲观主义。

然而，教人做勇者的尼采最后还是形成了对智者的"扬弃"："作为欢笑
者"，浪漫主义者最后要把"一切形而上慰藉""扔给魔鬼"，也就是对人类生
命有限性问题形成最终解决，这种最终解决方案指向未来文明更加发达、生
命力更加强健的人类，是一个面向未来的开放式方案，而非如宗教传统所提
供的一个封闭式方案。这种解决自然是"有朝一日"才能发生的事情，到那
个时候才能彻底把"一切形而上的慰藉"抛弃；作为朝向这个时刻的第一步，
首先抛弃的是"形而上学"亦即宗教传统中非难生命、指责幻象、敌视感性、
弃绝尘世的超验之思。在1887年的《论道德的谱系》中，尼采尖锐批判了传

① 尼采：《悲剧的诞生》，周国平译，北京：华龄出版社，2001年，第156页。

统哲学家作为"半教士"亦即在科学形上学与宗教形上学那里往往共享的一个弊端,即"否定世俗、敌视生活、不相信感官、放弃性欲的遁世态度……"①因此从根本讲,"艺术形而上学"是一个纯粹的现代性命题,它以艺术活动的超越性价值论为内容,以替代宗教为根本宗旨。

二、舞雩之境

尼采所代表的现代艺术形上学,标志着艺术的独立性原则是在超越性价值、而非一般性价值的意义上被树立起来,艺术活动不再满足于对认识、道德或宗教活动的依附,相反它意欲成为新认识、催生新道德、凝成新信仰,具有极强的解放性和革命性特征。正因为这点,在思想启蒙和文化改造的功能性期许之下,这种关于艺术的超越性价值话语于 19 世纪末、20 世纪初随着西方美学,尤其是欧洲浪漫主义思想的舶来一并进入中国,不仅强烈冲击了传统"载道"观念,激活了对本土文化传统的新认识,进而为艺术活动树立起本土价值基点,并直抵信仰构建这一本土思想文化现代性的最深层问题。"中国现代艺术形上学",即一种既具现代性、又具本土性的关于艺术的超越性价值理论,正是在这种背景下产生的。作为欧洲浪漫主义传统与本土心性文化传统会通的产物,中国现代艺术形上学以王国维对"曾点之乐"之新阐释为起点,以梁漱溟之"仁的形上学"、冯友兰"天地境界"为殊途攀援,以蔡元培"以美育代宗教"为激越命题,以宗白华"生生的节奏"为成熟形态,横跨美学、艺术学、新儒学等多个思想和学术领域,体现了十分鲜明的本土现代性精神。

从青少年时期因科举而接受过系统的儒学教育角度看,与同辈的梁启超、蔡元培一样,王国维属于"开眼看世界"的最后一代传统知识分子;当然另一方面他们又在对来自东西两洋的现代思想的吸收和阐释过程中转而成为本土第一代现代知识分子。后世的研究者往往倾向从外来或传统的某一端去检视他们的文化身份,然而这种检视极易忘却这一代知识分子所共享

① 　尼采:《论道德的谱系　善恶的彼岸》,谢地坤等译,桂林:漓江出版社,2007 年,第 79 页。

的现实立足点。换言之,"文化身份"问题并不是他们形成自身思想或走上学术道路时第一关心的问题,或者说藏身于"文化身份"这一表层问题之下的实质是个体意义和社会现实问题。尽管王国维并不像梁、蔡那样直接投身于沉闷的晚清—民初政治运动,然而他也一样深切关注危亡年代的国族现实,当然这种关注更多是从一个体质羸弱同时长于沉思的学术天才的个体视角发出的。在这种兼具个体特殊性与时代普遍性的、对自身意义和国族现实的双重关注之中,中国现代艺术形上学——一种关于艺术之超越性价值的本土现代性话语才得以产生。也正是由于这种扎根于本土现实的个体立足点,中国艺术形上学思想的本土现代性特征从一开始就十分清楚,从而具有不应受到质疑的本土思想品格和本土文化身份:无论是西方理论还是中国传统,对其选择和使用都是基于本土现实的需要。

对于王国维而言,"形而上学"与"艺术"的价值问题是同时提出的,这点充分表现在《论哲学家与美术家之天职》一文中。该文中王国维将孟子"人禽之辨"的关键点由道德替换为"纯粹之知识与微妙之情感"。"微妙之情感"与"纯粹之知识"构成了王国维对学术独立和艺术独立加以论证的、新的人性论基点,来自西方的现代知识体系为他提供了立论基础。在这两种独立论背后起支撑作用的,正是尼采处水火不容的科学形上学和艺术形上学①,然而在该文中二者却是联袂出场、携手并进。这种携手本身即提示着我们应当关注本土语境与西方语境的差异性。该文开篇王国维亦如欧洲浪漫主义者一般,高呼艺术与哲学为天下最神圣、最高贵之事:"天下有最神圣、最尊贵而无与于当世之用者,哲学与美术是已。"②所谓"无与于当世之用"却又"最神圣、最尊贵"者,即艺术与哲学一道具有超越此身有限性的无上价值:

① 尼采认为,苏格拉底—柏拉图主义的哲学形上学,希望通过因果律来认识存在进而修正存在,"这一崇高的形而上学妄念成了科学的本能"。秉持此种妄念的科学形上学以真理之名指斥艺术为幻象,而尼采则称科学形上学之真理本身不过为生存不可或缺之幻象,一如幻象为生存不可或缺之真理。详参尼采:《悲剧的诞生》,周国平译,北京:华龄出版社,2001年,第83页。

② 王国维:《论哲学家与美术家之天职》,《王国维文集》(下),北京:中国文史出版社,2007年,第3页。

今夫人积年月之研究,而一旦豁然悟宇宙人生之真理,或以胸中倘
恍不可捉摸之意境一旦表诸文字、绘画、雕刻之上,此固彼天赋之能力
之发展,而此时之快乐,绝非南面王之所能易者也。①

以真理为旨趣的哲学研究,与以"意境表现"为目的的艺术活动,具有远
超最高世俗权力并直指永恒的快乐:"政治上之势力有形的也,及身的也;而
哲学美术上之势力,无形的也,身后的也。"②"无形的""身后的",正是超越
性价值话语出现的鲜明征兆,往往于个体面对生命的有限与身体的速朽之
时发生。对于王国维而言,艺术的超越性价值既出自个体的强烈需求,同时
也直接针对儒家文化传统之现世主义积弊。这种积弊使得国民性被束缚在
道德教化和政治事功之中得不到充分发展,于是国族救亡与复兴事业缺乏
各方面应有的人才基础。在这点上,王国维与蔡元培一样,认为只有找到一
个超越性的价值基点,才能从根本上建立起一种对国民加以引导的学说。
当然,王国维比蔡元培要更早也更加深入地进入到超越性价值理论的建构
中,他在 1904 年至 1908 年所形成的"境界说",正是中国现代艺术形上学思
想出场的开端。

需要指出的是,这一开端并非出现在《〈红楼梦〉评论》这篇打上鲜明叔
本华烙印的文章中。叔本华的艺术形上学方案是通过艺术使世俗主体从生
命意志的束缚中解脱出来,而成为一个纯粹无欲的遁世主体。当然,艺术遁
世只是暂时遁世,在价值上低于禁欲主义,于是艺术并未真正处于超越性价
值之顶峰。在这一方案中,艺术的功能是一种消极的功能,而生命意志是否
定性的生命意志,更确切地说,否定性的生命意志驱使艺术成为消极的艺
术。尽管叔本华为王国维提供了从消极艺术之视角肯定《红楼梦》价值之契
机,但他也因此而产生了关于叔氏学说的"绝大疑问":

① 王国维:《论哲学家与美术家之天职》,《王国维文集》(下),北京:中国文史出版社,2007 年,
第 4 页。
② 王国维:《论哲学家与美术家之天职》,《王国维文集》(下),北京:中国文史出版社,2007 年,
第 4 页。

夫由叔氏之哲学说，则一切人类及万物之根本，一也。故充叔氏拒绝意志之说，非一切人类及万物，各拒绝其生活之意志，则一人之意志，亦不得而拒绝……然则拒绝吾一人之意志，而姝姝自悦曰解脱，是何异蹄涔之水，而注之沟壑，而曰天下皆得平土而居之者哉！①

王国维对叔本华之"绝大疑问"首先表现为一逻辑疑问，即按照形上学的合一性原则，个体否弃生命意志所生之解脱并非真正之解脱——只有万物全体之否弃方可言真正解脱。然而，真正隐藏在此逻辑疑问之下的是一个价值质疑，即万物全体的生命意志是消极的、否定性的吗？② 尼采那积极的艺术形上学和肯定性的生命意志论自然可以为王国维提供反向视点，然而尼采的悲剧艺术观既不适合用来解读《红楼梦》，也对生活困窘、体质羸弱而性本忧郁的王国维来说并非生命之兴奋剂，因此王国维从叔本华艺术形上学与《红楼梦》之相遇所获之境界只能是"无空乏、无希望、无恐怖"此类偏重否定性描述的"解脱境界"，并非生命之极大肯定和至高愉悦。就此而言，《〈红楼梦〉评论》不过是叔本华理论的一次本土旅行，而非为西方理论扎根于本土，进而生成本土现代思想的标志之作。

对王国维而言，生命之极大肯定和至高愉悦显露于《孔子之美育主义》中，该文正是中国现代艺术形上学思想的真正发端。其所依托的核心资源并非叔本华与充满佛道精神的《红楼梦》，而是以席勒为核心的欧洲浪漫主义传统与儒家心性之学传统的相遇。该文在概述西方传统从亚里士多德到夏夫滋博里、哈奇生等肯定艺术为德育之助的思想之后，以递进关系高扬席

① 王国维：《〈红楼梦〉评论》，《王国维文集》（上），北京：中国文史出版社，2007年，第10—11页。

② 王国维对叔本华生命意志论之绝大疑问，实质为价值论之疑问。在《〈红楼梦〉评论》中王国维即已称叔式的"无生主义"为不可能，尽管他自己同时也怀疑儒家式的"生生主义"是否能在现实社会中达到；而在《叔本华与尼采》中，王国维则称叔本华之"意志寂灭可能与否，为一不可解之疑问也"，同时他也并未成为尼采肯定性的生命意志论之信徒。对于王国维而言，叔本华与尼采皆被他归入"可爱者不可信"之列。在"可爱"与"可信"之间，内含科学形上学与艺术形上学的冲突，同时亦伴有心性之学与乾嘉考据学之间的矛盾——从王国维后来弃哲学、美学与文学而投身于史学、金石考据学而言，终究还是复归到"可信之学"的乾嘉传统序列中去了。当然，他仍将面临慰藉之丧失问题。

勒美育思想的开创性。第一层是指席勒继承康德思想而视"审美之境界为物质之境界与道德之境界之津梁"①，第二层则深入席勒在康德学说基础上的发明，这种发明同样可以破除叔本华那否定性的生命意志观，艺术和审美活动并非仅为由物质向道德过渡的"津梁"，或叔本华式的遁世解脱工具，并非居于"道德之次"，而是具有"无上价值"："然希氏后日更进而说美之无上之价值，曰：'如人必以道德之欲克制气质之欲，则人性之两部犹未能调和也。于物质之境界及道德之境界中，人性之一部，必克制之以扩充其他部；然人之所以为人，在息此内界之争斗，而使卑劣之感跻于高尚之感觉。如汪德之严肃论中气质与义务对立，犹非道德上最高之理想也。最高之理想存于美丽之心（Beautiful Soul），其为性质也，高尚纯洁，不知有内界之争斗，而唯乐于守道德之法则，此性质唯可由美育得之。'"②审美和艺术活动由道德津梁和认识工具，转变为建体立极之现代性价值基点，物质境界及其对应的气质之欲与道德境界对应的道德之欲皆在审美境界中被超越，此时的审美和艺术并非仅为道德的象征或幻象式的理想，而是人性的应然状态。

　　至此，王国维开启的中国艺术形上学建构获得了现代性的基因，而本土基因的注入则在他以席勒之眼转而"观我孔子之学说"之时。他先是称孔子的"兴于诗，立于礼，成于乐"为"始于美育，终于美育"，也即认为孔子的教育原则从头到尾都贯穿了美育精神，又称赞孔子对诗教和乐教的重视。进而他指出孔子不仅通过艺术进行教育，也重视"玩天然之美"："且孔子之教人，于诗乐外，尤使人玩天然之美。故习礼于树下，言志于农山，游于舞雩，叹于川上，使门弟子言志，独与曾点。点之言曰：'莫春者，春服既成，冠者五六人，童子六七人，浴乎沂，风乎舞雩，咏而归。'由此观之，则平日所以涵养其审美之情者可知矣。"③需要指出的是，如果仅止于涵养美情于天然，那么王国维境界说的超越性内涵并没有得到真正展开，叔本华理论的负面性质也并没有得到克服。中国现代艺术形上学的真正起点，于王国维对舞雩之境

①　王国维：《孔子之美育主义》，《王国维文集》（下），北京：中国文史出版社，2007 年，第 94 页。
②　王国维：《孔子之美育主义》，《王国维文集》（下），北京：中国文史出版社，2007 年，第 94 页。
③　王国维：《孔子之美育主义》，《王国维文集》（下），北京：中国文史出版社，2007 年，第 94 页。

所发之盛赞中显露：

> 之人也，之境也，固将磅礴万物以为一，我即宇宙，宇宙即我也。光风霁月不足以喻其明，泰山华岳不足以语其高，南溟渤澥不足以比其大。邵子所谓"反观"者非欤？叔本华所谓"无欲之我"、希尔列尔所谓"美丽之心"者非欤？此时之境界：无希望，无恐怖，无内界之争斗，无利无害，无人无我，不随绳墨而自合于道德之法则。一人如此，则优入圣域；社会如此，则成华胥之国。①

"之人也"指的是曾点与孔子；"之境也"指的是孔子肯定曾点的"风乎舞雩"境界。王国维首先称这种境界已将宇宙万物与个体之人相合，随即化用象山心学"宇宙即我心、我心即宇宙"之说，点破此境界为"天人合一"之境；并称"光风霁月之明""泰山华岳之高""南溟渤澥之大"都不足以形容这一境界。进而三个反问，将浪漫主义思想与儒家心性之学资源相并置。尽管王国维此时仍以叔本华"无欲之我"释此境界，然而此境界不仅基于席勒那对本能和理性双向统御的"美丽之心"，更已基于心性之学那对生命高度肯定的、生生不息的天道；《〈红楼梦〉评论》中叔本华那否定性的、消极色彩的生命意志至此非但全无踪影，此处铺排显然表现为肯定性之生命意志、超越性之情感经验的高峰状态——这在王国维所留下的全部文献中实属罕见。对此境界，心性之学传统中影响甚广的一个阐释来自朱熹，他称：

> 曾点之学，盖有以见夫人欲尽处，天理流行，随处充满，无少欠缺，故其动静之际，从容如此。而其言志，则又不过即其所居之位，乐其日用之常，初无舍己为人之意。而其胸次悠然、直与天地万物上下同流、各得其所之妙，隐然自见于言外。视三子之规规于事为末者，其气象不

① 王国维：《孔子之美育主义》，《王国维文集》（下），北京：中国文史出版社，2007年，第94页。

侔矣,故夫子叹息而深许之。而门人记其本末独加详焉,盖亦有以识
此矣。①

　　在朱熹看来,曾点之学本非从"舍己为人"的道德角度出发,却达到了
"胸次悠然、直与天地万物上下同流、各得其所之妙"的境地,而前三子相比
之下所言之事皆为"末",气象皆不及曾点。三子既为末,那么"曾点之学"则
当被承认为一种归本之学;只有归本之学,才称得上"直与天地上下同流",
亦即已抵超越性价值之巅。宋明心性学家中对曾点之乐加以高度推崇的第
一人是周敦颐,黄庭坚称周敦颐之境界为"人品甚高,胸中洒落,如光风霁
月",这正是王国维"光风霁月不足以喻之明"的用典来源。周敦颐教人"寻
孔颜乐处",而"孔颜之乐""亦如曾点之乐"②;从学周敦颐的二程兄弟受其
影响,所谓再见周茂叔后,"吟风弄月而归,有吾与点也之意"③。程颢亦留
有著名的"万物生意最可观"的典故:"明道不删窗前草,欲观其意思与自家
一般。又养小鱼,欲观其自得意,皆是于活处看,故曰:'观我生,观其
生'。"④当然,宋明心性之学对曾点之乐的讨论,是与道德论域中的圣贤气
象联系在一起的,曾点之乐也在这种讨论过程中被赋予了浓厚的道德形上
学意涵。正是自王国维始,曾点之乐被纳入审美和艺术理论的新论域,顺势
激活了中国艺术形上学的现代建构历程,曾点之乐及其宋明心性之学推崇
者被援为艺术审美理论之例证无论是在与王国维同辈的蔡元培、梁启超处,
还是在第二代美学家朱光潜、宗白华等人处,皆可轻易发现;而蔡元培的"以
美育代宗教"说、梁启超所谓的"最高的情感教育"——"仁者不忧"、朱光潜
"乐的精神与礼的精神"、宗白华"中国艺术的意境"等话题,也皆以王国维对
舞雩之境的盛赞为开端;不仅如此,现代新儒家道德形上学建构亦深受王国
维所启之艺术形上学影响,无论是梁漱溟的"仁的形上学"还是冯友兰的"天

① 朱熹:《四书集注》,长沙:岳麓书社,1987年,第190页。
② 朱熹:《朱子语类》卷三十一,明成化九年陈炜刻本。
③ 程颢:《二程遗书》卷三,清文渊阁四库全书本。
④ 罗大经:《鹤林玉露》卷九,明刻本。

地境界"，皆可视为对舞雩之境这同一顶峰的殊途攀援。

三、仁的形上学

尽管承认曾点之学乃归本之学，朱熹仍因路径差异而曾提出"曾点不可学"①，认为后人若采取此种为学方针则有逃入道释、偏离儒学正统的危险，于是受朱熹影响的儒家心性之学一直对曾点之乐有所警惕，这种警惕甚至在晚近的现代新儒家处仍有清晰证据——无论以心学为宗还是以理学为宗。如牟宗三即在《从陆象山到刘蕺山》一书中对王学泰州派以乐为心之本体加以批评，又对王氏父子、陈白沙、邵雍、二程兄弟、周敦颐等推崇曾点之乐的儒家学者进行追溯，进而将这一传统称为"曾点传统"，流露出对此传统所含异端倾向的薄责之意。② 是时牟宗三认为，美不过静观所得之"住相"，换言之美即耽溺于光景（光影）之物，非建体立极之主导性原则；当然，牟氏晚年对勘康德《判断力批判》之时，则又提出即真即善之"合一说的美"，同时对"曾点之乐"及其宋明学推崇者们均予以高度肯定。③ 不同于牟宗三那吸收美学理论、归本式的肯定，当代理学之代表性人物陈来于 20 世纪 80 年代末在《心学传统中的神秘主义问题》一文中，将曾点乃至孟子—心学一系的"万物一体"视为"神秘体验"，并试图将此种体验从儒家道德形上学建构中剔除出去；④而在近年来所作的《新原仁》一书中，虽肯定"万物一体"，却偏

① 黄宗羲：《明儒学案》卷三十二，清文渊阁四库全书本。

② 牟宗三称："若专以此为宗旨（此既是一共同境界，实不可作宗旨），成了此派底特殊风格，人家便说这只是玩弄光景，依此义而言，我们可名这一传统曰'曾点传统'。"牟宗三在此处立场颇游移，一方面称曾点之乐为儒、释、道三家共同之境界，为题中应有之义，然又不肯承认为宗旨，甚至站在理学的立场（人家之义）上责备心学常见之体验为"玩弄光景"。详见牟宗三：《从陆象山到刘蕺山》，长春：吉林出版集团有限责任公司，2010 年，第 183 页。

③ 牟宗三：《康德第三批判讲演录》，《鹅湖月刊》，第二十七卷第六期总号第三一八。

④ 陈来称："从孟子到陆、王，突出道德主体性、良心自觉，为儒学做出了巨大贡献。但他们具有形上意义的命题'万物皆备于我''仁者以天地万物为一体''心外无物'等，都与神秘体验相联系。对于心学，我们可以问，致良知、知行合一、扩充四端、辨志、尽心，这些道德实践一定需要'万物皆备于我''吾心便是宇宙'作为基础吗？一定需要'心体呈露''莹彻光明'的经验吗？换言之，没有诸种神秘体验，我们能不能建立儒家主张的道德主体性、能不能建立儒家的形而上学？这对儒学古今的理性派来说，当然是肯定的。"详见陈来：《有无之境——王阳明哲学的精神》，北京：人民出版社，1991 年，第 412—413 页。

重对"万物一体"作为存有论之理之肯定；又与倡"情本体"的李泽厚相辩，认为生命、情感不可为体，仁之体本于性理而非情欲，还以"情生于性"来中和"道始于情"，以消解庞朴、李泽厚来自郭店楚简的情本论依据。① 显然，在中国现代道德形上学与艺术形上学之间，还是存在着某种竞争性关系的，而原点正可追溯至王国维以席勒阐释"风乎舞雩之境"所开启之新路径时。这点也从反向证明，中国现代艺术形上学对新儒家道德形上学构建影响极深。事实上，早期的新儒家如梁漱溟、冯友兰等人皆曾受此影响，或隐或显地沿着王国维所开路径加以攀援。

　　梁漱溟认为，中国形上学与西洋、印度形上学在问题和方法上皆不同。就问题言之，中国完全没有类似古希腊或古印度那种本体论形上学："中国自极古的时候传下来的形而上学，作一切大小高低学术之根本思想的是一套完全讲变化的——绝非静体的。他们只讲些变化上抽象的道理，很没有去过问具体的问题。"②中国有对道体之探讨，然而此种探讨之对象绝非永恒不变的存在者，而是对变动不居之道体"直觉玩味"："我们要认识这种抽象的意味或倾向，完全要用直觉去体会玩味。"③"直觉玩味"被梁漱溟认为是中国形上学独有的思维方式，即只能以审美的、艺术的方法去觉解道体，换言之中国形上学从认识方式上看就是艺术和审美的；也只有从这种艺术和审美的新认识出发，才能捕捉到中国形上学之道体，即表征生命和生成的肯定性情感以及基于此种肯定性情感而生的肯定性原则——"仁"。在梁漱溟看来，"仁"首先就是本能、直觉和情感，当然又不仅仅是本能、直觉和情感，"然而情感却不足以言仁"，"仁"自然不是一种一般的感性经验，而是经过提撕引领的特殊感性经验，其特质是"极有活气而稳静平衡"④。这种经验特质被梁氏又细析为两个要素：第一个要素是"寂——顶平静而默默生息的样子"；第二个要素是"感——最敏锐而易感且强"。无疑，梁氏阐释的

①　陈来：《新原仁》，北京：生活·读书·新知三联书店，2014 年，第 389—420 页。
②　梁漱溟：《东西文化及其哲学》，北京：商务印书馆，1999 年，第 121 页。
③　梁漱溟：《东西文化及其哲学》，北京：商务印书馆，1999 年，第 122 页。
④　梁漱溟：《东西文化及其哲学》，北京：商务印书馆，1999 年，第 133 页。

"仁"的经验品质化自《易》之"寂而不动,感而遂通"。"寂而不动"言仁之体,"感而遂通"言仁之用,仁兼体用,故而单从情感感觉之自然性一维解仁为不全,需经寂—感之心性工夫——归本于寂、寂而生感之工夫提撕升华为高级感性经验——"乐"。"仁者不忧",作为高级感性经验的"仁"即"乐",此乐非"有所为而为"之"关系的乐",而是"无所为而为"之"绝对的乐"。① 梁氏进而如同王国维般援引并盛赞舞雩之境为"绝对之乐",又对牟宗三所小心警惕的、以乐为教的王学泰州派大加赞叹,并认为此一任直觉的精神与西洋"艺术精神"性质相同。② 此皆为新儒家道德形上学与艺术形上学相汇通之清晰证据。

　　冯友兰在其《新原人》中构建的道德形上学之顶峰——天地境界,或可直接视为本土艺术形上学之新儒学表述。冯氏的"天地境界",首先是指能从"大全""天""理"抑或"道体"等形上学范畴角度去看待事物,达到"完全之觉解",亦即"知天"。冯友兰称:"能从此种新的观点以看事物,则一切事物对于他皆有一种新底意义。此种新意,使人有一种新境界,此种新境界,即我们所谓天地境界。"③冯友兰认为,人若能有这些形上学范畴的相关觉解和认识,就能够"知天",进而"乐天",终抵"同天"。相对"知天","乐天"为"天地境界"之更高序列。而被用来佐证"乐天"的第一例证,亦为王国维所激活的中国现代艺术形上学之顶点例证——曾点之乐,接着理学传统往下说的冯友兰自然引述朱熹那段道德形上学化的经典阐释。经援引朱熹"与天地上下同流"的阐释,"乐天"被导向至最高的价值序列——"同天"。冯氏称"同天"为天地境界中人之最高造诣,是不可了解、不可言说、不可思议的:"同天的境界,本是所谓'神秘主义'的。"④冯氏认为该境界"非了解之对象"。既非"了解之对象",即并非知识之对象、纯思之对象,于是此"同天"只能是"自同":"自同于大全,不是物质上底一种变化,而是精神上底一种境

① 梁漱溟:《东西文化及其哲学》,北京:商务印书馆,1999年,第133页。
② 梁漱溟:《东西文化及其哲学》,北京:商务印书馆,1999年,第136—144页。
③ 冯友兰:《三松堂全集》(第4卷),郑州:河南人民出版社,2001年,第563页。
④ 冯友兰:《三松堂全集》(第4卷),郑州:河南人民出版社,2001年,第571页。

界。所以自同于大全者,其肉体虽只是大全的一部分,其心虽亦只是大全的一部分,但在精神上他可自同于大全。"①"自同于大全"为一种纯粹由"心"而发且为"精神"上之同,换言之"同天"即心之一种能力所生一种精神。联系其《新理学》中谈及"感"绝非仅止于感官之感,精神、心亦为可感之物②,显然此种纯思难及之能力乃艺术形上学之能力——乐天之"乐"实生于自同之"自",此"自"字表征为本源意义上的艺术创造,宋儒自同于天之舞雩之境与先民自同于百兽之舞无二,创造之动力皆在生生之仁抑或肯定性的生命意志,质言之是人类创造性激情的最高释放——为宇宙大全等不可赋形之物强以赋形。

更富意味的是,在冯氏《新原人》的阐释中,哲学作为纯思之学最终仅仅是此种自同之学或归本之学的工具,为渡河即弃之筏,以"神秘主义"之"同天"为终极成就:"哲学的神秘主义是思议了解的最后底成就,不是与思议了解对立底。"③纯思之学的最高得获或"最后底成就"竟是"神秘主义"! 相较之下,陈来后来以"神秘主义"批评心学体验,剔除"神秘体验"而建立道德形上学之观点,显然并未对其师"接着说"而是"反着说",严守理学门户的同时亦固执成见。按冯氏之说,纯思之学既然无以"知""同天境界",而又言该境界超过了思议和了解之范限,那么此必为一超越思议的艺术形上学体验——对生生之宇宙之绝大形式、对天人之终极关系的直觉玩味。此处,回荡着尼采对苏格拉底—柏拉图主义宿命般的断言,即那些秉持求真之志的真理信奉者,人生未半之时就将惊恐地发现更大的未知领域,此时若不退回到宗教的怀抱中,那么就只有寻求一种艺术形上学之慰藉,方能告慰有限之

① 冯友兰:《三松堂全集》(第 4 卷),郑州:河南人民出版社,2001 年,第 570 页。

② 《新理学》中称:"具体者是感之对象,不过此所谓感不只限于耳目之官之感,例如某人之心或精神,虽不为其本人或他人之耳目之官之对象,而亦是具体底。"详见冯友兰:《三松堂全集》(第四卷),郑州:河南人民出版社,2001 年,第 33 页。据此而论,中国现代艺术形上学或可称为形上感性学——按西方美学所谓之"感性"(aesthetics)乃感官之感性,或可称为"形下感性学",而心或精神作为具体的感之对象,脱离外物形式,为感性之形上形态。

③ 冯友兰:《三松堂全集》(第 4 卷),郑州:河南人民出版社,2001 年,第 572 页。

此身。① 由此而言,新儒家学者若要维持儒学本色,那么同天之境界亦为一种势必替代宗教的告慰形式罢了。

四、以美育代宗教

作为超越性价值观,现代艺术形上学最具张力的一个象征,是尼采将酒神狄奥尼索斯树立在了基督的对面。这一象征所包含的一个意涵是,现代艺术形上学将成为宗教信仰的替代性方案并与之对立,"无论抵抗何种否定生命的意志,艺术是唯一占优势的力量,是卓越的反基督教、反佛教、反虚无主义的力量"②。事实上,在更早的浪漫主义者席勒那里,这种对立已然显现:"只要审美的趣味占主导地位、美的王国在扩大,任何优先和独占权都不能被容忍。这个王国向上一直伸展到理性以绝对必然性统治着、一切物质消失不见的地方;这个王国向下一直伸延到本能冲动以盲目地强制支配着、形式还没有产生的地方。"③此王国"向上"的无尽延伸,无法容忍理性抑或神性的优先性和独占权。而在王国维那里,这种与宗教的对立性也已经显露了出来,虽然远未达到尼采那般的激烈程度。在《去毒篇》中,王国维因政治保守主义而为"下流社会"保留了宗教,同时称美术为"上流社会之宗教"④——换言之,美的艺术才是社会精英所需树立起来的信仰,有艺术形上学支撑的"美术"(美的艺术)在价值上自然高于宗教。

政治和文化上的保守主义者王国维的这种看上去各安其事的方案,到了更加激进的政治文化变革者蔡元培那里自然发生了改变。对于辛亥元老、中国现代教育事业奠基人蔡元培来说,上流社会和下流社会的阶层区隔

① "因为科学领域的圆周有无数点,既然无法设想有一天能够彻底的测量这个领域,那么,贤智之士未到人生的中途,就必然遇到圆周边缘的点,在那里怅然凝视一片迷茫。当他惊恐的看到,逻辑如何在这界限上绕着自己兜圈子,终于咬住自己的尾巴,这时便有一种新型的认识脱颖而出,即悲剧性的认识,仅仅为了能够忍受,它也需要艺术的保护性治疗。"详见尼采:《悲剧的诞生》,周国平译,北京:华龄出版社,2001年,第86页。

② 尼采:《权力意志》,孙周兴译,北京:商务印书馆,1993年,第656页。

③ 席勒:《审美教育书简》,北京:社会科学文献出版社,2016年,第210页。

④ 王国维:《去毒篇》,《王国维文集》(下),北京:中国文史出版社,2007年,第14页。

和认识分野,应通过良性政治和现代教育来消弭;而在现代教育的诸维度之中,信仰之维的构建、超越性价值之树立是美育与世界观教育之事,而非与儒家思想传统相龃龉且为迷信落后之表征的宗教之事。就此而言,现代艺术形上学——关于艺术的超越性价值话语,一开始产生就是一种政治话语与美育话语的结合体,即一种通过美育为良性政治培元、通过良性政治为美育立基的话语。无论是席勒因现代国家机器所致之异化开出的美育药方,还是尼采为怀揣"大政治"构想的"屠龙勇士"所提供的艺术兴奋剂皆是如此。甚至连王国维这种与政治保持较远距离的学者,也在陶醉于舞雩之境时心怀"华胥之国"。相比王国维,直接投身于反清革命并担任民国首任教育总长的蔡元培,在现实政治和文化主体性意识的双重考量下,提出"以美育代宗教"这一中国现代艺术形上学的激越命题。

细究蔡元培"以美育代宗教"命题的中西理论资源之间的关系,很明显的一点是,儒家心性之学传统构成其选择和阐释西方美学的基础。在尚未深入西方美学的 1900 年,蔡元培曾称:"夫家国之盛衰,以人事为消长,人事之文野,以心术为进退,心术之粹驳,以外物之印象为隐括。"①此句演绎自儒家内圣外王八条目,起点在"以外物印象为隐括",即格物。"美之为物,使人忘一己之利害而入高尚纯洁之域",于是艺术和审美理论,首先是作为一种格物的新道术而被引入本土。而且,西方理论的阐释基础亦在儒家心性之学。蔡元培美育理论的西学支柱全在康德,他曾对康德关于鉴赏判断的四契机加以儒学化之阐释,即"全无利益之关系"之"超脱"、"人心所同然"之"普遍"、"无鹄的而自赴"之"有则"、"无待外烁"之"必然";②"崇高"亦被其引向"浩然正气"之孟子体验,所谓"与至大至刚者胁合而为一体"。③ 这种后来被陈来批评为"神秘主义"的高级感性经验,正指向蔡元培教育方案中

① 蔡元培:《书姚子移居留别诗后》,《蔡元培全集》(第 1 卷),杭州:浙江教育出版社,1997 年,第287—288 页。

② 蔡元培:《哲学大纲》,《蔡元培全集》(第 2 卷),杭州:浙江教育出版社,1997 年,第 340 页。

③ 蔡元培:《以美育代宗教说——在北京神州学会演说词》,《蔡元培全集》(第 3 卷),杭州:浙江教育出版社,1997 年,第 34 页。

最具超越性意义的部分:蔡将教育之性质定为立于现象界而有事于实体界,实体与现象非二分而为一纸之表里,此实体为不可经验只可直观、"不可名言"强以名言之道或太极。① 换言之,蔡元培所谓"有事于实体界"之"事",即通抵王国维所开、新儒家同攀之"境界"。

当然,一如王国维曾将曾点、陆九渊、邵雍、席勒、康德、叔本华在境界上等同一般,蔡元培同样曾将黑暗之意识、无识之意志等西学新术语与太极、道齐一,但蔡氏心中超越性体认之真正对象与西学无关。尽管蔡氏并未如同王国维以及新儒家一般直接将曾点传统抑或天人合一境界多加高举,然而却在晚年将中庸之道标为中华民族之特质;②而《中庸》所言之道正为天人合一之道,王国维就曾于《孔子之学说》中称儒家至《中庸》奠定了"天人合一"观念,"天道流行而成人性,人性生仁义。仁义在客观则为法则,在主观则为吾性情。故性归于天,与理相合。天道即诚,生生不息,宇宙之本体也。至此儒教之天人合一观始大成。吾人从此可得见仁之观念矣"③。在王国维处,《中庸》篇中"诚"这一高级感性经验原则被直接阐释为"天道","生生不息"之仁体亦被理解为"宇宙本体",此皆为蔡元培超越性价值论之真正旨归。此外,蔡元培晚年高标孔子之精神生活,称孔子毫无宗教之气味,又擅用艺术之陶养,尤其称赞孔子对乐——尽善尽美之境的推崇。④ 一直"接着"蔡元培说的梁漱溟称,孔子之精神生活特质为"似宗教而非宗教,非艺术而亦艺术"⑤,所谓"似宗教而非宗教"重点在"非"字,即此等超越性信仰仍为尘世之信仰、内在之超越而与宗教有别;所谓"非艺术而亦艺术"重点在

① 蔡元培称:"实体世界者,不可名言者也。然而既以是为观念之一种矣,则不得不强为之名,是以或谓之道,或谓之太极,或谓之神,或谓之黑暗之意识,或谓之无识之意志。其名可以万殊,而观念则一。"详见蔡元培:《对于新教育之意见》,《蔡元培全集》(第2卷),杭州:浙江教育出版社,1997年,第13页。

② 蔡元培:《中华民族与中庸之道》,《蔡元培全集》(第5卷),杭州:浙江教育出版社,1997年,第487页。

③ 王国维:《孔子之学说》,《王国维文集》(下),北京:中国文史出版社,2007年,第69页。

④ 蔡元培:《孔子之精神生活》,《蔡元培全集》(第8卷),杭州:浙江教育出版社,1997年,第362页。

⑤ 梁漱溟:《东西文化及其哲学》,北京:商务印书馆,1999年,第158页。

"亦"字,实言此等境界乃以全副身心、全整人生为艺术之境界。

五、生生的节奏

对于中国现代艺术形上学思想而言,王国维作为原初的激活者而占有重要地位,然而他自己并没有成为此种超越性价值的真正信奉者,对于他而言舞雩之境几乎只是昙花一现,并未真正展开——尽管《人间词话》可视为其艺术形上学介入词学的一次宝贵尝试,然而这一尝试亦是戛然而止;蔡元培亦存憾处,虽提出"以美育代宗教"这一战斗性命题,然而他本人却在超越性意涵的阐释方面较为乏力,相反其立论太过依赖科学主义与社会进化论,故而该命题百余年来不断遭受各种批评和质疑。然而,也正是以这些未尽之处为基石,在第二代学人宗白华处,产生了足以代表中国现代艺术形上学思想之成熟形态的阐述。在他那里,一方面许多外来思想资源的痕迹已经被融化在那行云流水般的诗意书写之中,另一方面王国维等人开启的一些重要命题也得到了继承和发展。"中国艺术的意境"可视为对王国维的舞雩之境加以继承和发展,而更具原创性的"生生的节奏"则更能代表宗白华本人的艺术形上学思想。

现代艺术形上学将艺术视为生命本源的创造性活动,已溢出狭义的、传统的艺术活动论域,而成为一种与真实生命、现实生活无所区隔的人生艺术论。这点,已在《孔子之美育主义》从礼乐之教转至舞雩之境中露出端倪——换言之,艺术的超越性价值势必要求提领日常生活,艺术之境界与人生之境界须为一事,艺术形上学与生命形上学本为一体。在《悲剧的诞生》中,狄奥尼索斯带来的一个后果是,"世上不再有艺术,人本身成为艺术品"①。所谓不再有艺术指不应再有与人生、与生命、与自然相区隔之艺术,最高之艺术即创造性的人生。宗白华早期的"艺术的人生观"实可视为尼采乃至浪漫主义思想之注脚:"什么叫艺术的人生态度? 这就是积极地把我们

① 尼采:《悲剧的诞生》,周国平译,北京:华龄出版社,2001年,第7页。

人生的生活,当作一个高尚优美的艺术品似的创造,使他理想化,美化。"①
在尼采处,艺术绝不仅仅只停留于传统的艺术类型,更不会被建制性的艺术
观念所束缚,一切创造性的人类活动都被视为艺术,艺术的疆域因艺术形上
学——生命形上学的至高视点而被无限扩大。在宗白华处,甚至哲学本身
就被视为艺术:"盖图画美术是一种直接表示宇宙意想的器具,哲学用文字
概念写出宇宙意想,如柏格森、叔本华等书,也可以说是一种美术,近代哲学
名著很多文字优美的,如罗怡的《小宇宙》,费希勒的《实现世界中寻非实现
世界》,都是有美术兴味的哲学书。所以这'宇宙诗'与'宇宙图画'正是近代
哲学的佳譬。"②

　　在宗白华看来,中国形上学更是一幅全景的"神化宇宙"。换言之,中国
形上学从根本上就被理解为艺术形上学。"道与人生不离,以全整之人生及
人格情趣体'道'。《易》云:'圣人以神道设教',其'神道'即'形上学'上之最
高原理,并非人格化、偶像化、迷信化之神。其神非如希腊哲学所欲克服、超
脱之出发点,而为观天象、察地理时发现'好万物而为言'之'生生宇宙'之原
理(结论!)中国哲学终结于'神化的宇宙',非如西洋之终结于'理化的宇
宙',以及对'纯理'之'批判'为哲学之最高峰。"③"神化"之"神"非宗教之
神,而是"道"之"神";"道"之"神"处,在于"生生"——亦即王国维、梁漱溟等
人依心学传统所理解之"仁",抑或冯友兰、陈来等人据理学之地而称之为
"神秘"之"神"。据此"生生之仁",宗白华提出"中国生命哲学"之说。他称:
"中国生命哲学之真理惟以乐示之。"④此处,宗白华与梁漱溟对中国形上学
特质之认识一致,中国形上学之真理抑或"神道"绝非静体,而是生生变化之

① 宗白华:《新人生观问题的我见》,《宗白华全集》(第 1 卷),合肥:安徽教育出版社,1994 年,第
　　208 页。
② 宗白华:《读柏格森创化论杂感》,《宗白华全集》(第 1 卷),合肥:安徽教育出版社,1994 年,第 79
　　页。
③ 宗白华:《形上学——中西哲学之比较》,《宗白华全集》(第 1 卷),合肥:安徽教育出版社,1994
　　年,第 586—587 页。
④ 宗白华:《形上学——中西哲学之比较》,《宗白华全集》(第 1 卷),合肥:安徽教育出版社,1994
　　年,第 589 页。

体,而"乐"一方面表征着肯定性的、愉悦的生命经验抑或高级感性经验,另一方面又代表着音乐艺术这种绵延于时间中的形式创造经验,更确切地说,"乐"代表的是艺术—形式创造经验与生命—高级感性经验一体两面关系,换言之艺术形上学与以生生之"仁"为内核的"中国生命哲学"亦为一体两面关系。

宗白华的这种认识,既有来自欧洲浪漫主义传统的影响,亦是对本土心性之学传统的发展。在《歌德之人生启示》中他称:"生命与形式,流动与定律,向外的扩张与向内的收缩,这是人生的两极,这是一切生活的原理。歌德曾名之宇宙生命的一呼一吸。"①值得注意的是,生命与形式的一体两面关系,在宗白华对中国形上学始原之作——《易》的阐释中,首先转换为生命之"数"与生命之"象"的关系。在宗白华处,中国之"数"首先为生命的时间性、节奏性原则,与西方之纯形式之"数"不同,"中国从生命出发,故其秩序升入中和之境。其结果发明'数',始为万物成形之所本,成立一'数'底哲学,认为一切物象之结构,必按一定'数目关系'得以形成(中国则成于中和之节奏,'兴于诗,立于礼,成于乐')。"②宗白华认为,中国之数成于乐,亦即成于以"中和"这一高级感性经验为旨归的节奏,所谓"大乐与天地同和",其特性是"'生成的'、'变化的',象征意味的。'流动性的、意义性、价值性的。'以构成中正中和之境为鹄的。"③换言之,中国之数并非与象相分离,而是一个对生成和变化加以赋形的时间性—意义性—价值性原则。他进而援引王弼、虞翻等玄学家之言,以佐证中国"数"之观念独特性,即"此'数'非与空间形体平行之符号,乃生命进退流动之意义之象征,与其'位''时'不能分出观之!"④中国之数亦可称为生命之"时位"原则,此时位之"刻度"抑或显现即

①　宗白华:《歌德之人生启示》,《宗白华全集》(第 2 卷),合肥:安徽教育出版社,1994 年,第 7 页。
②　宗白华:《形上学——中西哲学之比较》,《宗白华全集》(第 1 卷),合肥:安徽教育出版社,1994 年,第 594 页。
③　宗白华:《形上学——中西哲学之比较》,《宗白华全集》(第 1 卷),合肥:安徽教育出版社,1994 年,第 597 页。
④　宗白华:《形上学——中西哲学之比较》,《宗白华全集》(第 1 卷),合肥:安徽教育出版社,1994 年,第 597 页。

象,"中国之数,遂成为生命变化妙理之'象'矣!"①作为显现"数"之"时位"的"象",亦非仅为一单纯的形式原则,而是生命的空间性原则,宗白华甚至将之称为"道":

> "以制器者尚其象。"象即中国形而上之道也。象具丰富之内涵意义(立象以尽意),于是所制之器,亦能尽意,意义丰富,价值多方。宗教的,道德的,审美的,实用的溶于一象。所立之象为何?"八卦成列,象在其中矣!"老子曰:"执大象,天下往。"斯殆大象矣乎!②

"象即中国形而上之道也",这一断语显然就器—象关系言之,所谓"以制器者尚其象",原是《系辞上》中圣人之"四道",即"以言者尚其辞,以动者尚其变,以制器者尚其象,以卜筮者尚其占"③。制器者尚其象,形下谓器形上谓道,于是有宗白华所谓"象为中国形而上之道"之断言,实因"象即道"而暗藏"艺即道"——数所成之象乃生命之空间形式原则,已因其为时位之象而与时间性、价值性原则打通,即已为生命与艺术之一体性原则,此一体性原则表征为"尽意之象",亦即作为"道"的象势必涵摄宗教的、道德的、审美的与实用的等全部人类意涵于其中:制器者因尚其象而技进乎艺,艺即道,也即从实用跃升为道德与审美相融并直指超越性信仰的中国艺术形上学之象。

此尽意之象之原典形态即八卦,所谓"八卦成列,象在其中",中国艺术形上学之象乃八卦这一表征天地四时之"大象"!宗白华进而以鼎卦为中国空间之象、以革卦为中国时间之象。对于中国空间之象,他拈出"正位凝命"四字,称:"中国则求正位凝命,是即生命之空间化,法则化,典型化。亦为空

① 宗白华:《形上学——中西哲学之比较》,《宗白华全集》(第1卷),合肥:安徽教育出版社,1994年,第598页。

② 宗白华:《形上学——中西哲学之比较》,《宗白华全集》(第1卷),合肥:安徽教育出版社,1994年,第611—612页。

③ 朱熹:《周易本义》,北京:中央编译出版社,2010年,第191页。

间之生命化,意义化,表情化。空间与生命打通,亦即与时间打通矣。"①将
"正位凝命"这种传统的道德教化原则,解读为生命的空间化、法则化与典型
化和空间的生命化、意义化与表情化,这种阐释方式毋宁说是建立空间与生
命的一体关系:形式原则与生命原则一体。故而宗白华进一步阐释称:"人
生生命不断求形式以完成其生命,使命,即正位凝命。"②这种阐释又回到了
现代艺术形上学的基点之上,即为"艺术乃人类最高的使命和天生的形而上
学原则"的东方表述。而"革卦"亦为一生命之形式化原则,亦即生命之时间
性之象,其卦意在"去故"。"'革,去故也;鼎,取新也。'生生之谓易也。革与
鼎,生命时空之谓象也。'革'有观于四时之变革,以治历时! '鼎'有观于空
间鼎象之'正位'以凝命。"③宗白华将鼎革二卦,视为生命时空之象,以革之
四时之变以见其生命形态,以鼎之生命形态以观其时位,换言之即象数互
观。故鼎革二卦,虽时空各表,却又互为视点,皆为中国艺术形上学之基本
形态,共同打开"神化宇宙"之全景。

宗白华的中国生命形上学—艺术形上学阐释,为其深入中国古典艺术
诸类型提供了一个超越性的视点。在《介绍两本关于中国画学的书并论中
国的绘画》(1932)中,宗白华提出了"中国画的最深心灵"命题。在他笔下,
古希腊的宇宙观是"圆满""和谐"与"秩序井然"的宇宙,以"和谐"为美与艺
术的标准;而文艺复兴以来的西洋宇宙观则视宇宙为无限的空间与无限的
运动,人生也是因此而产生无限的追求,哥特式建筑、伦勃朗的画和歌德的
《浮士德》成为近代以来西洋艺术的典范,宗白华最后将之概括为"向着无尽
的宇宙做无止境的奋勉"④。以此归纳西洋现代精神之后,宗白华提出此文

① 宗白华:《形上学——中西哲学之比较》,《宗白华全集》(第 1 卷),合肥:安徽教育出版社版,
1994 年,第 612 页。
② 宗白华:《形上学——中西哲学之比较》,《宗白华全集》(第 1 卷),合肥:安徽教育出版社版,
1994 年,第 612 页。
③ 宗白华:《形上学——中西哲学之比较》,《宗白华全集》(第 1 卷),合肥:安徽教育出版社版,
1994 年,第 616 页。
④ 宗白华:《介绍两本关于中国画学的书并论中国的绘画》,《宗白华全集》(第 2 卷),合肥:安徽教
育出版社,1994 年,第 44 页。

的中心问题："中国绘画里所表现的最深心灵究竟是什么？"①"它既不是以世界为有限的圆满的现实而崇拜模仿，也不是向一无尽的世界作无尽的追求，烦闷苦恼，彷徨不安。它所表现的精神是一种'深沉静默地与这无限的自然，无限的太空浑然融化，体合为一'。它所启示的境界是静的，因为顺着自然弦则运行的宇宙是虽动而静的，与自然精神合一的人生也是虽动而静的。"②第一个否定是针对古希腊的宇宙和艺术观，第二个否定则是难获慰藉的西方现代性精神，两个否定的结果是本土的天人合一之境，亦即自王国维以来由中国哲学、中国美学和中国艺术学共同构建的艺术形上学顶峰。所谓虽动而静，其"静"之旨归乃中国艺术形上学所提供之终极慰藉，即个体有限之生命之最终告慰——"浑然融化、体合为一"之境，亦为由动而静之境。在宗白华处，此等由动而静、静中生动之境，显现于中国画"留白"技法之中，"虚一而静"之道体留白与飞跃之生机表现相生相成，艺术形上学之探求转而成就中国绘画最核心的创造性技法。

在《中国艺术意境之诞生》中，意境成为"一切艺术中心的中心"，"什么是意境？唐代大画家张璨论画有两句话：'外师造化，中得心源。'造化和心源的凝合，成了一个有生命的结晶体，鸢飞鱼跃，剔透玲珑，这就是'意境'，一切艺术的中心之中心。"③意境作为造化和心源的"凝合"，"就是客观的自然景象和主观的生命情调的交融渗化"④。需要指出的是，宗白华对意境那二元统一的结构性描述，令人想起梁启超对"趣味"发生机制的表述，即"趣味是由内受的情感和外受的环境交媾发生出来的"⑤。而朱光潜对"美感经验"的界定亦相类似，即"所谓美感经验，其实不过是在聚精会神之中，我的

① 宗白华：《介绍两本关于中国画学的书并论中国的绘画》，《宗白华全集》（第 2 卷），合肥：安徽教育出版社，1994 年，第 44 页。

② 宗白华：《介绍两本关于中国画学的书并论中国的绘画》，《宗白华全集》（第 2 卷），合肥：安徽教育出版社，1994 年，第 44 页。

③ 宗白华：《中国艺术意境之诞生》，《宗白华全集》（第 2 卷），合肥：安徽教育出版社，1994 年，第 326 页。

④ 宗白华：《中国艺术意境之诞生》，《宗白华全集》（第 2 卷），合肥：安徽教育出版社，1994 年，第 327 页。

⑤ 梁启超：《晚清两大家诗钞题辞》，《梁启超全集》，北京：北京出版社，1999 年，第 4927 页。

情趣和物的情趣往复回流而已"①。此处,宗白华"客观的自然景象"、梁启超"外受的环境"以及朱光潜"物的情趣",构成外在自然的一元,而"主观的生命情调""内受的情感"与"我的情趣"则构成审美主体的一元。归本而论,这种二元论结构即生命与形式、生命形上学与艺术形上学的一体两面。

　　中国艺术的最深心灵——天人合一之境虽于中国画中得到典范表现,然而此境之最后源泉却仍在乐。"境界"或"意境"本偏于为艺术—生命所统摄之空间性概念,偏于"象";"象"的空间性原则既已与生命的时间性原则打通,故而就时间性原则——"数"言之,"中国艺术之意境"的"最后源泉在乐":"'道'的生命和'艺'的生命,游刃于虚,莫不中音,合于桑林之舞,乃中经首之会。音乐的节奏是它们的本体。所以儒家哲学也说:'大乐与天地同和,大礼与天地同节。'《易》云:'天地氤氲,万物化醇。'这生生的节奏是中国艺术意境最后的源泉。"②道的生命和艺的生命,看似两分,实则一体;此体就艺术形式言之即"音乐的节奏",就"神道"言之则为"生生的节奏"。"生生的节奏"首先使道德形上学融于艺术形上学之中,为"节奏"所赋形之"生生之仁"既非一般情感、又非道德理性,而为梁漱溟所谓的"极有活气而稳静平衡"的高级感性经验,"活气"即"生生",而节奏赋形"生生"以"稳静平衡"之经验品质;同时,"生生的节奏"亦表生命形上学与艺术形上学之融合,作为艺术形式的"乐"与作为高级感性经验的"乐"实为同一个"乐",生生作为感性经验的"乐"因节奏赋形而为艺术形式的"乐"。

　　在宗白华处,感性的乐与艺术的乐、艺术的空间性—具象化原则与时间性—生成性原则相融合的最典型艺术,最终落在了具身性艺术——舞之上:"然而,尤其是'舞',这最高度的韵律、节奏、秩序、理性,同时是最高度的生命、旋动、力、热情,它不仅是一切艺术表现的究竟状态,且是宇宙创化过程的象征。艺术家在这时失落自己于造化的核心,沉冥入神……在这时只有'舞',这最紧密的律法和最热烈的旋动,能使这深不可测的玄冥的境界具象

①　朱光潜:《谈美》,《朱光潜全集》(第 2 卷),合肥:安徽教育出版社,1987 年,第 22 页。
②　宗白华:《中国艺术意境之诞生》,《宗白华全集》(第 2 卷),合肥:安徽教育出版社,1994 年,第365 页。

化、肉身化。"①在艺术形上学之透视下,舞成为仁的境界、"生生的节奏"的最直接、最充分之表征,中国现代艺术形上学生命与艺术的一体性原则得到了淋漓尽致的表现。于是,"艺"与"道"在宗白华处亦成为一纸之表里:"中国哲学是就'生命本身'体悟"道"的节奏。'道'具象于生活、礼乐制度。道尤表象于'艺'。灿烂的'艺'赋予'道'以形象和生命,'道'给予'艺'以深度和灵魂。"②当哲学亦成为"生生的节奏"之时,体道之学即成艺之学;当"艺"通过"形式"而赋予"道"以"生命"之时,非道成肉身,而是肉身成道;而所谓"道""给予""艺"以"灵魂",此"给予"实即冯友兰之"自同",本就为艺术形上学之能力,因此毋宁说"道"本为"艺"所造就之"灵魂",以标示"艺"之不朽性质。合而言之,"艺即道",离艺言道,"道且茫无津涯也"③。艺道相合,正标志着艺术的最高价值已安放在"道"的传统王座之上,中国现代艺术彤上学最为成熟的阐述在宗白华处得以凝定。

① 宗白华:《中国艺术意境之诞生》(增订稿),《宗白华全集》(第2卷),合肥:安徽教育出版社,1994年,第366页。

② 宗白华:《中国艺术意境之诞生》(增订稿),《宗白华全集》(第2卷),合肥:安徽教育出版社,1994年,第367—368页。

③ 蔡元培1889年乡试卷题为"形而上者之谓道形而下者之谓器",所谓"异学冥心坐照,儿欲舍名物象数,别探造化之菁英,而岂知离器言道,道且茫无津涯也"。蔡元培:《形而上者之谓道形而下者之谓器》,《蔡元培全集》(第1卷),杭州:浙江教育出版社,1997年,第11页。

第一章　王国维与中国现代艺术形上学思想的发端

　　正如我们在绪论中已经谈到的那样，无论是牟宗三为了标示儒家心学传统中异质性脉络的"曾点传统"，还是陈来站在"儒学中的理性派"亦即理学传统的立场上而对心学传统加以系统性批判的"神秘传统"——"体验形上学"，皆可被视为中国现代艺术形上学产生之后对以现代新儒家为主体建构力量的道德形上学所产生的影响。为了建构一种纯正的儒家道德形上学，进而在现代继续维护儒家学说的"道统"，现代新儒学中脉承心学和理学的学者不约而同地对艺术形上学产生了警惕。也正是在因这种警惕所导致的"剔除杂质"的过程中，中国现代艺术形上学的本土思想谱系脉络反倒极为清晰地被勾勒了出来——如果说来自德国美学抑或西方现代性话语的思想谱系来源是比较清晰的话，那么来自本土的这条思想脉络相比之下并不那么容易被发现。这种与新儒家道德形上学所共享的谱系脉络之所以不容易被发现，是一种双重遮蔽的结果：一方面是来自西方现代性话语资源对本土话语形成的遮蔽，另一方面是来自儒家道统本身对现代性的遮蔽。此外，毫无疑问的一点是，新儒家本身对儒家道德形上学的描述也是一种对传统进行重新阐释的产物，这种再阐释本身与中国艺术形上学共享着现代性知识和话语建构的特征。关于人类心智能力知、情、意三分的现代性分析构架的引入是这两种话语建构的共同前提，无论是更加认同心学还是更加认同理学的现代儒家学者，其所谓的纯正的道德主体性或"道德的理想主义"都是这种知识分化的结果。因此，"曾点传统"也好，"神秘传统"也罢，为我们的研究提供了最佳的切入点，使我们能够十分轻易地找到中国现代艺术形

上学建构的历史原点。这一历史原点的清晰标志,正是王国维首次从艺术和审美之维对"曾点之乐"这一儒学传统命题所进行的本土现代性阐释,而这种阐释本身也正可被视为对上述"双重遮蔽"的宝贵突破。

第一节　王国维艺术形上学思想的发生背景

从青少年时期因科举而接受过比较系统的儒学教育的角度出发,与同时代的梁启超、蔡元培一样,王国维属于"开眼看世界"的最后一代传统知识分子,当然另一方面他们又在这种对来自东西两洋的现代思想的吸收和阐释过程中转而成为中国本土第一代现代知识分子。这一类知识分子的一个共性是,外来学术话语与本土思想传统在他们身上发生了历史性的交汇。这种共性特征使得后世的研究者常常倾向从外来或传统的某一端去检视他们的文化身份,然而这种后人的检视事实上极易忘却这一代知识分子所共享的现实立足点,换句话说,"文化身份"问题也许并不是他们生成自身思想或走上学术道路时第一关心的问题,或者说藏身于"文化身份"这一表层问题之下的实质是个体意义问题和社会现实问题。尽管王国维并不像梁启超和蔡元培那样直接投身于十分沉闷且令人沮丧的晚清—民初政治运动之中,然而他也与梁、蔡一样对一个危亡年代的国族现实加以深切关注,当然这种关注更多是从一个体质羸弱同时长于冥想沉思的学术天才的个体视角出发的。正是在这种兼具个体偶然性与时代必然性的、对国族现实的双重关注之中,中国现代艺术形上学——关于艺术之超越性价值论的中国话语才得以产生。也正是由于这种扎根于本土现实的个体立足点,中国艺术形上学思想的本土现代性特征从一开始就十分清楚,从而具有不应受到质疑的本土思想品格和本土文化身份:无论是西方思想资源还是中国传统思想文化,其选择和使用都是基于本土的需要。

就王国维而言,其关于艺术和审美活动的形上价值话语,首先来自他在本土"千年未有之变"的历史大背景下,对危难时局及其所引发的对国族救亡之路径探寻所做的深切个体思考。根据《王国维年谱长编》记载,1894 年

"7月25日（六月二十三日），中日战争爆发。我海战败北。先生目睹陵替，慨然有所感。时国人方抵掌争言时事，谋变法以自强，先生始知世有所谓新学者，每思自奋，但以家贫，不能游学，居恒怏怏。"①甲午海战的失败所引起的反思，为其时终日陷溺于章句之学和考据之学矛盾之中的王国维，打开了以"变法自强"为宗旨的"新学"视野。而这种事实上混杂了陆王心学、今文经学和从日本东来之西学的"新学"，当时正为康有为、梁启超等人所鼓吹，王国维则深受影响："8月9日（七月初一），国势衰微，沪上志士鳞萃，学社报馆林立，竞相宣传救亡。黄遵宪、汪康年于是日所创的《时务报》为当时众报刊之翘楚。该报聘梁启超任撰述。日以瓜分之说激励人心，启民智，伸民权。梁氏曾发表《变法通议》等一系列论著，主张废科举，兴学校，昌民权，行新政，先生颇受其影响。"②维新派在上海所创办的《时务报》对王国维的人生道路影响巨大，他一方面放弃了科举应试这条传统知识分子的老路，另一方面1898年初又经同乡的介绍从家乡海宁来到上海，在担任《时务报》书记员的同时进入上海东文学社，在向日本教师藤田丰八等人学习英文和日文的过程中，开始接触到了西方哲学并对之产生了浓厚的兴趣："是时社中教师为日本文学士藤田丰八、田冈佐代治二君。二君故治哲学，余一日见田冈君之文集中，有引汗德、叔本华之哲学者，心甚喜之。顾文字暌隔，自以为终身无读二氏之书之日矣。"③王国维对康德和叔本华哲学的爱好，无疑提示我们这是中国现代艺术形上学思想之外来思想资源引进的重要缘起。

　　1898年9月戊戌变法失败，康有为、梁启超等人逃亡日本，谭嗣同等六君子被杀，《时务报》馆关闭。是时王国维在海宁养病，在致汪康年的信中王国维称："今日欲破坏治安酿造大乱者，乃在熏心利禄之人，而我辈无所求于世者乃居其反对之地位，此事万不可解。公（汪康年）见事多，当能释此问题。维谓就教育一事，一切皆后着，今日唯造就明白粗浅之事理者为第一要

① 袁英光、刘寅生：《王国维年谱长编》，天津：天津人民出版社，1996年，第9页。
② 袁英光、刘寅生：《王国维年谱长编》，天津：天津人民出版社，1996年，第10页。
③ 王国维：《〈静庵文集〉自序》，《王国维文集》（下），北京：中国文史出版社，2007年，第283页。

着耳。然对若干无耳目、无心肝之人,又何言可说乎?"①王国维对戊戌变法的失败深感愤懑,认为酿成时局大乱的原因在于利禄熏心之人。这种政治认识本身虽然简单稚嫩,然而却构成他后来关于艺术之超越性价值论的最为原初的发生基点。王国维所谓"万不可解"的、关于"熏心利禄之人"与"无所求于世者"之对立,事实上是因为前者所引发的混乱时局已经瓦解了后者对于国族政治改革的美好愿景,这种美好愿景无疑主要是由康、梁等维新派及其掌握的诸如《时务报》等舆论和新知传播阵地所催生的;于是,年轻的王国维与他那个后来对中国艺术形上学思想同样产生重要影响的浙江同乡蔡元培一样,认为拯救国族命运的根本途径还是要依靠教育,即"维谓就教育一事,一切皆后着,今日唯造就明白粗浅之事理者为第一要着耳"②。林毓生曾在《中国意识的危机》中提出著名的"借思想文化以解决问题"的经典命题,可以很好地阐释从19世纪中期"千年未有之变"开局以来直至20世纪初王国维、蔡元培等知识分子所产生的思路变迁,对西方从器物到制度再到思想文化的学习序列是伴随着中国近现代一次又一次的国族危亡和政治乱局而形成的,而现代思想文化的引进和普及当然要通过其最主要途径——教育。

　　1901年夏,罗振玉在上海创办了《教育世界》杂志,由王国维担任主编,王国维后来关于哲学与美学的文章多发于此。1902年,王国维得罗振玉资助东渡日本,于东京物理学校就读,就读期间因身体羸弱不到半年即归国,并因此产生治哲学之志向:

　　　　自是以后,遂为独学之时代矣。体素羸弱,性复忧郁,人生之问题,日往复于吾前。自是始决从事于哲学,而此时为余读书之指导者,亦即藤田君也。③

①　《致汪康年》,转引自袁英光、刘寅生:《王国维年谱长编》,天津:天津人民出版社,1996年,第21页。
②　《致汪康年》,转引自袁英光、刘寅生:《王国维年谱长编》,天津:天津人民出版社,1996年,第21页。
③　王国维:《〈静庵文集〉自序》,《王国维文集》(下),北京:中国文史出版社,2007年,第283页。

　　所谓"独学"，出自《礼记·学记》之"独学而无友，则孤陋而寡闻"，"独学"无疑是王国维自谦之语，意为"自学"。"体素赢弱，性复忧郁，人生之问题，日往复于吾前"，则是王国维自学哲学的个体因素。如果上段所言"造就明白粗浅之事理者"是一个明显的、指向社会价值的"外向之思"的话，那么对于郁郁不得志、生活并不十分如意的青年王国维而言，寻求人生价值、终极意义和生命慰藉，正是其哲学探索的根本动力和第一出发点。王国维的这种鲜明个体化和高度内驱性的出发点及其所选择的学术路径，与同时期醉心于政治运动和"新民"启蒙的梁启超完全不同，比如梁启超尽管于 20 世纪初流亡日本期间同样接触到了西方哲学，然而对于梁启超而言，西方哲学仅仅如经济学、社会学、历史学等诸多新学一样，是以传播者的身份、以半是抄袭半是编撰的方式加以向华语世界读者介绍，更多是一个"学术记者"而非发自自身的深切体认和强烈需求，其对西方新学尤其是哲学的介绍性文章正如王国维所评价的那样是"剽窃灭裂"，从笛卡尔到康德等西方哲学家往往被梁启超戴上了程朱陆王的面具；而事实上其时同样处于"独学时代"的新科进士、翰林院编修蔡元培也缺乏王国维这样突出的个体出发点，同期他对西方哲学的接触是通过学习教育学、伦理学的"中转"，对这些新学的学习更多是由于戊戌变法失败后他将志向十分坚定的定位于兴办新式教育，同时他接触到西方哲学之后也并未像王国维那样立即产生强烈的兴趣并直接学习。总而言之，王国维之所以成为中国近现代以来对西方哲学形成最为深切认识的第一人，与其对意义、价值和慰藉等问题的强烈个体需求无法分割，而这些问题正构成形而上学的根本问题和原初起点，这也正是王国维成为对西方形而上学产生价值认同的第一人的原因。

　　王国维这种对哲学乃至形而上学所产生的个体价值认同和个体意义需要，很快因一个外缘因素而不再仅仅停留在个体的层面，而对中国现代思想产生更加深远的影响。1902 年（壬寅年）与 1903 年（癸卯年），晚清统治者在内外交困的形势下不得不推出新的全国教育体制，史称"壬寅—癸卯学制"。前一个学制由管学大臣、中国近代教育维新事业的重要推动者张百熙制订，而后一个学制则由洋务运动的主将之一、清末儒学名臣张之洞主导。

对教育问题保持密切关注的王国维，对于这两个前后相继的学制之中缺乏
"哲学"及其所代表的超越性价值体系深感愤懑，故作《哲学辨惑》(1903)、
《奏定经学科大学文学科大学章程书后》(1906)等文加以批评。在《哲学辨
惑》中王国维开篇即称：

> 甚矣，名之不可以不正也！观去岁南皮尚书之陈学务折，及管学大
> 臣张尚书之复奏折：一虞哲学之有流弊；一以名学易哲学。于是海内之
> 士颇有以哲学为诟病者。夫哲学者，犹中国所谓理学云尔。艾儒略《西
> 学(发)凡》有"费禄琐非亚"之语，而未译其义。"哲学"之语实自日本
> 始。日本称自然科学曰"理学"，故不译"费禄琐非亚"曰理学，而译曰
> "哲学"。我国人士骇于其名，而不察其实，遂以哲学为诟病，则名之不
> 正之过也。①

"南皮尚书"即为张之洞，而"管学张尚书"则为张百熙，王国维希望通过
《教育世界》所刊之文告诉他们，源自日译的新词"哲学"所对接的本土学问，
正是宋明心性之学（又称"理学"）。进而，王国维又告诉他们，"哲学非无益
之学"，除了一如宋明理学一样非无益之学以及作为那些所谓"有用之学"如
教育学、社会学、政治学的基础理论之外，更关键的是哲学的形而上价值：
"然人之所以为人者，岂徒饮食男女，芸芸以生，厌厌以死云尔哉！饮食男
女，人与禽兽之所同，其所以异于禽兽者，则岂不以理性乎哉！宇宙之变化，
人事之错综，日夜相迫于前，而要求吾人之解释，不得其解，则心不宁。叔本
华谓人为形而上学之动物，洵不诳也。哲学实对此要求，而与吾人以解
释。"②对王国维而言，人作为"形而上学之动物"决定了哲学最为直接的益
处，正是对与动物无所区别的"饮食男女"亦即生存本身的超越性价值，或为
宇宙人生提供根本的价值或意义阐释，这种根本性指向对个体生存有限性

① 王国维：《哲学辨惑》，《王国维文集》(下)，北京：中国文史出版社，2007年，第1页。
② 王国维：《哲学辨惑》，《王国维文集》(下)，北京：中国文史出版社，2007年，第1—2页。

的超越,而这种超越性价值正是哲学中的形而上学思考所提供的;王国维的这种辩护,事实上已跳脱"有益""无益"的功利之思,而将立论点引向了人性所固有的兴趣或天性。而对这一"不谊之点"的辩护,无疑出自其个体价值的深切体认。

此处,我们看到这种对形而上学及其价值的个体深思如何进一步转变成对本土思想传统——更确切地说是对儒家先秦及宋明心性之学弊端的反思,进而获得了超越个体慰藉的价值。当王国维称哲学犹理学之时,一个"犹"字表明他事实上已经深切地体认到中西思想之间的差异性,这种差异性事实上也显露在他援引叔本华而称"人为形而上学之动物"同时视"理性"为人禽之别时。孟子与告子争论时所说的"人禽之别"的关键,尽管也可以将其原义道德性理解为理性,然而中国主流文化之中却没有西学中如此强大的理性主义传统,而"人为形而上学之动物"在本土主流思想传统中也并不真正凸显。宋明理学中朱熹和陆象山围绕着格物致知所形成的不同阐释路径正昭示着这一点:在被牟宗三视为儒学道统根骨的道德理性主义传统中,朱熹的格物路线明显在道德理性和认知理性之间形成了歧路,朱熹尝试以认知理性作为道德认识之基础,实际上已经偏离了儒家的道统;而牟宗三等新儒家妄图从以道德理性为基础的儒学中开出科学的路径,也是不可能完成的事情。这一点,对形而上学有着深刻认识的王国维远比新儒家要清楚。在王国维看来,中国文化传统缺乏的正是纯粹的哲学和真正的形而上学,这种哲学和形而上学所追逐的快乐是无关于世用的学问及其所产生的求真之趣,然而这点却被内圣外王、经世致用的儒学基本教义所阻滞。在作于 1905 年的《论哲学家与美术家之天职》一文中,王国维称:

> 我国无纯粹之哲学。其最完备者,唯道德哲学与政治哲学耳。至于周、秦、两宋间之形而上学,不过欲固道德哲学之根柢,其对形而上学非有固有之兴味也。[1]

[1]　王国维:《论哲学家与美术家之天职》,《王国维文集》(下),北京:中国文史出版社,2007 年,第 3 页。

在王国维看来，"纯粹之哲学"是建立在"对形而上学固有之兴味"基础上的，换句话说哲学的基础是寻求整体超越经验现实的乐趣——形而上的乐趣，而本土文化传统即便是最具有形而上学气味的理学仍缺乏这种来自于纯粹知识探寻的精神，于是纯粹的学术无法建立，总是依附于政治—道德事功。无疑，王国维的批评切中本土思想的要害，对形而上学价值的更深远肯定是为了学术之独立而夯实纯粹知识的地基。

正是在种个体强烈的形而上冲动之下，以及因这种个体的超越性视野而激发的对本土文化传统的弊端反思和对其时代问题的深切关怀之中，关于审美和艺术活动的超越性价值问题被王国维一并提了出来。不同于1903年的《哲学辨惑》，在1905年发表的《论哲学家与美术家之天职》一文中，人禽之别除了理性之外，又增加了情感。"世人喜言功用，吾姑以其功用言之。夫人之所以异于禽兽者，岂不以其有纯粹之知识与微妙之感情哉？至于生活之欲，人与禽兽无以或异。后者政治家及实业家之所供给，前者之慰藉满足非求诸哲学及美术不可。"①在此文中，"微妙之感情"与"纯粹之知识"构成了王国维对学术独立和审美独立价值加以论证的人性出发点，这两点皆被儒家传统遮蔽于道德性之中，来自西方的现代知识体系无疑为这种凸显提供了立论基础；而《论哲学家与美术家之天职》也正是中国现代科学（认识）形而上学及其所支撑的学术独立论，与中国现代艺术（审美）形而上学及其所支撑的审美独立论，突破本土学术传统和思想文化弊端同时出场的一篇战斗檄文。在该文开篇王国维即以"最高之分贝"疾呼：

> 天下有最神圣、最尊贵而无与于当世之用者，哲学与美术是已。天下之人嚣然谓之曰"无用"，无损于哲学、美术之价值也。至为此学者自忘其神圣之位置，而求以合当世之用，于是二者之价值失。②

① 王国维：《论哲学家与美术家之天职》，《王国维文集》(下)，北京：中国文史出版社，2007年，第3页。
② 王国维：《论哲学家与美术家之天职》，《王国维文集》(下)，北京：中国文史出版社，2007年，第3页。

所谓"无与于当世之用"却又"最神圣、最尊贵"者,换言之即审美和艺术与哲学一道,具有超越现实功利的无上价值:"今夫人积年月之研究,而一旦豁然悟宇宙人生之真理,或以胸中倘恍不可捉摸之意境一旦表诸文字、绘画、雕刻之上,此固彼天赋之能力之发展,而此时之快乐,绝非南面王之所能易者也。"①王国维认为,以真理为旨趣的哲学研究,与以"意境"之形式表现为目的的艺术活动,具有远比"南面王"亦即掌握至高权力——当皇帝能获得更大的快乐;之所以如此,是因为这种快乐是超越现世并直指永恒的快乐,正如其所言:"政治上之势力有形的也,及身的也;而哲学美术上之势力,无形的也,身后的也。"②此处之"势力"即"权力"。哲学美术之"无形的""身后的"权力,之所以远远大于世俗的权力,全因人乃有死之动物——有形终将化为无形,身体也终将衰朽而难存。

第二节　"风乎舞雩":王国维"境界说"的形上之思

"无形的""身后的"正是形而上学的根本指向。超越性价值理论出现的最鲜明标志,在于面对个体生命的有限性和身体的速衰性之时。对于比较系统地吸收了西方现代哲学知识体系的王国维而言,艺术和审美活动的超越性价值论既出自其个体的强烈需求,同时也直接针对本土文化传统中长期被压制的弊端,这种弊端使得人性被狭隘地束缚在现世的道德约束和政治事功之中难以得到解放,结果一方面使得更加广大的国民群体中盛行功利主义,另一方面国民群体又在日常生活中得不到情感的慰藉。在这方面,王国维与同辈的蔡元培一样,认为只有找到一个超越性的价值基点,才能从根本上建立起一种对国民加以引导和教育的学说。当然,由于王国维自身强烈的个体意义探求,他比蔡元培要更早也更加深入地进入到本土现代超越性价值理论的建构之中。王国维在 1904 年至 1908 年所提出的"境界

① 　王国维:《论哲学家与美术家之天职》,《王国维文集》(下),北京:中国文史出版社,2007 年,第 4 页。
② 　王国维:《论哲学家与美术家之天职》,《王国维文集》(下),北京:中国文史出版社,2007 年,第 4 页。

说",正是中国现代艺术形上学思想出场的标志;而这种出场本身也正伴随着他对形而上学思想及价值的高度肯定。需要指出的是,所谓的"中国现代艺术形上学思想",其所具有的本土性(非西方)与现代性(非传统)的双重定性,首先出自王国维关于"境界"的超越性之思;王国维也正因此成为中国现代艺术形上学思想的开山人物。换句话说,王国维围绕着"境界说"产生的形而上思想,代表着本土现代超越性价值理论的开端。这种双重定性从一开始就意味着对持"西方"或"传统"的单一视角考察"文化身份"这种思路的拒绝。事实上,从艺术形而上学——超越性价值论的角度看王国维的"境界说",我们就会发现外来思想与本土传统所形成的历史性交融契机,这一契机也标志着为中国美学、中国艺术学、中国哲学和中国伦理学等多个本土学科所共享的超越性价值理论的起点。

王国维在 1905 年所作的《〈静安文集〉自序》中,比较具体地回忆了他研习西方哲学的经历:"余之研究哲学,始于辛壬之间。癸卯春,始读汗德之《纯理批评》,苦其不可解,读几半而辍。嗣读叔本华之书而大好之。自癸卯之夏,以至甲辰之冬,皆与叔本华之书为伴侣之时代也。其所尤惬心者,则在叔本华之《知识论》,汗德之说得因之以上窥。然于其人生哲学观,其观察之精锐,与议论之犀利,亦未尝不心怡神释也。后渐觉其有矛盾之处,去夏所作《〈红楼梦〉评论》,其立论虽全在叔氏之立脚地,然于第四章内已提出绝大之疑问。"①王国维从 1901—1902 年("辛壬之间")开始研究西方哲学,1903 年(癸卯年)开始读康德的《纯粹理性批判》并感到艰难,又于 1903 年夏接触到了客观上对康德哲学起到普及作用的叔本华哲学,一直到 1904 年(甲辰年)冬都惬心于叔本华的著作。该段中王国维所提到的 1904 年夏所作《〈红楼梦〉评论》,正是他试图立足于叔本华哲学对《红楼梦》进行新阐释的文章,其中深入涉及对于悲剧的超越性价值论问题;在此文中一共提及两次的"境界"概念,正出现于对叔本华哲学"提出绝大之疑问"的第四章。

《〈红楼梦〉评论》是中国文艺理论史上首次运用西方形而上学和艺术哲

① 王国维:《〈静庵文集〉自序》,《王国维文集》(下),北京:中国文史出版社,2007 年,第 282 页。

学理论对本土文艺作品进行阐释的尝试，随即开启对这部古典作品的现代经典化建构之路。该文共分五章，第一章"人生及美术之概观"以叔本华关于生命意志的形而上学将生活的本质界定为欲望，称："生活之本质何？'欲'而已矣。欲之为性无厌，而其原生于不足。不足之状态，苦痛是也。既偿一欲，则此欲以终。然欲之被偿者一，而不偿者什百。一欲既终，他欲随之。故究竟之慰藉，终不可得也。即使吾人之欲悉偿，而更无所欲之对象，倦厌之情即起而乘之。于是吾人自己之生活，若负之而不胜其重。故人生者，如钟表之摆，实往复于苦痛与倦厌之间者也，夫倦厌固可视为苦痛之一种。"①王国维认为，在知情意三分的人类心智能力当中，无论科学（知识）还是道德（实践）均直接与生活之欲相羁绊，无助于使人生摆脱苦痛与厌倦，而"美术"（美的艺术，更准确地理解是审美之术，或审美和艺术活动）则具有摆脱这种羁绊的能力，"兹有一物焉，使吾人超然于利害之外，而忘物与我之关系"②。于是审美和艺术活动就获得了超越性的价值：

　　　　然则非美术何足以当之乎？夫自然界之物，无不与吾人有利害之关系；纵非直接，亦必间接相关系者也。苟吾人而能忘物与我之关系而观物，则夫自然界之山明水媚，鸟飞花落，固无往而非华胥之国、极乐之土也。岂独自然界而已？人类之言语动作，悲欢啼笑，孰非美之对象乎？然此物既与吾人有利害之关系，而吾人欲强离其关系而观之，自非天才，岂易及此？于是天才者出，以其所观于自然人生中者复现之于美术中，而使中智以下之人，亦因其物之与己无关系，而超然于利害之外。③

　　值得注意的是，此文中王国维是用一般性的"时"而非"境界"来称呼能够"超然于利害之外而忘物与我之关系"的状态，这种一般语义的"时"包括

① 王国维：《〈红楼梦〉评论》，《王国维文集》（上），北京：中国文史出版社，2007年，第1页。
② 王国维：《〈红楼梦〉评论》，《王国维文集》（上），北京：中国文史出版社，2007年，第2页。
③ 王国维：《〈红楼梦〉评论》，《王国维文集》（上），北京：中国文史出版社，2007年，第2页。

此段中的"山明水媚""鸟飞花落",以及"濠上之鱼""舞雩之木"①等,而这些无疑都是对某种特定类型的审美状态更加具体的描述。第二章"《红楼梦》之精神"与第三章"《红楼梦》之美学上之价值",指出了《红楼梦》的精神实质是对生活之欲的解脱,而这种解脱通过的是悲剧所带来的崇高之美。王国维指出了悲剧艺术之根本价值,称:"美术之务,在描写人生之苦痛与其解脱之道,而使吾侪冯生之徒,于此桎梏之世界中,离此生活之欲之争斗,而得其暂时之平和,此一切美术之目的也。"②在第三章的结尾,他又更加深入地谈到了悲剧的美学价值与伦理学价值的契合点,在于"感发人的情绪而高上之"并"洗涤人之精神"——显然,伦理价值是审美的副产品,道德的功能是悲剧体验的间接效果。

于是,第四章"《红楼梦》之伦理学上之价值"顺势就被引了出来,而"境界"这一概念也在此文中第一次得到了使用。王国维在此章的一开头即称:"《红楼梦》者,悲剧中之悲剧也。其美学上之价值,即存乎此。然使无伦理学上之价值以继之,则其于美术上之价值,尚未可知也。今使为宝玉者,于黛玉既死之后,或感愤而自杀,或放废以终其身,则虽谓此书一无价值可也。何则?欲达解脱之域者,固不可不尝人世之忧患;然所贵乎忧患者,以其为解脱之手段故,非重忧患自身之价值也。今使人日日居忧患,言忧患,而无希求解脱之勇气,则天国与地狱,彼两失之;其所领之境界,除阴云蔽天,沮洳弥望外,固无所获焉。"③王国维之所以称《红楼梦》为"悲剧中之悲剧",是因为援引了叔本华悲剧理论的他认为,《红楼梦》是描写"普通之人物、普通之境遇,逼之不得不如此"④,而非"极恶之人"或"盲目的命运",显然这种类型的悲剧更能表现生命意志本身的一般性和渴求解脱的必然性。值得注意的是此处对境界的具体使用,仅仅概括的是未窥生命意志而成一纯粹的认

① "是故观物无方,因人而变:濠上之鱼,庄、惠之所乐也,而渔父袭之以网罟;舞雩之木,孔、曾之所憩也,而樵者继之以斤斧。"王国维:《〈红楼梦〉评论》,《王国维文集》(上),北京:中国文史出版社,2007年,第2页。

② 王国维:《〈红楼梦〉评论》,《王国维文集》(上),北京:中国文史出版社,2007年,第6页。

③ 王国维:《〈红楼梦〉评论》,《王国维文集》(上),北京:中国文史出版社2007年,第9页。

④ 王国维:《〈红楼梦〉评论》,《王国维文集》(上),北京:中国文史出版社,2007年,第7页。

知主体、未获悲剧之解脱而陷溺于一悲惨之世界，换言之即一种负面使用；而在最后第五章中所谓"种种境界、种种人物"也不过是一般性使用。这种负面和一般使用提示我们"境界"一说在此文中并未真正成为王国维艺术形上学的标志。不仅如此，即便我们可以说审美所达到的那些正面的、美好的无功利状态如"山明水媚、鸟飞花落"完全可以用"境界"一词来概括，然而由于王国维的"立脚点全在叔本华"，因此艺术活动和审美仅仅是一种本体直观的手段，而纯粹认识主体直观的对象——形而上的生命意志本身却并非获得肯定而值得向往的，于是认识主体与形而上对象、认识活动与生命活动之间的关系是割裂的，审美和艺术活动本身之所以被肯定，恰恰是因为这一活动本身造成了割裂的可能。这正是王国维所谓"绝大之疑问"的真正指向。年轻的王国维极为敏锐地发现了这个问题：

> 夫由叔氏之哲学说，则一切人类及万物之根本，一也。故充叔氏拒绝意志之说，非一切人类及万物，各拒绝其生活之意志，则一人之意志，亦不得而拒绝。何则？生活之意志之存于我者，不过其一最小部份，而其大部份之存于一切人类及万物者，皆与我之意志同。而此物我之差别，仅由于吾人知力之形式，故离此知力之形式，而反其根本而观之，则一切人类及万物之意志，皆我之意志也。然则拒绝吾一人之意志，而姝姝自悦曰解脱，是何异蹄涔之水，而注之沟壑，而曰天下皆得平土而居之者哉！①

按照形而上学的合一性原则，个体的生命意志与"万物之根本"的生命意志从根本上讲是不可分离的，即便按照叔本华的理论，个体仅仅凭借知力形式亦即对生命意志的本体直观，只不过是通过审美活动"暂时"摆脱了作为本体的生命意志；而在这一过程中作为个体的审美主体与作为本体的生命意志发生了一种不可思议的分离，所谓通过审美的本体直观摆脱生命意

① 王国维：《〈红楼梦〉评论》，《王国维文集》（上），北京：中国文史出版社，2007年，第10—11页。

志,仅仅意味着在这种不可思议的分离过程中个体摆脱了生命意志。王国维已经认识到了其中的逻辑矛盾,即如果没有整体性的摆脱,那么个体性的摆脱终究不可能,终究仅仅呈现一种暂时性的幻象。其实,更加深入的问题是,个体的本质直观本身也不可能脱离生命意志,这种本质直观本身就是生命意志的一种形式,即自我否定的倒错形式,而这种倒错形式本身根源于叔本华那处在否定性价值位置上的生命意志本身。当然这点王国维并没有清晰的体认,他清晰体认到的有两点,一是形而上学的合一性原则不可背离,"小宇宙之解脱,以大宇宙之解脱为准",二是本质直观所提供的解脱也只是一种幻象:"理想者可近而不可即,亦终古不过一理想而已矣。"[①]这也正是他 1907 年《自序》中那句经典的总结:"哲学上之学说,大都可爱者不可信,可信者不可爱。"[②]叔本华那通过艺术和审美活动所抵达的形而上学境界终究因幻象的品格而被王国维视为"不可信"。

与叔本华意义上的"解脱"直接相关的"境界",既没有得到范畴本身的高度凸显,同时也终究落于一种幻象的地位而被否定。《〈红楼梦〉评论》也正因其流于一种对叔本华生命意志形而上学的单纯操练,从而既未获得任何关于艺术形而上学的特殊本土身份,同时也并非一种真正的、尼采意义上的艺术形上学——艺术或审美并非在形而上学的顶峰或本体论的中心,而仅仅是叔本华生命意志形而上学、亦即作为消极手段之艺术的一种本土式操演,同时操演的结果是审美的解脱(而非超越)本身是不可能的,换句话说是对艺术的超越性价值本身的理论否定。王国维真正提出其境界形而上学的一篇文章,是略早于《〈红楼梦〉评论》的《孔子之美育主义》(1904 年 2 月,《教育世界》第 69 期),尽管这篇并不算长的文章并没有像《〈红楼梦〉评论》那样如此深入地介入到某一种单一的西方理论阐释中去,然而却在中国现代美学和艺术理论史上第一次呈现了一种中西理论的会通,关于审美境界的形而上学第一次呈现了出来,并已经可以望见其真正的超越性价值的顶

① 王国维:《〈红楼梦〉评论》,《王国维文集》(上),北京:中国文史出版社,2007 年,第 11 页。
② 王国维:《〈静庵文集〉自序》,《王国维文集》(下),北京:中国文史出版社,2007 年,第 284 页。

峰。在这个顶峰,叔本华否定性的生命意志本体论最终在来自本土传统的形上内涵中和下变得全无踪影。

《孔子之美育主义》的开篇同样以叔本华对于深陷于功利欲望的否定性的生命意志论作为立论起点,称:"内之发于人心也,则为苦痛;外之见于社会也,则为罪恶。然世终无可以除此利害之念,而泯人己之别者欤? 将社会之罪恶固不可以稍减,而人心之苦痛遂长此终古欤? 曰:有,所谓'美'者是已。"①无疑,王国维此处同样表现出一种向审美活动讨要慰藉的姿态,与《〈红楼梦〉评论》中的态度保持着一种连续性。然而更值得关注的是,在此文中"境界"首次直接用来形容"美":"无欲故无空乏,无希望,无恐怖;其视外物也,不以为与我有利害之关系,而但视为纯粹之外物。此境界唯观美时有之。"②"此境界唯观美时有之",换言之即"无空乏、无希望、无恐怖"之境界为审美境界,无空乏为充实之境界,无希望为非时间性即永恒之境界,无恐怖则为和平之境界。王国维进而用苏轼的"寓意于物"、邵雍的"反观"、陶渊明的《采菊》诗、谢灵运的《石壁精舍还湖中作》等理论与诗文具体描述此种境界,并认为无论是自然还是艺术都可以助人抵此审美境界。正因为在他看来审美境界具有去除人欲的功能,王国维顺势引出了作为德育之助的西方传统艺术功能论,点出了亚里士多德、夏夫兹博里、哈奇生等人对以美辅德的肯定。王国维进而称,西方美育只有到席勒才大成,而这种大成的标志基于对以美促德这种传统观点的超越:"故审美之境界乃物质之境界与道德之境界之津梁也。于物质之境界中,人受制于天然之势力;于审美之境界则远离之;于道德之境界则统御之(希氏《论人类美育之书简》)。由上所说,则审美之位置犹居于道德之次。"③作为物质境界与道德境界桥梁的审美,无疑低于道德境界;然而在王国维看来,这种来自康德批判哲学的观点,即作为桥梁或居于中介亦即道德之次地位的审美,被席勒所打破了:

① 王国维:《孔子之美育主义》,《王国维文集》(下),北京:中国文史出版社,2007 年,第 93 页。
② 王国维:《孔子之美育主义》,《王国维文集》(下),北京:中国文史出版社,2007 年,第 93 页。
③ 王国维:《孔子之美育主义》,《王国维文集》(下),北京:中国文史出版社,2007 年,第 94 页。

然希氏后日更进而说美之无上之价值,曰:"如人必以道德之欲克制气质之欲,则人性之两部犹未能调和也。于物质之境界及道德之境界中,人性之一部,必克制之以扩充其他部;然人之所以为人,在息此内界之争斗,而使卑劣之感跻于高尚之感觉。如汗德之严肃论中气质与义务对立,犹非道德上最高之理想也。最高之理想存于美丽之心(Beautiful Soul),其为性质也,高尚纯洁,不知有内界之争斗,而唯乐于守道德之法则,此性质唯可由美育得之。"①

换句话说,王国维认为,最高的境界是席勒的"美丽之心",既没有道德与欲望的斗争,又乐于守道德的法则,亦即孔子所谓"从心所欲不逾矩",在他看来席勒的美育课直接与孔子精神相会通,二者都意味着审美境界对道德境界的涵摄与超越。于是,从席勒那儿获得审美境界的超越性意义之后,王国维随即"转而观我孔子之学说"。他先是称孔子的"兴于诗、立于礼、成于乐"为"始于美育、终于美育",也即认为孔子的教育原则从头到尾都贯穿了美育精神,又盛赞孔子对诗教和乐教的重视。进而他指出孔子不仅仅通过艺术进行教育,而且还更重视在教育过程中"玩天然之美"亦即让受教者在自然中进行美育活动:"且孔子之教人,于诗乐外,尤使人玩天然之美。故习礼于树下,言志于农山,游于舞雩,叹于川上,使门弟子言志,独与曾点。点之言曰:'莫春者,春服既成,冠者五六人,童子六七人,浴乎沂,风乎舞雩,咏而归。'由此观之,则平日所以涵养其审美之情者可知矣。"②王国维认为孔子尤其注重在优美的自然环境中教育学生。需要指出的是,如果仅止于此,那么王国维境界说的超越性内涵并没有得到真正地展开,中西理论之间也没有发生实际的会通,叔本华理论的负面性质同时并没有得到真正的克服。中国现代艺术形上学的真正起点,正显露于王国维接下去对曾点之志所作的阐释,他称:

① 王国维:《孔子之美育主义》,《王国维文集》(下),北京:中国文史出版社,2007年,第94页。
② 王国维:《孔子之美育主义》,《王国维文集》(下),北京:中国文史出版社,2007年,第94页。

之人也,之境也,固将磅礴万物以为一,我即宇宙,宇宙即我也。光风霁月不足以喻其明,泰山华岳不足以语其高,南溟渤澥不足以比其大。邵子所谓"反观"者非欤? 叔本华所谓"无欲之我"、希尔列尔所谓"美丽之心"者非欤? 此时之境界:无希望,无恐怖,无内界之争斗,无利无害,无人无我,不随绳墨而自合于道德之法则。一人如此,则优入圣域;社会如此,则成华胥之国。①

"之人也"指的是孔子与曾点;"之境也"指的是曾点以及肯定曾点之志的孔子的"风乎舞雩"的境界。王国维首先称这种境界已将宇宙万物与个体之人相合,即达到"天人合一"的境界;并称"光风霁月之明""泰山华岳之高""南溟渤澥之大"都不足以形容此等境界。需要指出的是,来自中国文化传统的"天人合一"境界,完全不是主体对生命意志本身的否定所达到的境界,就主体而言也不是一种知性通过艺术和审美活动与生命意志本体相分离的状态,相反这是一种个体的生命意志与宇宙整体的生命意志产生和谐相参、一体交融的境界。这种境界已不是一种单纯的道德形而上学境界,而是超越了亦即涵摄了道德境界的审美和艺术境界,换言之即后来牟宗三所谓"合一说的美",处在这种境界之中的人并非否定欲望——生命意志而达到所谓的"无欲"状态,相反是个体的生命意志——欲望与宇宙整体的生命意志相融相通的境界,个体的生命意志和欲望又因这种融通而得到了高度肯定,这种肯定生命意志的状态已非在叔本华哲学影响下所产生的消极性的功能理解亦即"解脱"所能形容,真正能够形容的只有肯定个体生命意志进而向更大的生命图景所产生的"超越",在这种超越的过程中个体生命的有限性将获得来自整体生命的意义支撑。

正是在此处,中国现代艺术形而上学才获得了其真正的起点。很显然,这个起点同时意味着对西方思想资源的灵活运用和自觉调整,而非依样画葫芦式的照搬照抄;同时也意味着对中国古代思想资源的现代性美育阐释

① 王国维:《孔子之美育主义》,《王国维文集》(下),北京:中国文史出版社,2007 年,第 94 页。

之路的打开。对于曾点之志,来自宋明理学最具影响力的阐释毫无疑问是朱熹,朱熹在《论语集注》中称:"曾点之学,盖有以见夫人欲尽处,天理流行,随处充满,无少欠缺,故其动静之际,从容如此。而其言志,则又不过即其所居之位,乐其日用之常,初无舍己为人之意。而其胸次悠然、直与天地万物上下同流、各得其所之妙,隐然自见于言外。视三子之规规于事为末者,其气象不侔矣,故夫子叹息而深许之。而门人记其本末独加详焉,盖亦有以识此矣。"①王国维对曾点之志的盛赞,在这种形而上境界及其超越性价值的顶峰,与朱熹的经典阐释发生交集。朱熹认为,曾点之学本非从"舍己为人"之道德性角度出发,却达到了"胸次悠然、直与天地万物上下同流、各得其所之妙"的境地,而各言其志的前三子相比之下所言之事皆为"末",气象远不及曾点,故而孔子深加赞许。如果三子为末,那么朱熹毫无疑问意识到了曾点之学那异于一般儒生的出发点,即为一种归本之学,只有这种归本之学,才称得上"直与天地上下同流"。然而,此处朱熹之本与王国维之本同中有异,朱熹之本乃"人欲尽处,天理流行",亦即与人欲相抵牾的天理之形而上学,而朱熹理学为人诟病之处正是这种分割;朱熹的这种割裂,倒是与叔本华那知性主体通过审美所形成的对否定性生命意志的割裂相类似,都是个体生命与整体生命之间的割裂,不同之处在于朱熹处的天理本身是高度肯定性的,而叔本华处的生命意志则反之;王国维之本同样是一种"无欲"境界,然而对这一大本的描述已非是"天理",当然我们更不能说王国维不过是把叔本华的生命意志论视为新的"天理",尽管叔本华的生命意志与个体生命之间的关系是合一性关系,而王国维则以陆象山宇宙与我心之关系来应和这种合一性,然而王国维的宇宙我心乃至其至明、至高、至大的境界毫无疑问是对朱熹那基于德性—生命的肯定性原则或至高的理性原则的超越,亦即以审美和艺术实现对德性原则的超越,此时的境界构成德性的真正完成形态而已望见其形而上超越的顶峰。

这种对西方思想和传统资源加以双重改造的契机一经显露,同时意味

① 朱熹:《四书集注》,长沙:岳麓书社,1987 年,第 190 页。

着不同时代和不同文化领域的话语体系发生会通,这种会通也正形成了中国现代艺术形而上学的起点。这个起点正在王国维将中—西、传统—现代多种不同的理论一并用来阐释"曾点之志"时。在曾点之志这个超越性意涵的顶峰处,陆象山的心学、邵雍的反观说与叔本华的生命意志论、席勒的审美教育理论发生了会通。当然在此处最为核心的会通是席勒的审美教育理论与曾点之志的会通,或者席勒的审美教育理论对曾点之志那为程朱理学遮蔽于"天理"之下的可能性意涵的揭橥。援引席勒理论的王国维在此刻认为,道德之欲("天理")克制气质之欲("人欲")仅仅是道德的未完成形态或理性主义的非理想形态,真正的理想和完成形态是二者的调谐状态,自然与自由、身与心、欲望与理性之间达到一种和谐共生的状态,这种状态正是席勒美育理论以及席勒美育理论观照下的曾点境界所充分具备的。此刻,叔本华那认知主体与生命意志本体的割裂,朱熹理学那天理之性与气质之性的割裂等,都已经在关于审美和艺术的超越性价值跃上阐释顶峰时被消弭。如果我们将对"曾点之志"的阐释视为王国维境界理论的诞生标志的话,那么相比《〈红楼梦〉评论》那种对叔本华理论的操演,《孔子之美育主义》才真正意味着王国维的境界理论从一诞生就已望见了自身在形而上意义上的顶峰。

　　然而,十分遗憾的是,王国维对这点并没有产生足够的重视,并没有沿着这一起点和这条中西会通的思路继续走下去——他首先在《〈红楼梦〉评论》中仅仅援引叔本华那悲观主义的形而上学,又因悟到这种形而上学的幻象性质而对一切形而上学产生了质疑。他在作于 1907 年的《自序》中称:

　　　　余疲于哲学有日矣。哲学上之说,大都可爱者不可信,可信者不可爱。余知真理,而余又爱其谬误。伟大之形而上学,高严之伦理学,与纯粹之美学,此吾人所酷嗜也。然求其可信者,则宁在知识论上之实证论,伦理学上之快乐论,与美学上之经验论。知其可信而不能爱,觉其可爱而不能信,此近二三年中最大之烦闷,而近日之嗜好所以渐由哲学而移于文学,而欲于其中求直接之慰藉者也。要之,余之性质,欲为哲

学家则感情苦多,而知力苦寡;欲为诗人,则又苦感情寡而理性多。①

对王国维而言,艺术形而上学连同形而上学都被视为"可爱而不可信"者,与科学实证论和审美经验论相对立。然而此种所谓"信"实乃实证之"信",并非深入到信仰层面之"信",王国维虽然在事实上已经打开了关于境界的形上学,却并没有构成其人生的真正信仰,相反仅仅停留在可爱与可信所撑开的美与真、幻象与真理的二元对立结构之中,进而又在这种矛盾张力中完成了其学术志业的最终选择,即彻底放弃了哲学、美学和文学研究,并将主要精力投入到了清代所遗留下来的学术传统——乾嘉考据之学,甲骨文等新材料的发现自然是一个偶发性的因素,然而却引起王国维足够的兴趣,怀着经西学洗礼的科学意识——更重要的是科学形上学所支撑的求真之志重新返回金石考据、历史地理等学术之中,这些正是清代乾嘉之学固有的知识领域。

当然,在王国维所打开的"曾点之志"这个中国现代艺术形而上学的起点之处,我们本身就发现中国儒家哲学、西方近代哲学美学与中国传统文艺理论和古典审美经验的扭结点,而王国维从哲学研究转向文学研究的过程中"境界"依然成为其来自前一个阶段最重要的理论核心。换句话说,没有王国维关于境界的超越性价值论之思,就没有后来他在《人间词话》中所实践的以"境界"为本的词学理论。很显然,王国维的《人间词话》之所以能在一开篇就宣称境界为词之本,正是因为这一在他看来的词学大本已获得了一种超越性价值论的支撑。因此《人间词话》也可被视为中国现代艺术形而上学理论深入到具体的文艺类型中的第一次宝贵实践。

在 1908 年六十四则的《人间词话》定稿中。王国维在第一则就开宗明义称:"词以境界为最上。有境界则自成高格,自有名句。五代北宋之词独绝者在此。"②第一句话立宗旨,第二句话明功能,第三句话树典范。第二则

① 王国维:《〈静庵文集〉自序》,《王国维文集》(下),北京:中国文史出版社,2007 年,第 284 页。
② 王国维:《人间词话》,《王国维文集》(上),北京:中国文史出版社,2007 年,第 76 页。

"造境"与"写境"从创作技巧角度谈类型,二境之所以殊难分别,是因为在"曾点之志"这个至高顶点处,"理想"与"自然"、艺术与人生本就高度融合,于是"造境"与"写境"虽皆由此扭结点而分割,却不能真正区隔。第三则"有我之境"与"无我之境"则依《孔子之美育主义》中已由新知所打开的邵雍的反观论,进而从词中呈现的"观者"视角分类型,显然与天地同流、万物一体的"曾点之志",构成更具高格的"无我之境"的审美经验原典。第四则从审美体验的心理体验状态出发,认为"无我之境"生于极静之时,背后是宋明以来主静涵养以臻天人合一境界的本土修身工夫传统的支撑,事实上王国维"优美"这一得自西学的审美经验范畴远不足以用来形容"无我之境",而所谓"有我之境"发自动而趋静并显现为宏壮亦难真正涵摄"有我之境"的全部审美经验,当然此种阐释并非败笔而是意味着本土经验本身的宏阔精深,难以以一两个西方审美范畴全部加以涵摄。第五则顺着造、写二境,而在创作主体上分理想家与写实家二类型,并点出二者为一;之所以可为一,乃写境之写实家必将所写之物抽离于现实之中,故亦为幻,而造境之理想家欲使人认幻为真而生趣味则必遵从现实法则,故而真、幻之别于境界而言不过一纸之表里,而非呈现为对立关系。第六则依据境界之本和造、写二境之分,一句话概括判断词作"有境界"之标准,即"能写真景物、真情感者,谓之有境界;否则谓之无境界","真"实为境界之真,而非实证之真,亦即只有肯定"幻象"对人生之无上价值,方有境界对词作乃至一般文艺创作之根本价值,此则实为艺术形而上学之一般性原则向艺术价值论的特殊性原则的转换。第九则提出"境界论"对于"兴趣""神韵"等传统诗词理论而言更为根本,此种"根本"之底气全在"境界论"涵摄道德人生之超越性品格而视一般的审美经验范畴为阈限狭窄的形式标准。第十则境界之外显形态或其光华外射则为"气象","气象"换言之可理解为"境界"的"光晕"显现——无论是第十则的"太白以气象胜"还是第十五则南唐李后主所谓"眼界始大、感慨遂深"之"气象",皆是对境界之光晕外显的阐释。第十六则冠"赤子之心"于能见真景物、能发真情感的词人头上,在其境界论之艺术形上学庇佑下,"赤子之心"亦从儒学转向了艺术论、从德性论转向了审美论,开启了对这一心性之学经

典范畴的审美现代性阐释。第二十六则三境界说，其一为立志于道之境界（"望尽天涯路"），其二为依志履道之境界（"衣带渐宽终不悔"），其三为得志明道之境界（"灯火阑珊处"），此三境界早已溢出艺术论而为人生论，这种外溢是由"境界"本身的多重指向决定的。三十九则、四十则所谓"隔"与"不隔"亦是发自境界之本，所谓"隔"是因用典而难见真景物真情感，而"不隔"则是对境界的直接体验无所窒碍。总之，《人间词话》正可视为中国现代艺术形上学首次的艺术批评实践，尽管这一实践在王国维那儿昙花一现之后便戛然而止。

第三节 "境界"的儒学内核及其超越性价值

必须承认的一点是，王国维在其毕生的学术生涯中，对他自己开创的关于境界论的艺术形而上学思想并未真正成为一种个体信仰并坚守下去，相反他的著述中总是充满着强烈的、令人扼腕叹息的悲观主义色彩，这种悲观主义色彩表现了中西思想交汇时王国维自身人生和学术道路选择方面的强烈矛盾：王国维是如此透彻地理解了可爱之学可以给人以慰藉，然而却最终沿着有清一代的乾嘉学统走向了并不能够获得慰藉的一条道路，"可爱"的"捕风之学"最终被金石考古、地理等"可信"的实证之学所替代，而王国维自身可直面生死的超越性信仰最终并未建立起来——尽管这种价值论已经得到了显豁。细读王国维留下的著述我们就会发现，当王国维处在这种矛盾之中时，"大不可解""甚不可解""殊不可解"等语高频出现。然而对于后世的阐释者而言，当王国维的理论开创性与个体局限性发生矛盾之时，才是真正的"大不可解"所在。

1904年撰写《孔子之美育主义》的王国维已经通过席勒的美育理论激活了"曾点之志"的审美现代性启程，然而在不久之后将叔本华生命意志论直接操演于《红楼梦》时却留下了多处"大不可解"，当然王国维已经发现了生命意志论本身的大不可解之处，即无论通过何种方式走向意志寂灭的主体已经与意志本体产生了不可思议的裂痕。面对叔本华哲学的这种裂痕，

王国维并没有能够产生一种弥合裂痕的论说，尽管他事实上此前就已经触及了这种弥合的传统资源，然而在《〈红楼梦〉评论》中却否定了这种资源，一并被其否定的还有审美之术的超越性价值本身。在王国维对叔本华理论产生绝大怀疑的第四章，他称："要之，解脱之足以为伦理学上最高之理想与否，实存于解脱之可能与否。若夫普通之论难，则固如楚楚蜉蝣，不足以撼十围之大树也。"①王国维认为叔本华的审美解脱说尽管比传统宗教那种"徒具想像"的"神话面具"要"精密确实"，然而个体解脱在理论上是不可能的，尚不如讲人类整体解脱的传统宗教。可是如果遵照整体解脱说，就必然走向"无生主义"，亦即走向一个全无生气的宇宙。王国维顺势转向了对"无生主义"反面的判断，即"生生主义"，他称：

> 今夫与此无生主义相反者，生生主义也。夫世界有限，而生人无穷；以无穷之人，生有限之世界，必有不得遂其生者矣。世界之内，有一人不得遂其生者，固生生主义之理想之所不许也。故由生生主义之理想，则欲使世界生活之量，达于极大限，则人人生活之度，不得不达于极小限。盖度与量二者，实为一精密之反比例，所谓最大多数之最大福祉者，亦仅归于伦理学者之梦想而已。夫以极大之生活量，而居于极小之生活度，则生活之意志之拒绝也奚若？此生生主义与无生主义相同之点也。苟无此理想，则世界之内，弱之肉，强之食，一任诸天然之法则耳，奚以伦理为哉？然世人日言生生主义，而此理想之达于何时，则尚在不可知之数。要之，理想者可近而不可即，亦终古不过一理想而已矣。人知无生主义之理想之不可能，而自忘其主义之理想之何若，此则大不可解者也。②

此段文字无疑是王国维思想中悲观主义特征的又一次浓烈显现，这种

① 王国维：《〈红楼梦〉评论》，《王国维文集》（上），北京：中国文史出版社，2007年，第12页。
② 王国维：《〈红楼梦〉评论》，《王国维文集》（上），北京：中国文史出版社，2007年，第12页。

显现本身归根结底还是因为叔本华那否定性的生命意志与其个体气质的共同作用的结果。王国维事实上是从人类现实的残缺性质来否定"生生主义",简言之他使现实与理想产生了一种绝对的二元对立,亦即理想一旦面对人类现实就会变得毫无作用。他认为,"生生主义"之所以仅仅只是一种无法实现的理想,是因为"世界有限而生人无穷",只要世界有限,那么必然无法满足无穷无尽的人类和人类那无穷无尽的欲望。在这个逻辑下,如果采取伦理主义的法则,以有限之世界而容纳无穷无尽的人类,结果就是每个个体的生活及其欲望被无限压缩而逼近对生命意志的否定;如果不采取一种平均主义的社会准则,那么人类将回归自然—丛林法则,伦理道德完全就被抛弃了。当然,我们已经发现,王国维并非在逻辑上完全否定人类未来社会的进步可能,然而却在信仰上对之并不抱以希望,他认为既能够充分满足个体的生活之欲同时又遵从一种伦理规则的理想社会似乎永远难以期待。最后他干脆在总结中甚至极为武断而粗暴地连理想对现实的引领作用都一并取消,既然"理想者可近而不可及",那么理想就仅仅是理想,与现实全无关系从而在基本意涵上彻底对立。既然理想仅仅只是理想,那么呈现理想或作为理想的"美术"在现实面前就丧失了所有的超越性价值。于是,王国维在《〈红楼梦〉评论》中把审美和艺术活动本身的超越性价值也一并取消了,他称:

> 美术之价值,对现在之世界人生而起者,非有绝对的价值也。其材料取诸人生,其理想亦视人生之缺陷逼仄,而趋于其反对之方面。如此之美术,唯于如此之世界、如此之人生中,始有价值耳。今设有人焉,自无始以来,无生死,无苦乐,无人世之挂碍,而唯有永远之知识,则吾人所宝为无上之美术,自彼视之,不过蛙鸣蝉噪而已。何则?美术上之理想,固彼之所固有,而其材料,又彼之所未尝经验故也。又设有人焉,备尝人世之苦痛,而已入于解脱之域,则美术之于彼也,亦无价值。何则?美术之价值,存于使人离生活之欲,而入于纯粹之知识。彼既无生活之欲矣,而复进之以美术,是犹馈壮夫以药石,多见其不知量而已矣。然

则超今日之世界人生以外者,于美术之存亡,固自可不必问也。①

王国维认为,美术的价值仅仅因为现实之残缺,然而如果面对一个"无生死、无苦乐、无人世之滞碍"的永恒存在者,那么美术的价值就荡然无存了。此处极为有意思的是王国维的永恒存在者并非一个利用物质材料的创造者,而是一个切断了与一切物质性存在之关系的求知者或绝对理念的人格化形象。换句话说来,王国维的那超越生死的"永恒存在者"是"求真之志"的完成者抑或是作为理念的真理本身,而非指向一个具有无所不能的创造能力的上帝。这也就能够解释王国维为何在 1905 年的《论哲学家与美术家之天职》一文中把"真理"视为哲学家与美术家共同的志向。毫无疑问的一点是,王国维称"夫哲学与美术之所志者,真理也。真理者,天下万世之真理,而非一时之真理也。其有发明此真理(哲学家),或以记号表之(美术)者,天下万世之功绩,而非一时之功绩也。唯其为天下万世之真理,故不能尽与一时一国之利益合,且有时不能相容,此即其神圣之所存也。"②在这篇文章当中,王国维对艺术和审美活动的至高价值的理解,亦透露出一股强烈的黑格尔主义气味,艺术和审美活动本身仅仅构成真理的表记而非某种意义上的真理本身,亦即作为真理的表象而与真理发生一种分割,于是艺术和审美活动的超越性价值同样并没有真正树立起来。

在叔本华气味十足的《〈红楼梦〉评论》中,王国维对"生生主义"的这种否定态度,事实上与儒家道德形而上学最为核心的超越性精神形成了不可调和的一种矛盾,在客观上意味着对儒家心性之学超越性价值传统亦即"天人合一"观念的一种拒绝,从而与之前在《孔子之美育主义》中对曾点传统的高度肯定形成让后世阐释者"大不可解"之处。宋明心性之学对曾点传统加以高度推崇的首推周敦颐,黄庭坚称周敦颐之境界为"人品甚高,胸中洒落,如光风霁月"③,这正是王国维所谓曾点之志那"光风霁月不足以喻之明"的

①　王国维:《〈红楼梦〉评论》,《王国维文集》(上),北京:中国文史出版社,2007 年,第 10 页。
②　王国维:《论哲学家与美术家之天职》,《王国维文集》(下),北京:中国文史出版社,2007 年,第 3 页。
③　黄庭坚:《山谷别集诗注》别集卷上,清文渊阁四库全书本。

用典由来。周敦颐教人"寻孔颜乐处",而宋明心性之学所谓"孔颜之乐""亦如曾点之乐"①,亦即与曾点之乐相同,从学周敦颐的二程兄弟深受其影响,如程颢即称:"自闻濂溪语,当夜吟风弄月而归,有吾与点也之意。"②周敦颐、程颢等人的"吟风弄月而归"与曾点的"咏而归"无疑皆是进入一种超越道德境界的人生艺术境界或审美境界,程颢亦留有著名的"万物生意之最可观"的典故:"明道不删窗前草,欲观其意思与自家一般。又养小鱼,欲观其自得意,皆是于活处看,故曰:'观我生,观其生'。"③程颢养鱼蓄草皆为观万物之生意,"观我生,观其生"则是对自我乃至他者之生命的双向肯定,而这种"观"绝非叔本华式的、否弃身体和欲望的非理性直观认识论,而是审美主义而非神秘主义的生命体验论,所产生最高的理性认识结果亦即"天理"是"自家体贴出来"的。正是这种由己及人之生意体验,中国儒学传统的超越性价值论进而上升到与天地万物一体的境界。《易传》中"天地之大德曰生""生生之谓易"等教义,正是宋儒用来肯定曾点传统的超越性价值支撑。程颢称:"心譬如谷种,生之性便是仁。"④又称:"仁者,与天地万物同体,莫非己也。认得为己,何所不至? 若不有诸己,自不与己相干。如手足不仁,气已不贯,皆不属己。"⑤在程颢这里,作为生命本性的"仁"绝非单纯理性认识的抽象理念,而是"征诸己"或"反躬于己"亦即从肯定个体进而通过感性—美感体验联通万物的天人合一观念的表征,个体生命与宇宙生命是交互肯定的结果。正如陈来所认识到的那样,这是一种"体验形上学"抑或"与道德境界不同的一种超道德的精神境界"⑥,换言之,以生生之仁亦即肯定生命为内核的艺术形而上境界。

　　受叔本华影响的王国维此刻并没有从自身高度肯定这种境界,相反他甚至曾将这种境界视为纯粹的理想。于是,他对宗教的态度并不像后来的

① 黎靖德:《朱子语类》卷第三十一,明成化九年陈炜刻本。
② 程颢:《二程遗书》卷三,清文渊阁四库全书本。
③ 罗大经:《鹤林玉露》卷九,明刻本。
④ 程颢:《二程遗书》卷十八,清文渊阁四库全书本。
⑤ 程颢:《二程遗书》卷二上,清文渊阁四库全书本。
⑥ 陈来:《宋明理学》,上海:华东师范大学出版社,2004 年,第 36 页。

蔡元培那样走向决绝的否定,而是在总体上采取了一种实用主义的态度。在作于 1906 年的《去毒篇》中,王国维发展出了一种适用于不同阶层或不同等级人群的审美慰藉理论。《去毒篇》本身彰显了王国维从关于哲学和艺术理论的超越性价值建构,到具有更加经世致用特征亦即儒家内圣外王传统的百姓日用价值的转换,标志着其超越性价值理论本身的落地之思。此文中我们所看到的是一个忧国忧民、直面当时国族问题的王国维,尽管其解决鸦片问题的办法显得十分迂远,然而却直接道破了那直指人心的根本。在此文中,王国维一开始就点明鸦片肆虐的根源是在于"国民之无希望,无慰藉。一言以蔽之:其原因存于感情上而已"①。在王国维看来,鸦片问题的关键在于广大国民在感情上缺乏希望和慰藉,只能转而向毒品寻求精神刺激。于是,感情上的问题只有通过感情上解决。而解决之道除了修明政治、大兴教育之外,还必须直接面对国民的情感和心理慰藉问题:

> 其道安在? 则宗教与美术二者是。前者适于下流社会,后者适于上等社会;前者所以鼓国民之希望,后者所以供国民之慰藉。②

对王国维而言,宗教适用于社会下层,即给予那些在现世生活之中的劳苦人民以来世的希望,当然这种希望从马克思主义的角度出发无疑是一种"精神鸦片","彼于是偿现世之失望以来世之希望,慰此岸之苦痛以彼岸之快乐。宗教之所以不可废者,以此故也"。③ 无疑,王国维对待宗教的态度是从"智识阶层""上流社会"的视角出发的一种实用主义态度,从这种态度出发得到"宗教不可废"的结论,在他看来不可能人人都接受高等教育。然而对于接受高等教育的"上流社会",王国维认为不可能从宗教中获得希望,他的理由是"若夫上流社会,则其知识既广,其希望亦较多,故宗教之对彼,其势力不能如对下流社会之大,而彼等之慰藉,不得不求诸美术。美术者,

① 王国维:《去毒篇》,《王国维文集》(下),北京:中国文史出版社,2007 年,第 13 页。
② 王国维:《去毒篇》,《王国维文集》(下),北京:中国文史出版社,2007 年,第 13—14 页。
③ 王国维:《去毒篇》,《王国维文集》(下),北京:中国文史出版社,2007 年,第 14 页。

上流社会之宗教也"。① 王国维的这个理由耐人寻味,在"上流社会"的论域中他也并没有直接把宗教和审美之术对立起来,其原因在于"知识既广"与"希望亦较多",因此宗教之影响不如对社会底层的影响大。的确,"上流社会"一般而言相比底层民众而言较少受难于困苦的劳作、疾病的侵扰和衣食的短缺,然而当面对个体生命的有限性时,"上流社会"与底层民众事实上并无二致——底层民众的生存困苦致使他们极少意识到这种奢侈的问题,在缺乏一种可以与宗教竞争的超越性价值观念莅临的情况下,"上流社会"并不能比底层民众减少对宗教慰藉的需求,当王国维将审美和艺术比作"宗教"之时,他事实上已经部分触及了这个问题;然而,由于他对艺术和审美之超越性价值理论并未采取一种绝对肯定的态度,因此他最终还是把这种慰藉视为一种与理想和未来无关的现实慰藉,"吾人对宗教之兴味,存于未来,而对美术之兴味,存于现在。故宗教之慰藉,理想的,而美术之慰藉,现实的也"②。

一旦将艺术和审美活动定位为一种与"理想慰藉"相切割的"现实慰藉",那么艺术和审美活动的超越性价值就会荡然无存。事实上,审美和艺术所带来的形而上的慰藉尽管正如尼采所强调的那样是一种"尘世慰藉",然而尼采所强调的这种尘世慰藉同样具有指向未来的理想性质;相反宗教带来的形而上慰藉也仅仅只是一种尘世慰藉,尽管这种慰藉畅想着去除苦难和消除死亡的来世或天国理想。就这一点而言,二者事实上并非绝不相同,而是诸如一个魔比斯环的正反两面。王国维的定位显然是其未能沿着《孔子之美育主义》进一步建构中国艺术的超越性价值所留下的遗憾。然而,他在治哲学美学那短暂的学术生涯中,对孔子所达到的超越性境界仍保留了一种高度推崇的态度。在1907—1908年所作的《孔子之学说》之中,王国维对孔子的形而上学及伦理观进行了系统的阐释。王国维称孔子之形而上学是儒家思想之所以"高洁远大"、东洋伦理之所以"美备"的根本原因:

① 王国维:《去毒篇》,《王国维文集》(下),北京:中国文史出版社,2007年,第14页。
② 王国维:《去毒篇》,《王国维文集》(下),北京:中国文史出版社,2007年,第14页。

盖孔子由知，究理，依情，立信念。既立之后，以刚健之意志守之，即"知""情""意"融和，以为安心立命之地，以达"仁"之观念。盖"仁"与"天"即"理"，同为一物。故孔子既合理与情，即知道，知体道，又信之以刚健之意志，保持行动之，是以于人间之运命，死生穷达吉凶祸福等，漠然视之，无忧无惧，悠然安之，唯道是从，利害得丧，不能撄其心，不能夺其志。是即儒教之观念所以高洁远大，东洋之伦理之所以美备也。①

王国维认为孔子的形上学实现了知、情、意相融合，并点出了这种超越性价值论的核心即"仁""天"与"理""同为一物"；当他称知道、体道的孔子可漠视"生死穷达吉凶祸福"且"无忧无惧、悠然安之、唯道是从"时，中国现代艺术形而上学思想又再次得以凸显。王国维进而又专节阐述了儒家的"仁"之观念与"天人合一"之间的联系，他称儒家至《中庸》奠定了"天人合一"观念，"天道流行而成人性，人性生仁义。仁义在客观则为法则，在主观则为吾性情。故性归于天，与理相合。天道即诚，生生不息，宇宙之本体也。至此儒教之天人合一观始大成。吾人从此可得见仁之观念矣"。② 王国维在此部分再度盛赞达到天人合一之境的"孔子与点"，称："顺应自然之理法，笃信天命，不为利害所乱，无窒无碍，绰绰裕裕，浑然圆满，其言如春风和气。吾人至此，能不言夫子'仁'之观念为最高尚远大者乎！"③

蒙培元在《心灵超越与境界》一书中谈道："中国哲学不承认外在的绝对实体，不承认上帝存在，但是肯定'圣人'的价值和意义。'圣人'并不是神，只是心灵的最高境界。'圣人'同上帝的最大区别是，上帝是绝对实体，而'圣人'则是处在不断实现的过程之中；上帝是外在的人格神，'圣人'则是心灵所创造的境界。'圣人'就在每个人的心里，人人都可以实现，即人人都能成圣。'圣人'是一个标准，这个标准就是'天道'或'天理'。但'天道''天理'虽具有宇宙本体论意义，却是一个流行的过程，内在于心灵而存在，此即

① 王国维：《孔子之学说》，《王国维文集》（下），北京：中国文史出版社，2007年，第67页。
② 王国维：《孔子之学说》，《王国维文集》（下），北京：中国文史出版社，2007年，第70页。
③ 王国维：《孔子之学说》，《王国维文集》（下），北京：中国文史出版社，2007年，第71页。

所谓'心体'。离了心,'天道''天理'便失去了存在的意义。通过心灵的功能和创造性作用而实现'天人合一'境界,就能成为'圣人'。'天人合一'境界就是'圣人境界'。中国哲学之所以强调心灵的创造性功能和作用,原因就在这里。"①此处,正是"曾点之志"作为中国现代艺术形而上学的逻辑起点,与宗教形而上学发生分野的根本所在,中国现代艺术形而上学的超越性价值基础,正是"心灵的最高境界"而非作为"绝对实体"的"真理"或超绝实体的人格化产物"上帝",从而从产生之初,就已经决定了这种思想的现世性的非宗教特色。这点,又如李泽厚所说,孔门所追求的超越,"并不是对感性世界和时空的超越,而恰恰就在此感性时空之中。它不是'在'(Being),而勿宁是'生成'(Becoming)"。②王国维在《孔子之美育主义》中激活的"曾点之志",正表现为对生成本身的肯定,而非对超越时空的绝对存在者的肯定。在李泽厚看来,"孔门仁学开启了以审美替代宗教,把超越建立在此岸人际和感性世界中的华夏哲学——美学的大道"③。需要指出的是,李泽厚将孔门仁学视为华夏哲学与华夏美学的开启,其第一开启者毫无疑问正是王国维与他的《孔子之美育主义》;不仅如此,华夏艺术学的首次开启,也正在王国维处。这是因为,无论是美学、哲学还是艺术学,皆共同分享王国维所打开的超越性价值论。

① 蒙培元:《心灵超越与境界》,北京:人民出版社,1998年,第11页。
② 李泽厚:《华夏美学》,北京:中外文化出版公司,1989年,第56页。
③ 李泽厚:《华夏美学》,北京:中外文化出版公司,1989年,第58页。

第二章 "以美育代宗教"：中国现代艺术形上学的激越命题

王国维及其关于"境界"的形而上学论说，标志着中国现代艺术形而上学思想的产生。其本土现代性特质的确定，源自王国维用西方的审美和艺术理论，对儒学传统中以"曾点之志"为源头的超越性价值理论进行了新阐释。这种新阐释，一方面使中国学术和思想文化传统中的精华在新的社会历史语境中被激活，在摆脱了传统道德论域狭隘性的同时，跃升为一种以艺术和审美境界涵养进而涵摄道德境界的超越性价值话语，最终产生了一种鲜明的现代性特征；同时，也正因为与本土思想文化那斩不断的内在联系，决定了这种话语的精神实质具有高度的本土化特征。尽管王国维由于其自身的思想矛盾及其学术道路的转换，并未继续围绕着境界论构建其关于艺术和审美的形而上学思想，但是无论如何他都已经望见了这种超越性价值理论的顶峰：在王国维那里，关于境界的形而上学之思，是拆碎了传统和西方的不同理论及思想材料而熔铸的，这意味着任何一种单一的思想资源都不足以支配其全部内容；从王国维开始，"曾点之志"及其所代表的儒家思想传统乃至整个中国心性文化传统中最具有超越性意义的"天人合一"观念，也逐渐开始成为中国现代思想家、教育家乃至艺术家广泛认同和最为主流的文化价值理念。而这种文化价值理念的核心，正是非宗教的内在超越性。于是，尽管对社会革命和政治变革存有悲观态度的王国维并未顺势打通作为"上流社会"之宗教与"下流社会"之宗教的阶层及认识区隔，而这种区隔本应该通过教育来消弭，换言之关于艺术和审美活动的超越性信仰本应当通过教育这一致力于消弭阶层区隔的途径而向全民普及，而非将其保留为

一种文化精英主义的价值观；然而，王国维毕竟已经设置了一种现代性价值上的观念等级制，这意味着宗教无论有何种实用主义的社会功能，都无法再与艺术的超越性价值相比。于是，到了一个与王国维一样深受儒家心性之学影响、同时更加积极地投身于社会实践的革命者和教育家那里，艺术形而上学与宗教的那种深层次的矛盾必将更为鲜明地凸显出来。蔡元培的"以美育代宗教"，正因此而成为中国现代艺术形上学最为激越的命题——如果王国维对"曾点之志"的盛赞标志着这一命题的开启的话，那么蔡元培的"以美育代宗教"则以激越昂扬的姿态，直指艺术形上学的核心问题。

第一节　美学与美术：涵养心性之学的中国现代变体

与王国维从形而上学的角度关注哲学、美学和美的艺术之于个体的超越性价值，进而从一开始就深入认识到并首先树立起知识、审美和道德的现代分立原则不同，蔡元培对美学和美之艺术价值的认识，与中国心性文化传统之间保持了一种更加鲜明的绵延关系——如果在王国维那儿表现为审美与艺术独立论在知识体系上的现代性断裂与在功能和价值论上的本土思想绵延一并存在的话，那么在蔡元培这里，其关于审美和艺术功能论的本土思想绵延决定了其超越性价值论的现代性特征。这点，与王国维和蔡元培对清末儒家学术传统内涵的复杂性程度的不同接受是直接相关的。对于更多深受有清一代儒家学术之主流传统——乾嘉汉学影响的王国维来说，学术独立论构成了乾嘉考据之学摆脱"支离之学"的传统指责，进而获得"求真之志"的现代知识学价值的核心支柱，而王国维最后弃已经具有极大的开创性成就的哲学、美学和文艺之学研究而去，并转而投身于金石、地理考据之学，从清代学术传统这一更大的视野看来只是向乾嘉汉学的回归——事实上从年谱上看，他在治哲学美学之时也从未间断过对金石考据之学的密切关注，从他毕生的学术经历来看他花在"可信之学"上的时间比重要远比"可爱之学"大得多；而蔡元培与王国维不同，对这个在科举之路上比王国维走得远得多、顺畅得多的青年进士、翰林院编修而言，尽管同样受到了乾嘉学术传

统的影响，然而他的态度秉持了清中后期以来汉宋调和的持中之论。于是，其"以美育代宗教"之说事实上一方面得到了宋学抑或儒家心性之学超越性理念的支撑，另一方面也致力于从现代科学中寻找理论依据——尽管这些理论依据历时而言已不足为凭。

蔡元培在其六十六岁时的回忆文章《我受旧教育的回忆》中，比较系统地忆及其所受的正统儒学教育。他在四岁家塾开蒙读了"三部小书"即《百家姓》《千字文》和《神童诗》之后，就开始读《四书》和《五经》并开始学做八股文。① 在家塾完成蒙学之后，十四岁的蔡元培进入了更以时文制艺为主要教授内容的更高级私塾之中，接受其乡贤王子庄（懋脩）的儒学和八股文教育。在其 1896 年所作的《先师王子庄先生墓记》一文中，蔡元培称王子庄的八股文知识要远比一般乡间私塾中的老师要多，熟稔诸如纪昀、路德等擅长八股文并最终取得进士出身之学者的知识内容。② 不仅如此，王子庄对蔡元培传统知识结构中宋明心性之学一支的凝定也形成了重要影响。蔡元培在作于六十八岁的《自写年谱》中称：

> （王子庄）又常看宋明理学家的著作，对于朱陆异同，有折衷的批判。对于乡先生王阳明固所佩服，而尤崇拜刘蕺山，自号其居曰仰蕺山房。所以我自十四年至十七年，受教四年，虽注重练习制艺，而所得常识亦复不少。③

从中我们推断，王子庄对宋明心性之学朱熹和陆象山的态度，总体而言持折衷论调；而且从他对心学殿军刘宗周的崇拜来看，他应该对心学也比较推崇。蔡元培此处所称的"常识"，是相对于八股制艺而言的，也就是说除了学习八股文这种应试之文外，蔡元培尤其感激从学王子庄而获得宋明心性之学的内容。蔡元培在作于 1919 年的《传略》中谈道："王君名懋脩，亦以工

① 蔡元培：《我受旧教育的回忆》，《蔡元培全集》（第 6 卷），北京：中华书局，1989 年，第 385 页。

② 蔡元培：《先师王子庄先生墓记》，《蔡元培全集》（第 1 卷），北京：中华书局，1989 年，第 59—60 页。

③ 蔡元培：《自写年谱》，《蔡元培全集》（第 7 卷），北京：中华书局，1989 年，第 272 页。

制艺名,而好谈明季掌故,尤服膺刘蕺山先生,自号其斋曰仰蕺山房。故子民二十岁以前,最崇拜宋儒。"[1]需要指出的是,从蔡元培参加乡试时的一份考卷看来,他对宋儒的崇拜以及宋明心性之学知识的学习,已经表现为一种自承谱系的态度。在1889年蔡元培考举人时所作的《乡试第四问》中,他极为系统地阐述了宋明心性之学在浙江的传播史。他称浙江的"道学"从北宋周敦颐、二程兄弟的洛学以及张载的关学发源而来,经周行己、许景衡所创的永嘉学派(事功学派),至南宋永嘉学派集大成者如陈傅良、叶适、陈亮等皆为宋学正统;同时南宋浙江儒学另一支,即张九成、杨简的心学,蔡元培虽指出其二人思想中杂以佛家,而恐在后学中溢出儒学正统的范围,然而仍认同其为"圣经贤传之遗",即亦承认为宋代儒学的一个支流;最后蔡元培还专门勾勒了宋明儒学中陆王心学这一支在浙江的学术谱系,即王阳明—徐爱—刘宗周一系,并称:"无论陆朱之异旨,总期接洙泗(孔子)之真传尔。我国家正学明昌,凡诸读圣贤书者,不皆证渊源而励气节哉。"[2]

"证渊源"是为了"励气节",换句话说,这一方面表明了他得自王子庄的那种对朱陆异同的持中之论;另一方面表明了蔡元培将自身放置在了儒家心性之学的浙江谱系之中,是为了从家乡学术传统之中获得源源不断的精神力量。而他对儒家学术传统整个谱系的认识,亦表现出了这种持中之论的特点,这反映在他1894年代夏同甫而作的朝考(考进士)试卷《荀卿论》和1896年转述并赞同其友人薛炳意见的《锲斋记》之中。在《荀卿论》中,蔡元培认为宋学中的心学、理学各以孟、荀为宗,"说者谓陆王学派掇孟之真,程朱语录撷荀之粹,衡量功候,良非矫诬"[3]。而在《锲斋记》中,蔡元培更加详细地将儒学发展路径加以考察,称孔子之后儒家学术传统可简化理解为孟子和荀子两条路线:

> 孟氏尊德性而归于自得,自宋以来,主静以立极致良知以为天下大

[1] 蔡元培:《传略》,《蔡元培全集》(第3卷),北京:中华书局,1989年,第318页。

[2] 蔡元培:《乡试第四问》,《蔡元培全集》(第1卷),北京:中华书局,1989年,第21—22页。

[3] 蔡元培:《荀卿论》,《蔡元培全集》(第1卷),北京:中华书局,1989年,第50页。

本者宗之。荀氏道问学而要之于知止，自汉以来，以经义治事、以威仪通礼意、以即物穷理为致知诚意之本者宗之。孟氏之论学也，曰养曰达，而程其功，则曰扩而充之。荀氏之论学也，曰蜕而积，而程其功，则曰锲而不舍。孟学之徒，尊见而捷悟，其极至于以六经注我，以心之神明为圣，非高明之质，鲜能持其说。而荀氏之徒，沉潜竺实，有坛宇，有阶陛，虽中庸之材，乡曲之士，咸有依据。是以为孟学者，若宋若明，间世而一见。而荀学，则汉之儒林，宋之道学，国朝经史考订之学，皆其家法也。①

在蔡元培看来，孟子路线的核心精神是"尊德性而归于自得"，于是他将宋明学中周敦颐、程颢乃至陆象山、王阳明等心性之学士人归于麾下；荀子之学要义在于"道问学而要之于知止"，于是汉代礼学和考据之学、宋代侧重格物致知之渐进之学的程颐、朱熹理学乃至继承汉学的清代乾嘉考据之学皆为荀学路径。

对于宋明心性之学尤其是陆王心学，蔡元培主要是取其"励气节"的功能；这种功能在他面对清末甲午、戊戌、辛丑一个又一个的国族危机之时产生了极为重要的作用。与王国维一样，甲午战争的战败对于蔡元培而言同样是一个思想产生重大变化的历史契机，即转向对从西洋而来、经东洋阐释和传播的新学的学习。在《五十年来中国之哲学》中蔡元培称：

民国纪元前十八年，中国为日本所败，终有一部分学者，省悟中国的政教，实有不及西洋各国处，且有惟新的日本处，于是基督教会所译的，与日本人所译的西洋书，渐渐有人肯看，由应用的方面，引到学理的方面，把中国古书所有的学理来相应证了。②

① 蔡元培：《锲斋记》，《蔡元培全集》（第 1 卷），北京：中华书局，1989 年，第 71—72 页。
② 蔡元培：《五十年来中国之哲学》，《蔡元培全集》（第 4 卷），北京：中华书局，1989 年，第 366 页。

在作于 1901 年的《自题摄影片》中,他称:"丁戊之间,乃治哲学。侯官浏阳,为吾先觉。"[①]丁戊之间指 1897—1898 年;"侯官"是指翻译了赫胥黎《天演论》的福建侯官人严复;"浏阳"则是指湖南浏阳人谭嗣同。无论是严复所译的《天演论》还是谭嗣同的《仁学》,都构成本土心性之学亦即蔡元培所说的以"中国古书所有的学理"来印证西洋观念的代表性作品。如严复在《天演论》导言之中即以"仁"为哲学的本体来阐释西方的社会进化论,称"夫物莫不爱其苗裔,否则其种早绝而无遗,自然之理也。独爱子之情,人为独挚,其种最贵,故其生有待于父母之保持,方诸物为最久。久,故其用爱也尤深。继乃推类扩充,缘所爱而及所不爱。是故慈幼者仁之本也。而慈幼之事,又若从自营之私而起。由私生慈,由慈生仁,由仁胜私,此道之所以不测也。"[②]在严复看来,人类之所以能够舍己为群进而实现超越动物的社会进化,群体利益与一己私利之间的矛盾之所以能够得到化解,全在于"由私生慈",即为了后代的繁衍而放弃一己私利;进而"由慈生仁",提升为群体道德标准;最后"由仁胜私",通过群体道德标准压制个体私利;此为"道之所不测也"。

谭嗣同的《仁学》则更是从"仁"的本体论出发,试图建立起融传统与新学、道德与科学于一体的形而上学,以为其"冲决网罗"即冲破封建文化对改革造成的障碍提供理论基础。尽管这种政治功利主义的企图被王国维一针见血地戳破,然而无可否认的是其作为一种近代形而上学构建的勇气。谭嗣同在该书开篇"仁学界说"第一条中即称"仁以通为第一义。以太也,电也,心力也,皆指出所以通之",而在第二条中又称"以太也,电也,粗浅之具也,借其名以质心力"[③]"以太"(aether)和"电"皆为西方 19 世纪物理学范畴,谭嗣同将之视为"粗浅之具",并试图借之为由陆王传统而来的"心力"范畴夯实科学属性,并视"心力""以太""电"皆为《孟子》所言四端之首——"仁"这一本体论核心的效验;谭嗣同对"心力"的高度重视显然出自陆王思

① 蔡元培:《自题摄影片》,《蔡元培全集》(第 1 卷),北京:中华书局,1989 年,第 126 页。
② 赫胥黎:《天演论》,严复译,郑州:中州古籍出版社,1998 年,第 176 页。
③ 谭嗣同:《谭嗣同全集》,北京:中华书局,1981 年,第 291 页。

想传统，他称"因念人所以灵者，以心也。人力或做不到，心当无有做不到者
……心之力量虽天地不能比拟，虽天地之大可以由心成之、毁之、改造之，无
不如意。"①又称"心力可见否？曰：人之所赖以办事者是也"②。需要指出的
是，谭嗣同对心力的鼓吹，可勾连龚自珍乃至心学泰州派一脉的理论谱系，
其心力论实为陆王心性之学在近代的凸显明证，而其维新派战友无论是康
有为还是梁启超，是时皆高度推崇陆王心学，将之视为传统思想资源中可以
用来鼓荡士人士气、提振人心的有效武器。

> 元培近得炼心之要，时无古今，地无中西，凡所见闻，返之吾益己益
> 世之心而安，则虽阻之以白刃而必行；返之吾心而不安，则虽迫之以白
> 刃而不从。盖元培所慕者，独谭嗣同耳。若康、梁之首事而逃，经元善
> 之电奏而逃，则固所唾弃不屑者也，况其无康、经之难而屑屑求免也乎。
> 且夫避祸者，所以求生也。充求生之量，必极之富贵利达。元培而欲求
> 富贵利达也，固将进京考差，日奔走于彼顽固者之门，亦复何求不得，而
> 顾恋恋此青毡乎。③

所谓"炼心之要"，即指阳明心学"致良知"教义的凸显，这一教义对于清
末变局中那些无所适从的传统知识分子而言，起到了一种最为简明扼要的
价值判断的功效。反之于良知而安则勇毅而行，不安则无论黄金白刃、法力
诈术皆不为所动。需要指出的是，在儒家心性文化传统的资源当中，面对利
欲诱惑而保持道德主体性的相关教义和方法相当多，蔡元培逐渐发现西方
美学和美的艺术具有一种超越传统修身方法的特殊功能：即在一种愉悦的
过程中以润物无声的方法去私利而正人心。

这种新的正心之道的发现是出自 1900 年左右开始的一个缓慢过程之
中。在 1900 年的《剡山二戴两书院学约》中，蔡元培回顾了其自甲午战争失

① 谭嗣同：《谭嗣同全集》，北京：中华书局，1981 年，第 459—460 页。

② 谭嗣同：《谭嗣同全集》，北京：中华书局，1981 年，第 363 页。

③ 蔡元培：《致徐树兰函》，《蔡元培全集》（第 1 卷），北京：中华书局，1989 年，第 92 页。

败以来的学习和思想历程："又四五年，而得阅严幼陵氏之说及所译西儒天演论，始知炼心之要，进化之义，乃证之于旧译物理学、心灵学诸书，而反之于《春秋》、孟子及黄梨洲氏、龚定庵诸家之言，而怡然理顺，涣然冰释，豁然拨云雾而睹青天。近之推之于日本哲学家言，揆之于时局之纠纷，人情之变幻，而推寻其故，益以深信笃好，寻味而无穷，未尝不痛恨于前二十年之迷惑而闻道之晚。"①"推之以日本哲学家言"并"深信笃好"是一个十分重要的提示。在《学约》中，蔡元培开出了一张西学知识体系的学习纲要称："人曰自治者，如身理、如心理学是也，此有益于己即可推之以益世者也。曰人与人相关，父子也，兄弟夫妇也，师友也，君臣也，官民也，若教育学，若政治学，若社会学，若伦理学，若文辞学（此为达意记事之作），若美术学（此为抒写性灵之作，如诗词绘事）是也。国与国相关者，若公法学也，此与世互相为益者也。"②无疑，"美术学"亦即"美的艺术"之学在蔡元培那里，从一开始就被视作处理人与人相关问题的学问，而非仅仅是针对艺术或审美本身。这一框架则是从日译书籍而来，《蔡元培年谱》称他于甲午战争失败之后"旋又学读日文书，以间接吸取世界知识"③。

"美术学"出现于蔡元培知识视野中的同年，将审美和艺术活动视作"炼心之要"的方法也若隐若现。1900 年 2 月蔡元培作《书姚子移居留别诗后》，开篇反思戊戌变法失败的原因在于"操之过蹙"，之所以如此是因为虽有变法自强的动因，却无变法所需要的人才，"国大器也，人质点也。集腐脆之质点以为器，则立坏；集腐脆之人以为国，则必倾。居今日而欲自强，其必自人心风俗始矣"④。此句实为文眼，蔡元培在寻找一种能够拯救人心风俗、为国家培养有用人才的途径。接下来，蔡元培将这点与姚穆乔迁新居的环境结合了起来，认为在自然胜景与人心风俗之间有一种明显的联系：

① 蔡元培：《剡山二戴两书院学约》，《蔡元培全集》（第 1 卷），北京：中华书局，1989 年，第 96 页。
② 蔡元培：《剡山二戴两书院学约》，《蔡元培全集》（第 1 卷），北京：中华书局，1989 年，第 95 页。
③ 陶英惠：《蔡元培年谱》（上），台北："中研院"近代史研究所，1976 年，第 58 页。
④ 蔡元培：《书姚子移居留别诗后》，《蔡元培全集》（第 1 卷），北京：中华书局，1989 年，第 112—113 页。

　　姚子之居，面群山，背苍林，占一城胜，而姚子不自安曰：吾畏城市
之浇也。吾先世家山阴湖塘，世耕读，以贾迁嵊三世矣，吾欲返故居而
不果。吾游嵊南山，背山面溪，仿佛湖塘，而风气朴茂过之。吾将迁焉，
以保吾子孙。夫家国之盛衰，以人事为消长，人事之文野，以心术为进
退，心术之粹驳，以外物之印象为隐括。南山者，盖不缶之土、不糵之木
之所荟与，姚子其必有以陶之匠之，而后于所谓保子孙者，始无憾焉。
呜呼，姚子其先得我心者与。①

　　显然，在嵊县南山那"风气朴茂"的景色与"心术之粹驳"之间存在鲜明
的联系，这种联系是由个体对外物的印象（风气朴茂）决定了心术的驳杂和
纯粹，而心术的驳杂与纯粹又直接与人事亦即具体的社会实践成败相关，社
会实践的成败最终决定了国家的盛衰。于是，"外物之印象"成为培养"国之
大器""不糵之木"的起点。从"国家盛衰"到"外物印象"，此即中国现代美学
得以发生的蔡元培式表述，上承《大学》格物、致知、诚意、正心、修身、齐家、
治国、平天下的心性之学脉络，下启中国现代美学诸子引进西方美学的新路
径。"以外物印象为隐括"一语，在儒家心性之学传统中实为"格物"的老命
题。当然，这一老命题很快就有了一种弥久而新的途径。在写下《书姚子移
居留别诗后》一年之后，蔡元培编撰了《学堂教科论》一书。该书称：

　　　　日本井上甫水，界今之学术为三：曰有形理学，曰无形理学（亦谓之
　　有象哲学），曰哲学（亦谓之无象哲学，又曰实体哲学）。无形理学为有
　　形理学之统部，统部即尽稽万理之义。彼云哲学，即吾国所谓道学也。
　　今斠取旧名，胪举学目，揭表于左，冀我国爱古之士，毋诡名而忘
　　实焉。②

① 蔡元培：《书姚子移居留别诗后》，《蔡元培全集》（第1卷），北京：中华书局，1989年，第113页。
② 蔡元培：《学堂教科论》，《蔡元培全集》（第1卷），北京：中华书局，1989年，第142页。

"有形理学"主要为西方自然科学,无形理学则对应人文社会科学,包括名学(语言学、翻译学)、群学(伦理学、政治学)、文学(音乐学、图画学、书法学、小说学、诗学各科);最后蔡元培改井上氏之"哲学"为"道学",并将"哲学""心理学""宗教学"列入其下。需要指出的是,此处的"文学"即为《剡山二戴两书院学约》中的"美术学";而"文学"之"文",对应的是《书姚子移居留别诗后》"心术之文野"之文,即文明文化之文,亦即人文化成之文;然而,此处的文学(美术学)的位置,不再放置于"人与人相关"的知识领域中——人与人相关之学实为孔子所谓"言之不文,行之不远",换句话说是一种功能论的认识;此处,蔡元培已将"文学"与真正研究人与人关系的"群学"并举,一同纳入到"无形理学"即人文社会科学中,也就是说,他十分微妙地改变了对文学和艺术的传统认识,将之视为一种更侧重个体价值的知识类型。蔡元培以"道学"替换井上氏的"哲学",又称"哲学"就是本土的"道学",并囊括哲学、心理学、宗教学于道学之中,理由如下:

> 道学之纯者,为今之哲学,心理、宗教,其附庸耳。心理者,本生理之一部(法国硕学坷氏之说),而奥赜特甚,非用哲学规则不能解说之,故附焉。宗教学者,据乱世之哲学,其失也诬,若巫、若回、若耶皆是也;惟庄、佛两家,与道大适。①

道学囊括哲学,实因蔡元培认为源自先秦、大成于宋明的儒家心性之学(道学)范围大于西方哲学;道学囊括心理学,是就近代心理学虽采用科学实验法但仍依附于哲学而言;道学囊括宗教学,是因为宗教学为"据乱世"之哲学,"其失也诬",此时的蔡元培从今文经学"据乱世""升平世""太平世"的春秋三世说出发,认为异域宗教如基督教、伊斯兰教与巫术一样皆非进步学说,只有已为宋明心性之学吸收合理成分之后的本土佛、道二家,才脱离"据乱世之哲学"范围,从而"与道大适"。最后,蔡元培还根据新的知识框架,称

① 蔡元培:《学堂教科论》,《蔡元培全集》(第1卷),北京:中华书局,1989年,第145页。

儒家六艺"《书》为历史学,《春秋》为政治学,《礼》为伦理学,《乐》发为美术学,《诗》亦美术学",而"易为如今纯正之哲学"。值得注意的是,蔡元培按照经日本舶来的西方知识学范畴来理解先秦儒家六艺,其中"美术学"所占的比重极大。

蔡元培还于 1901 年编撰了《哲学总论》。在这篇文章中,他将"哲学"称为"原理之学""心性之学"与"统合之学"。所谓"原理之学",即为"原始要终之理",出自儒、道两家经典《周易》,对应西方哲学中的"形而上学";所谓"心性之学",即类同《学堂教科论》以"道学"承接西方哲学,在这种承接中儒家心性之学及其主要内容——宋明儒学仍起到了极为重要的中介作用;所谓"统合之学",则是就哲学作为人文社会科学之理论基础而论。需要特别注意的是,在《哲学总论》中,已出现"美学",这就等于说,西方美学的出现,从一开始就与儒家心性之学发生了对接关系;另外,"美育"范畴也已出现,蔡元培称其为"情感之应用"。两年之后,蔡元培又编译了《哲学要领》一书。此时,原本在蔡元培处"美学"从属于"道学"或"心性之学"、"美术学"从属于"无形理学"或"人与人相关"之学的分属情况得到了改变,文中称:

> 美学者,英语为欧绥德斯(Aesthetics)……其义为觉与见。故欧绥德斯之本义,属于知识哲学之感觉界。康德氏常据此本义而用之。而博通哲学家,则恒以此语为一种特别之哲学。要之,美学者,固取资于感觉界,而其范围,在研究吾人美丑之感觉之原因。好美恶丑,人之情也,然而美者何谓耶? 此美者何以现于世界耶? 美之原理如何耶? 吾人何由而感于美耶? 美学家所见、与其他科学家所见差别如何耶? 此皆吾人于自然界及人为之美术界所当研究之问题也。
>
> 美术者 Art,德人谓之坤士 Kunst,制造品之不关工业者也。其所涵之美,于美学对象中,为特别之部。故美学者,又当即溥通美术之性质及其各种相区别、相交互之关系而研究之。①

① 蔡元培:《哲学要领》,《蔡元培全集》(第 1 卷),北京:中华书局,1989 年,第 184 页。

值得注意的有两点：其一，在蔡元培的时代，美学对于艺术学而言具有一种无可置疑的顶层理论性质，换言之美学即研究艺术一般问题和艺术差异问题的艺术学理论；其二，无论"美学"还是作为其附属的"美术学"，皆为作为"心性之学"的"哲学"所统摄。

更加重要的是，通过《哲学要领》的编译，蔡元培更加深入地认识到了哲学之于个体和人类的重要意义，这种意义绝不仅仅限于人与人交往的功能这种传统理解，而与同时期的王国维达到了相同的认识程度。蔡元培称：

> 哲学实无裨于实用；无哲学者之幸福，固亦可胜于哲学者；以哲学为狂，彼世界最大哲学家柏拉图曾受此名矣。虽然，狂者何耶？实利幸福者何义耶？此亦比较而得之。彼夫以温饱为最大幸福者，方且以科学若美术为疲精劳神，无与实际，此其自域于动物世界，非吾侪所指为颛愚者耶！苟非其人，则或读佳诗焉，或玩美术焉，或研究动物之进化焉，方其为之，岂以其饥不可食，寒不可衣，而谓之无实利哉。彼其所得无形之实利，可为知者道，难与俗人言也。彼夫哲学者，有求而不得，有阙而未彻，其痛苦乃甚于饥渴，则其穷无穷，极无极，与日竞走而不知止者，夫何足怪，如其不然，乃可怪耳。人者，非如动物之有感觉而已，有思虑者也，故向谓之哲学之动物 Animal metaphysieum。①

此处的"哲学之动物"（Animal metaphysieum），正为"形而上学之动物"，亦即生"原始要终"之问的动物；这一动物的特殊性，在于不满足于温饱等"实利幸福"，而是从事包括科学、美术在内的活动，这些活动具有"无形之实利"，不同于"温饱"等为生存必须、与动物相同的"有形之实利"———一如王国维对"无形之势力"的推崇。需要指出的是，在儒家心性之学传统中，过分追求"有形之实利"即为私利物欲，而超越"有形之实利"的方法，主要依赖道德心性的修治。然而，面对儒家心性之学的原有框架，蔡元培已经将审美

① 蔡元培：《哲学要领》，《蔡元培全集》（第1卷），北京：中华书局，1989年，第181页。

和艺术乃至科学一并纳入其中，而不仅仅只限于道德修治，显然一种关于现代心灵能力的三分结构亦即知、情、意各自的独立性价值认识，在蔡元培那里已经具备相应的观念。不仅如此，一如王国维，蔡元培同时也已然触及艺术（审美）形上学与科学形上学的内核，并使二者携手出场。

正是由于源自传统的儒家心性之学与作为新学的美学这种基于道德和审美内在关系的理解轨道已在蔡元培处形成，于是，当他1907年赴德国游学之时，在学习西方美学的同时也并未停止对儒家思想传统的关注。需要注意的有两点：其一，这种关注是在"伦理学"这一现代知识框架下进行的系统整理；其二，这种关注的出发点在于西方理论的本土适用性问题。写于1907—1911年之间的《中国伦理学史》中蔡元培开篇即称："吾国凤重伦理学，而至今顾尚无伦理学史。迩际伦理界怀疑时代之托始，异方学说之分道而输入者，如檗如烛，几有互相冲突之势。苟不得吾族固有之思想系统以相为衡准，则益将旁皇于歧路。"①此处"异方学说"是有特定所指的，即西方而来的"实利主义精神"。无疑，这种精神与本土主流的儒家心性之学传统所强调的"惩忿窒欲"形成了一定的矛盾，亦即西方而来有助于本土实业兴起的实利主义如何与本土克制私利物欲的道德话语相调谐，这种矛盾才构成蔡元培写作《中国伦理学史》的根本理论动因。蔡元培的解决方案或曰"相为衡准"之道，在于系统考察中国伦理学的发展历史时拈出"持守中道"的中庸主义精神，同时高举"涵养心性"方法来祛除儒家心性之学传统中以不近人情的、以惩忿窒欲为内核的"省察克治"方法。需要指出的是，这点正可与梁启超乃至第二代的朱光潜、宗白华形成一种共振关系——审美之道正是作为一种新的涵养方法而登上历史舞台的。

该书正文将中国伦理学史分作三期，第一期为"先秦创始时代"，包括"唐虞三代伦理思想之萌芽"以及先秦诸子伦理学思想。在论述唐虞三代伦理思想时，蔡元培称舜"以中之抽象名称，适用于心性之状态，而更求其切实。其命夔教胄子曰：'直而温，宽而栗，刚而无虐，简而无傲。'言涵养心性

① 蔡元培：《中国伦理学史》，《蔡元培全集》（第2卷），北京：中华书局，1989年，第1页。

之法不外乎中也"。① 亦即拈出"执守中道"为三代伦理思想——涵养心性之法的核心原则。在论述孔子思想时,蔡元培注意到孔子"知""仁""勇"三达德,可为西方"知""情""意"新框架的阐释基础,又称:"人常有知及之,而行之则过或不及,不能适得其中者,其毗刚毗柔之气质为之也。孔子于是以诗与礼乐为涵养心性之学。"②结合《学堂教科论》称《诗》与《乐》为"美术学",此处表明,无论是美学还是作为美学附庸的艺术学,在蔡元培那里皆是以"涵养心性之学"作为其基本理解的。第三期"宋明理学时代"至关重要,该期以程朱陆王两支学术路线之差异为主线。蔡元培认为,无论朱陆异同,在伦理学上皆为动机论,以"义利之辩"为道德修治的根本入手。对于这点,他进而称:"孔孟之言,本折衷于动机、功利之间,而极端动机论之流弊,势不免于自杀其竞争生存之力。故儒者或激于时局之颠危,则亦恒溢出而为功利。吕东莱、陈龙川、叶水心之属,愤宋之积弱,则叹理学之繁琐,而昌言经制。颜习斋痛明之俄亡,则并诋朱、陆两派之空疏。而与其徒李恕谷、王昆绳辈研究礼乐兵农,是皆儒家之功利论也。"③蔡元培认为,在伦理学上取极端动机论"自杀其竞争生存之力"是程朱陆王在伦理学上所犯通病,于是激起永嘉事功学派乃至清初颜李学派的反动。值得注意的是,蔡元培于宋明诸儒中,尤其推崇程颢,称:"明道学说,其精义,始终一贯,自成系统,其大端本于孟子,而以其所心得补正而发挥之。其言善恶也,取中节不中节之义,与王荆公同。其言仁也,谓合于自然生生之理,而融自爱他爱为一义。其言修为也,惟主涵养心性,而不取防检穷索之法。可谓有乐道之趣,而无拘墟之见者矣。"④"有乐道之趣,而无拘墟之见"表明蔡元培对程颢的高度推崇,而"涵养心性不取法于防检穷索"以及"自然生生之理之仁"则更召唤审美及艺术活动。

① 蔡元培:《中国伦理学史》,《蔡元培全集》(第 2 卷),北京:中华书局,1989 年,第 12 页。
② 蔡元培:《中国伦理学史》,《蔡元培全集》(第 2 卷),北京:中华书局,1989 年,第 16 页。
③ 蔡元培:《中国伦理学史》,《蔡元培全集》(第 2 卷),北京:中华书局,1989 年,第 74 页。
④ 蔡元培:《中国伦理学史》,《蔡元培全集》(第 2 卷),北京:中华书局,1989 年,第 86 页。

第二节 "超脱"与"普遍":"以美育代宗教"
的本土文化立基

康德在蔡元培哲学及美学知识结构中的重要性,是在他赴德比较系统地学习西方美学之后方才凸显出来的。赴德之后,蔡元培在听冯特哲学课程之时,因冯特最注意康德"普遍""超脱"的美学见解,于是开始研读他的哲学著作,康德在蔡元培知识体系中的核心地位才凸显出来。康德对蔡元培自身的美学及美育论述的产生是极为重要的,康德的二元论世界观,他关于鉴赏判断(优美)的四个契机,他对崇高的分析,等等,对蔡元培美学理论思想的形成都起到了十分重要的影响。然而,需要指出的是,蔡元培对康德美学的接受,首先是承接儒家心性之学传统,出于一种建构本土伦理学、探讨新的历史时期道德修治有效方法的内在诉求;正是出于这种内在诉求,蔡元培对康德也非全盘接受,而是存在选择性吸收、本土化阐释和创造性改造的明显特点。作于 1915 年的《哲学大纲》一书,鲜明地反映了这些特征。该书是蔡元培应商务印书馆之约,于旅法期间编写而成,参考书为里希特的《哲学导言》,以及冯特和包尔生的《哲学入门》。需要指出的是,这两本书皆为德文书籍,不像他之前编撰西方哲学书籍时多依赖日文;因此虽为参考,同时也是一种更加纯粹、更加直接的翻译,必然涉及一些本土化的、创造性的阐释问题。蔡元培称:

> 康德立美感之界说,一曰超脱,谓全无利益之关系也;二曰普遍,谓人心所同然也;三曰有则,谓无鹄的之可指,而自有其赴的之作用也;四曰必然,谓人性所固有,而无待乎外烁也。夫人类共同之鹄的,为今日所堪公认者,不外乎人道主义,既如前节所述。而人道主义之最大阻力,为专己性。美感之超脱而普遍,则专己性之良药也。①

① 蔡元培:《哲学大纲》,《蔡元培全集》(第 2 卷),杭州:浙江教育出版社,1997 年,第 340 页。

第一个契机为"超脱",而超脱在蔡元培处是指超脱于利害关系之上。康德将鉴赏判断(审美判断)"第一契机"总结为:"鉴赏是凭借完全无利害观念的快感和不快感对某一对象或其表现方法的一种判断力。"①所谓"全无利害观念",对应蔡元培所说的"全无利益之关系"。不同的是,康德对鉴赏判断质的规定性的理解,侧重的是作为一种意识活动性质或心理能力性质的理解,亦即指鉴赏判断这种意识活动或心理能力发生时,与利害观念完全无关;所谓与利害观念完全无关,指的是与事物表象联结的事物"实存"的观念无关,也就是说审美判断"悬置"事物的实际存在,事物在审美判断发生时仅凭表象而产生快感。然而蔡元培阐释的"全无利益关系",侧重的是人与物之间的相处方式,一开始就指向了实践活动,并非像康德那样偏重意识活动或认识活动的特殊性。因此,他以"超脱"解第一契机,就是指在人与物相对待之时,超脱于对物的"予取予夺"即实际利益。于是,蔡元培所说的"超脱",分明是一种关于审美功能论的认识,而非审美作为特殊意识活动或心理能力的性质区分。蔡元培如此解康德,其阐释基础全在儒家心性之学。他在《书姚子移居留别诗后》中所说的"以外物印象为隐括",在接受了康德之后,使"外物印象"与"表象"发生了理解上的对接,也就是说可以借审美把外物视为"表象",而非像心性之学主流那样以道德心去克制物的"实存",从而愉快地"超脱"因外物的"实存"而产生的利益关系。

第二个契机为"普遍"。康德鉴赏判断的第二个契机分析是量的分析,亦即"按照量上来看的"②。他将鉴赏判断的第二契机总结为"美是那不凭借概念而普遍让人愉快的"③。所谓"按照量上来看",是指作出审美判断的量不是单个个体的,而是群体性的,此即所谓"普遍";而这种普遍,是指不凭借概念的普遍性,而是指主观普遍性,即为"主观的量"。蔡元培对"普遍"的阐释,解为"人心所同然"。"人心所同然",在儒家心性之学中最著名的一个阐释者即为陆象山,他称:"东海有圣人出焉,此心同也,此理同也;西海有圣

① 康德:《判断力批判》(上),宗白华译,北京:商务印书馆,1985年,第47页。
② 康德:《判断力批判》(上),宗白华译,北京:商务印书馆,1985年,第48页。
③ 康德:《判断力批判》(上),宗白华译,北京:商务印书馆,1985年,第57页。

人出焉，此心同也，此理同也；南海、北海有圣人出焉，此心同也，此理同也；
千百世之上有圣人出焉，此心同也，此理同也；千百世之下有圣人出焉，此心
同也，此理同也。"(《陆九渊集》)象山"东西南北海"及"千百世上下"均为"主
观的量"；而象山所谓"人心"，侧重的是人的道德心，并未偏及审美，然而与
"理"相对待的"心"，显然偏重的是人的感情，立论来源是孟子的"四端"基础
"见孺子入井"，同样不凭借"概念"而得。此处蔡元培将之用于毫无滞碍地
阐释康德，实因儒学中道德与审美同样基于人之感性，而非以理性为先决。
不仅如此，蔡元培对康德第二契机的重视，同样不注重其认识论的区分性取
向，而是取其"普及人人"的功能性阐释，在作于 1916 年的《康德美学述》中，
蔡元培在"普遍"一节中称："夫差别之快感，其关系实利也如此，而美感之愉
快，乃独无实利之关系。然则美感者，非差别而普遍，非专己主义而世界主
义也，故人举一对象以表示其优美之感者，不曰是于我为优美，而曰是为优
美，是即含有普及人人之意义焉。"①"差别之快感"在康德处是指"植根于主
体的任何偏爱"或"基于任何其他一种经过考虑的利害感"②，也即指基于事
物实存的生理快感或道德快感，而美感是不基于事物实存与否的普遍快感，
蔡元培认为这种快感是与"专己主义"相对待的"世界主义"的，"专己主义"
是囿于私利物欲而不自拔，"世界主义"则可使"人与人相关"，人与人相关即
成"群"，蔡元培以此解康德，注重的仍是审美的社会功能性。

第三契机的解释，同样能反映出蔡元培接受康德时儒家知识基础的重
要影响作用。蔡元培将康德的第三契机即"关系"总结为"有则"，并称为"无
鹄的之可指，自有赴的之作用"，也就是说，鉴赏判断(审美)是"有内在规则"
的，这种内在规则即为"没有一个明确的目的，但却有达到目的的作用"。蔡
元培这种阐释，与康德自己总结的第三契机也是有出入的。康德称："美是
一对象的合目的性的形式，在它不具有一个目的的表象而在对象身上被知
觉时。"③康德的意思是，美是表征对象合目的性的形式，而非表征对象实际

① 蔡元培：《康德美学述》，《蔡元培全集》(第 2 卷)，杭州：浙江教育出版社，1997 年，第 510 页。
② 康德：《判断力批判》(上)，宗白华译，北京：商务印书馆，1985 年，第 48 页。
③ 康德：《判断力批判》(上)，宗白华译，北京：商务印书馆，1985 年，第 74 页。

的合目的性;这种形式本身的合目的性,可在对对象的鉴赏过程中被知觉,但却并非事先拥有或能够被指定一个目的的表象。若在意识活动中事先产生合目的的表象,那么就不是纯粹的鉴赏判断。蔡元培以"无鹄的之可指"解康德之"不具有一个目的的表象",忽略了康德关于"合目的形式"那十分细微的分析内涵;而"自有赴的之作用",则更是发康德所未发,完全不同于康德所谓"能在对象身上被知觉的形式的合目的性"。蔡元培的这种理解,说穿了是,审美活动本身无目的,然而却能够达到某种不事先设置的目的;这种不事先设置或指定的目的,实际上就是道德目的;也就是说,审美活动本身无目的,但却可以达到道德目的,这种"鹄的"即为"人道主义"——结合蔡元培对美学作为"心性之学"附属性的理解,蔡元培以"赴的之作用"解康德,就是指通过原本无目的的审美活动,能够顺利实现道德心修治的目的。对比程颢、康有为、梁启超处的儒家静坐养心法(见第三章),不也正是借助原本无道德目的的审美静观,来实现道德心的修治吗?于是,左右蔡元培这种阐释的逻辑,正在儒家心性之学当中。当然,在康德那里,一旦涉及道德目的,那么就已然不是一个纯粹的鉴赏判断;然而蔡元培却根本不会深入体认康德的认识论旨趣,同样注重的是其功能论意涵。

第四个契机蔡元培总结为"必然",阐释为"人性所固有,无待乎外烁也"。康德对第四契机的总结是:"美是不依赖概念而被当作一种必然的愉快的对象。"[1] 康德认为,美的愉快不同于生理性的快适,快适是基于个体差异的,因而是偶然的,而美却是一种必然的愉快,然而这种必然的、可以克服一切差异性的愉快又不同于认识的或实践的愉快,这些愉快都是依赖于概念的愉快。审美之愉快的来源,既然不依赖于概念,那么就只能是基于非概念的情感,而这种情感也并非一种私人的情感,而是诉诸普遍的情感,即一种特殊的共通感或审美共通感。这在康德第四契机中被称为鉴赏判断的"主观性的原理"。这一"主观性的原理",显然不同于出于感官而产生的一般感觉,一般感觉是客观存在的,而作为"主观性的原理"的"特殊共通感"却

① 康德:《判断力批判》(上),宗白华译,北京:商务印书馆,1985 年,第 79 页。

是康德通过"假定"而推论出来的，康德称："一种情感的普遍传达性却以一种共通感为前提：所以这共通感是有理由被假定的，而且不是根据心理的观察，而仅仅是作为我们知识的普遍传达性的必要条件，这是在每一种逻辑和每一非怀疑论的知识原则里必须作为前提被肯定着的。"①也就是说，审美共通感是作为知识传达及意识区分的必要条件而被逻辑性地肯定的，不是基于人类心理的普遍观察，也即并非基于蔡元培所理解的"人性所固有"，因此这种情感的普遍传达及其成立本身，根本不是基于个体情感的特殊性，反倒是基于先天的理性能力——一种出于知识目的而必须被假设的逻辑前提。蔡元培解为"人性所固有"，明显又忽略了康德哲学分析的细微处。而"无待乎外烁"一语，更是指向了其理解康德的本土心性之学基础。"无待乎外烁"，本出自《孟子·公孙丑》："仁义礼智非由外烁我也，我固有之也。"孟子的意思是，仁义礼智的道德认识，其根源在于本善之人性人心，在于人自然而生、先天具有的感情，性恶者是因为"物交物"而"放其用心"，因此孟子教人"收其放心"，诉诸本心之纯良以完成道德修治，此意义后为陆王心学一脉所反复强调。蔡元培解康德第四契机为"人性所固有，不假外烁"，分明是说，爱美之心是人性所固有，与仁义礼智一样根基于人类情感，"不假外烁"——亦即他根本不会像康德那样将"审美共通感"诉诸先验的理性能力或认知能力。

　　蔡元培对鉴赏判断（审美判断）四个契机的解释，十分明显地表现了儒家心性之学的基础性影响，以及由此产生的本土化误读情况——这种针对康德美学的误读就本土而言同时也是具有创造性的，西方新知被嫁接在本土思想传统的根系之上，而本土自身的语境与由语境决定的需求才是关键性因素。在康德的四个契机中，蔡元培最看重的是前两个契机的功能，他将人类共同的"鹄的"视为"人道主义"，"人道主义"在蔡元培早年的理解中即为《天演论》所言之"争胜天行"的"保群之术"，"保群"以"自营"为"凶德"，也就是说此处所谓"人道主义"最大的敌人是"专己性"，而"美感超脱而普遍，

① 　康德：《判断力批判》（上），宗白华译，北京：商务印书馆，1985年，第79页。

专己性之良药也"。换句话说,蔡元培把审美当作克制私利物欲更为有效的方法而已——既然在道德实践中要走折中调和的路线,就不能只采取儒家心性之学中主流的、关于道德的动机论倾向,而道德动机论亦即心术之纯粹又是一种事关"国家之盛衰"的大前提,那么如何在一种新的历史境况要求下修治纯粹的心术,就成为第一代现代人文知识分子那里成为美学乃至美育的核心问题了。美感超脱,可克服私利物欲;美感普遍,可使人与人相关而合群。于是,蔡元培在康德四契机中,最重视的恰是可以用来针对他所谓"专己性"的第一、二个契机,日后自然也为他屡屡提及。

当然,康德使鉴赏判断得以独立的分析,主要是基于"优美"这一最具典型意义的审美经验范畴;他同时还深入论及了"崇高",蔡元培对此也进行了本土化的阐释:"且美感者,不独对于妙丽之美而已。又有所谓刚大之美:感于至大,则计量之技无所施;感于至刚,则抵抗之力失其效。故赏鉴之始,几若与美感相冲突,而心领神会,渐觉其不能计量不能抵抗之小己,益小益弱,浸遁于意识之外,而所谓我相者,乃即此至大至刚之本体,于是乎有无量之快感焉。"[1]他称崇高为"刚大"之美,"刚"对应康德所谓"力的崇高","大"对应康德所谓"量的崇高"。蔡认为因为"至大",则无法产生"计量之技";因为"至刚",则无法产生抵抗之想;于是在"至大至刚"的崇高体验中,"小己""益小益弱",最后个体意识完全被排除,而进入到"本体"中,同时生"无量之快感"。需要指出的是,蔡元培对康德"崇高"范畴的理解,事实上也完全取本体心性之学的路径——本土话语早已化为理解新知的地基。"至大至刚"同样出自孟子,《孟子·公孙丑》云:"其为气也,至大至刚,以直养而无害,则塞于天地之间。"孟子的"至大至刚"为"养浩然之气"所生与天地同流的境界,后来宋明儒学所标举的涵养法的重要性全从此义中化出,是一种包含了崇高体验的道德修治法;蔡元培以孟子"浩然之气"解康德崇高为达本体而产生的无量快感,这一本体当然不是康德那划到另一个世界中因而不可体认的"物自体",而是本土之"天"抑或"自然",所生的是"万物皆备于我"的本土

① 蔡元培:《哲学大纲》,《蔡元培全集》(第2卷),杭州:浙江教育出版社,1997年,第340页。

体验,这种体验具有融审美与道德于一体、融人与自然于一体、融形而上与形而下于一体的高度圆融性,是康德那注重区分性、分析性的理性主义哲学传统所不能企及的,而无形中接受西学之强制性阐释后的当代中国学人如冯友兰、陈来等甚至将此种经验视为"神秘主义"经验而非审美经验。蔡元培称:"今既自以为无大之可言,无刚之可恃,则且忽然超出乎对待之境,而与前所谓至大至刚者胐合而为一体,其愉快遂无限量。"①蔡元培所谓与"超出对待之境",也就是超出物—我相对待之境,其基底实为《易》之"大哉乾元",其感受实为"天行健,君子以自强不息";而与"至大至刚者胐合而为一体"并生"无量之快感",也根本不是像康德那样理性受激发而产生的结果,全然在本土的天人合一的道德形而上学——此时蔡元培的论述中根本无西方哲学意义上的实体,道自天、地、人之间自然流行。

于是,蔡元培与康德美学的最主要差异,就由此发生了。蔡元培根本不会承认康德的两个世界的划分,根本不会认同康德认识论那谨慎的同时也是吊诡的"物自体"概念,也根本不会像康德那样在哲学上为宗教留下一块可以继续存在的地盘。蔡元培在《对于新教育之意见》中称:"以现世幸福为鹄的者,政治家也;教育家则否。盖世界有二方面,如一纸之有表里:一为现象,一为实体。现象世界之事为政治,故以造成现世幸福为鹄的;实体世界之事为宗教,故以摆脱现世薄福为作用。而教育者,则立于现象世界,而有事于实体世界者也。故以实体世界之观念为其究竟之大目的,而以现象世界之幸福为其达于实体观念之作用。"②蔡元培称现象与实体为"世界之二方面""一纸之表里",立论基础是一元世界观,而非将世界划分为二元。他进一步称:"现象实体,仅一世界之两方面,非截然为互相冲突之两世界。吾人之感觉,既托于现象世界,则所谓实体者,即在现象之中,而非必灭乙而后

① 蔡元培:《康德美学述》,《蔡元培全集》(第3卷),杭州:浙江教育出版社,1997年,第510页。
② 蔡元培:《对于新教育之意见》,《蔡元培全集》(第2卷),杭州:浙江教育出版社,1997年,第12页。

生甲。"①既然现象与实体并非截然冲突的两世界,那么就不可视二者为互为消长,也就否弃了为达实体而否弃现世幸福的宗教冲动。然而,何谓"实体"? 蔡元培称:"实体世界者,不可名言者也。然而既以是为观念之一种矣,则不得不强为之名,是以或谓之道,或谓之太极,或谓之神,或谓之黑暗之意识,或谓之无识之意志。其名可以万殊,而观念则一。"②"不可名言者"与康德的"物自体"完全不同,后者无法抵达而存于另一个世界中,而前者出自《老子》:"其上不皎,其下不昧,绳绳不可名,复归于无物,是谓无状之状,无物之象。"指的是"道"的不可名状,强以为名;然"道"毕竟不同于物自体,虽同样是"强以为名",然而"道"是可以体认、可以达到的,一如"太极"。

这点也提示蔡元培破除康德二元论世界观、超拔其自陷不可知论的"物自体"的两个可能的途径,其中一个途径当是他受康德之后的叔本华、尼采唯意志论哲学的影响。在作于 1912 年冬的《世界观与人生观》中,他称"超物质形式之畛域而自在者,惟有意志。于是吾人得以意志为世界各分子之通性,而即以是为世界之本性。"③叔本华、尼采哲学破康德之二元论世界观,并将"物自体"命名为"意志",以现象世界为意志本体的表象,此当为蔡元培所谓"一纸之表里"的一个来源。然而,需要指出的是,叔本华的生命意志实体是需要被否定的,审美成为悬置意志实体的暂时性手段;而尼采则以"权力意志"肯定其创造性、积极性的一面,强调欲望、身体的本源性价值,审美是"权力意志"的创造性表征;然而蔡在实际论述中既没有王国维、叔本华那种基于生命意志实体论的悲观主义倾向,也没有表现出对尼采那充斥着强烈创造精神的生命意志论有多少推崇,他将审美定位为由现象向实体过渡的津梁,将教育视为立足于现世幸福而有事于实体世界,更多还是取康德的基本教义而阐发之,同时又不陷入康德的二元论矛盾及不可知论陷阱,这

① 蔡元培:《对于新教育之意见》,《蔡元培全集》(第 2 卷),杭州:浙江教育出版社,1997 年,第 13 页。
② 蔡元培:《对于新教育之意见》,《蔡元培全集》(第 2 卷),杭州:浙江教育出版社,1997 年,第 13 页。
③ 蔡元培:《世界观与人生观》,《蔡元培全集》(第 2 卷),杭州:浙江教育出版社,1997 年,第 215 页。

种更深层次的智慧到底来源于何处？

实际上，蔡元培对德国近现代哲学乃至美学的吸收毕竟是有限的，而破除诸多实体观念矛盾的思辨方式还是在本土。早在其 1889 年的乡试试卷《是故形而上者谓之道形而下者谓之器》一文中，他称："道与器相因，而形上形下分焉，夫道即寓器，器必有道，然而道有立乎器之先者，形上形下所由分与。且古今惟太极之理为最先，而凡见诸阴阳卦画者，皆其后焉者也。"①从西方哲学而来的新名词"现象"与"实体"，实是以《易》学中的"器"与"道"的关系作为接受基础的，本土哲学传统中道器不相离，仅分形而上下，不可能容忍一个与器相离的另一个世界；所谓"道有立乎器之先者"，并不是指道在实在意涵上先于器，而只是在逻辑序列和价值等级上先于器，所以蔡元培称"然则道也者，器之所从出也；器也者，道之所散著也；谓非一形而上、一形而下哉。"道、器不可截然相分，于是离器言道者，均为"异学"，即指涉非儒家正统的佛、道二家，"异学冥心坐照，几欲舍名物象数，别探造化之菁英，而岂知离器言道，道且茫无津涯也，盖上与下固隐相贯注尔"②。道实寓于器中，正如实体无非因现象而显著，离器言道，离现象而立物自体，皆为蔡元培视野中的异学结果——"茫无津涯"。因此，蔡元培破除康德二元论的思辨之源，及其对所谓"实体"的真正理解，实际上仍立基于儒家心性之学传统之中。

第三节 "以美育代宗教"的超越指向：作为
审美境界的中庸境界

正如本章一开始就已经谈到的那样，事实上在王国维的视野当中，审美之术或美的艺术相对宗教即已经位处更高的价值等级当中。"美术"作为"上流社会之宗教"这一命题本身一经提出，就意味着"宗教"本身仅仅适用

① 蔡元培：《是故形而上者谓之道形而下者谓之器》，《蔡元培全集》（第 1 卷），杭州：浙江教育出版社，1997 年，第 28 页。
② 蔡元培：《是故形而上者谓之道形而下者谓之器》，《蔡元培全集》（第 1 卷），杭州：浙江教育出版社，1997 年，第 28 页。

于下层社会或一般民众,相反美术则应当构成社会精英的超越性价值的指向;而上流社会与下层社会之间的阶层区隔,在现代社会中是应该通过教育、通过民主化进程来消弭的,换句话说,美术作为社会精英所应当建立起来的信仰,是应该通过国家教育体制来向更广大的民众所普及的,其目标正指向了对宗教的取代。当然,王国维本人并没有真正沿着这条路径加以拓展,然而无论如何他关于境界的艺术形而上学思想已经指向了这点。从艺术形而上学的西方思想渊源来看,艺术"作为人类最高的使命和天生的形而上学活动"这一原初命题的诞生,同样首先指向了上流社会之中的"屠龙之士",在尼采那里,那些斩断传统道德束缚、同时以无尽之创造——艺术和现实一体意义上的无尽之创造——来对抗虚无主义的文化精英,本身就是对已死的基督教上帝的替代,表征艺术形而上学的狄奥尼索斯正被尼采竖立在倒挂于十字架之上的基督的对立面,其本身形象正意味着一种替代——这是所谓"最高价值自行废黜"之后的一种必然选择。

事实上,甚至在现代美育命题的首倡者席勒那里,美育一经提出也就意味着艺术将在超越性价值抑或信仰的层面上替代传统宗教。在《美育书简》全书的最后一段,席勒称:"这样一种美的显现的王国是否存在? 在什么地方可以找到? 作为一种需求,它存在于每个优美的心灵中;作为一种行为,它像纯洁的教会和纯洁的共和国那样,也许只能在少数优秀的社会圈子里找到。在那里,指导行动的不是对外来习俗的呆板模仿,而是人们自己的美的本性。在那里,人以勇敢的质朴和宁静的纯洁来应对极其复杂的各种关系,既无须以损害别人的自由来保持自己的自由,也无须牺牲自己的尊严来表现优雅。"①这样一个王国无疑只在"少数优秀的社会圈子"里那些"优美的心灵"之中存在,而这样一个王国在席勒那里向上将延伸到绝对精神或至高理性存在的领域,向下将延伸到处在幽暗之中的物质或肉体感性的领域:

① 席勒:《美育书简》,徐恒醇译,北京:社会科学文献出版社,2016年,第211页。

只要审美的趣味占主导地位、美的王国在扩大,任何优先和独占权都不能被容忍。这个王国向上一直伸展到理性以绝对必然性统治者、一切物质消失不见的地方;这个王国向下一直伸延到本能冲动以盲目的强制支配着、形式还没有产生的地方。①

无疑,审美的王国向上的无尽延伸将彻底占据原本由绝对理念或神性所占据的地盘,已经无法容忍理性抑或神性的优先性或独占权。"即使在这些极端的范围,当它的立法权被剥夺时,审美趣味也不允许剥夺它的执行权"②。尽管受到康德影响的席勒并没有称立法权完全属于审美的王国,似乎还承认自然和神性这两个王国那种"极端的范围",但这点正如以塞亚·伯林所评论的那样:"至此,席勒又返回到那条康德式的原理那里去了,虽然这样做不是很有效,也没有多大说服力。"③然而,他所树立的"审美王国的法则"即"通过自由去给予自由"毫无疑问彰显了一种无法阻遏的信仰力量,即将这一王国和这一法则作为面朝未来的现代人类最高的信仰。伯林称:"这种论调第一次引发了我所认为的人类思想史上至关重要的一个音符:即理想、目的、目标并非通过直觉、科学的手段,通过对神圣文本的阅读,通过听取专家或权威人士的意见而被发现;理想根本不是被发现的,理想是被发明的;理想不是现成的,理想是生成的——它是生成的,犹如艺术是生成的。"④理想不是有待发现的现成之物,而是有待创造的生成进程。从这个角度讲,"艺术是人类的最高使命和天生的形而上活动"这一命题,不过意味着艺术和审美王国的继续延展、不断生成的一个标志而已,这点亦如尼采所说:"无论抵抗何种否定生命的意志,艺术是唯一占优势的力量,是卓越的反基督教、反佛教、反虚无主义的力量。"⑤

① 席勒:《美育书简》,徐恒醇译,北京:社会科学文献出版社,2016年,第210页。
② 席勒:《美育书简》,徐恒醇译,北京:社会科学文献出版社,2016年,第211页。
③ 伯林:《浪漫主义的根源》,吕梁等译,南京:译林出版社,2008年,第89页。
④ 伯林:《浪漫主义的根源》,吕梁等译,南京:译林出版社,2008年,第90页。
⑤ 尼采:《权才意志》,孙周兴译,北京:商务印书馆,1993年,第656页。

　　需要指出的是,现代美育话语从出现开始,同时就是一种政治话语,即一种描述良性政治和理想社会的话语,这与其超越性的信仰建构或价值内核紧密相关。在第五封信中,席勒称:

> 自然国家的建筑摇摇欲坠了,它的腐朽的基础在倒塌。让法律登上王座,把人最终当做自身的目的来尊崇,使真正的自由成为政治结合的基础,这种物质可能性已经存在。但这是徒劳的希望! 因为还不存在道德的可能性,有利的时机却遇到了一代感觉迟钝的人。①

　　席勒身处于封建社会解体的欧洲资本主义上升期,他勾勒了一张现代理想政治的蓝图,即"让法律登上王座,把人最终当做自身的目的来尊崇,使真正的自由成为政治结合的基础"。他认为,这一理想实现的前提,是通过美育,对"一代感觉迟钝的人"加以改造,使其成为"道德的人",也即感性与理性相调谐、自然与自由相统一的人。与温克尔曼、费希特等人一样,同样脉承德国浪漫主义传统的席勒,将古希腊文化视为这种调谐与统一的原初典范。在第六封信中他称,古希腊人具有"把艺术的一切魅力与智慧的全部尊严结合在一起"的本性,亦即"想象的青年性与理性的成年性结合而成的完美的人性"。② 无疑,席勒在描绘现代理想政治形态的同时,也激活了对"西方美育精神"的提炼,理想政治的描绘与历史典范的树立属于同一个进程。极富历史意味的是,当这种现代性话语在 20 世纪初被引入中国本土之后,不但激活了对本土文化传统的现代阐释,同样也与本土政治话语紧密联系在一起。因此,蔡元培的"以美育代宗教",决不能仅仅局限于一种理论考察或思想研究,而必须从一种政治话语的角度加以理解。

　　"以美育代宗教"的正式提出,是 1917 年蔡元培在神州学会上发表的演说词《以美育代宗教说——在北京神州学会上的演说词》,然而与其相关的

① 席勒:《美育书简》,徐恒醇译,北京:社会科学文献出版社,2016 年,第 45 页。
② 席勒:《美育书简》,徐恒醇译,北京:社会科学文献出版社,2016 年,第 52 页。

一些文献至少包括如下多篇:《哲学大纲》(1915)、《赖斐尔》(1916)、《教育界之恐慌及救济方法》(1916)、《我之欧战观》(1916)、《以美育代宗教说》(1917)、《在檀香山华侨招待太平洋教育会议各国代表宴会上演说词》(1921)、《学校是为研究学术而设》(1928)、《以美育代宗教》(1930)、《与〈时代画报〉记者谈话》(1930)、《美学原理序》(1934)、《复兴民族与学生》(1936)、《孔子之精神生活》(1936)等。毫无疑问,这是一个贯穿蔡元培学术生涯主要年代的命题,其更早的相关思想文献甚至可以追溯到 1900 年的《佛教护国论》和 1903 年的《哲学要领》等。受同期思想家谭嗣同以及日本哲学家井上圆了等人的影响,在《佛教护国论》中蔡元培指出:

> 然而吾读日本哲学家井上氏之书而始悟。井上氏曰:佛教者,真理也,所以护国者也。又曰:佛教者,因理学、哲学以为宗教者也。小乘义者,理学也;权大乘义者,有象哲学也;实大乘义者,无象哲学也。呜呼!何其似吾夫子与吾夫子之言。《论语》者,小乘也;《孟子》所推,权大乘也;《庄子》所推,实大乘也。《论语》《孟子》《庄子》所未详,吾取之佛氏之言而有余矣。且孔与佛皆以明教为目的者也。教既明矣,何孔何佛,即佛即孔,不界可也。井上氏又曰:纯一无杂者,佛教之种实也,以社会百般之文物为食,摄取于其体内,而变其种实中所包原形之质,而次第发育为数十丈之大干与几千万之枝叶也。此所谓进化而发达者也。①

此处,蔡元培认为佛教与其他宗教相比,是"进化之发达者";同时认为儒、佛之间具有互通性,并皆以明教为目的。其对佛教护国之推崇,是因为作为西洋文化代表的基督教在中国势力的扩张:"而耶氏者,以其电力深入白种人之脑,而且占印度佛氏之故虚也,浸寻而欲占我国孔教之虚矣。使其教而果真理於,则即耶即佛可也,即耶即孔可也,不界可也。然而耶氏之非

① 蔡元培:《佛教护国论》,《蔡元培全集》(第 1 卷),杭州:浙江教育出版社,1997 年,第 273 页。

真理,则既言之矣。"①无疑,蔡元培对基督教影响力的解释,明显采取了同时期谭嗣同《仁学》中的半唯物论、半神秘论范畴,然而其对基督教"非真理"的判断,以及基督教在本土的扩张,都颇为引人注意。

毫无疑问的一点是,蔡元培并非一般性的反对宗教,他所反对的主要是基督教,以及基督教对中国社会信仰结构的侵蚀,这种侵蚀将危及中国文化的主体性。相反,对于超越性的或形而上的信仰本身,蔡元培认为是应该加以维护的,原本宗教所寄托的信仰心,应当在纯粹的哲学思辨之中加以延续。在1903年的《哲学要领》中,蔡元培称:

> 各宗教者,或生于知识,或生于感情,或生于意志,各有其偏重之部分,及其民族或民族中之人人有内省之识,而始为哲学家考索之事,于是神话学及宗教界渐以退步,而后代之以哲学。此人类智度进化之公例也。然其渴望宗教之思想,非由是而消灭,乃更深引而遥企之,于是哲学者研究此思想之原因及其至理,且即宗教界而各探其所涵之真理、及与吾人关系之法式,而宗教哲学兴焉。②

需要指出的是,蔡元培此处所谈到的宗教哲学的兴起,在西方哲学史背景下指的是19世纪以来将宗教本身纳入理性思考的哲学思潮。黑格尔就著有著名的《宗教哲学》,探讨了绝对精神的宗教形态衰退和消亡并被绝对精神的哲学形态所取代的逻辑演进过程,在黑格尔那里,宗教必然被哲学这一更高级形态所扬弃,作为信仰的绝对精神得以继续演进,蔡元培本身无疑也在较早的阶段吸收了这一点。而在1915年的《哲学大纲》中,蔡元培称:

> 夫反对宗教者,仅反对其所含之劣点,抑并其根本思想而反对之乎?在反对者之意,固对于根本思想而发。虽然,宗教之根本思想,为

① 蔡元培:《佛教护国论》,《蔡元培全集》(第1卷),杭州:浙江教育出版社,1997年,第274页。
② 蔡元培:《哲学要领》,《蔡元培全集》(第9卷),杭州:浙江教育出版社,1997年,第7页。

信仰心,吾人果能举信仰心而绝对排斥之乎？尼采者,近世之以反对宗
教者,而昌言"神死"者也。其所主张之"意志趋于威权"说,非即其所信
仰,而且望他人之信仰者乎？独非尼采与其徒之宗教思想乎？①

宗教的"根本思想"是"信仰心",换言之即人的形而上冲动或超越性价
值吁求,蔡元培此处援引了艺术形上学的西方倡导者尼采来加以说明。何
以不反对"信仰心"？蔡元培在 1912 年的《对于新教育之意见》一文中称：
"人不能有生而无死。现世之幸福,临死而消灭。人而仅仅以临死消灭之幸
福为鹄的,则所谓人生者有何等价值乎？国不能有存而无亡,世界不能有成
而无毁,全国之民,全世界之人类,世世相传,以此不能不消灭之幸福为鹄
的,则所谓国民若人类者,有何等价值乎？且如是,则就一人而言之,杀身成
仁也,舍生取义也,舍己而为群也,有何等意义乎？就一社会而言之,与我以
自由乎,否则与我以死,争一民族之自由,不至沥全民族最后之一滴血不已,
不至全国为一大冢不已,有何等意义乎?"②也就是说,只有树立信仰,通过
教育"有事于实体界",人才能够有齐生死、破私利、舍己为群的勇气。

于是,蔡元培在 1917 年的《以美育代宗教说——在北京神州学会上的
演说词》一文中,正式提出了中国现代艺术形而上学最为激越的命题。然
而,这个最为激越的命题,却针对的是最为现实的社会问题和政治问题。该
文开篇谈到,无论是引进西洋宗教,还是将儒学构建为宗教,皆不可取："所
可怪者,我中国既无欧人此种特别之习惯,乃以彼邦过去之事实作为新知,
竟有多人提出讨论。此则由于留学外国之学生,见彼国社会之进化,而误听
教士之言,一切归功于宗教,遂欲以基督教劝导国人。而一部分之沿袭旧思
想者,则承前说而稍变之,以孔子为我国之基督,遂欲组织孔教,奔走呼号,

① 蔡元培:《哲学大纲》,《蔡元培全集》(第 2 卷),杭州:浙江教育出版社,1997 年,第 307 页。
② 蔡元培:《对于新教育之意见》,《蔡元培全集》(第 2 卷),杭州:浙江教育出版社,1997 年,第 11
页。

视为今日重要问题。"①而在作于稍早时候的《在清华学校高等科演说词》中,蔡元培称:"吾人赴外国后,见其人不但学术政事优于我,即品行风俗亦优于我,求其故而不得,则曰是宗教为之。反观国内,黑暗腐败,不可救疗,则曰是无信仰为之。于是或信从基督教,或以中国不可无宗教,而又不愿自附于耶教,因欲崇孔子为教主,皆不明因果之言也。"②需要指出的是,蔡元培提出的美育代宗教,从一开始就针对的是种种"宗教救国论",这种论调一方面来自一些受西洋文化熏陶的留洋学生,以及从明清两代就已经深入华夏的基督教传教士,另一方面,为了在西洋文明冲击下维护中国文化的正统地位,康有为等人也鼓吹将儒学宗教化、将孔子视为教主,这在蔡元培看来都有悖于一个现代性中国的发展,其害处也远远大于宗教所可能给予社会群体的益处。在作于1916年的《教育界之恐慌及救济方法》一文中他也称:"说者谓救济道德,莫如提创宗教。然吾国本有所谓道教、佛教、儒教,其后又有回教,又有耶教。我国人本信教自由,今何必特别提倡一教,而抹杀他教。"况宗教为野蛮民族所有,今日科学发达,宗教亦无所施其技,而美术实可代宗教。③

蔡元培对宗教势力的扩大的忧虑,在一个绝大多数民众皆未受过教育、智识低下的早期现代中国的历史语境中是中肯的。在《以美育代宗教说》中他称:"盖无论何等宗教,无不有扩张己教、攻击异教之条件。回教之谟罕默德,左手持《可兰经》,而右手持剑,不从其教者杀之。基督教与回教冲突,而有十字军之战,几及百年。基督教中又有新旧教之战,亦亘数十年之久。至佛教之圆通,非他教所能及。而学佛者苟有拘牵教义之成见,则崇拜舍利受

① 蔡元培:《以美育代宗教说——在北京神州学会上的演说词》,《蔡元培全集》(第3卷),杭州:浙江教育出版社,1997年,第30页。
② 蔡元培:《在清华学校高等科演说词》,《蔡元培全集》(第3卷),杭州:浙江教育出版社,1997年,第51页。
③ 蔡元培:《教育界之恐慌及救济方法》,《蔡元培全集》(第2卷),杭州:浙江教育出版社,1997年,第486页。

持经忏之陋习,虽通人亦肯为之。甚至为护法起见,不惜于共和时代附和帝制。"①需要指出的是,蔡元培此处所指出的"扩张己教、攻击异教"的情况,直至当代也甚为常见;而他所处的特殊历史时期,即袁世凯称帝所带来的政治动荡当中,亦不乏宗教势力的牵扯或援宗教势力以自壮。因此,无论从理论上批判蔡元培的社会达尔文主义,还是从正信或宗教现代性角度维护宗教信仰本身的纯粹性,都无法回避这样一个具有数千年历史的人类现实:在推行正信或强调传统宗教的现代性变革的同时,仍旧要面对广大人群中滋生蔓延的迷信和邪教。从这点上看,蔡元培的这种坚定立场无疑是十分清醒的,是基于政治现实的一种理性判断。

在 1919 年所作的《传略》中,蔡元培称:"孑民对于宗教,既主张极端之信仰自由,故以为无传教之必要。或以为宗教之仪式及信条,可以涵养德性,孑民反对之,以为此不过自欺欺人之举。若为涵养德性,则莫如提倡美育。盖人类之恶,率起于自私自利。美术有超越性,置一身之利害于度外。又有普遍性,独乐乐不如与人乐乐,与寡乐乐不如与众乐乐,是也。故提出以美育代宗教说,曾于江苏省教育会及北京神州学会演说之。"②蔡元培的"以美育代宗教"既获得了来自西学的艺术形而上学思想资源的支撑,又将根系深深地扎入了本土思想文化超越性价值传统的脉络之中,从而是一个典型的本土现代艺术形而上学命题。对于蔡元培的"以美育代宗教",必须从本土现代艺术形而上学的视角加以观照,必须深入揭示其所蕴含的超越性价值理念,才能更好地对其意义和价值加以维护。儒家心性文化传统并非没有可以慰藉必死之人的"终极关怀"——不像诸多传统宗教那样树立一个或多个人格化的"神",并不意味着儒家心性文化传统中没有"终极关怀"的理论资源。

我们仅以曾被蔡元培援引并高度称许的程颢思想为例。程颢称:"生生之谓易,是天之所以为道也,只是以生为道。继此生理者,即是善也。"又谓:"万物皆有春意,便是继之者善也。"(《河南程氏遗书》卷二)程颢那里的"天

① 蔡元培:《以美育代宗教说——在北京神州学会上的演说词》,《蔡元培全集》(第 3 卷),杭州:浙江教育出版社,1997 年,第 60 页。
② 蔡元培:《传略》,《蔡元培全集》(第 3 卷),杭州:浙江教育出版社,1997 年,第 333 页。

道",是建立在对自然生生不息的信仰基础上的,而宋儒所谓的"天理",就此而言也即"生生不息"之"天理"。这"道"与"理"可派生儒家伦理观的第一范畴,即"仁",戴震《孟子字义疏证》即解"仁"为"生生之德"。"生生不息"之"仁",实为形而上与形而下层面的有机统合:就形而下论,"生生不息"是通过性活动使得种族得以繁衍生存、生命得以代代延续,进而可成就伦理实践的本土核心原则——"仁";就形而上论,"生生不息"为"天道",因而程颢所谓"观万物之生意"亦即"万物皆有春意",实为天人相合的卓绝形而上体验,这种体验正融审美静观与道德体认于一体。产生这种体验,其内在的道德诉求和审美诉求皆能引领必死之人,亦即个体生命的终结实为回归自然并进而成为新生命的起点。因此曾子所谓"死欲速朽"(《礼记》)若要避免悲观主义的解读,则必以体验上天生生不息之道为前提:这个被后世许多具有儒家精神的现代知识分子所援引的话,实际上已融无畏死亡的勇气与形而上学的智慧于一体。这种体验并不来自宗教,毋宁说来自道德形而上学与审美形而上学的融合。

在蔡元培"以美育代宗教"命题的背后,起支撑性作用的是超越性诉求和现世性价值之间求取平衡、互为撑拒的中庸之道。蔡元培对孔子及儒家的中庸之道极为认同,甚至在其晚年还专门作了一篇《中华民族与中庸之道》(在亚洲学会的演说辞)。该文开篇蔡元培在将中国思想与西方哲学进行比较之后,称:"我中华民族,凡持极端说的,一经试验,辄失败;而为中庸之道,常为多数人所赞同,而且较为持久。"①认为中庸是中华民族所具有的最为突出的哲学思想。而在更早一些时候,蔡元培在《中国的文艺复兴》(在比利时沙洛王劳工大学的演讲)一文中,他将其"以美育代宗教"命题所欲维护的"信仰自由主义"与"中庸之道"联系在了一起,称"信仰自由主义"是中国人的"根本精神","希腊 Aristotle 曾提出中庸主义,但与欧洲人凡事都趋极端的性质不很相投,所以继承的很少。中国自西元前二十四世纪的贤明

① 蔡元培:《中华民族与中庸之道》,《蔡元培全集》(第 7 卷),杭州:浙江教育出版社,1997 年,第 487 页。

的君主,已经提出'中'字作为一切行为的标准。后来前六世纪的孔子极力提倡'中庸'。中庸是没有过、也没有不及,所以两种相反的性质如刚柔和介等类,一到中庸的境界,都没有不可以调和的。故中国从没有宗教战争,如欧洲基督教与回教,或如基督教中新教与旧教的样子"。① 蔡元培认为,"中庸的境界"是调和不同的信仰冲突、使不同的信仰相融合的极高境界,也是中国文化现世性与超越性相统一的根本思想。在作于 1936 年的《孔子之精神生活》一文中,蔡元培称孔子毫无宗教之气味,又擅用美术之功能:

> 孔子也言天,也言命,照孟子的解释,莫之为而为是天,莫之致而至是命,等于数学上的未知数,毫无宗教的气味。凡宗教不是多神,便是一神;孔子不语神,敬鬼神而远之,说"未能事人,焉能事鬼?"完全置鬼神于存而不论之列。凡宗教总有一种死后的世界;孔子说:"未知生,焉知死?""之死而致死之,不仁而不可为也;之死而致生之,不知而不可为也";毫不能用天堂地狱等说来附会他。凡宗教总有一种祈祷的效验,孔子说:"丘之祷久矣","获罪于天,无所祷也",毫不觉得祈祷的必要。所以孔子的精神上,毫无宗教的分子。②

按一直"接着"蔡元培说的梁漱溟所说,孔子之精神生活特质为"似宗教而非宗教,非艺术而亦艺术"③。所谓"似宗教而非宗教"重点在"非"字,即此等超越性信仰仍为尘世之信仰、内在之超越而与宗教有别;所谓"非艺术而亦艺术"重点在"亦"字,实言此等境界乃以全副身心、全整人生为艺术之境界。借助对孔子非教主的辨正,蔡元培指出儒家的基本精神是"未知生、焉知死",在对待鬼神的问题上实际上是将其存在与否的问题"悬置"了起来,这在科技并不昌明的年代已经显示出极高的智慧和极强的现世主义精神。就此而言,蔡元培的"以美育代宗教",正是要将儒家心性文化传统的基本精神延续下去。

① 蔡元培:《中国的文艺复兴》,《蔡元培全集》(第 4 卷),杭州:浙江教育出版社,1997 年,第 345 页。
② 蔡元培:《孔子之精神生活》,《蔡元培全集》(第 8 卷),杭州:浙江教育出版社,1997 年,第 364 页。
③ 梁漱溟:《东西文化及其哲学》,北京:商务印书馆,1999 年,第 158 页。

第三章 从"主静"到"主观"①：中国艺术形上学思想与儒家修身工夫的谱系关联

　　与王国维及蔡元培二人相比,梁启超并无真正意义上的治西学经历,尽管他在东逃日本期间发表了大量引进介绍西学乃至西方理论家的文章,然而这些文章都是在"和文汉读法"基础上的速成之作,更多像是一个"学术记者"而非真正意义上的学者。在这种背景下,20世纪初年的梁启超并不像同时期的王国维和蔡元培那样开始或深或浅地接触西方哲学、美学或艺术理论,进而像他们二人那样产生一种中西思想资源相交融的艺术形上学思想。然而,这并不意味着梁启超并未形成其自身的关于艺术或审美活动的超越性价值话语,只不过这种关于审美活动的超越性价值话语是混杂在传统的道德话语之中的,19世纪末、20世纪初的《惟心》篇及其"境界"论正是比较鲜明的代表;而学界研究较多的、关于20世纪20年代产生的"趣味主义"或"情感主义"话语,以及将孔子的"仁者不忧"视为"最高的情感教育"等具有成熟的审美超越性内涵的相关论述,与早期的"境界"论之间存在着不容忽视的内在联系;当然,关于高扬审美和艺术活动价值的话语到了20世纪20年代早就经历了近二十年的本土传播史,本土思想文化界的相关论述已经层出不穷,在这种背景下形成的梁启超的艺术形而上学思想与王国维和蔡元培相比早已失去了那种振聋发聩的意义和价值,其相关的表述事实上也不具有多少新鲜感。对于中国现代艺术形上学思想的整体性视野而言,梁启超的意义或许并不在于其思想内涵的开拓性、引领性或丰富性本

① 梁漱溟:《东西文化及其哲学》,北京:商务印书馆,1999年,第158页。

身,而是其与儒家道德形上学及其修身实践——工夫论传统的谱系关联。事实上,在中国现代艺术形上学思想的整个领域之中,梁启超构成了一个十分独特的扭结点:我们将在梁启超身上看到中国的道德形上学传统及其以静坐为重要形式的具身性实践,是如何因梁启超对儒家心学静坐法的发明,而与中国现代艺术形上学思想形成一种不该被忽视的深层次关联的。

第一节 "主静出倪"与"悠游之趣":梁启超的儒家静坐法谱系

静坐原属东西方皆有的宗教修治方法。挪威学者艾浩德(Halvor Eifring)在《东亚静坐传统的特点》一文中称:"静坐技巧是欧亚文化传统的一项特质。"①他认为犹太教、基督教、伊斯兰教、印度教、佛教、道教、儒教、神道(教)等欧亚大陆宗教之中,"都可以找到静坐传统的痕迹"②。十分有趣的是,他这个名单当中,也提到了"儒教"。此处暂不争辩儒家是否可与上述宗教并列而称为"教",仅借机指出,儒家亦存静坐传统,且方法上源自佛、道二"教"。如果不考虑先秦时期具有一定前史性质的孟子"养气"说,那么儒家静坐法的产生,则是宋明心性之学吸收"二氏之学"中心性修治方法的结果。儒家专门讨论"静坐"话题,正是自北宋开始,并流行于整个宋明心性之学时代。周敦颐标"主静立人极",以求去欲致静以合"太极",构成儒家静坐法重要教旨;二程兄弟就学周敦颐,"每见人静坐,便叹其善学"③;二程所传道南一脉杨时、罗从彦、李桐皆好静坐;李桐弟子朱熹标"半日静坐、半日读书"④教法,并作静坐口诀《调息箴》;心学开山

① 艾浩德:《东亚静坐传统的特点》,杨儒宾、艾浩德、马渊昌也主编:《东亚的静坐传统》,台北:台湾大学出版中心,2013年,第1页。
② 艾浩德:《东亚静坐传统的特点》,杨儒宾、艾浩德、马渊昌也主编:《东亚的静坐传统》,台北:台湾大学出版中心,2013年,第2页。
③ 朱熹:《朱子语类》(第1册),北京:中华书局,1986年,第178页。
④ 朱熹:《朱子语类》(第7册),北京:中华书局,1986年,第2805页。

陆九渊私淑孟子,以"闭目安坐"教人,其弟子杨简、袁燮、詹阜民等人亦常静坐;明代心学大儒陈献章标"于静中养出端倪",并称其学问有所得"惟在静坐";王守仁龙场悟道,"日夜端居澄默,以求静一"①;阳明门下徐爱、聂豹、王畿、王艮、颜钧等皆深得于静坐,其中王畿作静坐口诀"调息法"、颜钧倡"七日闭关法";另明儒高攀龙、袁黄等人对静坐法亦多有讨论。日本学者马渊昌也认为,在明代后半期王畿、颜钧、高攀龙等人处,儒家静坐法发展出了规范化、手册化的特点。② 而这点,正可视作儒家静坐传统发展成熟的一个鲜明标志。

儒家学术传统至清代生乾嘉学派,崇尚经史考据、音韵训诂、天文地理等"实学",反对宋明心性之学的务虚风气,对宋明儒者普遍热衷的心、性、理等命题之形而上探索缺乏兴趣,尤其指责阳明后学"逃禅"之异端倾向及狂妄自大的风气,而静坐不仅仅尤其为心学人士所热衷,同时自身恰是一种取法于异端的"务虚"工夫。马渊昌也概括了清儒对待静坐的一种总体态度:"静坐和从前比起来,否定性的谈论增多了。除了特殊事例以外,已经没有像宋元明时代的儒学者般积极运用的例证。也就是说,处理静坐的问题在清代几乎终结。其结论是,静坐因为基本上是危险的实践行为,所以只能有限制地使用。"③关于"危险"何在及何为"限制"皆留待后文讨论,此处仅指出一点,有清一代不属于"特殊事例"即偶发性个案的"积极运用的例证"并非没有,只不过要到清末心学再度流行时才出现。关于心学在清代的流行,可分三个阶段:第一阶段可视作前史,以嘉、道年间乾嘉汉学受到桐城派方东树的攻击为契机,引发了清儒中"汉宋调和"趋势,宋学(宋明儒学)中程朱陆王之辨为清儒再度重视,其中曾国藩、李棠阶、朱次琦等人主张对程朱理学和陆王心学加以调和,彰显出对陆王心学的相对宽容倾向;第二个阶段在

① 王守仁:《王阳明全集》,上海:上海古籍出版社,1992 年,第 1228 页。
② 马渊昌也:《宋明时期儒学对静坐的看法以及三教合一思想的兴起》,杨儒宾、艾浩德、马渊昌也主编:《东亚的静坐传统》,台北:台湾大学出版中心,2013 年,第 100 页。
③ 马渊昌也:《宋明时期儒学对静坐的看法以及三教合一思想的兴起》,杨儒宾、艾浩德、马渊昌也主编:《东亚的静坐传统》,台北:台湾大学出版中心,2013 年,第 101—102 页。

光绪年间康、梁等维新派对士人产生影响之时，康有为教学以陆王心学为指针，康门弟子普遍推尊心学，对同时乃及后世影响皆大；第三个阶段则是辛亥革命时期，孙中山、宋教仁、陶成章甚至青少年时代的毛泽东，皆服膺心学，此为余绪。此三阶段呈现了一个明显的师承谱系乃及代际影响过程。我们注意到，清代对儒家静坐法加以"积极运用"的首个突出例证，正出现在师承朱次琦的康有为那里。

朱次琦为康有为祖父康赞修之友，康有为十九岁（1876）从学朱次琦于礼山草堂，1878年冬主动终止这段求学生涯，终止的契机恰是缘于静坐。《康南海自编年谱》称：

> 至秋冬时，四库要书大义，略知其概，以日埋故纸堆中，汩其灵明，渐厌之。日有新思，思考据家著书满家，如戴东原，究复何用？因弃之。而私心好求安心立命之所，忽绝学捐书，闭户谢友朋，静坐安心，同学大怪之。以先生尚躬行，恶禅学，无有为之者。静坐时，忽见天地万物皆我一体，大放光明，自以为圣人，则欣喜而笑……至冬，辞九江先生，决归静坐焉。[1]

细析此段三点。其一，朱次琦仍将静坐视作凭空蹈虚的异端法门，即所谓"尚躬行，恶禅学"，故而"无有为之者"，即其自身并不从事静坐，因此康有为开始静坐并非直接来自师门传承——当然正如梁启超所称，康有为宋明学基础得自朱次琦，[2]当是由此渊源而自受宋明儒静坐影响。其二，康有为解释自己忽而静坐、继而弃学的原因，是觉得"埋故纸堆中"而"汩其灵明"，这点显现了他与朱次琦的学术兴趣差异，梁启超称："九江之理学，以程朱为主，而兼采陆王。而先生独好陆王，以为直接明诚，活泼有用，故其自修及教育后进者，皆以此为鹄的。"[3]"独好陆王"，则自以程朱"道问学"为次，而转

① 康有为：《康南海自编年谱》，北京：中华书局，1992年，第8页。

② 梁启超：《南海康先生传》，《梁启超全集》，北京：北京出版社，1999年，第482页。

③ 梁启超：《南海康先生传》，《梁启超全集》，北京：北京出版社，1999年，第483页。

奉陆王"尊德性"之教,故而以"简易工夫"——静坐来淬沥心性,同时暂弃"支离事业"——即具有丧失"灵明"危险的读书穷理,同时引乾嘉巨擘戴震为反面例证①。其三,从康有为自述的静坐体验,即"天地万物皆我一体,大放光明,自以为圣人"判断,当脉承心学静坐法。康有为邻县乡贤、明代心学大儒陈献章自述其静坐体验:"万化我出,天地我立,而宇宙在我矣。得此把柄入手,更有何事。往古今来,四方上下,都一齐穿纽,一齐收拾。"②即产生与天地万物合一之体验;阳明弟子聂豹:"……闲久极静,忽见此心真体,光明莹彻,万物皆备。"③康有为所谓"大放光明",即聂豹所谓"此心真体,光明莹彻";心学士人此类案例颇多,如师承于王阳明、湛甘泉的蒋信所谓"洞然宇宙,混属一身"④,再如阳明后学罗洪先(师承聂豹)弟子胡直:"心思忽开悟,自无杂念,洞彻天地万物,皆吾心体。"⑤康有为的静坐体验,其内容与其心学前贤高度一致,皆属"积极运用的例证"。

梁启超曾如此自述其足以自傲的学术谱牒:"咸、同之间,粤中有两大师,其一番禺陈东塾先生(澧),其一南海朱九江先生(次琦)也。东塾早岁著学海堂弟子籍,晚而为'学长'垂三十年(学海堂无山长。置学长六人,终身职),九江则以其学教授于乡。两先生制行皆极峻洁。而东塾特善考证,学风大类皖南及维扬。九江言理学及经世之务,学风微近浙东,然其大旨,皆归于沟通汉、宋,盖阮先生之教也。东塾弟子遍粤中,各得其一体,无甚杰出者。九江弟子最著者,则顺德简竹居(朝亮)、南海康长素先生(有为)……启超幼而学于学海堂,师南海陈梅坪先生(瀚),东塾弟子也。稍长乃奉手于长素先生之门,盖于陈、朱两先生皆再传弟子云。"⑥陈澧、朱次琦虽一侧重汉

① 乾嘉巨子戴震临终前曾称:"生平读书,绝不复记,到此方知义理之学可以养心。"清代理学家攻击乾嘉学派时往往引用此语,表示戴震晚年对自己批判宋学的忏悔。可参梁启超:《戴东原先生传》,《梁启超全集》,北京:北京出版社,1999 年,第 4186 页。
② 陈献章:《白沙子》卷之三,四部丛刊三编景明嘉靖刻本。
③ 黄宗羲:《明儒学案》,北京:中华书局,1985 年,第 372 页。
④ 黄宗羲:《明儒学案》,北京:中华书局,1985 年,第 628 页。
⑤ 黄宗羲:《明儒学案》,北京:中华书局,1985 年,第 521 页。
⑥ 梁启超:《近代学风之地理的分布》,《梁启超全集》,北京:北京出版社,1999 年,第 4274 页。

学、一侧重宋学，但其"大旨""皆归于沟通汉、宋"。梁启超 14 岁师从陈澧弟子陈梅坪，15 岁入学海堂系统学习汉学考据学，18 岁拜朱次琦弟子康有为（南海）为师，故为陈澧、朱次琦这两位清末儒学大师的再传弟子，因此其学术谱牒不可谓不骄人。1890 年，梁启超拜师康有为，康后应梁等人请求，开万木草堂，并留下记载其教学思想和课程内容的《长兴学记》。万木草堂教学以静坐养心为日课，《长兴学记》则记心学静坐法之教旨——"主静出倪"：

> 一曰主静出倪。学者既能慎独，则清虚中平，德性渐融，但苦强制力索之功，无优游泮奂之趣。夫行道当用勉强，而入德宜阶自然。吕东莱曰：非全放下，不能凑泊。周子以"主静立人极"，陈白沙"于静中养出端倪"。故云得此把柄入手，则天地我立，万化我出，而宇宙在我矣。①

康有为之"主静出倪"，将周敦颐"主静立人极"与陈献章"于静中养出端倪"合二为一，简言之即通过静坐涵养道德端绪。需要指出的是，"主静出倪"紧随"慎独"之教，慎独工夫力在时刻监察并随时扼杀内心深处的私意端绪，因而苦于"强制力索"这一消极情绪。相反，"主静出倪"则含有"优游泮奂之趣"，也就是说主静工夫可以产生闲适自得的乐趣，构筑德性完成的"自然之阶"。康有为最后一句直接摘录陈献章之语，不仅再度点出其静坐法的心学谱系渊源，同时也说明这种乐趣由心学静坐法而生。

第二节　从《惟心》到《德育鉴》：梁启超对心学静坐法的发展

当然，康有为尽管积极运用心学静坐法，然而在方法及内容上的深入阐释和特别发明皆无从得见，真正有所发展的是其弟子梁启超。这一发展过

① 康有为：《长兴学记》，《康有为全集》（第 1 卷），北京：中国人民大学出版社，2007 年，第 343—344 页。

程肇始于 19 世纪 90 年代中后期,以 1897 年《湖南时务学堂学约》(下简称《学约》)、1899 年《惟心》这两篇文章为滥觞。《学约》中梁启超将静坐功课分为两种:

> 一敛其心,收视返听,万念不起,使清明在躬,志气如神。一纵其心,遍观天地之大,万物之理,或虚构一他日办事艰难险阻,万死一生之境,日日思之,操之极熟,亦可助阅历之事。此是学者他日受用处,勿以其迂阔而置之也。①

所谓敛其心,指收敛感觉及意识活动,这点要求斩断对日常事务的利欲计度,此即朱熹所谓"断得思量",吕祖谦所谓"放下"。对梁启超而言,"敛其心"似乎很难产生乐趣,更多只是从日常计度劳作中摆脱出来、休憩身心;真正重要的是"纵其心",亦即感觉及意识活动的再度展开。梁启超此处点出了两种展开方式。一种是"观",即所谓"遍观天地之大、万物之理";一种是"虚构",即"虚构""万死一生之境"。静坐之"观",并不止于外向的视知觉活动(外观),亦包括内心的意象生成和想象过程(内观),同时伴以认知活动("遍观""万物之理");"虚构",即通过想象力创设砥砺意志的情境。这两种展开方式实际上关联紧密:"观"中本含有不依赖感官而借助想象力的"虚构"成分,而"虚构"之情境亦含意象而可"观"。相较而言,"观"更具历史渊源和方法论价值,构成梁启超日后进一步加以方法论提升的前奏;而"虚构"则更多出于梁启超自身的随口阐发,无法与"观"这样一个具有特殊意义的范畴相提并论。

无论是渊源有自还是信口阐发,皆已埋下对儒家静坐法极为重要的发展线索。1899 年梁启超东逃日本后作《惟心》,开篇即称:"境者心造也。一切物境皆虚幻,惟心所造之境为真实。"②此言自非西学认识论抑或知识论

① 梁启超:《湖南时务学堂学约》,《梁启超全集》,北京:北京出版社,1993 年,第 107 页。
② 梁启超:《惟心》,《梁启超全集》,北京:北京出版社,1999 年,第 361 页。

意义上的"唯心主义"，亦非仅止于对阳明心学核心教义"心外无物"的复述。无论王阳明"心外无物"还是梁启超的"物境虚幻"，皆具静坐体验背景，指向身心体验意义上的真实。王畿曾记其师王阳明龙场静坐悟道之叹：

> 尝于静中内照形躯，如水晶宫，忘己忘物，忘天忘地，与空虚同体，光耀神奇，恍惚变幻，似欲言而忘其所以言，乃真境象也。①

"境象"为"真"，实即肯定静坐所生体验之无上价值，亦即梁所谓"惟心所造之境为真实"的心学静坐法渊源。"所造之境"，即"虚构"而可"遍观"的情境。《惟心》所展示的情境体验，远比《学约》一句"虚构万死一生之境"要丰富得多："同一月夜也，琼筵羽觞，清歌妙舞，绣帷半开，素手相携，则有余乐；劳人思妇，对影独坐，促织鸣壁，枫叶绕船，则有余悲。'月上柳梢头，人约黄昏后'，与'杜宇声声不忍闻，欲黄昏，雨打梨花深闭门'，同一黄昏也，而一为欢憨，一为愁惨……"②梁启超此文"遍观"各种类型的情境体验并加以详细铺排，与《学约》相比已丧失"虚构万死一生之境"那种磨练意志的紧迫感，相反"素手相携"或"枫叶绕船"与之相较，倒是更富含康有为所说的"悠游泮奂之趣"。更值得注意的是，与《学约》不同，这些情境体验内容并非直接生自静坐，更多是梁信手拈自经典诗词中现成的意象、意境或情境——换言之，作为心性涵养的静坐法中，已然融入了艺术合审美体验的内容。

事实上，《学约》所谓"虚构万死一生之境"，在数年后的梁启超那里，也逐渐形成了一个更加便捷的方法。1902 年在《论小说与群治之关系》（以下简称《群治》）中他称："凡人之性，常非能以现境界而自满足者也。而此蠢蠢躯壳，其所能触能受之境界，又顽狭短局而至有限也。故常欲于其直接以触以受之外，而间接有所触有所受，所谓身外之身，世界外之世界也……小说者，常导人游于他境界，而变换其常触常受之空气者也。"③对"虚构万死一

① 王畿：《滁阳会语》，周汝登：《王门宗旨》卷十一，明万历刻本。
② 梁启超：《自由书·惟心》，《梁启超全集》，北京：北京出版社，1999 年，第 361 页。
③ 梁启超：《论小说与群治之关系》，《梁启超全集》，北京：北京出版社，1999 年，第 884 页。

生之境""导人游于他境界"而言,梁启超已经探寻到一个更加有效、更富趣味的途径——"小说"! 总之,无论是通过静坐还是通过文艺审美来"遍观""虚构",皆能使人摆脱"顽狭短局而至有限的"的"现境界"。师承康有为、同样积极运用心学静坐法的梁启超,在进行教义阐释和类型细分的过程中,逐渐向与静坐法在体验内容和实际功能上有所相通的文艺方法方面延展。于是,本章的一个重要问题自然产生了:当代人观念中诗词、小说这些以营造意象、创设情境、生产体验为天然使命的艺术类型,将对有着上千年历史的儒家静坐法产生怎样的一种影响?

解答这个问题的起点,正在梁启超 1905 年所作的《德育鉴》之中。《德育鉴》的内容,是儒家学者关于德育问题、方法的格言或箴言选编,梁启超另作按语加以阐释或总结;《德育鉴》的编撰对象,是"有志之士"或"欲从事修养以成伟大人格者"①,借尼采话语戏言之即为本土一代又一代守正开新之"屠龙之士"。毋庸讳言,甚至《德育鉴》这一书名本身,就意味着梁启超对儒家静坐法的讨论仍旧放在德育的框架之中。实际上,包括《学约》《惟心》《群治》等篇,无论静坐所生的情境体验还是通过文艺而"游于他境界",梁启超最终皆为之设一人格修养或政治事功目的——不管与这些功利目的达成是否具有必然关联,总之体验自身并不构成目的。相反,在宋明儒学传统中,如果静坐体验及其所生的"优游泮奂之趣"本身构成目的,或者与道德事功目的的关联显得较为松散的话,那么前文马渊昌也所谓的"危险"及因此而生的"限制"也就形成了。然而,尽管此书中梁启超对儒家静坐法的发展仍在德育框架中展开,但这种发展本身毫不介意因"关系松散"而导致的"危险",从而大大突破了来自传统本身的"限制",最终在事实上进入了德育与美育、道德与艺术均可加以冠名、加以施力的一个"交叠地带"。

从教义上看,儒家传统静坐法可以初步分作两种类型,一种即康有为、梁启超所脉承的心学静坐法,核心教义可标注为"寂而不动"之"主静",陆象山、陈白沙、王阳明及多数王学弟子皆属此种类型。另一种是朱熹夯实的理

① 梁启超:《德育鉴》,《梁启超全集》,北京:北京出版社,1999 年,第 1488 页。

学静坐法，核心教义为"主敬"，马渊昌也所谓清代对静坐法加以"有限制的使用"亦属此类。就二者关系而言，"限制"首先意味着后者对前者的"危险"加以修正。何以如此？陈来《心学传统中的神秘主义问题》一文以"神秘主义"（Mysticism）或"神秘体验"（Mystical experience）来明示心学静坐法的"危险"。所谓"神秘体验"，"指人通过一定的心理控制手段达到的一种特殊心灵感受状态，在这种状态中，外向体验者感受到万物浑然一体，内向体验者则感受到超越了时空的自我意识及整个实在，而所有神秘体验都感受到主客界限和一切差别的消失，同时伴随着巨大兴奋、愉悦和崇高感"①。陈来对"神秘体验"的界定，可谓替心学静坐法"量身打造"，主静体验中"万物皆备于我"（孟子）、"仁者与天地万物同体"（程颢）、"天地万物皆我一体"（康有为）等，皆为"外向体验"；而内向体验则如二程兄弟"观喜怒哀乐未发前气象"②、阳明"与虚空同体，忘己忘物，忘天忘地，光耀神奇"、陈白沙"此心之体隐然呈露"等。前一个向度可统称为"天人合一"的境界超越（超越个体）体验；后一个向度则可以陈白沙"心体呈露"为概括，即在静坐中直抵"虚灵不昧"的心之本体，陈来以"没有任何内容"的"纯意识"（pure consciousness）阐释"心体"修证③，这有些类似于现象学式的主体性呈现，即"纯粹的自我和纯粹的意识"④，用静坐传统术语来说是"以心为镜"并求"物来自照"——亦即在不受个体情绪偏见影响下的纯粹意识活动中洞彻事物的本来面目。

① 陈来：《心学传统中的神秘主义问题》，陈来：《有无之境——王阳明哲学的精神》，北京：人民出版社，1995年，第392页。

② 二程兄弟虽为理学鼻祖，然而其"观喜怒哀乐未发前气象"实际上仍可归入陈来所称的"内向的""神秘体验"，二程所传关学道南一脉杨时，罗从彦、李桐等人皆秉持此教而静坐以求。但李桐弟子朱熹则深疑之且多有批评，随即使儒家静坐法向"主敬"方向发展。陈来《神秘》一文虽提及朱熹对李桐、杨时等人体验内容的批评，然而却未指出他们的内向体验路径及其教法渊源——"观喜怒哀乐未发前气象"，相反他点出杨时等人的外向体验与程颢"仁者与天地万物一体"相关。而杨儒宾《主静与主敬》则指出朱熹对二程至道南一脉"观喜怒哀乐前未发气象"的不满和怀疑。更为复杂的是，在清末最后一代士人如梁启超、蔡元培那里，二程兄弟中的程颢被认为是思孟—陆王心学一脉，而小程则与荀子—程朱理学关联紧密，这种儒学发展脉络及相关联的道统论争直至当代都未曾平息。

③ 陈来：《心学传统中的神秘主义问题》，陈来：《有无之境——王阳明哲学的精神》，北京：人民出版社，1995年，第411页。

④ 赫伯特·施皮格伯格：《现象学运动》，王炳文、张金言译，北京：商务印书馆，1995年，第135页。

无论何种向度，心学静坐法总能产生"巨大的兴奋、愉悦和崇高感"。然而，快感所在，恰是"危险"所在。对儒家学者而言，静坐最为根本的危险，就是因陷溺于乐趣之中而偏离道德修治这一根本目的。在对心学静坐法的指责中，出现得最多的一个批评性就是"玩弄光景"。明代理学家罗钦顺在《困知记》中批评陆象山"眩于光景之奇特，而忽于义理之精微"①，又责陈白沙"于静中养出端倪""不过虚灵之光景"②；明儒罗汝芳亦批评静坐者"留恋景光"③；清儒颜元则在《存学》中批判宋明儒静坐为学之谬，"静极生觉，是释氏所谓至精至妙者，而其实洞照万象处皆是镜花水月，只可虚中玩弄光景"④。何谓"光景"？蔡仁厚称："所谓光景，是在静坐中出现一个似是而非的幻影。而这个幻影很不容易拆穿。人如以为这个幻影为真，遂停在那个幻境中描述之、欣趣之，便是玩弄光景，这是为道的大病痛所在。"⑤"景"通"影"，"光景"即"光影"，可初步理解为静坐体验时产生的心境及影像，由前文已述及的"观"或"虚构"而生，与想象、联想乃至更为复杂的且带有病理性因素的精神分析学意义上的潜意识幻象相关——蔡仁厚所谓"不容易拆穿"或"以幻为真"正指最后这点，若陷溺其中而"欣趣之"，或因留恋而去"描述之"，则为"为道的大病痛"——亦即在儒门之中会被视为偏离了道德修治的宗旨，以及齐、治、平的政治事功目的。

心学静坐法中的"光景"体验的产生，因方法借用而与佛教存在纠葛，儒家学者因此往往颇为忌讳——滑向异端正是又一处危险。朱熹称："圣门之学，下学而上达，至于穷神知化，亦不过德盛仁熟而自至耳，若如释氏理须顿悟，不假渐修之云，则是上达而下学也，其与圣学亦不同矣……用心大过，意虑泯绝，恍惚之间，瞥见心性之影像耳。"⑥"心性之影像"，正是"光景"；朱熹所谓"用心大过，意虑泯绝"，指的是禅宗"顿悟"之法。顿悟一反于"渐修"，

① 罗钦顺：《困知记》，北京：中华书局，1990年，第36页。
② 罗钦顺：《困知记》，北京：中华书局，1990年，第42页。
③ 黄宗羲：《明儒学案》，北京：中华书局，1985年，第762页。
④ 颜元：《存学编》，上海：商务印书馆，1937年，第32页。
⑤ 蔡仁厚：《王阳明哲学》，台北：三民书局，1974年，第88—89页。
⑥ 朱熹：《朱熹集》（第4册），成都：四川教育出版社，1996年，第2156页。

即不诉诸知性、理性的小心求索,而是先"意虑泯绝",即断绝理性认识和意识活动之后期待认识的飞跃,而这种"飞跃"之力量源自情感蓄积,其发生可解为极为复杂的潜意识作用——此即所谓"恍惚之间",最后释放非理性、非逻辑甚至在一定程度上带有病理性因素的"心性之幻影",同时产生十分奇妙和愉悦的内心体验。朱熹对儒家学术中杂以此类不假渐修的禅宗路数极为警惕,故而他高举程颐"涵养须用敬"之教旨,以"主敬"来修正"主静"体验所生的"危险"。仅举《朱子语类》数条:"敬字工夫乃圣门第一义,彻头彻尾,不可顷刻间断。"[1]"敬则天理常明,自然人欲惩窒消治。"[2]"持敬之说,不必多言。但熟味'整齐严肃''严威俨恪''动容貌、整思虑''正衣冠、尊瞻视'此等数语,而实加工焉……"[3]"静坐而不能遣思虑,便是静坐时不曾敬。"[4]朱熹的"主敬",实际上是要为静坐打入一个理智的楔子,以宋明儒学核心道德原则——"天理"来克治主静可能产生的肆情放纵的感性体验,情感内容上则以肃穆恭敬、"整齐严肃"取代顿悟所生的自由狂喜,最终使得主静体验和静坐工夫时刻落在儒家的价值体系之内,并使之受限制地运用。所谓"受限制的运用",即只取"收敛身心"的功能,拒绝过于复杂的内心体验活动,排除不必要的"光景",进而服务于与禅宗及取法于禅宗的心学相对立的路径,即其所谓"下学上达"或"渐修"的读书穷理。

　　杨儒宾《主静与主敬》一文认为,"主敬是'带主智导向而具行为理则的静坐'",而"主静"则"被整编到主敬的光谱中去",最终意味着朱熹"告别'心学的静坐论'"。[5] 这种理论上的"告别"实际上直到当代仍在进行,陈来即称:"对于心学,我们可以问,致良知、知行合一、扩充四端、辨志、尽心,这些道德实践一定需要'万物皆备于我''吾心便是宇宙'作为基础吗?一定需要'心体呈露''莹彻光明'的经验吗?换言之,没有诸种神秘体验,我们能不能

① 朱熹:《朱子语类》(第1册),北京:中华书局,1986年,第210页。
② 朱熹:《朱子语类》(第1册),北京:中华书局,1986年,第210页。
③ 朱熹:《朱子语类》(第1册),北京:中华书局,1986年,第211页。
④ 朱熹:《朱子语类》(第1册),北京:中华书局,1986年,第216页。
⑤ 杨儒宾:《主静与主敬》,杨儒宾、艾皓德、马渊昌也主编:《东亚的静坐传统》,台北:台湾大学出版中心,2013年,第132—140页。

建立儒家主张的道德主体性、能不能建立儒家的形而上学？这对儒学古今的理性派来说，当然是肯定的。"①陈来认为，心学静坐体验对于儒家道德主体性的建立并非必要，他甚至将此类体验的历史渊源上溯孟子"万物皆备于我"并一道加以质疑。事实上，陈来的"神秘主义"，正具有双重责难意味：既责难心学静坐法的异端性质——逃入宗教神秘主义，又责难它偏离了儒学修治目标——道德主体性的树立。因此，陈来与朱熹的立场高度一致，皆属儒学中的"理性派"并对心学静坐及其体验内容加以"告别"。

第三节 "主观派"：作为艺术和审美体验的静坐

必须指出，如果没有梁启超，心学静坐法也许真的会在古今不断的责难声中被迫"告别"儒学。所幸，在《德育鉴》中，"主静"不但没有"被整编到主敬的光谱中去"，相反被梁启超开辟出一个新的教义——"主观"：

> 先哲所标，大率以主敬主静两义为宗派。以启超绎之，尚有主观之一法门。佛教天台宗标止观二义，所谓主静者，本属于止之范围；而先儒言静者，实兼有观之作用。必辅以观，然后静之用乃神。②

在《德育鉴》中，梁启超对理学"主敬"并无门户之见，甚至称陆王之学不废主敬之义，对心学"主静"、理学"主敬"采取了兼采态度。然而，他却从"主静"中"绎"（抽离）出了"主观"，使之与"主敬""主静"并列，称为儒门存养法之"三纲"。这正是将本含于心学静坐法中的"观"之技巧，前所未有地提升到一个核心方法论甚至教旨的层级。"必辅以观，然后静之用乃神"，梁启超这一断语值得细细研磨。其一，"必"字意味着"观"法及由此而生之"光景"

① 陈来：《心学传统中的神秘主义问题》，陈来：《有无之境——王阳明哲学的精神》，北京：人民出版社，1995年，第413页。
② 梁启超：《德育鉴》，《梁启超全集》，北京：北京出版社，1999年，第1515页。

绝非可有可无，相反具有神妙的功用："观之为用，一曰扩其心境使广大，二曰浚其智慧使明细，故用之往往有奇效。""扩其心境"易于理解，即通过"观"来摆脱对私利物欲的锱铢计量而开阔心胸——要开阔心胸就应当容纳一个内心体验意义上的"光影世界"，无论王阳明的"真境象"还是梁启超的"惟心所造之境真实"，其中的"真"皆是对"光影世界"的价值肯定；"浚其智慧"，"浚"即疏浚，实指感性体验能够促使理性或知性认识发生飞跃或使之变得更加细腻，从而暗含了对被朱熹所拒绝的顿悟技巧的肯定。其二，"辅"字并不与"主观"中的"主"字矛盾——"辅"字仅意味着在他所列举的、从孟子到康有为大量的儒门"主观"者那里的"不自觉"运用；而"主"字的真正意涵是，自他开始"静"反倒构成了"观"的一个前提，亦即被"观""反辅为主"："第非静亦不能观，故静又观之前提也。"他进而称："与其静而断念，毋宁静而善观。"①这意味着必须"静进于观"，即必须对静坐加以积极运用，而非"静退于敬"，即只限于朱熹那种消极意义上的收敛身心。

然而何者谓"善"？"但所谓观者，必须收放由我，乃为真观耳。"②梁启超并不像理学士人那般畏惧"光景"，而是要找到一个更具儒家色彩、更加便捷同时更加安全的"收放由我"的方法，毕竟耽溺于静坐体验而"走火入魔"——引发精神类疾病而不受控制的案例比比皆是，惯用观法的佛家要求静坐者对佛法义理具有极深的造诣，才能摆脱"很难拆穿"的"心中幻影"，或避免潜意识幻象完全冲毁理性堤坝的局面。可是，一方面梁启超并没有像他的朋友谭嗣同那样精通佛理进而毫无芥蒂地实践佛教观法——书中他尽管也将谭嗣同列入了儒门的"主观派"，可事实上谭的《仁学》及其中恢宏的仁体形而上学③推演实得益于佛教天台宗的止观法，这点反倒间接彰显了梁启超极力维持静坐法的儒门界限；另一方面，他列举的儒门"主观"案例，包括孟子"万物皆备于我，反身而诚，乐莫大焉"、二程"观喜怒哀乐未发前气象"、张载"天地帅吾其体"、程颢"仁者浑然与物同体"乃至罗念庵、王夫之、

① 梁启超：《德育鉴》，《梁启超全集》，北京：北京出版社，1999 年，第 1524 页。
② 梁启超：《德育鉴》，《梁启超全集》，北京：北京出版社，1999 年，第 1524 页。
③ 谭嗣同：《仁学》，《谭嗣同全集》，北京：中华书局，1981 年，第 433—434 页。

曾国藩、吕坤直至其师康有为、其友谭嗣同等，更多只是为了论证儒家亦具有一个"主观"传统，却并未对这些庞杂案例进行深入分析和细致归类，同时也没有将其中任何一个案例当作典范树立起来并面向同时代人进行推广。何以如此？"以吾所读吾先儒之书，其言观者甚不多。即有之又大率属于旧派之哲学（如言阴阳理气等），不适于今之用。此吾所遗憾也。"这里他倒并不是直指他所列举的儒门案例皆"不适于今之用"，然而这些案例毕竟皆具"旧派之哲学"背景，因此接下去这段引文高度彰显了梁启超探出传统的藩篱而有专属于己的发明，他称：

> 人之品格所以堕落，其大原因总不外物交物而为所引。其眼光局局于环绕吾身至短至狭至垢之现境界，是以憧扰缠缚，不能自进于高明。主观派者，常举吾心魂，脱离现境界，而游于他境界也。他境界恒河沙数，不可殚举，吾随时任游其一，皆可以自适。此其节目不能悉述也。此法于习静时行之，较诸数息运气视鼻端白参话头等，其功力尤妙。①

梁启超首先点明了"主观"的目的，是摆脱"至短至狭至垢"的"现境界"，这种"摆脱"不是依靠理性介入而"强制力索"，而是在"优游之趣"中自然实现——一个"游"字，再度表明梁启超"主观"与康有为"主静出倪"在心学静坐法上的谱系关联。然而，超出这种继承关系的，是"于习静时""脱离现境界"，并"随时任游"于"如恒河沙数"之多的"他境界"！其一，"他境界恒河沙数"，是指包括静坐及文艺手段所营造的丰富情境及无量感性体验，与"至短至狭至垢"的"现境界"——"物境"相对，绝非导向宗教意义上的"另一个世界"——《惟心》《群治》中由心学静坐法而触及的文艺手段正构成不可忽略的理论前奏，因此梁启超仍秉持着最基本的儒家现世精神，决不可指责其逃入异端，此也正是其"收放由我"的第一层含义。其二，"于习静时""随时"

① 梁启超：《德育鉴》，《梁启超全集》，北京：北京出版社，1999 年，第 1524 页。

"行""梁氏主观法",即指在静坐之时可直接吸纳艺术体验或自由进入艺术所营造的情境,这种方法"较诸数息运气视鼻端白参话头等,其功力尤妙",此句在强化论证必须"静进乎观"的同时,也越过了纠缠于"阴阳理气"的"旧派哲学"的传统,因为这种方法既不服务于"穷理",也不讲究是否"运气",更不欲与宋明儒围绕"天理"或"阴阳二气"建立起来的本体论推演(即所谓"理本论"或"气本论")有半点关联。这是"收放由我"的第二层含义。其三,梁氏主观法史无前例地将艺术体验与儒家静坐法相融合,还标志着儒家"游艺"与"静坐"两大传统之间的理论亲缘关系前所未有地凸显了出来。这种理论亲缘关系首先表现在它们在儒家传统中皆具"收放心"这一消极功能,朱熹称静坐为"补小学收放心一段工夫",而"游艺"在朱熹那里亦被视为可至"心无所放";事实上,对这种理论亲缘关系的最佳概括,也可借自朱熹,他称孔门"志于道、据于德、依于仁、游于艺"可实现"本末兼该,内外交养"[1],"志道、据德、依仁"属修身之本的"内养",而"游艺"相对治心修身而言为"末"、为"外养",于是"内外交养"正可借来概括作为修身基本方法的"静坐"与"游艺"之间的亲缘关系。[2] 当然,在朱熹那里"静坐"之于"内养"的积极功效被"主敬"这一教旨所限制,于是二者的亲缘关系只能由突破限制的梁启超来彰显。

最后,梁启超实际突破的限制,远不仅仅止于方法或内容层面,他的"主观"教旨势必使儒家静坐传统整体性地进入德育与美育的交叠地带,这也是何以在梁启超处"游艺"与"静坐"能够相互融合的根本原因——因为二者在美育这一新体系之中展示出了相同的性质。事实上,梁启超并不比他的心学前贤们更容易摆脱"玩弄光景"的指责(宋明儒对"游艺"也存在相同的指责),相反"随时任游"的便捷性与"恒河沙数"的丰富性恰恰皆意味着这种新方法产生的耽溺风险更大。要彻底摆脱这种指责,从心学静坐法中抽离出来的"主观"乃至整个儒家静坐传统就决不能仅仅停留于德育的框架之中,

[1] 朱熹:《四书集注》,长沙:岳麓书社,1985年,第141页。

[2] 关于静坐与游艺历史亲缘关系更加详细的阐述,详参杜卫、冯学勤:《中国美育话语的历史渊源、现代传统与发展展望》,《中国文学批评》2016年第4期。

仅仅依赖"旧派哲学"的知识或价值体系,而是要前往新的领域、依靠新的知识—价值体系来充分获得合法性保障。在这新体系中,不仅传统的指责丝毫不能伤及心学静坐法,相反连"主敬"都将被整合进入"主静"的"光谱"之中。

第四节 "美之为物"与"趣味教育":儒家静坐 传统与艺术形上学体验

必须指出,梁启超并无引进西方美学或美育之功,也没有任何文献证据表明他真正深入研究过西方美学或美育理论,他甚至从来没有使用过"美育"一词。1905 年的他其实只能做到扬长"蔽"短——《德育鉴》事实上并未正面回应"玩弄光景",相反他倒是大大方便了"光景"的获得。然而,此时的王国维却已经深抵新的学术和价值体系——自西方舶来的美学和美育,并发现了处在这一新体系中的"主观"三昧,他在《红楼梦评论》(1904)中称:"苟一物焉,与吾人无利害之关系,而吾人之观之也,不观其关系,而但观其物;或吾人之心中,无丝毫生活之欲存,而其观物也,不视为与我有关系之物,而但视为外物,则今之所观者,非昔之所观者也。"①既然"今之所观者"所"观"之"物"与人无利害关系,那么"昔之所观者"其"物"自然与人有利害关系,于是关键问题就来了,"今之所观之物"到底为何物? 王国维在更早一年发表的《论教育之宗旨》中称:"德育与智育之必要,人人知之,至于美育有不得不一言者。盖人心之动,无不束缚于一己之利害;独美之为物,使人忘一己之利害而入高尚纯洁之域,此最纯粹之快乐也。……要之,美育者一面使人之感情发达,以达完美之域;一面又为德育与智育之手段,此又教育者所不可不留意也。"②此"物"即"美之为物",此"观"即"审美",此育即"美育",仅此而已! 王国维此段意味深长:他点出了梁启超因缺乏西学相关知识而无以援之的新体系,1905 年的梁启超虽然摆脱不了"德育"这个旧框

① 王国维:《红楼梦评论》,《王国维文集》(上),北京:中国文史出版社,2007 年,第 2—3 页。
② 王国维:《论教育之宗旨》,《王国维文集》(下),北京:中国文史出版社,2007 年,第 33 页。

架，然而"梁氏主观法"本身却可以得到来自"美育"的辩护——梁氏"他境界"与人并无"利害关系"从而与道德事功的关系松散至极，而"至短至垢至狭"的"现境界"恰因深陷于与人之"利害关系"而生，更何况梁氏主观法直接吸纳艺术体验于静坐之中，这一切皆说明梁氏主观法与王氏所谓"今之所观者"——"审美"性质完全相同。于是，王国维"使人之感情发达，以达完美之域"这句对美育一般宗旨的阐释，完全可以用来正面回击"玩弄光景"的指责，进而为"感性导向"的儒家静坐传统保驾护航。

　　毫无疑问，1905年的梁启超对这种辩护毫不知晓。然而，这并不意味着他本人没有形成美学和美育理论，只不过相较王、蔡等人而言相当迟缓——直至20世纪20年代，梁启超才提出他比较成熟的美学思想——"趣味主义"和美育论说——"趣味教育"，此时距王、蔡等人引进西方资源、扎根本土已近20年。就此而言，梁启超可被视为肇始自王、蔡的美育"取经行动"的一个受益者，即在美育和审美活动的重要价值已成为知识界共识进而演变为一般受过教育者的常识之后毫无障碍地为己所用——他的"趣味主义"与"趣味教育"实际上主要由一系列的演讲文章构成，讲述美育问题之时那种轻松自如、随心而发正得益于王、蔡等人早已将复杂的西学理论如康德的第一契机等加以本土化的理解。梁启超的"趣味主义""趣味教育"与儒家静坐传统尽管存在着明显的关联，然而由于他缺乏像王、蔡那样的知识储备，因此其自身美学及美育论说不但提出极晚，而且终究也没有能从"美育"或"趣味教育"的新体系出发，来重新看待、系统整理儒家静坐传统；相反，在20世纪20年代，儒家静坐法的出现，是在他极力阐述反对儒家静坐传统的清代颜（元）、李（恕谷）事功派思想时，间接提及而已。

　　在这种背景下，晚年梁启超对儒家静坐传统的积极运用或正面讨论皆难见到，其"趣味主义"或"趣味教育"的最主要的承担者毫无疑问是艺术，而具有"优游泮奂之趣"的静坐在王、蔡等人早已树立起来的"新体系"中被同样能够产生乐趣的"游艺"所遮蔽。然而，这绝非指他晚年所产生的美育思想中再也找不到儒家静坐传统留下的烙印，如他在1922年《美术与生活》一文中谈及趣味的三来源中的两个来源即"对境之赏会与复现""他界之冥构

与蔓进"。前者无非是"外观"与"内观"的结合："对境之赏会与复现：人类任操何种卑下职业，任处何种烦劳境界，要之总有机会和自然之美相接触——所谓水流花放，云卷月明，美景良辰，赏心乐事。只要你在一刹那间领略出来，可以把一天的疲劳忽然恢复；把多少时的烦恼丢在九霄云外。倘若能把这些影像印在脑里头令他不时复现，每复现一回，亦可以发生与初次领略时同等或较差的效用。"①后者更加明显，正意味着他的"主观"从德育的旧框架进入了美育的新体系："他界之冥构与蔓进：……肉体上的生活，虽然被现实的环境捆死了；精神上的生活，却常常对于环境宣告独立。或想到将来希望如何如何，或想到别个世界例如文学家的桃源，哲学家的乌托邦，宗教学的天堂净土如何如何，忽然间超越现实界闯入理想界去，便是那人的自由天地。"②总之，这两个对趣味来源的表述，无非是从静坐体验技巧演变为审美心理机制而已。

这一"烙印"，标志着儒家静坐传统与中国现代艺术形上学之间存在着一种不应被忽视的相互生成关系：一方面，梁启超的"趣味教育"，实际上是从儒家静坐传统中生长出来的；另一方面，儒家静坐法乃至整个儒家传统，也获得了来自新视角的观照——在这种观照下，儒家传统中的美育思想资源被激活，这恰恰是对儒家静坐法加以辩护的最高资源。实际上，尽管并不关心静坐，然而胸怀取经自康德、席勒、叔本华等浪漫主义美学新知的王国维早在 20 世纪初年就已顺势激活了儒门鼻祖——孔子即已深藏的美育思想内核，从而开启了中国现代以来对儒家美育传统加以系统整理的历史进程，进而能为梁启超那大胆、激进而不失创造性的静坐法提供"道统"视角上的最强力辩护。在《论教育之宗旨》中，王国维以孔子为例说明中国传统中早已存在美育思想，"孔子言志，独于曾点；又谓'兴于诗''成于乐'"③。第一条是《论语·先进》篇中孔子赞同曾点"风乎舞雩"之志，第二条是《论语·泰伯》篇中"兴于诗、立于礼、成于乐"的教育思想。此文中他简单提到的两

① 梁启超：《美术与生活》，《梁启超全集》，北京：北京出版社，1999 年，第 4017 页。
② 梁启超：《美术与生活》，《梁启超全集》，北京：北京出版社，1999 年，第 4017—4018 页。
③ 王国维：《论教育之宗旨》，《王国维文集》（下），北京：中国文史出版社，2007 年，第 33 页。

条在一年后发表的《孔子之美育主义》中得到了深入的扩展。对于前者，王国维盛赞曾点及其志向：

> 之人也，之境也，固将磅礴万物以为一，我即宇宙，宇宙即我也。光风霁月不足以喻其明，泰山华岳不足以语其高，南溟渤澥不足以比其大。邵子所谓"反观"者非钦？本华所谓"无欲之我"、希尔列尔所谓"美丽之心"者非钦？此时之境界：无希望，无恐怖，无内界之争斗，无利无害，无人无我，不随绳墨而自合于道德之法则。一人如此，则优入圣域；社会如此，则成华胥之国。孔子所谓"安而行之"，与希尔列尔所谓"乐于守道德之法则"者，舍美育无由矣。①

此处引文值得玩味处颇多，仅指出两点：其一，所谓"将磅礴万物以为一，我即宇宙，宇宙即我"，这正是心学静坐法所生天人合一体验，尽管曾点之志并非由静坐所生，而是由自然审美臻于天人合一境界，然而体验性质完全相同，故而王国维甚至直接引述陆象山经典语录加以阐释；其二，王国维所援本土类似案例，即邵雍"反观"，实为梁启超发明静坐法、标举"主观"说时本不该遗漏之重要案例。何谓"反观"？邵雍《皇极经世·观物内篇》称："圣人所以能一万物之情者，谓其能反观也。所以谓之能反观者，不以我观物也。不以我观物者，以物观物之谓也。既能以物观物，又安有我于其间哉？"②"反观"即"以物观物"，"以物观物"即"无我"，"无我"非"无情"，只不过是不陷溺于"现境界"，"观物"时不沾染主观情绪，故而可"体万物之情"，王国维实由此而开其美学核心理论——"境界论"中的"无我之境"③，而梁启超《惟心》等篇同样有个"境界论"，只不过存身于旧框架之中而无以抵王国维精深之处，因此邵雍"反观"论实可增补进入梁氏"主观"说，进而纳入儒家静坐法。总之，王国维解"孔子于点"一条，实已留存了一条对心学静坐体

① 王国维：《孔子之美育主义》，《王国维文集》（下），北京：中国文史出版社，2007年，第94页。
② 邵雍：《皇极经世》，北京：九州出版社，2003年，第464页。
③ 王国维：《人间词话》，《王国维文集》（上），北京：中国文史出版社，2007年，第90页。

验以及儒家静坐传统的肯定性通道：既然孔子赞许曾点"风乎舞雩"之天人合一境界为美育境界，性质相同的静坐体验内容何以不能得到孔子美育思想的庇佑？既然邵雍之"反观"论可以被王国维发展为审美境界论，何以梁启超的"主观"法不属于新体系的范围？

第二条将从儒门教育宗旨上深入说明儒家静坐传统的美育性质。孔子教育思想以"兴于诗、立于礼、成于乐"为核心教旨，王国维叹为"始于美育，终于美育"①。"始于美育"就兴于诗言，极易理解，故无须赘述；"终于美育"就"成于乐"言，朱熹注曰："故学者之终，所以至于义精仁熟，而自和顺于道德者，必于此而得之，是学之成也。"②"成于乐"融理性之节律于感性体验，以"优游涵泳之趣"克服了"立于礼"的那种理智的强迫性，收"自和顺于道德"或"不随绳墨而自合于道德之法则"之功效，于是美育恰恰标志着儒家道德主体性的真正完成。就此回到陈来对于心学静坐体验所发出的一连串质问，反观静坐体验之于儒家道德原则、道德主体乃及道德形而上学的树立意义。如果单纯依赖理性思辨、逻辑推演来树立道德原则，那么"天理"始终为外在于人心—情感的冰冷律令，只有理智之"强制力索"，而无"悠游涵泳之趣"，根本无法达到"成于乐"所标志的道德主体性最终树立的阶段。因此，在整个儒学史上最具形而上品格的宋明儒，才会取法释、道，开出一个具有鲜明感性体验导向的静坐传统，促使"天理"——道德原则的融于情、汇于心。程颢称："吾学虽有所受，天理二字却是自家体贴出来的"（《二程外书》卷十二），"自家体贴"最强烈地指向了"天理"之树立所必须依赖的个体感性经验。道德原则之树立与感性体验之必然关联，在陈白沙自述为学经历时说得更清楚："比归白沙，杜门不出，专求所以用力之方，既无师友指引，惟日靠书册寻之，忘寐忘食，如是者亦累年，而卒未得焉。所谓未得，谓吾此心与此理未有凑泊吻合处也。"（《明儒学案》卷五《白沙学案》）正是由于"此心此理"未能"凑泊吻合"，亦即"天理"与感性生命无法相融为一，亦即无法达到

① 王国维：《孔子之美育主义》，《王国维文集》（下），北京：中国文史出版社，2007年，第95页。
② 朱熹：《四书集注》，长沙：岳麓书社，1985年，第133页。

"成于乐"的最终阶段，陈白沙才随即发出"舍彼之繁，求吾之约，惟在静坐"的感慨，而脉承其旨的康有为才弃大儒朱次琦而去、归家专事静坐。实际上，《孟子·公孙丑》篇云："其为气也，至大至刚，以直养而无害，则塞于天地之间；其为气也，配义与道，无是，馁也。"孟子的"养气说"，就已提出了义理必须与感性相融合的观点，这正是其所谓"浩然之气"的由来。因此，无论从孔子所树立的美育传统出发，还是从儒家静坐传统的前史孟子出发，心学静坐法中的体验内容不仅不是多余的，更不外在于儒家"道统"本身。需要指出的是，陈来尽管以"神秘主义"质疑心学静坐体验，然而在最后却在范畴上加以妥协："我们可以称心学是一种'体验的形而上学'。"①

　　对此，我们不禁要问，所谓"体验的形而上学"，不正是王国维、蔡元培等人对"风乎舞雩""浩然之气"这些来自孔孟时代的相关思想资源加以建构的艺术形而上学吗？这种传统又何以外在于儒学而流于"异端"之"神秘"呢？更进一步说，朱熹"主敬"所开出的、对"天理"维系一种"恭敬肃穆"的素朴情感，又何以不具有一种感性体验的基本品质呢？这难道不意味着"主敬"能在这"弥久而新"的体系当中被整合进"主静"的"光谱"之中吗？更加关键的一个问题是，当王国维、蔡元培引进西方美学及美育资源之后，如果通过艺术活动就能够产生包括形而上体验在内的各种审美体验了的话，那么儒家静坐法是否还有继续存在的必要呢？在《给青年的十二封信》中的《谈静》篇中，朱光潜称："我所谓'静'，便是指心界的空灵，不是指物界的沉寂，物界永远不沉寂的。你的心境愈空灵，你愈不觉得物界沉寂，或者我还可以进一步说，你的心界愈空灵，你也愈不觉得物界喧嘈。所以习静并不必定要逃空谷，也不必定学佛家静坐参禅。"②到了第二代美学家朱光潜那里，"习静"的方法不再是静坐，而是通过艺术来使"心界空灵"。的确，在美育这个新体系中，"游艺"或"艺术教育"的地位、价值史无前例地得到高扬，"静坐"却渐渐从中国现代人文知识领域中淡出，构成一种巨大的历史遗憾。这种遗憾，在

① 　陈来：《心学传统中的神秘主义问题》，陈来：《有无之境——王阳明哲学的精神》，北京：人民出版社，1995 年，第 413 页。
② 　朱光潜：《给青年的十二封信》，《朱光潜全集》（第 1 卷），合肥：安徽教育出版社，1987 年，第 15 页。

梁启超开创新的静坐法时就已经十分吊诡地发生了。何以如此？因为急于使静坐法摆脱纠缠于"阴阳理气"之中的"旧派哲学"，梁启超太过粗略地对待这些他所谓"敛其心"的技巧，而忽视了其中极为精妙的体验因素。如果完全忽略静坐传统中的"数息、运气、观鼻头白"等技巧，那么静坐也就丧失了其存在的特殊意义：只剩下一个与静坐技巧全然脱节的"主观"孤零零的存在，进而被通过艺术产生的同类体验所取代。

必须指出的是，尽管到了 20 世纪 20 年代，梁启超不再延续其早期对静坐法的阐发思路，甚至"静坐"一词都极少出现于其论述之中，然而通过静坐所产生的一种超越性的抑或形而上的体验及其意涵，却在其关于趣味和情感主义的论述中得到了高度的强调，从而与 20 世纪初年王国维在《孔子之美育主义》中所打开的舞雩之境——艺术形上学之顶峰，以及现代新儒家关于道德形上学的顶峰性论述，在同一高度上形成了一种共鸣关系。换言之，静坐作为达到这种共同体验的技巧本身被忽略了，然而顶峰体验内容却得到了强调。

在《为学与做人》一文中，梁启超提出了一个系关超越性价值的命题，即"最高的情感教育"是"仁者不忧"。他称："'仁'之一字，儒家人生观的全体大用都包在里头。'仁'到底是什么？很难用言语说明。勉强下个解释，可以说是：'普遍人格之实现。'孔子说：'仁者人也。'意思说是人格完成就叫做'仁'……总而言之，要彼我交感互发，成为一体，然后我的人格才能实现。所以我们若不讲人格主义，那便无话可说。讲到这个主义，当然归宿到普遍人格。换句话说：宇宙即是人生，人生即是宇宙，我的人格和宇宙无二无别。体验得这个道理，就叫做'仁者'……总而言之：有了这种人生观，自然会觉得'天地与我并生，而万物与我为一'；自然会'无入而不自得'。他的生活，纯然是趣味化艺术化。这是最高的情感教育，目的教人做到仁者不忧。"①最高的情感教育，也就是最高的趣味教育和最高的感性教育，这种"最高"提示着本土超越性价值论的出现；最高的情感教育是"仁者不忧"，所谓"不忧"

① 梁启超：《为学与做人》，《梁启超全集》，北京：北京出版社，1999 年，第 4065 页。

即"乐"，此种境界即王国维所激活的舞雩之境——曾点之乐。在《孔子》一文中，梁启超称："为什么叹美曾点，因为他的美感，能唤起人趣味生活。……孔子因为认趣味为人生要件，所以说：'不亦说乎？不亦乐乎'？说'乐以忘忧'，说'知之者不如好之者，好之者不如乐之者'。一个'乐'字，就是他老先生自得的学问。"①此种"乐以忘忧"的境界，也即"仁者不忧"的境界，既是艺术的境界，也是审美的境界，还是哲学的境界。达到"仁者不忧"的境界，原本可通过静坐这种技巧，然而此时这种有着上千年传统的技巧已然被忽略。

第五节　艺术形上学与微身体验：传统静坐法的当代发展路径

从今天看来，"数息、运气"恰恰标志着静坐传统中一个不能被一般艺术体验所取代的特殊层级——这一层级虽然远未引起足够的重视，然而恰恰对作为感性教育的美育、作为"感性认识之完善"的美学乃至一般艺术创造、艺术欣赏均至关重要。我们仅举陈来所谓"儒学中的理性派"之主将——朱熹为例，他著名的《调息箴》上半部分为："鼻端有白，我其观之。随时随处，容与猗移。静极而嘘，如春沼鱼；动已而翕，如百虫蛰。氤氲开辟，其妙无穷。"②"观鼻头白"即"眼观鼻、鼻观心"，亦即收摄感官进而收摄意识活动；"静极而嘘，如春沼鱼；动已而翕，如百虫蛰"，这两处生动比喻恰恰说明朱熹深得调息之乐，他所谓"容与猗移"亦即闲适和顺的愉悦体验正从气息氤氲、呼吸开阖中产生。这种体验的性质，既不同于形上境界之体验，也不同于侧重心理—情感体验层级的"主观"体验，而是建基于气本论基础上的、指向生理层级的"微身"(Subtle Body)体验。尽管英语世界中该范畴与古印度宗教乃及瑜伽术关系甚密，然而其意涵可用东亚静坐传统中的古老范畴"心息相

① 梁启超：《孔子》，《梁启超全集》，北京：北京出版社，1999年，第3153页。
② 朱熹：《朱熹集》（第7册），成都：四川教育出版社，1996年，第4378页。

依"来说明。"心息相依",指的是儒、道、释静坐传统中对生理性的呼吸与情感—意识活动之间的紧密关联的体验及认识。朝鲜李朝学者权克中(1560—1614)于《参同契注解》中称:"心息相依,故心平则息调,心乱则息乱。老子曰:绵绵若存,用之不勤者,此息调之谓也……气盛则以意止之,气弱则以意助之。"①"心平则息调,心乱则息乱",是对心息同构关系的说明;而"气盛则以意止之,气弱则以意助之"则表明了对呼吸的主动控制,进而实现对情感—意识活动的调节。可见,建筑在"心息相依"基础上的"调息",既非纯粹的心理—意识活动,又非纯粹生理性的自发运动,而是指向了感知和意识、身与心之间的微妙转换和细腻体验。

美国当代美学家舒斯特曼所用的"身体意识"(body consciousness)范畴,能够进一步说明"心息相依"及"微身"体验的特殊感知性质。他在《身体意识与身体美学》一书中称:"身体意识不仅是心灵对于作为对象的身体的意识,而且也包括'身体化的意识':活生生的身体直接与世界接触、在世界之内体验它。通过这种意识,身体能够将它自身同时体验为主体和客体。"②舒斯特曼的"身体意识",主要不是指心灵将身体视作客体或反思对象的意识,而是在微身体验中作为主体的身体的自我感知和自我意识。调息过程中的"以意助之""以意止之",其"意"区别于一般意识活动或意志活动的特殊性,正可用这种"身体意识"来加以阐释,它指向了最为微观的感知和体验,明示了生理和心理、肉体与心灵的微妙间性。舒斯特曼的"身体"范畴,本身就意味着这种间性关系。"因为'肉体'这个术语通常与心灵相对,常常被用来指称一种无知觉、无生气的东西,还因为'肉欲'这个术语在基督教文化中通常有着各种负面联想,而且,它通常只关注身体的肉感部分,所以,我经常选用'身体'这个术语来指活生生的、敏锐的、动态的、具有感知能力的身体,这种意义上的身体是我整个身体美学课题的核心。"③需要指出

① 权克中:《魏伯阳〈周易参同契〉疏论四卷》,魏伯阳等:《参同集注》(第 2 册),北京:宗教文化出版社,2013 年,第 915 页。
② 舒斯特曼:《身体意识与身体美学》,程相占译,北京:商务印书馆,2011 年,中译本序第 1 页。
③ 舒斯特曼:《身体意识与身体美学》,程相占译,北京:商务印书馆,2011 年,中译本序第 1 页。

的是，舒斯特曼的"身体"的英文对应词是"soma"而非"body"，更非"flesh"（肉体），按照他在《生活即审美：审美经验与生活艺术》一书中的说法，之所以采用 soma 而非 body，是因为前者相对后者而言更能体现身心未分离的意涵。① 而静坐中的调息，及其产生的"心息相依"的微身体验，正是"身心未分离"状态的典范。

事实上，舒斯特曼的"身体美学"（somaesthetics）的最佳汉译，应该是"身体感知学"。他称："'美学'这个术语源自古希腊词汇'aisthesis'，它的意思是'感官的感知'；现代意义上的美学学科是由亚历山大·鲍姆加滕创立的，其意为'感官感知的科学'。对于鲍姆加滕来说，'美学'有一个关键性的实践性目标，那就是提高人的感知能力与感官意识以便能够提高欣赏和表演……今天的英语和其他欧洲语言仍然保留着'感性的'基本含义：意识和感知。"②舒斯特曼称，"身体美学""所探讨的主要是身体本身的内在感知与意识能力。"因此，他树立"身体美学"的第一个目的，就是"复兴鲍姆嘉通将美学当作超越美和美的艺术问题之上、既包含理论也包含实践练习的改善生命的认知学科的观念"③，亦即通过身体—感知训练技术实现"感性认识的完善"。而这种能力在静坐传统之中早已通过调息、运气等身体关怀的技术而获得长足的发展——事实上，舒斯特曼所谓的"身体美学"，正是受东方瑜伽、禅修等身体训练方式的直接启示而产生的，因此他特别强调身体美学的"执行性"（performative）品格："它不是制造理论或文本的事情，甚至不是提供身体关怀的实用主义方法的文本，而完全是通过针对身体自我完善的有智力的规范的身体操作，对这种关怀的实际践行。"④据此，毫无疑问，静坐传统中调息、运气等指向的微身体验层级，正是作为"感性认识之完善"的美学，以及作为"感性教育"的美育最为基础、也至关重要的层级。尽管我们习惯于把美育混同于"艺术教育"，或直接等同于"情感教育"，然而这个更加

① R. Shusterman. Somaesthetics and the Body：Media Issue，*Body and Society*，1997，（3）：33.
② 舒斯特曼：《身体意识与身体美学》，程相占译，北京：商务印书馆，2011 年，中译本序第 3 页。
③ 舒斯特曼：《实用主义美学》，彭锋译，北京：商务印书馆，2002 年，第 353 页。
④ 舒斯特曼：《身体意识与身体美学》，程相占译，北京：商务印书馆，2011 年，中译本序第 3 页。

微观的层级决不可因此而忽略。美国实用主义哲学家威廉·詹姆斯称"完全脱离肉体的人类情感是不存在的"①，如果将微身经验与情感体验相剥离，"那么我们就会发现没有给我们留下任何东西"②。事实上，尼采早在19世纪末就已经为后人指出了一条重要的美育原则："仅仅训练感情和思想是无济于事的：人必须首先开导躯体。"③

毫无疑问，儒家静坐方法中有太多援自佛、道的技巧，除了我们已经提及的"观"法与佛教的关联外，调息、运气等技巧同样与道家关联紧密，朱熹为道家经典《周易参同契》撰写了《周易参同契考异》，其《调息箴》的下半部分更是道家气味十足，"……孰其尸之？不宰之功。云卧天行，非予敢议。守一处和，千二百岁"④。"孰其尸之"自设其问，即这种无穷妙境究竟由谁执掌，自答曰"不宰之功"。"不宰之功"源自老子《道德经》"长而不宰"，王弼注曰："物自长足，不吾宰成。"亦即万物自然生长，不由人主宰，因此朱熹"不宰之功"，意指调息为顺其自然而已。"云卧天行，非吾敢议"，亦即他并不奢望通过调息来修仙；然而化自庄子的"守一处和，千二百岁"（《庄子·在宥》：广成子谓黄帝曰："我守其一，以处其和，故我修身千二百岁矣。"），却表明他认同调息能够实现养生长寿。然而，儒家静坐传统的特殊性质，正在于这种传统既不以道教的养生为导向——如果"修仙"的宗教诉求是被明显地拒绝了的话，也不导向佛教式的摒弃肉身，恰恰是一种非宗教性质的感性修治方法。

当然，儒家的德性原则及德性主体不容无视，然而更加重要的是德性甚至从调息这个最为初始的层级就已经融入感性生命，仅举朱熹老师李桐为例，章潢《图书编》载："李延平谓：配义与道，即是心息相依。"⑤李桐以"心息

① 转引自舒斯特曼：《生活即审美：审美经验和艺术生活》，彭锋、张汉英、宁晓萌等译，北京：北京大学出版社，2007年，第203页。
② W. James. *The Principles of Psychology*, Cambridge, Mass: Harvard University Press, 1983, 1067-1068.
③ 尼采：《自我批判的尝试》，《悲剧的诞生》，周国平译，北京：华龄出版社，2001年，第223页。
④ 朱熹：《朱熹集》（第7册），成都：四川教育出版社，1996年，第437
⑤ 章潢：《图书编》卷十五，清文渊阁四库全书本。

相依"解孟子"养气说"，正是将由心而发的"道义"与生理性的气息"凑泊吻合"，而"凑泊吻合"的结果，是道德原则转化成了内在于心的道德情感，进而外见于行，即促发主动的道德行为。更加侧重心理—情感的"主观"体验层级，以及具有形而上品格的境界体验层级，无不具有鲜明的感性体验性质。这两个层级与微身体验层级一起，构成了一个立体而丰富的感性体验系统，从生理性的层级一直上升到形而上的层级。而现世性的德性（区别于神性）在每个层级的融入，恰恰又彰显了此种美育传统的儒家本色。儒家静坐法既不会仅止于生理层面上的快感满足或养生诉求，也不会被导向到宗教神秘主义的另一个世界，它必然跃升为一种身心互渗、身心交融的自我关怀技术，一种切身切己的身心艺术。当舒斯特曼面对这样一个他自己并未深涉、然而却心向往之的系统，在《身体意识与身体美学》的最后一章末尾发出了如此感叹："这样一个身体自我修养的宇宙模式，表达了中国儒学的身体修养理想：'与天地万物为一体'。正像伟大的新儒学代表人物程颢和王阳明所确认的那样：'仁者与天地万物为一体。使有一物失所，便是吾仁有未尽处。'……这样一种身体审美修养的模式，能够带给我们完善的经验以最丰富、最深刻的鉴赏力，因为它可以利用丰富的宇宙资源，包括一种令人振奋的宇宙整体感。"①

事实上无论中西，人文学科（Humanities）对静坐传统的关注皆较晚。多伦多大学比较文学系教授、《新文学史》顾问布莱恩·斯托克（Brian Stock）指出，受启蒙主义影响，以往人文学者认为静坐是一个宗教话题，静坐于是很难名正言顺地存身于与启蒙主义同时兴起的人文学科之中。② 儒家静坐传统研究的领军者、台湾清华大学中文系教授杨儒宾也称，静坐因与宗教修行的历史关联，使议题长期限于私人领域，妨碍了人文学者对其深入研究。③ 这正是儒家静坐传统长期以来被遮蔽的一个主要原因。然而，欧

① 舒斯特曼：《身体意识与身体美学》，程相占译，北京：商务印书馆，2011年，第299页。
② Brian Stock. Reading，Healing，and the History of Western Meditation，*New Literary History*，2006，Vol. 37，No. 3.
③ 杨儒宾、艾皓德、马渊昌也主编：《东亚的静坐传统》，台北：台湾大学出版中心，2013年，导言。

美学界诸如临床医学、心理学、认知神经科学甚至管理学等学科反倒热衷对静坐的研究,且有着超过大半个世纪的研究历史——因其身心治愈(mind-body healing)和压力管控(pressure management)等实用功能。如美国心理学学会(American Psychological Association)早在 1977 年即正式承认静坐对心理治疗的积极功效。① 欧美自然科学的静坐研究具有极强的实用性旨趣,自 20 世纪六七十年代起,就已经在东方静坐方法的基础上,开发出形形色色的、面向公众普及的现代静坐法。如在美国极为流行的 TM 静坐法(Transcendental Meditation,超越型静坐法),仅据 1974 年的统计数据,每月有 12000 人加入学习者行列;② 再如挪威医学家、心理治疗师霍伦(A. Holen)于 20 世纪 60 年代所创的雅肯(ACEM)静坐法,已被视为"纯粹挪威人的",其研究会(ACEM Meditation International)的分支机构已遍布全球。③

当代西方对静坐法的研究,有两个鲜明的特点。其一是结合当代自然科学,采用跨学科研究模式,致力于静坐法的科学化发展;相关的研究计划、学术会议极多,如美国学术团体学会(the American Council of Learned Societies)1997 年启动了"沉思实践学术资助项目"(the Contemplative Practice Fellowship program),旨在推动美国高等教育界关于静坐的跨学科探讨,吸引了来自耶鲁、哥伦比亚、密歇根等 75 所大学的研究者,涉及心理学、教育学、宗教学、医学、文学、艺术学等多个学科;其中密歇根大学启动了颇具创造性的艺术学学士(爵士乐与静坐沉思研究)学位项目(the Bachelor of Fine Arts in Jazz and Contemplative Studies program),致力于静坐体验与音乐创作的关系研究。④ 再如挪威奥斯陆大学在 2010 年举办

① Ann Schopen, Brenda Freeman. Meditation: the Forgotten Western Tradition, *Counseling and Values*, 1992, Vol. 36, No. 2.

② David R. Frew. Transcendental Meditation and Productivity, *Academy of Management Journal*, 1974, Vol. 17, No. 2.

③ 可参国际雅肯静坐研究会官方网站, http://www.acem.com/。

④ Ed Sarath. Meditation in Higher Education: The Next Wave?, *Innovative Higher Education*, 2003, Vol. 27, No. 4.

了"静坐的文化史"(Culture Histories of Meditation)国际学术会议,后又启动了同名的长期研究项目,资助全世界 100 名来自自然—人文学科的学者研究静坐传统。[1] 第二,斩断静坐的传统宗教关联和东方文化关联,致力于静坐法的现代化、本土化发展。无论 TM 静坐法还是 ACEM 静坐法,皆强调对东方文化内涵和宗教传统关联的脱离,发展为非宗教性质的、聚焦于身心体验的现代静坐;另外,与静坐法相似的身心训练方法——瑜伽,在当代早已摆脱与印度婆罗门教的关联而在全世界普及。

西方当代人文学科对东方静坐法的关注,其旨趣正如斯托克所说:"借助东方人的沉思训练方法满足西方人的精神需求。"(to satisfy Western spiritual needs by means of Eastern contemplative disciplines);更有意思的是,当斯托克将目光转向西方自身的静坐传统之时,发现在 18 世纪晚期至 19 世纪,产生了脱离宗教传统的现代静坐体验,即在卢梭、夏多布里昂、斯陀夫人、施莱格尔、歌德、叔本华、华兹华斯、柯勒律治等欧陆浪漫主义者处,静坐的"情感和感觉教化"(the cultivation of emotions and senses)特性超过了智识(the intellect)特性[2]——这与梁启超的现代发展高度相似。毫无疑问,斯托克及西方对静坐法的研究及开发,皆是"东学西渐"的结果。

[1] 可参奥斯陆大学人文系官网,http://www.hf.uio.no/ikos/english/research/projects/meditation/。

[2] Brian Stock. Reading, Healing, and the History of Western Meditation, *New Literary History*, 2006, Vol. 37, No. 3.

第四章 "生生的节奏":中国现代艺术形上学思想的典范

　　梁启超那从"主静"这一中国心性之学传统教义中提举、发明出来的"主观"新教义,一方面表明中国现代艺术形上学与中国传统侧重心性涵养的修身实践的紧密联系,另一方面更提示着我们中国现代艺术形上学与中国心性文化传统之间的思想谱系关联,这种关联我们已经在绪论中揭示了出来。王国维、蔡元培、梁启超等第一代美学家,为中国艺术形上学思想的诞生打下了重要的基础。在这一基础上,宗白华在20世纪20年代中后期至40年代末这一段历史时期里,产生了足以代表中国现代艺术形上学思想之典范和成熟形态的阐述。在他那里,一种既本土、又现代的艺术形上学思想得到了充分而精彩的呈现,在他的许多成熟论述当中,一方面许多外来思想资源的痕迹甚至已经被完全融化在那行云流水的诗化书写之中,另一方面王国维、蔡元培、梁启超等人的一些重要命题也得到了继承和发展。"生生的节奏"作为宗白华艺术形上学思想的核心范畴,正是这种继承和发展的充分体现。不仅如此,作为本土艺术学领域的先行者和第二代美学家中的代表性人物,宗白华的艺术形上学思想同时融合了审美形上学和道德形上学,最终实现了艺术、审美和道德在超越性价值论上的统一。需要进一步指出的是,这种统一一方面凸显了异常鲜明的本土现代性精神,另一方面对艺术学和美学的当代发展及相互关系提供了有益的启示。

第一节 "艺术的人生观":艺术的本土现代性价值论

王国维在作于 1907 年的《去毒篇》中开篇即点出中国鸦片问题的关键,在于国民"之无希望,无慰藉。一言以蔽之:其原因存于感情上而已"[①]。而他随即开出的药方是:"故禁鸦片之根本之道,除修明政治,大兴教育。以养成国民之知识及道德外,尤不可不于国民之感情加之意焉。其道安在? 则宗教与美术二者是。前者适于下流社会,后者适于上等社会;前者所以鼓国民之希望,后者所以供国民之慰藉。兹二者,尤我国今日所最缺乏,亦其所最需要者也。"[②]此处,暂不论王国维提出了一种解决国民情感问题的竞争性方案,即艺术和宗教之间在形而上学问题上形成的深层次矛盾,我们首先应当注意的,还是艺术形而上学或者艺术的超越性价值理论的本土社会现实根系问题;换言之,中国现代艺术形而上学思想,作为关于艺术和审美活动的价值论话语,其发生首先出自一种对本土社会问题的忧思。这种以审美和艺术手段来解决社会问题的思路或方法,在中国现代美学家和思想家处随处可见,比如与宗白华同属第二代美学家的朱光潜,在其《给青年的十二封信》《谈修养》《谈美》等书中,同样提出了相似的解决方案。宗白华也不例外,他在 1919—1920 年所作的《说人生观》《致少年中国学会的函》《我的创造少年中国的办法》《中国青年的奋斗生活与创造生活》《怎样使我们的生活更丰富》《新人生观问题的我见》等文中,集中阐述了一种基于超越性话语、集现代性精神与本土思想精髓的人生观——"艺术的人生观",并将之视为建设"少年中国"、解决社会问题的方案。

一、"艺术的人生观"

在中国现代人文知识分子和艺术家那里,艺术和审美的问题,首先是与

① 王国维:《去毒篇》,《王国维文集》(下),北京:中国文史出版社,2007 年,第 13 页。
② 王国维:《去毒篇》,《王国维文集》(下),北京:中国文史出版社,2007 年,第 14 页。

人生、与社会紧密结合在一起的问题,也即艺术和审美对人生及社会的价值问题。在他们看来,一种超越性的人生观,是摆脱了私利物欲、追求精神生活的人生观;因此,艺术和审美活动不仅仅承担了洗刷人心、提升人性进而夯实民族救亡和民族复兴之民众基础的社会道德功能,更应该使人生本身成为艺术、使人成为艺术品,充分发挥每一个个体的潜能、高度肯定每一个个体的价值。宗白华在1920年3月发表的《青年烦闷的解救法》中提出:"唯美主义,或艺术的人生观,可算得青年烦闷解救法之一种。"①什么是"艺术的人生观"? 宗白华称:"我们常时作艺术的观察,又常同艺术接近,我们就会渐渐地得着一种超小己的艺术人生观。这种艺术人生观就是把'人生生活'当作一种'艺术'看待,使他优美、丰富、有条理、有意义。总之,就是把我们的一生生活,当作一个艺术品似的创造。这种'艺术式的人生',也同一个艺术品一样,是个很有价值、有意义的人生。"②艺术的人生观,是"超小己的人生观",也就是将人生当做艺术、将生活当作艺术品创造的人生观,这种人生观能够摆脱狭隘的一己私利的束缚。

要实现这种人生观,首先就要拥有一种"唯美的眼光":"唯美的眼光,就是我们把世界上社会上各种现象,无论美的,丑的,可恶的,龌龊的,伟丽的自然生活,以及鄙俗的社会生活,都把他当作一种艺术品看待——艺术品中本有表写丑恶的现象的——因为我们观览一个艺术品的时候,小己的哀乐烦闷都已停止了,心中就得着一种安慰,一种宁静,一种精神界的愉乐。"③这种"唯美的眼光",要求把社会现象和社会生活当作艺术品来看待,也就是保持一种艺术的距离,以获得"安慰""宁静"和"精神界的娱乐"。不仅如此,宗白华还提出了这种艺术人生观的积极意义:"我们持了唯美主义的人生观,消极方面可以减少小己的烦闷和痛苦,而积极的方面,又可以替社会提

① 宗白华:《青年烦闷的解救法》,《宗白华全集》(第1卷),合肥:安徽教育出版社,1994年,第180页。

② 宗白华:《青年烦闷的解救法》,《宗白华全集》(第1卷),合肥:安徽教育出版社,1994年,第179页。

③ 宗白华:《青年烦闷的解救法》,《宗白华全集》(第1卷),合肥:安徽教育出版社,1994年,第179页。

倡艺术的教育和艺术的创造。艺术教育，可以高尚社会人民的人格。艺术品是人类高等精神文化的表示，这两种的贡献，也就不算小的了。"①这种积极意义，正是面向社会的艺术教育。

需要指出的是，"唯美的眼光"和"唯美的人生观"，其外来思想资源不言而喻，其本身的思想基础是"为艺术而艺术"，相反宗白华仅仅借用了"唯美"一词，其实质却是"为人生而艺术"。于是，在1920年4月发表的《新人生观问题的我见》一文中，宗白华抛弃了唯美主义的话语，更加详细地阐释了"艺术的人生观"的社会性价值及其意涵。此文一开篇，宗白华谈道："我看见现在社会上一般的平民，几乎纯粹是过的一种机械的，物质的，肉的生活，还不曾感觉到精神生活，理想生活，超现实生活……的需要。推其原因，大概是生活环境太困难，物质压迫太繁重的原故。但是，长此以往，于中国文化运动上大有阻碍。因为一般平民既觉不到精神生活，理想生活的需要；那么，一切精神文化，如艺术，学术，文学都不能由切实的平民的'需要'上发生伟大的发展了。所以，我们现在的责任，是要替中国一般平民养成一种精神生活，理想生活的'需要'，使他们在现实生活以外，还希求一种超现实的生活，在物质生活以上还希求一种精神生活。"②在此文中，宗白华更加详细地阐述了"艺术的人生观"及基于此而推行的"艺术教育"的社会目标，即"替中国一般平民养成一种精神生活，理想生活的'需要'"。尽管就当时中国的社会历史语境而言，这样的责任显得不合时宜，而这样的思路也看似相当迂远，一如同辈的朱光潜希望以审美来"洗刷人心""一新人心"那样，然而无论如何都为一个至少超过百年的本土现代性进程奠定了一个理想的目标和教育的目的。

这种新的人生观，首先针对的是中国文化所产生的"旧的人生观"的两种类型及其弊端。在他看来，由于孔孟不讲天道，流于单纯的现实主义人生

① 宗白华：《青年烦闷的解救法》，《宗白华全集》（第1卷），合肥：安徽教育出版社，1994年，第180页。

② 宗白华：《新人生观之我见》，《宗白华全集》（第1卷），合肥：安徽教育出版社，1994年，第204页。

观,无法为广大民众树立一种超越性的人生观,"他的流弊至极,就到了现在这种纯粹物质生活,肉的生活,没有精神生活的境地"①。而老庄的问题则是悲观主义的人生观,认为一切由天命所定,"没有创造的意志,没有积极的精神,没有主动的决心。高尚的,趋于达观厌世。低等的,流于纵欲享乐"②。进而,宗白华更完整地阐述了"新的人生观"亦即"艺术的人生观"的两层意涵:"什么叫艺术的人生观? 艺术人生观就是从艺术的观察上推察人生生活是什么,人生行为当怎样?"③这一层意涵侧重于保持距离、脱离功利的"观"字,而另一层意涵则更侧重以艺术或审美的标准践行人生,"什么叫艺术的人生态度? 这就是积极地把我们人生的生活,当作一个高尚优美的艺术品似的创造,使他理想化,美化"④。这点,自然又与尼采艺术形上学的基本教义相合。

二、"真超然观"

宗白华的"新人生观"抑或"艺术的人生观",无疑是一种渗透了审美现代性精神的人生观,这种将人生视为艺术品来创造的观念,首先分有了现代艺术形上学的一般性内涵。正如尼采在《悲剧的诞生》一书中提到的那样,在酒神之迷醉中,在欣喜若狂的体验状态中,主体觉得自己具有一种无限变幻的能力,"世上不再有艺术,人本身就成了艺术品"⑤。要将人生视作艺术品,无疑是需要进入某种程度上的迷醉状态的,换言之是以一种审美的态度体验人生,同时以理想的抑或审美的标准把握人生、创造生活。尼采是将迷醉体验视作现代性审美体验的核心内容,基于为这种迷醉体验寻找一个形

① 宗白华:《新人生观之我见》,《宗白华全集》(第 1 卷),合肥:安徽教育出版社,1994 年,第 205 页。
② 宗白华:《新人生观之我见》,《宗白华全集》(第 1 卷),合肥:安徽教育出版社,1994 年,第 205 页。
③ 宗白华:《新人生观之我见》,《宗白华全集》(第 1 卷),合肥:安徽教育出版社,1994 年,第 207 页。
④ 宗白华:《新人生观之我见》,《宗白华全集》(第 1 卷),合肥:安徽教育出版社,1994 年,第 208 页。
⑤ 尼采:《悲剧的诞生》,周国平译,北京:华龄出版社,2001 年,第 7 页。

而上学的动力源，进而又提炼出了"权力意志"这个对传统形而上学加以戏仿的观念；这种观念，首先针对的是叔本华消极的"生命意志"观念，即一种受永远无法满足的欲望所驱动的否定性的生存意志，对生命意志本身的否定潜藏着虚无主义和悲观主义；而尼采的权力意志则是一种积极的生命意志，这种生命意志正是深切地认识到一切存在根本上的虚无主义品格，而激发出一种向着虚无、脚踏虚无、针对虚无的创造精神。

宗白华"艺术的人生观"显然是一种肯定人生、肯定生命的观念，然而这首先也基于对叔本华那种悲剧性的人生观的体认。早在1917年发表的《萧彭浩哲学大意》一文中，宗白华对叔本华生命意志哲学进行了概述，认为叔本华是康德之后最为杰出的哲学家，其生命意志论超越了唯心唯物的二元对立，称："思想而外，尚有存者，则感情意志是也。此喜、怒、悲、欢、恐惧、希望、忌嫉等情，既无外物，亦非思想，与生俱生，万物皆备，总名之曰：意志。"①叔本华的"意志"作为感性生命范畴，在其伦理和价值观中处在一种否定性的位置上，宗白华也十分清晰地意识到了这点，也即"其义尤与佛理相契合"②。

然而与王国维相比，他却并没有陷入对这种悲观主义的人生观的肯定，走向对感性生命的否定，其所援引的价值论基点首先来自老子，他称："萧彭浩伦理最高目的，自以消灭意志，其次博爱大悲，再次则公正不害。老子曰：'失道而后德，失德而后仁，失仁而后义。'颇近似之。惟老子之道，清静无为，非直接消灭意志，盖根本观念不同耳。"③"公正不害"作为社会性交往尺度，与"义"相似；"德"与"仁"作为主体性原则，与"博爱大悲"相似；然而根本的不同在于"消灭意志"与体"道"截然不同，体道本身绝非"直接消灭意志"，绝非对生命意志的否定，亦非尼采在《悲剧的诞生》中那种与大全生命合体的狂喜般的肯定，而是顺应自然的"清净无为"。"清净无为"不是"肯定""否定"的二元对立逻辑产生的体验，而是对"道"具有了最高的体认之后超越二

① 宗白华：《萧彭浩哲学大意》，《宗白华全集》（第1卷），合肥：安徽教育出版社，1994年，第6页。
② 宗白华：《萧彭浩哲学大意》，《宗白华全集》（第1卷），合肥：安徽教育出版社，1994年，第3页。
③ 宗白华：《萧彭浩哲学大意》，《宗白华全集》（第1卷），合肥：安徽教育出版社，1994年，第8页。

元对立的体验,简言之即顺应自然:在老子那里,生天地万物为道之本然,以天地万物为刍狗亦道之本然,故而狂喜与悲观均为不智,清静无为、顺应天命方为上善。于是,一个来自本土文化传统的超绝的价值论基点,构成超越或救弊某一西方思想资源之偏颇的起点。

在 1919 年发表的《说人生观》一文中,宗白华提出了"超世入世"的人生观,并以"超世"及其前提——"超然之观"为价值基点:"超然观者,对于世界人生,双离悲乐者也。或言诸法毕竟空,既无有法,亦无有我;既无有我,何有苦乐?此诚大乘了义之谈。或言万物平等,死生不二,若能情离彼此,智舍是非,则苦乐二情,并无异致。是乃庄周旷达之说。庄周释迦,诚古之真能超然观者矣。"①如果老子对道的体认及其经验是其价值基点,那么"超然观"正是从此基点出发看待万事万物;而"超然观"如要真实现,必以"双离悲乐"亦即摆脱人类主观情感为前提,从小己的囿限中加以解放。庄周的"齐物"与释迦的"平等",成为抵达超然观的方便法门,皆根植于对超越性的"道"的认识。当然,无论佛道所树立的何种超世之观,皆非圆融完善之现代人生观,随即"入世"自然成为人生圆融所需要的另一个维度:"圣哲之士,心生悲悯,于是毅然奋身,慷慨救世,既已心超世外,我见都泯,自躬苦乐,渺不系怀,遂能竭尽身心,以为世用。困苦摧折,永不畏难,不为无识之乐观,亦非消极之悲观。二观之病,皆能永离。是以超世入世之派,为世界圣哲所共称也。"②宗白华认为,入世以超世为前提,可超然观则能摆脱一己囿限,苦乐双离,进而可以无所为而为的圣哲态度入世,所谓"竭尽身心以为世用";超世不入世亦非真超然观:"超世入世派,实超然观行为之正宗。超世而不入世者,非真能超然观者也。真超然观者,无可而无不可,无为而无不为,绝非遁世,趋于寂灭,亦非热中,堕于激进,时时救众生而以为未尝救众生,为而不恃,功成而不居,进谋世界之福,而同时知罪福皆空,故能永久进行,不因功成而色喜,不为事败而丧志,大勇猛,大无畏,其思想之高尚,精神之坚

① 宗白华:《说人生观》,《宗白华全集》(第 1 卷),合肥:安徽教育出版社,1994 年,第 24 页。
② 宗白华:《说人生观》,《宗白华全集》(第 1 卷),合肥:安徽教育出版社,1994 年,第 24 页。

强,宗旨之正大,行为之稳健,实可为今后世界少年,永以为人生行为之标准者也。"①避世绝非超然,真超然者超世而入世,宗白华此说与朱光潜所谓"以出世的精神做入世的事业"异曲同工,又与梁启超所谓"无所为而为"的人生态度如出一辙。

三、歌德的人生观

毫无疑问,宗白华并非任何一种宗教的教徒。他并未像蔡元培那样提出激越的、战斗性的命题,也未对宗教的人生观多加非难,但他对待宗教仅取其之于人生观建设的积极意涵,亦即达到一种超然的态度。那么一个问题自然产生,从超然物外的态度,到积极入世的行动,其驱动力何在? 如果能够积极于人事的同时又不沾染一己之利欲,那么这种可能性从何处而来? 宗白华拈出叔本华所谓人类行为之非功利的主体性动因——"同情",作为道德——亦即积极于人事的行为根源加以阐扬,称:

> 此同情之感,为道德之根源。具此感者,视他人之痛苦,如在己身。无限之同情,悲悯一切众生,为道德极则。此其意志中已觉宇宙为一体。无空间中之分别。物我之分,皆以我有空间观念。此空间,唯心所造,故我心意志与万物意志,本是一体,此时将不伤一生,不害一物,其行为无非公正仁爱,意志虽未消灭,已同消灭。盖宇宙一体,无所欲也,再进则意志完全消灭,清静涅槃,一切境界,尽皆消灭,此其境界,不可思议矣。②

作为"道德极则"的"无限之同情",可达"与宇宙一体"的境界,在此境界中我之意志与宇宙意志一体。当然佛家还要进一步舍弃"道"的意识,达到万物皆空的涅槃境界,此正宗白华所谓"再进则意志完全消灭,清静涅槃,一

① 宗白华:《说人生观》,《宗白华全集》(第 1 卷),合肥:安徽教育出版社,1994 年,第 24—25 页。
② 宗白华:《萧彭浩哲学大意》,《宗白华全集》(第 1 卷),合肥:安徽教育出版社,1994 年,第 8—9 页。

切境界,尽皆消灭,此其境界,不可思议矣"①。"不可思议"之"再进"的"尽皆消灭"的境界,实为佛教涅槃境界,而非道家体道境界,尽管似乎"再进一层",然而宗白华毕竟非佛教徒,故而也只能称其为"不可思议"之境界。此处之进路是,"无限之同情"是从体道到践形的根本驱动力,体道而不践形,超世而不入世,皆非真体道、真超然;由无限之同情驱动,怀悲天悯人之志,方具有无穷动力入世践形。于是,在宗白华处,意志与境界自非可消灭和否定,而是与宇宙意志、天地境界一体,达到肯定的最高状态。

对最高的生命意志和人生境界的肯定,其背后得到了现代艺术形上学精神的支撑。在1919年发表的《中国青年的奋斗生活与创造生活》中,宗白华谈道:"我们做人的责任,就是发展我们健全的人格,再创造向上的新人格,永进不息,向着'超人'(ubermensch)的境界做去。我们对于小己的智慧要日进于深广,对于感觉要日进于优美,对于意志要日进于宏毅,对于体魄要日进于坚强,每日间总要自强不息。对于人格上有所增益,有所革新,才不辜负这一天的生活。我们每天的生活就是对于小己人格有所创造的生活,或是研究学理以增长见解,或是流连美术以陶冶性情,或是经历困厄以磨练意志,或是劳动工作以强健体力,总使现在的我不复是过去的我,今日的我不是昨日的我,日日进化,自强不息,这才合于大宇宙间创造进化的公例。"②此文中宗白华将尼采那受积极的、肯定性的生命意志所驱动的"超人"论说,与柏格森的宇宙创化论相糅合,认为这是一种中国青年应当树立的人生目标。需要指出的是,诸如"酒神""超人""权力意志"等尼采的艺术形而上学思想的核心范畴,经常出现在宗白华的人生和艺术论之中;而现代艺术形而上学思想与宗教关系的这一起源性问题,宗白华也有所触及。

在1932年所作的《歌德之人生启示》之中,宗白华提出歌德是近代人生观的典范:"荷马的长歌启示了希腊艺术文明幻美的人生与理想。但丁的神曲启示了中古基督教文化心灵的生活与信仰。莎士比亚的剧本表现了文艺

① 宗白华:《萧彭浩哲学大意》,《宗白华全集》(第1卷),合肥:安徽教育出版社,1994年,第9页。
② 宗白华:《中国青年的奋斗生活与创造生活》,《宗白华全集》(第1卷),合肥:安徽教育出版社,1994年,第98页。

复兴时人们的生活矛盾与权力意志。至于近代的,建筑于这三种文明精神之上而同时开展一个新时代。所谓近代人生,则由伟大的歌德,以他的人格,生活,作品表现出它的特殊意义与内在的问题。"①此处,宗白华将荷马、但丁、莎士比亚分别视为古希腊时代、中世纪和文艺复兴时期的代表,又用"权力意志"这一尼采形上学的范畴来阐释莎士比亚戏剧所展现的时代心灵,而西方现代性这一新时代的人生典范则是歌德。需要指出的是,既然西方现代文明建筑在古希腊、中世纪和文艺复兴这三个文化时期基础之上,那么他所谓的"近代人生"与之前的文化存在一种怎样的关联?"近代人生"的独特性又体现于何处? 宗白华称:

> 就欧洲文化的观点说,歌德确是代表文艺复兴以后近代人的心灵生活及其内在的问题。近代人失去了希腊文化中人与宇宙的谐和,又失去了基督教对一超越上帝虔诚的信仰。人类精神上获得了解放,得着了自由;但也就同时失所依傍,彷徨摸索,苦闷,追求,欲在生活本身的努力中寻得人生的意义与价值。歌德是这时代精神伟大的代表,他的主著《浮士德》是这人生全部的反映与其问题的解决。②

文艺复兴作为欧洲现代性文明的起点,启蒙理性所带来的"人的解放"使现代人性从宗教和传统道德束缚中摆脱了出来,获得了新的文明和新的自由,当然也使人成为理性的工具。然而,正如宗白华所说,现代人一方面丧失了人与自然的谐和,另一方面也失去了宗教信仰——传统的最高价值在现世生活和终极关怀双重意义上的庇佑,"失所依傍,彷徨摸索"是现代文明普遍要面对的状况,在现代人的脚下是虚无主义的深渊。按尼采的说法,现代性的信仰危机是"上帝之死",也就是最高价值自行废黜,于是,尼采中期从早期的酒神状态——迷醉的审美状态中提取出生命的自行肯定原则抑

① 宗白华:《歌德之人生启示》,《宗白华全集》(第2卷),合肥:安徽教育出版社,1994年,第1页。
② 宗白华:《歌德之人生启示》,《宗白华全集》(第2卷),合肥:安徽教育出版社,1994年,第2页。

或超越性价值原则——"权力意志",晚期又用此原则作为现代性价值的最高尺度,同时借其以身体为准绳的谱系学方法,对认识、审美和道德领域中的传统偶像进行敲击,以听其裂缝所在(《偶像的黄昏》)。从现代艺术形上学的基本精神出发,关于艺术的超越性价值论,毫无疑问是从传统哲学乃至宗教所滋养的超越性情感中生成,进而为了替代宗教而存在的。宗白华注意到歌德所谓的"新的人生宗教",及其给现代人所带来的"新的生命情绪":"歌德在近代文化史上的意义可以说,他带给近代人生一个新的生命情绪。他在少年时他已自觉是个新的人生宗教的预言者。"①何为"新的生命情绪",宗白华称:

> 这新的人生情绪是什么呢?就是"生命本身价值的肯定"。基督教以为人类的灵魂必须赖救主的恩惠始能得救,获得意义与价值。近代启蒙运动的理知主义则以为人生须服从理性的规范,理智的指导,始能达到高明的合理的生活。歌德少年时即反抗十八世纪一切人为的规范与法律。他的《瞿支》是反抗一切传统政治的缚束;他的维特是反抗一切社会人为的礼法,而热烈崇拜生命的自然流露。一言蔽之,一切真实的,新鲜的,如火如荼的生命,未受理知文明矫揉造作的原版生活,对于他是世界上最可宝贵的东西。②

"生命本身价值的肯定"作为"新的人生情绪",指的就是与此前的基督教文明及启蒙理性的他者肯定相比较,生命获得自我肯定,这种自我肯定所依赖的是一种面对虚无主义无所依傍所激发出来的感性力量。宗白华进而援引了歌德1782年的《自然赞歌》来说明这种情绪,该文中歌德歌颂自然的永恒生成和永恒创造,并称自然绵延中居住着永恒的生命,而生命则是自然最美的造物。对此,宗白华评价道:"歌德这时的生命情绪完全是浸沉于理

① 宗白华:《歌德之人生启示》,《宗白华全集》(第 2 卷),合肥:安徽教育出版社,1994 年,第 5 页。
② 宗白华:《歌德之人生启示》,《宗白华全集》(第 2 卷),合肥:安徽教育出版社,1994 年,第 6 页。

性精神之下层的永恒活跃的生命本体。"①无疑,永恒的生命本体潜藏在理性精神之下,感性生命——生命意志的本体性原则在宗白华处得到了确立。在尼采处,艺术形而上学的实质,正是为感性生命树立起超越性的价值,通过表征艺术创造的酒神,感性生命自我立法;而艺术也绝不仅仅只停留于传统的艺术类型,一切创造性的活动都被视为艺术,人生艺术观正是将人生、将人本身视作艺术品来创造,艺术的疆域在艺术形而上学——关于生命的形而上学的领域中被无限地扩大。

在宗白华处,艺术形而上学与生命形而上学的融合,是通过形式与生命的关系来论证的,他称:"生命与形式,流动与定律,向外的扩张与向内的收缩,这是人生的两极,这是一切生活的原理。歌德曾名之宇宙生命的一呼一吸。"②生命与形式,正是现代艺术形而上学的两个最基本构成维度,二者处在一种相互需要的关系中:"生命片面的努力伸张反要使生命受阻碍,所以生命同时要求秩序,形式,定律,轨道。生命要谦虚,克制,收缩,遵循那支配有主持一切的定律,然后才能完成,才能使生命有形式,而形式在生命之中。"③尽管宗白华在此处努力使生命与形式形成一种平衡关系,恰似尼采在《悲剧的诞生》中酒神与日神的平衡,然而在后期尼采处酒神对日神的派生作用是被高度凸显的,这种凸显的背后是生命的本体性原则,日神之幻象和梦境都是酒神之醉的副产品,一如形式本身就是生命的显现。显然,宗白华将形式视作生命的收缩性原则,与中后期的尼采思想并不一致。然而无论如何,宗白华对现代艺术形上学及其悲剧性精神的体认是十分深刻的:

> 生命是要发扬,前进,但也要收缩,循轨。一部生命的历史就是生活形式的创造与破坏。生命在永恒的变化之中,形式也在永恒的变化之中。所以一切无常,一切无住,我们的心,我们的情,也息息生灭,逝同流水。向之所欣,俯仰之间,已成陈迹。这是人生真正的悲剧,这悲

① 宗白华:《歌德之人生启示》,《宗白华全集》(第2卷),合肥:安徽教育出版社,1994年,第7页。
② 宗白华:《歌德之人生启示》,《宗白华全集》(第2卷),合肥:安徽教育出版社,1994年,第7页。
③ 宗白华:《歌德之人生启示》,《宗白华全集》(第2卷),合肥:安徽教育出版社,1994年,第9页。

剧的源泉就是这追求不已的自心。①

"追求不已的自心"虽是对浮士德的总结,却直陈现代艺术形上学思想的核心:无所依傍的必死之人,希望与永恒的变化——永恒的生成进程同一;"人生真正的悲剧",并不在于息息之生,而在于息息之灭。

第二节 "四时自成岁":中国形上学的艺术化特性

宗白华的艺术人生观一体两面,一面来自本国儒道文化传统中生长出来的"超世入世观",另一面来自以"歌德的人生观"为代表的西方审美现代性精神。无论哪一面,宗白华艺术人生观之确立,背后都涉及关于艺术的超越性价值的理解,涉及艺术与人生、形式与生命的深层关系,更涉及中西形上学之间的差异与调和。人生观问题总是与价值观问题紧密相连,而超越性价值观则与更深层次的哲学形上学紧密相连。于是,对宗白华艺术人生观的观察本身呈现了一个入口,引导我们深入探索中国现代艺术形上学所蕴含的本土现代性理念。这一理念在宗白华处的形成,经过了一个特殊的思想环节,即他对中西形上学的系统比较。在这种比较过程中,中国形上学的特殊性被提举了出来,随即成为观察中国艺术传统、探寻中国传统艺术门类之共通性,进而揭示中国艺术独特性的理论制高点。中国形上学的独特性,最后被宗白华归结为"'四时自成岁'之律例哲学",在这一归纳中,艺术与人生、生命与形式、哲学与宗教等的关系,都得到了一个既本土、又现代的立论基点。

一、中西形上学之异点

宗白华曾于1928—1930年对中西形上学进行过比较系统的研究,这一研究过程所留下的笔记,于其时并未发表,而被后世研究者编撰为《形上

① 宗白华:《歌德之人生启示》,《宗白华全集》(第2卷),合肥:安徽教育出版社,1994年,第9页。

学——中西哲学之比较》一文。由于这一文献带有笔记或草稿的性质，因此整体而言并不像其他文献那样具有比较严密的文法组织和逻辑关联，但还是能够从中看到宗白华对中西形上学尤其是中国形上学的创见。这一文献被编者加上"中西哲学路线之异点""中西法象之不同：以水喻道""毕达哥拉斯说：以数代乐""歌德论哲学二型""欧氏几何学""中国八卦：四时自成岁之历律哲学""鼎卦：中国空间之象""革卦：中国时间生命之象""西洋的概念世界与中国的象征世界""笛卡尔解析几何""易之卦象：指示'人生'的'范型'"等总共十一个标题，以进行内容区分。此外，1930 年宗白华还曾写过《孔子形上学》讲稿并留《形而上学提纲》(仅含提纲)。

在《形上学》第一部分"中西哲学之异点"中，宗白华最开始一条笔记就援引了其时在国内学界引起过关注的英国哲学家怀特海的一句话："'将无价值的可能性(即物质材料)执握而成超体的赋形的价值。'(怀特海，十一章)这种活动是本体底活动，这本体底活动是任何关于形上学境界的静的要素之分析所省略的。被分析的要素，是本体活动之诸种属性。"[①]需要指出的是，宗白华其后标注的"十一章"，有可能出自怀特海作于 1925 年的《科学与近代世界》一书的第十一章《上帝》。怀特海在该书的序言中谈及了其研究对象，即"本书要研究的是在过去的三个世纪中，西方文明受到科学发展影响后在某些方面的情况"[②]。继而他谈到了自己的写作目的：他认为"时代思潮"是"由社会的有教养阶层中实际占统治地位的宇宙观"所决定的，这一原则构成其研究的基本信念。而人类活动中包括科学、美学、伦理学和宗教都可能产生其自身的宇宙观，他选择过去三个世纪亦即科学宇宙观逐渐占统治地位的历史阶段进行研究，试图总结科学宇宙观的局限性。[③] 在此书中，怀特海已经呈现了其基于神学的"过程哲学"的形而上学构架。在其第十一章《上帝》中，依据其神学形上学的宇宙观，怀特海首先指出亚里士多

① 宗白华：《形上学——中西哲学之比较》，《宗白华全集》(第 1 卷)，合肥：安徽教育出版社，1994 年，第 584—585 页。
② 怀特海：《科学与近代世界》，何钦译，北京：商务印书馆，1959 年，第 3 页。
③ 怀特海：《科学与近代世界》，何钦译，北京：商务印书馆，1959 年，第 3 页。

德并未将宇宙的"第一推动者"的探寻真正引向宗教形上学的上帝,亦即引向超验领域,而是陷入到了经验科学——物理学的迷思中去。尽管如此,怀特海认为亚里士多德还是走出了第一步,即其所说的"我们需要有一个上帝来说明具体原理,正如亚里士多德需要有一个上帝来作为第一推动者"①。宗白华所引的"将无价值的可能性(即物质材料)执握而成超体的赋形的价值",虽很难在此章中找到对应的原文,然而应当是指从物质材料作为宇宙万物的"实际实有"(actual entity)和"实际事态"(actual occasion)中"执握"(或抓住,prehend)而成为处在生成序列中的、具有主客体双重属性的"超体"的过程,这一过程同时也就是为原本无价值的"实际实有"、原本无意义的"实际事态"赋予意义的过程,换言之是一种赋予形式的价值,而这种"赋形"和赋予价值的终极能力当由一个第一推动者——上帝来进行具体的阐释。宗白华称这种活动为"本体的活动",而这种本体的活动"是任何关于形上学境界的静的要素之分析所省略的",换言之这种本体的活动对形而上境界的内容分析而言更为基本;而形而上境界的内容亦即"本体活动之诸种属性"。换言之,宗白华此处尽管所言与其引怀特海之言一样晦涩,然而更多彰显了其形上学探索的一个根本目标和根本出发点,即对无意义的生成进程与为生成打上存在之烙印的赋形过程之关系的把握。

 无疑,宗白华的形上学考察,以怀特海哲学为触发点。中西形上学的异点在宗白华进行整个考察的一开始事实上就被点了出来:"西洋化'命运'为命定之自然律。中国推天人合一于'保合太和,各正性命'之形上境!柏拉图则欲融化两境以成其大!"②"命定的自然律"导向的是纯粹理性的原则,而"天人合一"则导向融通道德、审美和认识的形上之境;宗白华认为西方形上学的鼻祖柏拉图有融通二者的大气象,于是以此为西方形上学的真正开端。柏拉图之后,宗白华以代表感性、意志和基于感性生命之有限性所产生的信仰——一种赋形的价值原则的"价值界"——简言之亦即非理性可含摄

① 怀特海:《科学与近代世界》,何钦译,北京:商务印书馆,1959 年,第 185 页。
② 宗白华:《形上学——中西哲学之比较》,《宗白华全集》(第 1 卷),合肥:安徽教育出版社,1994 年,第 585 页。

的领域,与以数理为主导的纯粹的理性原则为感性生命和生成进程赋形的领域——"数理界"之矛盾和冲突为理解结构,勾勒西方形上学的发展进路。他指出柏拉图之后,西方形上学的发展就存在以宗教—信仰与以数理—理性而生成赋形的矛盾:"希腊哲学出发于宗教与哲学之对立(苏格拉底死于此)。两趋极端。而哲学遂走上'纯逻辑''纯数理''纯科学化'之路线。而'纯理'界与'道德'界、'美界'的鸿沟始终无法打通。"①宗白华遂以此勾连西方形上学斯宾诺莎、莱布尼茨、笛卡尔、休谟、康德、黑格尔、叔本华的发展史,并以怀特海为最新的调和范例:"至今怀德特之哲学乃显以一'全体性的生机哲学',调和'价值界'与'数理界'。"②"怀德特"实为"怀特海"之误写,"全体性的生机哲学"亦即怀特海形上学化的过程论宇宙观,宗白华的概括显示了他对怀特海哲学真正的兴趣点和受启发之处,不是构成其理论基底的神学形上学,而是关于一个生成之宇宙的东方赋形可能。东方形上学的异点如此出现:

中国哲学家承继古先圣王政治道德之遗训,及礼乐文化,故对政治及宗教不取对立的革命的分裂态度(宗教与哲学分裂),而主"述而不作"、"信而好古"。对古宗教仪式,礼乐,欲阐发其"意",于其中显示其形上(天地)之境界。于形下之器,体会其形上之道。于"文章"显示"性与天道"。故哲学不欲与宗教艺术(六艺)分道破裂。"仁者乐道,智者利道。"道与人生不离,以全整之人生及人格情趣体"道"。《易》云:"圣人以神道设教。"其"神道"即"形上学"上之最高原理,并非人格化、偶像化、迷信化之神。其神非如希腊哲学所欲克服、超脱之出发点,而为观天象、察地理时发现"好万物而为言"之"生生宇宙"之原理(结论!)中国哲学终结于"神化的宇宙",非如西洋之终结于"理化的宇宙",以及对

① 宗白华:《形上学——中西哲学之比较》,《宗白华全集》(第 1 卷),合肥:安徽教育出版社,1994 年,第 585 页。
② 宗白华:《形上学——中西哲学之比较》,《宗白华全集》(第 1 卷),合肥:安徽教育出版社,1994 年,第 586 页。

"纯理"之"批判"为哲学之最高峰。①

宗白华认为,中国哲学对宗教总体而言并未采取如同西方那样的对抗态势,而是对从传统而来的宗教仪式采取一种取其形而上境界亦即取其意的态度;哲学与艺术也并未分裂,以形而下的器物来体道之境界;道与人生更未远离,"以全整之人生及人格情趣体'道'"。更重要的一点差异是,中国形上学尽管以《周易》之"圣人以神道设教",然而"神道"仅为形上学最高原理,并非如同怀特海那般必须依赖一个"第一推动者",亦即事实上基于数理原则或理性原则而导出人格化的上帝,其"神"在宗白华处仅停留于形上学原理,亦即"取其意"而去其形。于是关于异点的最后结论显现:"中国哲学终结于'神化的宇宙'",而非如同西洋哲学那样终结于"理化的宇宙。"需要指出的是,如果"神"仅为形而上的原则,那么并不与艺术人生分裂的艺术形而上学本身抵牾,从内涵上就已经与宗教分野;换言之,与宗教不对抗的本土形上学,事实上已经把作为人格化或偶像化的宗教排除在其思想内涵之外了,更确切地说,是将宗教所滋养的超越性的精神艺术化和审美化了。换言之,与怀特海对"第一推动者"那种"理化的必然"不同,"神化的宇宙"之"神",早已成为艺术形上学的最高原则,而"神化的宇宙"本身也即中国艺术形上学所展开的一幅艺术化了的宇宙图景。需要指出的是,这一"神化的宇宙",在宗白华处的另一种表述即"宇宙诗":"盖图画美术是一种直接表示宇宙意想的器具,哲学用文字概念写出宇宙意想,如柏格森、叔本华等书,也可以说是一种美术,近代哲学名著很多文字优美的,如罗怡的《小宇宙》,费希勒的《实现世界中寻非实现世界》,都是有美术兴味的哲学书。所以这'宇宙诗'同'宇宙图画'正是近代哲学的佳譬。"②换言之,在宗白华的艺术形上学视野之中,西方哲学早已成为一种美的艺术品,中国哲学也不例外。

———————————

① 宗白华:《形上学——中西哲学之比较》,《宗白华全集》(第1卷),合肥:安徽教育出版社,1994年,第586—587页。
② 宗白华:《读柏格森创化论杂感》,《宗白华全集》(第1卷),合肥:安徽教育出版社,1994年,第79页。

二、作为艺术形上学的中国生命哲学

从这一"理化的宇宙"与"神化的宇宙"之异点出发，宗白华进一步指出了中西真理观及其表现形态的差异性，并在这种比较中提出了"中国生命哲学"这一重要范畴。他称："西洋科学的真理以数表之。（《乐记》云："百度得数而有常。"）中国生命哲学之真理惟以乐示之。"①此处，宗白华提出了一个明确的范畴即"中国生命哲学"，这一范畴是对中国哲学总体特征的一种凝练概括。更重要的是，当宗白华称中国生命哲学惟以乐示之之时，一种既本土又现代的艺术形而上学观念诞生了：来自西洋的生命哲学与来自传统的乐的观念在此处化合。何以"中国生命哲学""惟以乐表之示"？此"惟"字又有什么深意？宗白华这一判断，首先生自对《乐记》之体悟。《乐记》称："地气上齐，天气下降，阴阳相摩，天地相荡，鼓之以雷霆，奋之以风雨，动之以四时，暖之以日月，而百化兴焉。如此，则乐者天地之和也！"此处所展现之图景，实为天地之大乐图景，所谓"大乐与天地同和"，艺术与形而上的天地境界在此时早已一体融合，无分彼此。对此，宗白华赞曰："乐德的世界，音乐的真理！'乐者所以象德也。'中国的世界是'性德之世界'，'非度量'之世界。表显性德者为乐，非数学。"②从"乐德的世界"到"性德的世界"，其笔记之所以未加细析地转换，实因"乐即性"！换言之，与天地同和之乐，实即人之本然应然之性而已。故而，宗白华继续称：

> 《乐记》曰："德者，性之端也。"（德者得乎情之正者也，故以为性之端。）乐者，德之华也。（德蕴于内，非乐无以发之，故以乐为德之华，即下英华发外是也。）金石丝竹，乐之器也，诗言其志也，歌咏其声也，舞动其容也，三者本于心，然后乐器从之。是故情深而文明，气盛而化神，和

① 宗白华：《形上学——中西哲学之比较》，《宗白华全集》（第 1 卷），合肥：安徽教育出版社，1994年，第 589 页。

② 宗白华：《形上学——中西哲学之比较》，《宗白华全集》（第 1 卷），合肥：安徽教育出版社，1994年，第 589 页。

顺积中而英华发外,唯乐不可以为伪。"①

　　所谓本然应然之性,即"得乎情之正者"之性,即性之德;而"情之正"之外发形态即乐,故"乐者德之华"。此处的关键是,虽性德内主,然不可不外发于乐华,虽二实一也。从此出发,各种艺术类型,如器乐、诗、歌、舞皆由性德而生,"言志""咏声""动容"则是不同的艺术媒介所产生的不同外发效果。而最高的效果则是"情深文明""气盛化神""和顺积中而英华外发","情"与"文"、"气"与"神"、"和顺积中"与"英化外发"这三组范畴,皆是对感性生命与外显效果相互生成、和谐一致的描述。最后,"唯乐不可以伪",正是说明何以必"惟以乐示之"之意:中国生命哲学之真理,乃由乐所抵之不可以作伪的感性与德性相和谐的生命之真理。他进而引孟子"形色,天性也,惟圣人然后可以践形",认为中国哲学"重视形色之现象",却只"求各感官之得其'正'"②。换言之,对形式及形式创造之艺术的肯定,基于对感性与德性之和谐的追求,即"情之正"。当然,这种感性与德性之和谐,并非意味着对感性之束缚,即以理性之原则约束身心,而是导向一种人生艺术之追求,"中国人所言之'正'及'条理',其序秩理数,皆为人生性的,皆为音乐性的"③。而此种"正",又惟有音乐才能彰显,"法象者,即此'正'象也。中正,中和之象也。致中和,天地位焉,万物育焉。此'正'唯显示于乐"④。"正"为"中正",中正即中和之象;中和之象,又为天地万物生化之象。故而他又从乐之正过渡到天地四时之正:"'法象莫大乎天地,变通莫大乎四时。'取正于天地四时

之象。"①

进而又以东方之正与西方做比,称:"西洋人所取之'正','在空间中之量底条理,时间中之先后、直线的排列(时间之空间化)及数',康德曰:一切对外感觉中的量底纯象是空间,吾人感觉中一切对象底纯象是时间。但量底纯式(Schema),作为理知之概念的则是数。"②西方之正,乃纯形式的"数",然而中国的"数"则不同,"中国从生命出发,故其秩序升入中和之境。其结果发明'数',始为万物成形之所本,成立一'数'底哲学,认为一切物象之结构,必按一定'数目关系'得以形成(中国则成于中和之节奏,'兴于诗,立于礼,成于乐')"③。宗白华认为,中国之数,成于中和之节奏,体现于乐之中,其特性是:"中国之'数'为'生成的''变化的',象征意味的。'流动性的、意义性、价值性的。'以构成中正中和之境为鹄的。"④换言之,中国之数并非与象相分离,而是一个对生成和变化的赋形原则,抑或价值性原则。他进而援引王弼、虞翻等易学家之言,以佐证中国之"数"观念独特性,即"此'数'非与空间形体平行之符号,乃生命进退流动之意义之象征,与其'位''时'不能分出观之!"⑤在宗白华看来,中国之数为一生成之赋形原则,亦可称为"时位"原则,而非抽象的、纯理的时空分析工具,"中国之数,遂成为生命变化妙理之'象'矣!"⑥宗白华认为,象数不分离,生成的时间性原则与形式原则不分离,为中国生命形上学的基本出发点。

① 宗白华:《形上学——中西哲学之比较》,《宗白华全集》(第 1 卷),合肥:安徽教育出版社,1994年,第 590 页。
② 宗白华:《形上学——中西哲学之比较》,《宗白华全集》(第 1 卷),合肥:安徽教育出版社,1994年,第 590—591 页。
③ 宗白华:《形上学——中西哲学之比较》,《宗白华全集》(第 1 卷),合肥:安徽教育出版社,1994年,第 594 页。
④ 宗白华:《形上学——中西哲学之比较》,《宗白华全集》(第 1 卷),合肥:安徽教育出版社,1994年,第 597 页。
⑤ 宗白华:《形上学——中西哲学之比较》,《宗白华全集》(第 1 卷),合肥:安徽教育出版社,1994年,第 597 页。
⑥ 宗白华:《形上学——中西哲学之比较》,《宗白华全集》(第 1 卷),合肥:安徽教育出版社,1994年,第 598 页。

三、中国形上学的原点与范型:"四时自成岁"之历律哲学

宗白华对"象数"关系的理解,以《易》学为基底,而"八卦"则被宗白华视为中国形上学之原点与范型。以"八卦"为分析对象,宗白华从中提炼出中国形上学的根本特征,即"四时自成岁"之历律哲学。所谓"四时自成岁",原出自东晋陶渊明《桃花源诗》,所谓"虽无纪历志,四时自成岁",原诗本有不汲汲于计数之人为,四季运行之天时自然含数于其中之意。宗白华引此诗句,是对八卦象数之意涵的诗意化阐释。岁本为时间单位,四时呈现为四种不同景象,于是数演其象,象中含数,象数不离,为生成赋形。宗白华先从《周易》的基本精神讲起,称:"中国'范围天地之化而不过,曲成万物而不遗,通乎昼夜之道而知,故神无方而易无体。'以虚运实,乃能不'举一隅以当之'。无方无体,非几何学之境。'通乎昼夜之道而知',其知在通乎时间之节奏,而非以勘测空间之排列为主。"[①]"范围天地之化而不过,曲成万物而不遗,通乎昼夜之道而知,故神无方而易无体",此句出自《周易·系辞上》。朱熹《周易本义》云:"此圣人至命之事也。'范',如铸金之有模范。'围',匡郭也。天地之化无穷,而圣人为之'范围',不使过于中道,所谓'裁成'者也。'通',犹兼也。'昼夜',即幽冥死生鬼神之谓,如此然后可见至神之妙,无有方所。《易》之变化,无有形体也。上第四章。此章言《易》道之大,圣人用之如此。"[②]也就是说,《周易》之作,是圣人替变化无穷的天地万物赋形的至高使命,所谓"范围"即赋形,而赋形的原则在朱熹看来是中庸之道;"通昼夜之道"被朱熹阐释为明了幽明生死鬼神之道,也就是事物变化之道;最后会明了《周易》的神妙之处。宗白华的阐释则侧重从中国哲学的特点出发,将《周易》精神阐释为"通乎时间之节奏",而非空间勘测排列之数理原则,亦即强调象数本身的时间性原则,相对朱熹的阐释更具现代性色彩。进而他拈出《周易》最为核心的原则,亦即对"易"本身的解释,来进一步阐释这种时间性

① 宗白华:《形上学——中西哲学之比较》,《宗白华全集》(第1卷),合肥:安徽教育出版社,1994年,第609页。
② 朱熹:《周易本义》,北京:中央编译出版社,2010年,第183页。

原则："'生生之谓易。'其变易非空间中地位之移动，乃性质—'刚柔相推而生变化'之发展绵延于时间。"①"生生之谓易"同样出自《系辞上》，朱熹解曰："阴生阳，阳生阴，其变无穷。"宗白华同样点出其时间性原则。

当然，如果仅有"数"所表征的时间性原则，仅仅从时间性原则来理解中国形上学，在宗白华看来显然是错误的。于是，他提出中国形上学的根本形态："中国哲学既非'几何空间'之哲学，亦非'纯粹时间'（柏格森）之哲学，乃'四时自成岁'之历律哲学也。"②显然，他从八卦中提炼出来的这一典范形态，是建立在与柏格森哲学和西方古典哲学的比较中得到的，同时，也受到了怀特海哲学的启示："时空之'具体的全景'（Concrete whole），乃四时之序，春夏秋冬、东南西北之合奏的历律也，斯即'在天成象，在地成形'之具体的全景也。"③"具体的全景"无疑是宗白华从怀特海哲学中借来阐释中国"历律哲学"的概念，"具体的全景"指的是含摄宇宙万物具体的实体之生成过程的全景，生成的时间性与全景本身的形而上的艺术图景兼具于"具体的全景"之中，所不同的是怀特海形上学之"具体的全景"的视觉出发点是"超体"抑或形而上学化的上帝，而宗白华四时自成岁之具体的全景其视点是抵达艺术形上学境界之人，而在中国古代传统阐释中则为圣人："'是故法象莫大乎天地；变通莫大乎四时；县象著明莫大乎日月；崇高莫大乎富贵；（充实之美）备物致用，立成器以为天下利，莫大乎圣人。'"④宗白华遂引《周易·系辞上》之言以明之，他认为，中国形上学之最高准则即是"象"，"象"构成中国形上学从形上之境界到形下之器物一体贯通、艺术（审美）与宗教道德交相融合的根本点：

① 宗白华：《形上学——中西哲学之比较》，《宗白华全集》（第1卷），合肥：安徽教育出版社，1994年，第609页。
② 宗白华：《形上学——中西哲学之比较》，《宗白华全集》（第1卷），合肥：安徽教育出版社，1994年，第611页。
③ 宗白华：《形上学——中西哲学之比较》，《宗白华全集》（第1卷），合肥：安徽教育出版社，1994年，第611页。
④ 宗白华：《形上学——中西哲学之比较》，《宗白华全集》（第1卷），合肥：安徽教育出版社，1994年，第611页。

　　"以制器者尚其象。"象即中国形而上之道也。象具丰富之内涵意义（立象以尽意），于是所制之器，亦能尽意，意义丰富，价值多方。宗教的，道德的，审美的，实用的溶于一象。所立之象为何？"八卦成列，象在其中矣！"老子曰："执大象，天下往。"斯殆大象矣乎！①

　　宗白华此处又下一断语，"象即中国形而上之道也"，这一断语显然就器—象关系而言之，所谓"以制器者尚其象"，原是《系辞上》中圣人之"四道"，即"以言者尚其辞，以动者尚其变，以制器者尚其象，以卜筮者尚其占"②。制器者尚其象，指的是四种圣人之道中的一种，即制作器具（艺术品）的人崇尚《周易》之象，于是有宗白华所谓"象为中国形而上之道"之断言。宗白华认为，制作出来的艺术品能够尽意，而其意则为道德的、宗教的和审美的相融合于一体，此一体换言之即艺术形而上学或艺术的超越性价值之体。此与道同一之象即八卦，所谓"八卦成列，象在其中"，艺术形而上学之象乃表征天地之"大象"！他进而以鼎卦为中国空间之象、以革卦为中国时间之象。对于中国空间之象，宗白华拈出"正位凝命"四字，称："中国则求正位凝命，是即生命之空间化，法则化，典型化。亦为空间之生命化，意义化，表情化。空间与生命打通，亦即与时间打通矣。"③宗白华将"正位凝命"这种高度道德教化的传统原则，解读为生命的空间化、法则化与典型化和空间的生命化、意义化与表情化，这种阐释方式毋宁说是通过将空间与生命建立联系，而实现二者双向的艺术形而上学一体化：形式原则与生命原则一体。故而宗白华进一步阐释称："人生生命不断求形式以完成其生命，使命，即正位凝命。"④这种阐释又回到了现代艺术形上

① 宗白华：《形上学——中西哲学之比较》，《宗白华全集》（第 1 卷），合肥：安徽教育出版社，1994年，第 611—612 页。
② 朱熹：《周易本义》，北京：中央编译出版社，2010 年，第 191 页。
③ 宗白华：《形上学——中西哲学之比较》，《宗白华全集》（第 1 卷），合肥：安徽教育出版社，1994 年，第 612 页。
④ 宗白华：《形上学——中西哲学之比较》，《宗白华全集》（第 1 卷），合肥：安徽教育出版社，1994 年，第 615 页。

学的基点之上,实即"艺术乃人类最高的使命和天生的形而上学原则"的东方表述。空间一旦与生命打通,即与时间打通,与数的本土化原则打通,而表征时间性原则之象则为"革卦":"'革,去故也;鼎,取新也。'生生之谓易也。革与鼎,生命时空之谓象也。'革'有观于四时之变革,以治历时!'鼎'有观于空间鼎象之'正位'以凝命。"①宗白华将鼎革二卦,视为生命时空之象,以革观四时之变,以鼎观生命及其所在之空间。鼎革二卦之象,虽时空各表,却又相互演替,皆为中国艺术形上学之基本形态,共同开启一幅生成之宇宙全景,亦即"神化的宇宙"。

第三节 "生生的节奏":中国艺术形上学的成熟形态

宗白华对中西形上学的研究,奠定了中国艺术形上学的哲学基点。这个基点,即"神化的宇宙"及其所象征着的大全图景;而这个"神化的宇宙",又是中国生命哲学的超越性之维,即指向一种艺术和审美的形而上境界,而非宗教形上学的境;因为这个境界只有以"乐"表之,亦即形式和生命相和谐的境界,而形式与生命的和谐交融,即艺术形而上学与生命形上学一体的根本原因;形式与生命的关系,亦即艺术与生命的关系,永远求形式以图生命之完成的人类,亦即尼采以艺术作为最高之使命和天生的形而上活动;作为表征象数关系的易之"八卦",则构成宗白华捕捉形式和生命双重变化的一个本土哲学视点;更重要的是,他拈出《易》之核心阐释即"生生",此"生生二字"最终成为中国现代艺术形上学的本体论之核;而"生生的节奏",则构成中国现代艺术形而上学最为成熟的形态。这种成熟的形态,主要出现于宗白华在20世纪30—40年代所作的文章当中,如《介绍两本关于中国画学的书并论中国的绘画》(1932)、《中西画法的渊源与基础》(1934)、《中西画法表现的空间意识》(1936)、《中国艺术意境之诞生》(1943)等,尤以《中国艺术

① 宗白华:《形上学——中西哲学之比较》,《宗白华全集》(第1卷),合肥:安徽教育出版社,1994年,第616页。

意境之诞生》最为重要。

一、中国画的"最深心灵"

宗白华对中国形上学的探索,为其深入到中国古典艺术形式提供了一个超越性的视点。进而,其形上学研究构成了其思想逐渐成熟的重要转折点:他的关注重心逐渐从 20 世纪 20 年代对西方哲学和艺术学的引介和感悟,转向了 20 世纪三四十年代主要对中国古典美学和古典艺术精神的发掘和探索上来。1932 年发表的《介绍两本关于中国画学的书并论中国的绘画》,正是这样一篇重要文献。在这篇文献中,宗白华提出了一个重要命题:"中国画的最深心灵"。在这篇文章的开端,宗白华即指出,尽管美学的研究对象包括"宇宙美""人生美"和"艺术美",但美学研究的总倾向以艺术美为出发点,甚至以艺术为唯一的对象。[①] 何以如此?"因为艺术的创造是人类有意识地实现他的美的理想"[②]。宗白华称西方美学理论与其艺术"互为表里",西方美学中的模仿论、形式论、和谐论等与西方艺术的起源——古希腊艺术紧密相连,而文艺复兴以来的近现代艺术则给西方美学提供了诸如"生命表现""情感流露"等命题;进而,中国美学和中国艺术的特殊性问题,也被宗白华提了出来:

> 中国艺术的中心——绘画——则给与中国画学以"气韵生动""笔墨""虚实""阴阳明暗"等问题。将来的世界美学自当不拘于一时一地的艺术表现,而综合全世界古今的艺术理想,融合贯通,求美学上最普遍的原理而不轻忽各个性的特殊风格。因为美与美术的源泉是人类最深心灵与他的环境世界接触相感时的波动。各个美术有它特殊的宇宙观与人生情绪为最深基础。中国的艺术与美学理论也自有它伟大独立

① 宗白华:《介绍两本关于中国画学的书并论中国的绘画》,《宗白华全集》(第 2 卷),合肥:安徽教育出版社,1994 年,第 43 页。
② 宗白华:《介绍两本关于中国画学的书并论中国的绘画》,《宗白华全集》(第 2 卷),合肥:安徽教育出版社,1994 年,第 43 页。

的精神意义。所以中国的画学对将来的世界美学自有它特殊重要的
贡献。①

宗白华提出了一个比较大胆的命题,他称中国艺术的中心是绘画,而由
画论所产生的"气韵生动""虚实""阴阳明暗"等,同样为中国美学提供了重
要的范畴。他进而指出中国画学美学和中国美学的更大意义,是为未来的
世界美学提供特殊性样本。而各个民族和文化所产生的美学和美术,又与
不同民族和文化独特的宇宙观与人生观紧密相连。于是此前对中国形上学
的揭示,在宗白华的思想发展中,就自然为其本土美术探索提供了超越性价
值的支撑。宗白华进而设问,"中国画中所表现的中国心灵究竟是怎样"?
他通过先与"西洋精神的差别"为进一步回答。在他笔下,古希腊的宇宙观
是"圆满""和谐"与"秩序井然"的宇宙,以"和谐"为美与艺术的标准;而文艺
复兴以来的西洋宇宙观则视宇宙为无限的空间与无限的运动,人生也是因
这无限而产生无限的追求,哥特式建筑、伦勃朗的画和歌德的《浮士德》成为
近代以来西洋艺术的典范,宗白华最后将之概括为"向着无尽的宇宙做无止
境的奋勉"②。在以此归纳西洋现代精神之后,宗白华提出此文的中心问
题:"中国绘画里所表现的最深心灵究竟是什么?"③

需要指出的是,宗白华这一问题本身,标志着一种本土现代艺术形而上
学构建产生了自我意识。何以如此?尽管中国绘画的"最深心灵"针对的是
中国古典绘画和中国古典画论,然而宗白华将这个问题放在西洋"无限"与
"无尽"的这一概括之后提出,显然将这种精神视作一种未能满足本土现代
性需要的他者,因此这一问题本身的出发点正是本土现代性,而非与西洋同
一的现代性。本土立足点本身就决定了这点。宗白华进而直接道出了问题

① 宗白华:《介绍两本关于中国画学的书并论中国的绘画》,《宗白华全集》(第 2 卷),合肥:安徽教
育出版社,1994 年,第 43 页。
② 宗白华:《介绍两本关于中国画学的书并论中国的绘画》,《宗白华全集》(第 2 卷),合肥:安徽教
育出版社,1994 年,第 44 页。
③ 宗白华:《介绍两本关于中国画学的书并论中国的绘画》,《宗白华全集》(第 2 卷),合肥:安徽教
育出版社,1994 年,第 44 页。

的答案：

> 它既不是以世界为有限的圆满的现实而崇拜模仿，也不是向一无
> 尽的世界作无尽的追求，烦闷苦恼，彷徨不安。它所表现的精神是一种
> '深沉静默地与这无限的自然，无限的太空浑然融化，体合为一'。它所
> 启示的境界是静的，因为顺着自然法则运行的宇宙是虽动而静的，与自
> 然精神合一的人生也是虽动而静的。①

宗白华的前两个否定中，第一个否定是古希腊的宇宙和艺术观，第二个
否定是西方现代性那无所慰藉的观念，两个否定的结果是本土的天人合一
观念，亦即现代以来被中国哲学、中国美学和中国艺术学共同构建的形而上
学顶峰。

需要注意的是宗氏对"静"之属性的界定，显然针对的是西方现代性那
种无限追寻的永动色彩；然而其论证"静"之属性，又是与本土形上学的朴素
辩证性紧密相关："它所描写的对象，山川、人物、花鸟、虫鱼，都充满着生命
的动——气韵生动。但因为自然是顺法则的（老、庄所谓'道'），画家是默契
自然的，所以画幅中潜存着一层深深的静寂。就是尺幅里的花鸟、虫鱼，也
都像是沉落遗忘于宇宙悠渺的太空中，意境旷邈幽深。"②尽管中国画所描
绘的对象皆"气韵生动"，然而自然之道——所谓"法则"之存在却是一种永
恒的静穆；而这种"动"与"静"的关系，又被立即转换为"虚无""道""自然"
"天"这些表征永恒秩序的范畴与"动"的关系，"中国人感到这宇宙的深处是
无形无色的虚空，而这虚空却是万物的源泉，万动的根本，生生不已的创造
力。老、庄名之为'道'、为'自然'、为'虚无'，儒家名之为'天'。万象皆从空

① 宗白华：《介绍两本关于中国画学的书并论中国的绘画》，《宗白华全集》（第2卷），合肥：安徽教
育出版社，1994年，第44页。
② 宗白华：《介绍两本关于中国画学的书并论中国的绘画》，《宗白华全集》（第2卷），合肥：安徽教
育出版社，1994年，第44页。

虚中来，向空虚中去。所以纸上的空白是中国画真正的画底"①。于是，静
与动的关系，又自然转换成有与无的关系，无被视为有的源泉与根本；进而，
无与有的关系，又立即转换为留白之虚与对象之实的关系："这无画处的空
白正是老、庄宇宙观中的'虚无'。它是万象的源泉、万动的根本。"②

　　此处，我们看到作为超越性价值论的中国艺术形上学，构成了中国艺术
最为核心的创造性原则，与中国画留白的形式特征紧密结合在了一起。进
而，宗白华又据此与西洋画法进行了比较："西洋油画先用颜色全部涂采画
底，然后在上面依据远近法或名透视法（Perspective）幻现出目睹手可捉摸
的真景。它的境界是世界中有限的具体的一域。中国画则在一片空白上随
意布放几个人物，不知是人物在空间，还是空间因人物而显。人与空间，溶
成一片，俱是无尽的气韵生动。我们觉得在这无边的世界里，只有这几个
人，并不嫌其少。而这几个人在这空白的环境里，并不觉得没有世界。因为
中国画底的空白在画的整个的意境上并不是真空，乃正是宇宙灵气往来，生
命流动之处。"③正因为"意境"不是"真空"，是对"宇宙灵气"和"生命流动"
的表征，因此宗白华认为中国画的表现是最为"客观"和真正"写实"的。这
种客观与写实并非如同西洋画那样从某一个体化的视角出发，对景物形成
单一视角的透视，而是在天人合一之境中消泯主观视点，表现"客观的自然
生命"，呈现"具体的全景"。据此，在宗白华看来，宋元山水画和花鸟画都是
"最写实的作品，而同时是最空灵的精神表现，心灵与自然完全合一"④。自
然，正是"中国艺术"的"最深心灵"，也是中国人的"最深心灵"：

① 宗白华：《介绍两本关于中国画学的书并论中国的绘画》，《宗白华全集》（第 2 卷），合肥：安徽教
　育出版社，1994 年，第 45 页。
② 宗白华：《介绍两本关于中国画学的书并论中国的绘画》，《宗白华全集》（第 2 卷），合肥：安徽教
　育出版社，1994 年，第 45 页。
③ 宗白华：《介绍两本关于中国画学的书并论中国的绘画》，《宗白华全集》（第 2 卷），合肥：安徽教
　育出版社，1994 年，第 45 页。
④ 宗白华：《介绍两本关于中国画学的书并论中国的绘画》，《宗白华全集》（第 2 卷），合肥：安徽教
　育出版社，1994 年，第 46 页。

中国人不是像浮士德"追求"着"无限",乃是在一丘一壑、一花一鸟中发现了无限,表现了无限,所以他的态度是悠然意远而又怡然自足的。他是超脱的,但又不是出世的。他的画是讲求空灵的,但又是极写实的。他以气韵生动为理想,但又要充满着静气。一言蔽之,他是最超越自然而又最切近自然,是世界最心灵化的艺术,而同时是自然的本身。①

二、澄观一心与腾踔万象:意境创造的形上学始基

"以气韵生动为理想","又要充满着静气","最超越自然而又最切近自然",这种张力性的表述实际上指向了意境的动态生成。换言之,张力本身是对发生过程的描述,构成意境生成的动力,而非停留在静止的对立性结构。于是,在 20 世纪二三十年代对中西形上学以及中国画艺术的阐释基础上,宗白华于 20 世纪 40 年代推出了其关于中国艺术形上学的经典之作——《中国艺术意境之诞生》。

该文首先引述龚自珍、方士庶、恽南田等人之言,直言意境为画家诗人"游心之所在",即"独辟的灵境""创造的意象",构成"艺术创作的中心之中心"。进而他称:"什么是意境? 唐代大画家张璪论画有两句话:'外师造化,中得心源。'造化和心源的凝合,成了一个有生命的结晶体,鸢飞鱼跃,剔透玲珑,这就是'意境',一切艺术的中心之中心。"②意境作为造化和心源的"凝合",也即二者的"合一","就是客观的自然景象和主观的生命情调的交融渗化"③。需要指出的是,宗白华对意境那二元统一的结构性描述,令人想起梁启超对"趣味"发生机制的表述,即"趣味是由内受的情感和外受的环

① 宗白华:《介绍两本关于中国画学的书并论中国的绘画》,《宗白华全集》(第 2 卷),合肥:安徽教育出版社,1994 年,第 46 页。

② 宗白华:《中国艺术意境之诞生》,《宗白华全集》(第 2 卷),合肥:安徽教育出版社,1994 年,第 326 页。

③ 宗白华:《中国艺术意境之诞生》,《宗白华全集》(第 2 卷),合肥:安徽教育出版社,1994 年,第 327 页。

境交媾发生出来的"①。而朱光潜对"美感经验"的界定亦相类似,即"所谓美感经验,其实不过是在聚精会神之中,我的情趣和物的情趣往复回流而已"②。此处,宗白华"客观的自然景象"、梁启超"外受的环境"以及朱光潜"物的情趣",构成外在自然的一元,而"主观的生命情调""内受的情感"与"我的情趣"则构成审美主体的一元。这种二元论结构在中国现代美学中极为普遍,为"意境""趣味"或"情趣"等美感—艺术经验范畴所统一。而这种统一的过程,即宗白华所说:"景中全是情,情具象而为景,因而展现了一个独特的宇宙,崭新的境象,为人类增加了丰富,替世界开辟了新景。恽南田所谓'皆灵想之所独辟,总非人间所有!'这是我的所谓'意境'。"③换言之,在宗白华那里,意境为情景交融的产物。然而,正如朱光潜所谓"物的情趣"来自我的"移情"一样,情景关系地生成归根到底是审美主体的问题,此即宗白华所谓"意境是使客观景象作为我主观情思的注脚"④。进而,宗白华揭出一个"性灵",来从审美主体角度进一步解释意境之诞生,"艺术意境的诞生,归根结底,在人的性灵中"⑤。

　　既然意境诞生于性灵,那么要创造艺术之意境,就必须涵养性灵。宗白华称:"这微妙的境地不是机械的学习和探试可以获得,而是在一切天机的培养,在活泼泼的天机飞跃而又凝神寂照的体验中突然涌现出来的。"⑥性灵之微妙并非求知可得,而是一种体验的活动,所谓"天机的培养"说穿了正指向一种体验式的培养,即"凝神寂照"的体验,也正是宗白华前文所说的"充满了静气"的体验;凝神寂照即主体的一种意向性行为,这种意向性活动

①　梁启超:《〈晚清两大家诗钞〉题辞》,《梁启超全集》,北京:北京出版社,1999 年,第 4927 页。
②　朱光潜:《谈美》,《朱光潜全集》(第 2 卷),合肥:安徽教育出版社,1987 年,第 22 页。
③　宗白华:《中国艺术意境之诞生》,《宗白华全集》(第 2 卷),合肥:安徽教育出版社,1994 年,第 327 页。
④　宗白华:《中国艺术意境之诞生》,《宗白华全集》(第 2 卷),合肥:安徽教育出版社,1994 年,第 328 页。
⑤　宗白华:《中国艺术意境之诞生》,《宗白华全集》(第 2 卷),合肥:安徽教育出版社,1994 年,第 329 页。
⑥　宗白华:《中国艺术意境之诞生》,《宗白华全集》(第 2 卷),合肥:安徽教育出版社,1994 年,第 329 页。

的对象即"天机飞跃"。需要指出的是,凝神寂照实际上正是中华心性文化传统中"主静"教义的又一个现代阐发,其先导正在梁启超从主静中提举之"主观",也即为朱光潜等美学家所时常谈论的"静观",与传统心性之学所不同的是这种体验方式已从道德修治之论域转向了审美体验,体验的对象正是"鸢飞鱼跃"或"天机飞跃"之盎然生意。宗白华在此文中以石涛、吴墨井、董源等人之言佐凝神寂照,尤其值得注意的是所引米友仁之言:

> 宋画家米友仁自题其《云山得意图卷》云:"画之老境,于世海中一毛发事泊然无着染。每静室僧趺,忘怀万虑,与碧虚寥廓同其流。"①

所谓"于世海中一毛发事泊然无着染",即意境斩断世俗功利之羁绊,为纯然之审美境界,而所谓"静室僧趺",指的是米友仁等画家常常采取静坐法,来获得意境体验,这种体验米友仁处为与天地万物同体之体验,亦即我们在前文中述及的心学静坐法中常见体验之一种,这种体验在宋明心性之学论域中则为道德形上学之体验,混杂了审美的因素在其中。显然,即便在米友仁这儿,这种体验也已经演变为一种艺术或审美的形而上体验,这种演变自然发生,全因主静教义及静坐体验中本来就内涵审美因素于其中,而传统的道德形上学所指向的终极境界,本也是道德与审美一体圆融的境界,这点我们在引论中即已指出。

这种主静体验,是获得意境体验、涵养性灵的根本方法。然而,有意思的是,宗白华在此基础上,又将另一种事实上并不相同的体验纳入主静体验之中。这种体验即酒神式的体验,他称:

> 元代大画家黄子久说:"终日只在荒山乱石,丛木深筱中坐,意态忽忽,人不测其为何。又每往泖中通海处看急流轰浪,虽风雨骤至,水怪

① 宗白华:《中国艺术意境之诞生》,《宗白华全集》(第 2 卷),合肥:安徽教育出版社,1994 年,第 329 页。

悲诧而不顾。"①

相比米友仁等，宗白华此处将黄子久式的体验称之为狄奥尼索斯式的酒神体验，尽管这种体验的类型是面对自然界巨大力量产生的迷醉体验，然而宗白华仍将之视为从静观出发所生的类型。然而，必须指出的是，按照尼采晚年的观点，酒神与日神的体验并无二致，因为日神的召梦作用事实上是由酒神之迷醉派生的，而且日神之静观本身只是迷醉的一种类型，即主要是与视觉经验和形象相关的迷醉，所谓米友仁的天人体验与黄子久的狂暴自然之体验，不过皆是酒神迷醉的不同类型而已。而且，宗白华将这两种体验视为涵养性灵的方法，也即意境创造的心理前提，并非指向一种体验内容上的混同。真正值得注意的是，以酒神式的体验入静观之法，借西方理念阐明中国例证，这种阐释法本身将最终成就中国艺术意境之最核心内容，"生生的节奏"与直接体会这种节奏的"舞蹈"，这也构成中国现代艺术形上学的最充分一个表征。总之，日神式的澄观一心与酒神式的腾踔万象所构成的理论张力，最终将向"生生的节奏"及其表征此节奏的艺术体验跃进。

三、"生生的节奏"与"生命舞姿"

中国现代艺术形上学的关键问题，实际上是"艺"与"道"的关系问题。"艺以载道"作为宋明心性之学乃至中国政治传统对待文艺问题的核心原则，往往割裂二者，艺术始终处在价值的低位上。从这个意义出发，中国现代艺术形上学，作为为艺术树立起的超越性价值论，就必须克服这种割裂性的认识，将艺术从道德和政治功利主义中解放出来，获得独立而又超然的价值地位。于是，在《中国艺术意境之诞生》中，宗白华自然援引庖丁解牛这一典故，称：

① 宗白华：《中国艺术意境之诞生》（增订稿），《宗白华全集》（第 2 卷），合肥：安徽教育出版社，1994 年，第 361 页。

"道"的生命和"艺"的生命，游刃于虚，莫不中音，合于桑林之舞，乃中经首之会。音乐的节奏是它们的本体。所以儒家哲学也说："大乐与天地同和，大礼与天地同节。"《易》云："天地氤氲，万物化醇。"这生生的节奏是中国艺术意境最后的源泉。①

道的生命和艺的生命，看似两分，实则一体，此体即"音乐的节奏"；宗白华进而援引儒家礼乐思想，所谓与天地相参之"大礼"与"大乐"，来为音乐的节奏赋予价值内涵。早在《形上学》中，宗白华就已称中国形上学之道正是象本身，同时将生命与形式相结合，自然打通了时间性原则与空间性原则的通道。于是，"音乐的节奏"随即变成"生生的节奏"，换言之即生命的节奏。说"生生的节奏"是中国艺术意境的最后源泉，换言之，中国艺术意境的形而上根源，抑或中国艺术形上学本身，正是"生生的节奏"。至此处，中国艺术形上学的核心阐释，与中国形上学的基点相合。艺术作为形式创造的原则本身，与生命—道德价值的核心原则——"仁"的原则凝合为一。所谓"鸢飞鱼跃"，所谓"腾绰万象"，皆是生生的直接体现，也就是仁的原则的显现，所谓生生的节奏，也就是无论自然还是艺术，皆是仁或生生的直接表征，而这种表征本身是无法与原则本身或内核本身相分离的。

需要指出的是，生生的节奏作为艺术形而上学、"节奏"作为艺术—形式原则与生命—体验原则的二位一体形式，可以构成一切艺术类型乃至艺术和审美之间的一般性原则。如音乐、绘画、诗歌、小说、电影等一切艺术类型，均可以此生生的节奏而求共性，也均可从生生的节奏获得形而上学的阐释。然而，在诸多艺术类型里，宗白华特别粘出了"舞蹈"，认为这种艺术才真正能够最为充分的承载和表现"生生的节奏"。他称：

然而，尤其是"舞"，这最高度的韵律、节奏、秩序，理性，同时是最高

① 宗白华：《中国艺术意境之诞生》（增订稿），《宗白华全集》（第 2 卷），合肥：安徽教育出版社，1994 年，第 365 页。

度的生命、旋动、力、热情,它不仅是一切艺术表现的究竟状态,且是宇宙创化过程的象征。艺术家在这时失落自己于造化的核心,沉冥入神,"穷元妙于意表,合神变乎天机"(唐代大批评家张彦远论画语)。"是有真宰,与之浮沉"(司空图《诗品》语),从深不可测的玄冥的体验中升化而出,行神如空,行气如虹。在这时只有"舞",这最紧密的律法和最热烈的旋动,能使这深不可测的玄冥的境界具象化、肉身化。[①]

在宗白华看来,舞蹈艺术是生命与形式结合最为紧密的艺术类型,是"生生之节奏"本身的直接呈现形式。而尼采的艺术形上学最终的表征艺术也是舞蹈,而非其在《悲剧的诞生》中所奉上王座的音乐。对尼采来说,音乐在某种意义上是叔本华的遗产,作为生命意志的直接表征;然而叔本华哲学本身对生命意志和生成本身皆持否定性的态度,进行自我批判之后的尼采则将舞蹈这种具身性的艺术类型,视为对生命意志的直接肯定形态。在他那里,舞蹈是肯定性的生命意志,也是完全以身体为准绳的艺术形态。宗白华此处表现出了中西艺术形上学的一致性。当然,本土性的要素还是被宗白华特别加以标示,"艺术家在这时失落自己于造化的核心,沉冥入神",这意味着"澄观一心"这种本土的主静法,作为由舞蹈所表征的艺术创造—生命生成过程的一个技术前提,换言之静观本身只是为了把握生生之节奏的通道,而非生生之节奏本身的展现,"舞"才能是不可见之道以具身的形式直接展现出来,最终成为生生的节奏本身。

这种联系本身,在尼采的艺术形上学那里并没有直接资源,而是一种来自中国传统艺术的融合与发展,具有典型的本土现代性特征。宗白华又引用杜甫之诗歌进行强化阐释:"诗人杜甫形容诗的最高境界说:'精微穿溟滓,飞动摧霹雳。'(《夜听许十一诵诗爱而有作》)前句是写沉冥中的探索,透进造化的精微的机缄,后句是指大气盘旋的创造,具象而成飞舞。深沉的

① 宗白华:《中国艺术意境之诞生》(增订稿),《宗白华全集》(第2卷),合肥:安徽教育出版社,1994年,第366页。

静照是飞动的活力的源泉。反过来说，也只有活跃的具体的生命舞姿、音乐的韵律、艺术的形象，才能使静照中的'道'具象化、肉身化。"①在宗白华这里，静观与迷醉、沉思与表现、形式与生命之间最后形成了一种互生关系，二者相互肯定，共同奠定了本土现代艺术形上学的核心内容。不仅如此，宗白华认为，这不仅是中国艺术的核心，而且也是中国哲学的核心，"中国哲学是就'生命本身'体悟'道'的节奏。'道'具象于生活、礼乐制度。道尤表象于'艺'。灿烂的'艺'赋予'道'以形象和生命，'道'给予'艺'以深度和灵魂"②。正如其所言，中国艺术形上学，与中国形上学传统保持着一种异常紧密的关联，二者在对道的追求上，是圆融而相通的。于是，中国现代艺术形上学，绝不仅仅只在审美和艺术的论域中，中国哲学的现代阐释者那儿，以一种不同的话语形式言说这点。

① 宗白华：《中国艺术意境之诞生》（增订稿），《宗白华全集》（第 2 卷），合肥：安徽教育出版社，1994 年，第 367 页。
② 宗白华：《中国艺术意境之诞生》（增订稿），《宗白华全集》（第 2 卷），合肥：安徽教育出版社，1994 年，第 367 页。

第五章　酒神还是日神:朱光潜与鲁迅对现代艺术形上学的理解差异

　　正如我们在引论中即已分析过的那样,艺术形上学严格说来是一个审美现代性的命题,并由尼采所正式提出。尼采的艺术形上学,围绕着日神与酒神的关系模型而发生、发展。前期也就是首次提出艺术形上学命题的《悲剧的诞生》时期(19 世纪 70 年代初),日神和酒神维系着一种相互撑拒、相互吸收的关系,并由代表艺术一般的悲剧作为合题,来保证二者之间的平衡关系。然而到了后期,以对《悲剧的诞生》中一些青涩思想加以清算的《自我批判的尝试》(1886)为标志,日神与酒神的平衡不复存在,日神不再具有与酒神并置的资格,而是仅仅成了酒神迷醉经验的一种类型,即偏向视知觉系统、形式化的迷醉。换言之,是酒神之醉完成了对日神之梦的最后吸收,如果《悲剧的诞生》承认了酒神之醉派生了日神之梦的话,那么《自我批判的尝试》乃至随后的《偶像的黄昏》标志着尼采的艺术形上学最终成为一种仅关酒神的也即仅关迷醉经验的形上学。这种迷醉经验的形上学意味着艺术、生命和感性的一体性,并因此被放置在超越性价值的顶峰之上。

　　然而,尼采思想进入中国之后,在那些最为著名的理解者和阐释者那里,却具有不同的面相。无疑,在中国现代知识分子当中,对尼采哲学掌握得最为全面和最为系统的学者,当推以《悲剧心理学》为博士学位论文的朱光潜,他自己也曾比较坚定的称自己为"尼采的信徒"。可是朱光潜笔下的日神和酒神关系,却最终显现为日神对酒神所有力量的吸收,日神作为形式化原则对酒神的感性暴力进行的平衡才是最重要的,于是尼采酒神的形上学付之阙如,而朱光潜自己的艺术形上学思想始终也没有得到一个清晰的

显现;相反,曾经对朱光潜加以批判的鲁迅,尽管并没有十分深入地对尼采思想加以学习和理解,却远比朱光潜更加深入地理解并践行了尼采的思想,一种战士的或文化斗士的形上学精神深深地藏在鲁迅批判性地启蒙立场之中。某种意义上,鲁迅正是尼采所召唤出来的一个东方的"屠龙勇士",在一个启蒙与救亡的时代中重估中国传统文化的价值。

第一节　关于希腊精神"静穆"与"热烈"的争论

1935 年 10 月 14 日,朱光潜在北京寓所中写成《说"曲终人不见,江上数峰青"——答夏丏尊先生》(以下简称《曲》文")一文,并于同年 12 月刊发于《中学生》杂志第 60 期。该文发表之后一个月,鲁迅即在上海的《海燕》杂志上,发表了《"题未定"草(七)》,对朱光潜的观点加以批评。对鲁迅的批评,朱光潜总体而言并未深入辩解,以免笔战升级,然而另外一方面也未予以承认,于是这段公案在中国现代文论史论战频繁的背景下看起来也并不十分起眼。然而正是这段不起眼的公案,却因围绕着艺术的价值论而具有深刻的理论和历史意味——如果艺术形而上学是关于艺术的超越性价值论,那么什么才是真正的超越,也即艺术形上学为现代语境中的艺术引领的方向问题可以因此而得到深入的解答。

在《曲》文之开篇,朱光潜即称:"记不清在哪一部书里见过一句关于英国诗人 Keats 的话,大意是说谛视一个佳句像谛视一个爱人似的。这句话很有意思,不过一个佳句往往比一个爱人更可以使人留恋。"[①]相比济慈这句话中"佳句"与"爱人"所形成的比喻关系以及朱光潜进而使二者形成的比较关系,更值得注意的是"谛视"一词,对该词的使用意味着朱光潜从一开始就站在一种静观式的审美体验的基础上,为该文定下了基调:佳句之所以比佳人更使人留恋,是因佳句总是被静观玩味,而佳人之所谓"终有一日山穷

① 朱光潜:《说"曲终人不见,江上数峰青"——答夏丏尊先生》,《朱光潜全集》(第 8 卷),合肥:安徽教育出版社,1987 年,第 393 页。

水尽"，全因佳人从根本上并非静观式审美的适宜对象，而是系关实存因而无法轻易闲视的目标，1932 年的《谈美》中对"一棵古松的三种态度"早已决定了这点，他所谓"佳句的意蕴永远新鲜"，不过是因为佳句更能导入一种形而上的、具有哲学意味的审美沉思罢了。

对朱光潜而言，唐代大历十才子之一钱起的《省试湘灵鼓瑟》一诗尾句"曲终人不见，江上数峰青"，正是能够承载这种静观玩味或永远谛视功能的佳句。他先是自引其在《谈美》中将"曲终人不见，江上数峰青"与李白《长相思》尾句"相思黄叶落，白露点青苔"、秦少游《踏莎行》尾句"可堪孤馆闭春寒，杜鹃声里斜阳暮"并置一段，这种并置是因这些尾句均由情转景并传递了凄清冷静的审美品格，进而又称《谈美》的话并未说透，于是夏丏尊来信对此二句表达的疑问自然成了他在《曲》文中进一步探讨的楔子。朱光潜称："我爱这两句诗，多少是因为它对于我启示了一种哲学的意蕴。'曲终人不见'所表现的是消逝，'江上数峰青'"所表现的是永恒。"[1]此处，朱光潜不再简单地从情—景关系亦即诗学结构去探讨这两句，而是从情所表征的人之有限性和景所代表的自然之无限性的哲学结构出发加以理解，当然无论是《谈美》还是此文都未曾以永恒点破自然。所谓情总易逝而景相较于易逝之情、易逝之人则相对永恒。于是由情转景进而为由易逝转向永恒："反正青山和湘灵的瑟声已发生这么一回的因缘，青山永在，瑟声和鼓瑟的人也就永在了。"[2]如果易逝者最终得到了永在，那么青山就不是一般的象征意涵，而是更高的存在和更高的存在者的意涵，易逝者之永在只有在其回归到更高的存在、在更高的存在者处得到慰藉的基础上才能言说得通。朱光潜认为，华兹华斯的《独刈女》一诗第二节末句同样表现出这种哲学意味，一个孤独的割麦女的歌声打破了大海之沉寂、飘向了远方的岛屿，朱光潜称"消逝者到底还是永恒"，然而这种消逝者的永恒只有向永恒者自身去寻求可能，而

[1]　朱光潜：《说"曲终人不见，江上数峰青"——答夏丏尊先生》，《朱光潜全集》（第 8 卷），合肥：安徽教育出版社，1987 年，第 394—395 页。

[2]　朱光潜：《说"曲终人不见，江上数峰青"——答夏丏尊先生》，《朱光潜全集》（第 8 卷），合肥：安徽教育出版社，1987 年，第 395 页。

非消逝者自身作为生成之瞬间而永恒。

于是,朱光潜自然追求永恒者的美学品格即"静穆",从这一美学品格或审美经验范畴角度出发,之前对诗句本身的感伤解读自然存在着问题:"我从前读'曲终人不见,江上数峰青',以为它所表现的是一种凄凉寂寞的情感,所以把它拿来和'相思黄叶落,白露点青苔''可堪孤馆闭春寒,杜鹃声里斜阳暮'诸例相比。现在我觉得这是大错,如果把这两句诗看成表现凄凉寂寞的情感,那就根本没有见到它的佳妙了。"①之所以凄凉寂寞,是因为之前的情景所构成的二元结构重心以情为主,而非以永恒的存在者为主;若以情为主,则诗歌自然以热烈之情感表现为上佳;然而若以永恒的存在者为主,则热烈之情、瞬间之义自非足以匹配之感性品格,足以匹配之感性品格为"静穆":"我在别的文章里曾经说过一段话:'懂得这个道理,我们可以明白古希腊人何以把和平静穆看作诗的极境,把诗神阿波罗摆在蔚蓝的山巅,俯瞰众生扰攘,而眉宇间却常如作甜蜜梦,不露一丝被扰动的神色?'这里所谓'静穆'(serenity)自然只是一种最高理想,不是在一般诗里所能找得到的,古希腊——尤其是古希腊的造形艺术——常使我们觉到这种'静穆'的风味。'静穆'是一种豁然大悟,得到归依的心情。"②朱光潜所说到的"另一篇文章"是指《悲剧心理学》,他将造型艺术之神阿波罗对于幻象之永恒的静穆品格视为哲学依据所在,将阿波罗视为永恒存在者的名字,并进而将静穆视为诗歌的最高境界和最高品格。正因为这一永恒存在者超越一切情感,因此那些消逝的情感和消逝的瞬间将归依于永恒存在者:"凄凉寂寞的意味固然也还在那里,但是尤其要紧的是那一片得到归依似的愉悦。这两种貌似相反的情趣都沉没在静穆的风味里。"③很显然,静穆所生的愉悦情感来自归依,永恒的存在者在朱光潜那里等同于精神的最后家园,而那些未能提

① 朱光潜:《说"曲终人不见,江上数峰青"——答夏丏尊先生》,《朱光潜全集》(第 8 卷),合肥:安徽教育出版社,1987 年,第 396 页。
② 朱光潜:《说"曲终人不见,江上数峰青"——答夏丏尊先生》,《朱光潜全集》(第 8 卷),合肥:安徽教育出版社,1987 年,第 396 页。
③ 朱光潜:《说"曲终人不见,江上数峰青"——答夏丏尊先生》,《朱光潜全集》(第 8 卷),合肥:安徽教育出版社,1987 年,第 397 页。

供这种家园的诗人在"浑身是静穆"的陶渊明面前显现出了不足——屈原、阮籍、李白、杜甫这些诗人甚至都因此而被嫌弃过于"金刚怒目"。

朱光潜标举陶渊明为静穆的代表，又称诗歌的最高境界在归依于静穆的存在者，还将"金刚怒目"之热烈情感视为静穆的反面，于是遭到以"金刚怒目"的姿态进行批判的鲁迅之批评。在《"题未定"草》一文的"六"中，鲁迅认为选取诗文的标准当需"知人论世"，然而世人往往一叶障目不见泰山，于是谈到陶潜在众人的心中飘逸太久，全因选文者对其人并未充分认识："就是诗，除论客所佩服的'悠然见南山'之外，也还有'精卫衔微木，将以填沧海，刑天舞干戚，猛志固常在'之类的'金刚怒目'式，在证明着他并非整天整夜的飘飘然。这'猛志固常在'和'悠然见南山'的是一个人，倘有取舍，即非全人，再加抑扬，更离真实。"①鲁迅认为，之所以后人认为陶潜为飘逸者，是因为对陶潜诗作本身的认识因一两首诗、一两句名句而陷入了刻板化的印象，陶潜未必"浑身都是静穆"，也有金刚怒目的时候。以此为铺垫，在《"题未定"草》一文的"七"中转向了对朱光潜的批评，他一开头便称："还有一样最能引读者入于迷途的，是'摘句'。它往往是衣裳上撕下来的一块绣花，经摘取者一吹嘘或附会，说是怎样超然物外，与尘浊无干，读者没有见过全体，便也被他弄得迷离惝恍。"②在鲁迅看来，朱光潜《曲》文的一开头即是"摘句"，只选择自己所需的句子而不见全篇："新近在《中学生》的十二月号上，看见了朱光潜先生的《说'曲终人不见，江上数峰青'》的文章，推这两句为诗美的极致，我觉得也未免有以割裂为美的小疵。"③虽称之为"小疵"，然而实为客气话，他进而称：

> 读者是种种不同的，有的爱读《江赋》和《海赋》，有的欣赏《小园》或《枯树》。后者是徘徊于有无生灭之间的文人，对于人生，既惮扰攘，又怕离去，懒于求生，又不乐死，实有太板，寂绝又太空，疲倦得要休息，而

① 鲁迅：《"题未定"草》，《鲁迅全集》（第6卷），北京：人民文学出版社，2005年，第436页。
② 鲁迅：《"题未定"草》，《鲁迅全集》（第6卷），北京：人民文学出版社，2005年，第439页。
③ 鲁迅：《"题未定"草》，《鲁迅全集》（第6卷），北京：人民文学出版社，2005年，第439页。

休息又太凄凉,所以又必须有一种抚慰。于是"曲终人不见"之外,如
"只在此山中,云深不知处"或"笙歌归院落,灯火下楼台"之类,就往往
为人所称道。因为眼前不见,而远处却在,如果不在,便悲哀了,这就是
道士之所以说"至心归命礼,玉皇大天尊!"也。①

显然,尽管前文称之为"小疵",然而朱光潜很快被归入到"徘徊于有无
生灭之间"的文人序列,在矛盾之中"必须有一种抚慰",所谓"眼前不见,而
远处却在",此"远处"自然非空间之远近,还有时间上之速衰与永恒之义。
向永恒者求慰藉,因此朱光潜所求之归依心态,在鲁迅眼中与恶俗道士的口
头禅"至心归命礼,玉皇大天尊"并无二致,进而点破朱光潜的"静穆"是"抚
慰劳人的'圣药'"罢了,讽刺的意味溢于言表。鲁迅进而在学理层面质疑
称:"古希腊人,也许把和平静穆看作诗的极境的罢,这一点我毫无知识。但
以现存的希腊诗歌而论,荷马的史诗,是雄大而活泼的,沙孚的恋歌,是明白
而热烈的,都不静穆。我想,立'静穆'为诗的极境,而此境不见于诗,也许和
立蛋形为人体的最高形式,而此形终不见于人一样。"②事实上,鲁迅的这种
质疑能得到尼采的支持,这点朱光潜本身也是心知肚明的,在《悲剧的诞生》
之中谈完日神式的光辉、克制之后,尼采就揭橥了掩藏在日神那由充足理由
律所决定的现实幻象下的更本源力量,即作为感性之迷醉神灵的酒神。与
日神的静穆和光辉相比,酒神迷醉的热烈情感恰恰才是尼采艺术形上学所
凝定的最高感性经验,而这种感性经验又是对艺术之一般起作用的,也就是
说,诗歌的最高境界至少在尼采那里同样不是静穆,鲁迅与尼采站在同一条
战线。鲁迅进而称古希腊雕像一如周代的青铜祭器,那些铜绿或因历史年
代久远而导致的"静穆"观感,事实上并非古物的真相,古物在其时代必然是
"热烈"的——这点也符合古希腊雕塑实际上是彩塑而非后世赝品的纯色的
历史原貌,"静穆"不过是现代人建立在因历史岁月而丧失的材质本色基础

① 鲁迅:《"题未定"草》,《鲁迅全集》(第 6 卷),北京:人民文学出版社,2005 年,第 440 页。
② 鲁迅:《"题未定"草》,《鲁迅全集》(第 6 卷),北京:人民文学出版社,2005 年,第 441 页。

上的好古错觉罢了。

　　鲁迅的批判锋芒并不到此为止，他称朱光潜为了自己的美学说而"摘句"，并未真正给读者奉上钱起该诗乃至钱起其人的全貌："凡论文艺，虚悬了一个'极境'，是要陷入'绝境'的，在艺术，会迷惘于土花，在文学，则被拘迫而'摘句'。但'摘句'又大足以困人，所以朱先生就只能取钱起的两句，而踢开他的全篇，又用这两句来概括作者的全人，又用这两句来打杀了屈原，阮籍，李白，杜甫等辈，以为'都不免有些像金刚怒目，愤愤不平的样子'。其实是他们四位，都因为垫高朱先生的美学说，做了冤屈的牺牲的。"①鲁迅进而对钱起之诗歌以及为人进行了条分缕析，他称钱之《省试湘灵鼓瑟》一诗全篇通看并非"静穆"之诗，而不过是一首因怀才求遇而略显"衰飒"的"试帖诗"，末句"曲终人不见，江上数峰青"不过是回应首句"善鼓云和瑟，常闻帝子灵"。鲁迅显然是以诗的类型揭破诗人写作此诗的意图，从而以祛魅被朱光潜所拔高的诗意。进而他又举了诗人另一首落第后所作的诗歌，讽刺此人如所有的落第举子一般，表现的无非是封建士人怀才不遇而生的愤懑罢了。最后，鲁迅称："自己放出眼光看过较多的作品，就知道历来的伟大的作者，是没有一个'浑身是静穆'的。陶潜正因为并非'浑身是静穆'，所以他伟大。现在之所以往往被尊为'静穆'，是因为他被选文家和摘句家所缩小，凌迟了。"②

　　无疑，鲁迅的批评延续了其一贯的一针见血、不留情面的特点，朱光潜对这种批评总体上看并没有多少接受，而是坚持了其自身的理论立场——除了20世纪50年代在对其美学思想进行围剿的特殊历史语境下所做的《我的文艺思想的反动性》一文之外，朱光潜总体保持着沉默，而在20世纪40年代他与金绍先的一次谈话中则作出了最为丰富的回应，这种回应是其坚持审美无功利立场的表现——这种立场自然与鲁迅有着根本的不同。在这次畅谈中，朱光潜首先承认："鲁迅文章中的一些措词用语表明，他本人并

① 鲁迅：《"题未定"草》（第6卷），《鲁迅全集》，北京：人民文学出版社，2005年，第442页。
② 鲁迅：《"题未定"草》（第6卷），《鲁迅全集》，北京：人民文学出版社，2005年，第444页。

没有把他的意见仅仅局限于文学批评的范围,况且对鲁迅先生的为人为文我很了解,为避免陷入一场真正的笔战,因此我决定沉默。"①所谓"并没有把他的意见仅仅局限于文学批评的范围",是指鲁迅的批评早已溢出了朱光潜的论域,即采取的是一种意识形态批评或文化论战的态度,这点朱光潜认为与其自身的论域不同,因此决定沉默也即谨守自身的言说阵地,并未进一步在杂志上公开发表自身的不同意见。

然而,他在与金绍先对谈时,还是进一步地言及了自身的立场,他称:"我坚持认为,审美应当是超功利的纯粹的感性活动,一旦人们把各自不同的利害判断掺入其中,他们就不是在审美了。所以严格说来,这不是一个审美差异性的问题,而是是否属于审美的问题。"②换言之,朱光潜认为,鲁迅对自己的批判本来就不属于审美的批评,而是政治批评,他与鲁迅之间存在的差异性不是审美趣味的差异性问题,而是艺术和审美批评与政治意识形态批评之间的差异性。朱光潜进而称:"同样,人们在欣赏'曲终人不见,江上数峰青'时,几个会始终考虑着钱起坎坷愁苦的经历和这首诗的应试背景呢?作者的意图与读者的感受大相径庭,这种情形是屡见不鲜的。所谓'作者未必然,读者未必不然'。'美学'一词是德文'感性'之意,它不涉及理性分析研究,因而也不涉及功利的判断。可惜,大多数人并不懂得这一点,总是把自己的功利判断也误认为是审美。"③朱光潜此处,是对鲁迅称他未充分呈现作者意图、未真正知人论世的批评加以辩驳,当然这种辩驳仍谨守文艺审美论的立场。朱光潜更进一步明确了自己这种立场的产生原因:

我非常尊敬鲁迅,他是中国最有才华最有学识的作者,但是我认为他的文学成就并未能与他的才华和学识相称,这是中国文学的巨大损

① 金绍先:《"曲终人不见,江上数峰青"——忆朱光潜与鲁迅的一次分歧》,《文史杂志》1993年第3期。

② 金绍先:《"曲终人不见,江上数峰青"——忆朱光潜与鲁迅的一次分歧》,《文史杂志》1993年第3期。

③ 金绍先:《"曲终人不见,江上数峰青"——忆朱光潜与鲁迅的一次分歧》,《文史杂志》1993年第3期。

失。原因何在呢？我认为鲁迅先生不幸把他的全部身心都投入了复杂的社会矛盾之中而不能自拔，诚如他自己所说的，他看见日本人砍中国人的头就决定从事文学，以改造国民的精神。但文学其实并不具有这种伟大的功能。政治的目的应当用政治的手段去实现，而我们中国人从传统上总是过分夸大文学的力量，统治者也因此总是习惯于干预、摧残文学，结果是既于政治改革无效，也妨碍了文学自身的发展。鲁迅放弃小说创作而致力于杂文'投枪'，他巨大的痛苦和愤怒中过早地去世，这无论如何也是中国文学的大损失。我们中国人似乎从来不懂得 Art for art's sake（为艺术而艺术），但是把巨大的社会历史使命赋予艺术是不可能也不应当的。①

　　这一段自辩极富理论与历史的双重意味。无疑，朱光潜与鲁迅，最根本的差异在于温和的感性启蒙和激进的政治启蒙之间的分歧。中国现代激进的政治启蒙传统在梁启超时代即已开启，即"三界革命"（诗、文、小说）直接是为了"新民"服务，所谓"鼓民力、新民德、开民智"，鲁迅、左翼乃至毛泽东等人皆是以这种态度对待文艺作品，而温和的感性启蒙或审美启蒙则将目标设定得较为迂远，以人性的充分发展和健全的人格为宗旨，认为只有培养人格健全的国民才能为一切政治事业或功利运动提供有效基础，这一传统的现代开启者是王国维，其"无用之用"决定了艺术和审美活动因此获得更高的价值。与王国维、蔡元培这些第一代美学家所不同的是，朱光潜接受了系统而完整的西方现代教育，美学和文学专家的色彩更重，因此在论域方面谨守知识和学科的地盘，尤其反感政治的过度介入，持审美和艺术之自身价值的标准去看待鲁迅的文学作品，这种持论即便有其理论和历史的依据，具有时代的特殊性即审美自律论的树立意义，然而以此来看鲁迅的文学成就，则自然显得气魄狭小、标准呆板。尤其是最后为了夯实自身的立场，甚至援

① 金绍先：《"曲终人不见，江上数峰青"——忆朱光潜与鲁迅的一次分歧》，《文史杂志》1993 年第 3 期。

引了最为极端的例证——"为艺术而艺术",即康德美学在文艺思想方面所引发的一种历史滥觞,彻底成为尼采所树立的现代艺术形上学攻击的对立面。事实上,即便从理论上看,朱光潜自己从来不是康德美学的信徒,也不是为艺术而艺术的拥趸,然而却要援引康德及其滥觞来为自己辩护,而非归依他曾经坚定声称的一个信仰对象——尼采。

当然,必须指出的是,朱光潜的这种辩驳是发生在 20 世纪 40 年代,离鲁迅对他的批评时间上较近。然而,到了 20 世纪 80 年代初,经历了此前一系列变动后的朱光潜,再度与金绍先谈论起这个问题时,立场显得相对持中,然而这种持中的立场本身意味深长:"文艺不应当为政治服务,是指文艺的目的不应在此。但文艺实际上能够服务于政治,亦即是为人民服务,为社会主义服务,仍然是它的重要效能之一,对此也不应抹杀,恰如审美应当是超功利的,但不一定与功利绝对不相容。我的思想认识在这几十年来,并不是无所变化的。有些人从极左一下子变成极右,认为马克思主义美学观一无所取,1949 年以后的美学研究一无是处,我对此并不能苟同。同样,我并不认为我当年对鲁迅先生的看法是公允的。"①文艺不应当为政治服务,但并非与政治无关;审美是超功利而非无关功利的,因此自然并非与功利不相容;马克思主义美学观当然不是一无所取、1949 年以后直至拨乱反正以前的美学研究并非一无是处,一如 1949 年以前、非马克思主义的美学研究同样如此;对鲁迅先生当年的评价并不是公允的,一如鲁迅当年对他的评价一样。总之,朱光潜对鲁迅当年的批评,价值立场并未有太大变化,尽管具体表述发生了调整。

第二节 "尼采信徒"对酒神形上学的颠覆

可以肯定的是,朱光潜并非尼采之酒神形上学的信徒,尽管他曾比较坚

① 金绍先:《"曲终人不见,江上数峰青"——忆朱光潜与鲁迅的一次分歧》,《文史杂志》1993 年第 3 期。

定的称自己为尼采的信徒。所谓"比较坚定"的"比较"，其一头是指与他曾称自己为克罗齐信徒相比。在 1946 年出版的《谈文学》一书中，我们发现，至少到 20 世纪 30 年代中期前，朱光潜认为自己"还是克罗齐的信徒"①。而在写于 1979 年的《谈美书简》中他也承认："我过去是意大利美学家克罗齐的信徒。"②然而，到了 1981 年在《朱光潜教授谈美学》这篇访谈录中，朱光潜就称自己"不是一个忠实的克罗齐的信徒，当时我也无意做他的信徒"③。一年后，朱光潜在否认克罗齐信徒的基础上，肯定自己的"尼采信徒"身份，他在作于 1982 年的《〈悲剧心理学〉序》中称："一般读者都认为我是克罗齐式的唯心主义信徒，现在我自己才认识到我实在是尼采式的唯心主义信徒。在我心灵里植根的倒不是克罗齐的《美学原理》中的直觉说，而是尼采的《悲剧的诞生》中的酒神精神和日神精神。"④尽管此文提及酒神精神，然而事实上朱真正从尼采那儿汲取来的，却是日神精神所表征的静穆品格。

当然，相比对"克罗齐信徒"的那种勉强承认乃至屡屡否认，朱光潜对尼采及其"信徒"身份的承认要显得更加坚定一些（他仅在抗战中将尼采视作德国武力主义的始作俑者，并蔑称"尼采之流"⑤，主要针对的是尼采的超人理论和权力意志哲学）。可是，这种接受仅仅限于尼采早期美学。朱光潜既没有对尼采中后期产生的"权力意志"论(der wille zur macht)加以深研，也没有对尼采晚期美学思想产生更多的体认，而是主要从尼采的美学处女作、同时也是尼采最广为人知的一部代表性作品——《悲剧的诞生》出发。需要指出的是，尽管《悲剧的诞生》孕育着尼采中晚期哲学—美学思想的萌芽，充满了丰富而诱人的思想闪光点，然而出于他与叔本华哲学之间存在的继承（同时也意味着牵绊）关系，毕竟显得十分青涩，自身的面目并不十分清晰。

① 朱光潜：《谈文学》，《朱光潜全集》(第 4 卷)，合肥：安徽教育出版社，1987 年，第 252 页。
② 朱光潜：《谈美书简》，《朱光潜全集》(第 5 卷)，合肥：安徽教育出版社，1987 年，第 246 页。
③ 朱光潜：《朱光潜教授谈美学》，《朱光潜全集》(第 10 卷)，合肥：安徽教育出版社，1987 年，第 533 页。
④ 朱光潜：《〈悲剧心理学〉中译本自序》，《朱光潜全集》(第 2 卷)，合肥：安徽教育出版社，1987 年，第 210 页。
⑤ 朱光潜：《朱光潜全集》(第 4 卷)，合肥：安徽教育出版社，1987 年，第 66 页。

在这种背景之下,与克罗齐一样,朱光潜对尼采的接受也无法做到真正地深入,甚至还不如克罗齐——毕竟朱光潜1947年写了《克罗齐美学述评》,对克罗齐的认识要比20世纪30年代更加全面一些。相反,朱光潜直至学术生涯结束都没有在尼采身上做到这点,这不能不说是一种巨大的遗憾。由于更多的是对《悲剧的诞生》接受,朱光潜甚至彻底颠覆了尼采最为诱人、影响最为深远的美学思想核心——酒神精神。

尼采中期产生的"权力意志"论,不过是"酒神"美学派生出来的一个形而上学原则;晚期对美学的认识诸如"艺术生理学""实用生理学"乃至"我已经没有美学"等,无非是消解早期美学那过重的形而上学气味。对待尼采美学—哲学如此重要的思想核心,朱光潜既非从严格的知识标准出发去把握,也不能像一个真正的尼采信徒那样,从信仰层面上皈依酒神式的审美体验。相反,狄奥尼索斯在朱光潜那里最后被阿波罗消解掉了,他在1947年的《看戏与演戏》一文中称:"占有优势与决定性的倒不是狄俄倪索斯而是阿波罗,是狄俄倪索斯沉没到阿波罗里面,而不是阿波罗沉没到狄俄倪索斯里面。"①这点与他《曲》文中对阿波罗之静穆品格的推崇相一致。然而"教主"的表述恰恰与他相反,在尼采晚期美学中,日神最终"沉没"到了酒神里面:

> 由我引入美学的对立概念,阿波罗的和狄俄尼索斯的,两者都被理解为是迷醉的类型,它意味着什么?——阿波罗的迷醉首先让眼睛保持激动,以至于眼睛获得幻觉之力。画家、雕塑家和叙事文学家是出色的幻觉者。相反在狄俄尼索斯的状态中,却是整个情绪系统的激动和增强:以至于它突然地调动自己一切的表达手段,释放表现、模仿、改造、变化之力,同时还有表情和表演的全部种类。狄俄尼索斯式的人无法不去理解任何一种暗示,他不会错过任何情绪的征兆,他具有最高级的理解和推测之本能,正如他掌握最高级的传达艺术。②

① 朱光潜:《看戏与演戏》,《朱光潜全集》(第9卷),合肥:安徽教育出版社,1987年,第265页。
② 尼采:《偶像的黄昏》,上海:华东师范大学出版社,2007年,第126页。

与《悲剧的诞生》那个建筑在日神—酒神、梦与醉对立统一基础上的悲剧理论相比，在对《悲剧的诞生》（1872）加以批评的《自我批判的尝试》（1886）中，尼采根本抛弃了日神对美的直观产生的梦境之独立性，相反宣称日神也不过是酒神的一个派生产物，即迷醉的一种类型——幻象的迷醉。朱光潜明显颠覆了这点，但这种颠覆并非出于他完全不知晓尼采晚期理论。根据《看戏与演戏》中"倒不是……，是……而不是……"这一双重强调句式，朱光潜应该知晓尼采晚期的这种变化，但他却并不接受。因为是"不接受"而非"完全不懂"，于是仅仅从知识学或信徒的要求出发，指出这种"赤裸裸的背叛"是远远不够的，而是要找出背后隐藏的原因，并进一步指出朱光潜更大的遗憾所在。

我们可以从早期尼采为朱光潜提供的两个突出的理论资源中寻找答案。

其一当然是狄奥尼索斯与阿波罗那种对立统一，这点为朱光潜阐释和梳理他博采众长的中西方理论资源提供了一个核心结构。这点，《朱光潜全集》中的证据比比皆是。如在《文艺心理学》第三章《美感经验的分析（三）：物我同一》中，"德国美学家弗莱因斐尔斯把审美者分为两类，一为'分享者'，一为'旁观者'。分享者观赏事物，必起移情作用，把我放在物里，设身处地，分享它的活动和生命。'旁观者'则不起移情作用，虽分明察觉物是物，我是我，却仍能静观形象而觉其美。这和尼采的意见暗合"①。朱光潜进而把"旁观者"与"日神"、"分享者"与酒神等同起来。在《文艺心理学》的第十五章《刚性美与柔性美》中，朱光潜又以"日神—酒神"的对应范畴，来阐释这两种基本的审美形态范畴，并统合从《周易》"两仪四象"到中国文艺传统的相应资源。在《我与文学及其他》中，"究竟'气势''神韵'是什么一回事呢？概括地说，这种分别就是动与静，康德所说的雄伟与秀美，尼采所说的狄俄倪索斯艺术与阿波罗艺术，莱辛所说的'戏剧的'与'图画的'，以及姚姬

① 朱光潜：《文艺心理学》，《朱光潜全集》（第1卷），合肥：安徽教育出版社，1987年，第248—249页。

传所说的阳刚与阴柔的分别"①。这样的例子还有很多。在这一核心对应范畴中,朱光潜显然推崇日神。何以如此? 事实上,在朱光潜那里,日神表征着的是对美的静观或直观。在审美静观中,酒神所表征的情欲、情感为日神所吸纳,这分明是儒家心性涵养的老道术在中国现代美学家身上体现出来的集体理论旨趣! 在《谈修养》一书中,朱光潜透露出儒家传统的静观论与尼采日神之间的鲜明关联:"冷静的人才能静观,才能发见'万物皆自得'。孔子引《诗经》'鸢飞戾天,鱼跃于渊'二句而加以评释说:'言其上下察也。'这'察'字下得极好,能'察'便能处处发见生机,吸收生机,觉得人生有无穷乐趣。世间人的毛病只是习焉不察,所以生活枯燥,日流于卑鄙污浊。察,就是'静观',美学家所说的'观照',它的唯一条件是冷静超脱。哲学家和科学家所做的工夫在这'察'字上,诗人和艺术家所做的工夫也还在这'察'字上。尼采所说的日神阿波罗也是时常在'察'。人在冷静时静观默察,处处触机生悟,便是'地行仙'。有这种修养的人才有极丰富的生机和极厚实的力量!"②在这段文字中,朱光潜称"静观"即"察",即"观照",即"日神",将儒家传统的静观论与尼采的日神说相对接,可谓"证据确凿"。从这点看来,在《曲》文中将"静穆"标举为诗歌的最高境界,其背后与其说是尼采的阿波罗,毋宁说是被儒家心性之学静观论传统所收编的阿波罗。

尼采为朱光潜提供的第二个核心理论资源是"从形象得解脱"。朱光潜屡次提到这点,在《我与文学及其他》一书中,他称"苦闷的呼号变成庄严灿烂的意象,霎时间使人脱开现实的重压而游魂于幻境,这就是尼采所说的'从形相得解脱'(redemption through appearance)"③。这点也分明导致朱光潜把酒神沉没到日神里去,并将触及朱光潜颠覆尼采所造成的更大遗憾,即没有进一步建立起一种涉及他自身的艺术形上学信仰。"从形象得解脱"同样从尼采早期美学思想中来,这涉及尼采与其早期"教育者"叔本华的牵

① 朱光潜:《我与文学及其他》,《朱光潜全集》(第3卷),合肥:安徽教育出版社,1987年,第373页。
② 朱光潜:《谈修养》,《朱光潜全集》(第4卷),合肥:安徽教育出版社,1987年,第82页。
③ 朱光潜:《我与文学及其他》,《朱光潜全集》(第3卷),合肥:安徽教育出版社,1987年,第377页。

绊。在叔本华哲学处，美的形象意味着"玛雅人的面纱"，即提供一个幻象，为现实生存中的人遮掩受意志—欲望驱动的必逢的痛苦；在《悲剧的诞生》中，尼采援引了叔本华"玛雅人的面纱"这一隐喻，从而使其"日神"通过提供美的直观，为世人抵御来自酒神—意志—欲望的冲击。这种审美慰藉论及"幻象—意志"的二元对立结构，到了尼采晚期哲学中被彻底抛弃。在尼采晚期哲学中，尼采将幻象视作（而非叔本华通过审美产生）人之生存不可或缺的真理，并将真理视作人之生存不可或缺的幻象，用"幻象—真理"这对于人类意义而言的"一物而二名"，打破了叔本华那里存在的真理—幻象的二元对立结构，重估西方哲学传统中的求真之志；不仅如此，尼采在对《悲剧的诞生》加以反思之时，彻底抛弃了审美慰藉论，即审美并不为人提供一个躲避意志—欲望风暴的避风港，而是激起人投入现实生存中去，也即激发人之生存意志的强心剂。

　　这点，朱光潜完全没有领略到，而是在"从形象得解脱"中继续保留幻象世界与真实世界的分野，以及审美慰藉论这种阴柔论调。这种停留在尼采早期美学中的缺憾认识，不仅仅是针对现世生存而言的，当面对人之必死或终极关怀时，将形成更大的缺憾。朱光潜在《谈文学》中称："柏格森说世界时时刻刻在创化中，这好比一个无始无终的河流，孔子所看到的'逝者如是夫，不舍昼夜'，希腊行人所看到的"灌足清流，抽足再入，已非前水"，所以时时刻刻有它的无穷的兴趣。抓住某一时刻的新鲜景象与兴趣而给以永恒的表现，这是文艺。"[1]另外，他1979年致章道衡的信中称，自己身体状况不佳，惟乐观依旧，常念陶渊明"纵浪大化中，不喜亦不惧，应尽便须尽，无复独多虑"，并以此作为座右铭。[2]此处出现明显的情感矛盾，陶诗为"不喜不惧"，朱氏称"乐观依旧"；陶诗称"应尽便须尽，无复独多虑"，即"死则速朽"，当不能为必死之人提供"不喜不惧"的情怀，遑论"乐观依旧"；除非肯定"纵浪大化中"，能从中感受生生不息的情怀，方有"乐观依旧"可言。只有身体

①　朱光潜：《谈文学》，《朱光潜全集》（第4卷），合肥：安徽教育出版社，1987年，第163页。

②　朱光潜：《致章道衡》，《朱光潜全集》（第10卷），合肥：安徽教育出版社，1987年，第456页。

力行地感受到这点，而非仅仅停留在大化运行中的一个静观立场，才能构建起一种足以慰藉死亡的形而上学思想。"化境"当然是一种来自道家传统的体验，然而儒家对此也有所吸收，如梁启超《德育鉴》中摘引的程颢《识仁篇》，乃及宋儒讲的"天理"，实际上均从生生不息的大化运行中汲取最高力量。

对朱光潜来说，从孔子的"逝者如斯夫"、柏格森的创化论、陶渊明的"纵浪大化中"这些所引资源中，他事实上仍然仅拈出一个"观"字，审美仅仅是"抓住某一时刻的新鲜景象与兴趣而给以永恒的表现"，仍然是对尼采日神精神的执守，或以尼采后来在戏谑心态（戏仿传统的本体论）中开出来"权力意志"论的话说来，是"为生成打上存在的烙印"，即以对日神—形式—幻象—永恒存在的信仰来抵御生成（becoming）之流。然而，尼采的酒神恰恰基于一种对生成的体验和信仰（这点尼采在《希腊悲剧时代的哲学》一书中曾经谈到，即酒神的思想根底来自赫拉克利特的生成论哲学），而非仅停留在对存在（being）的幻象式满足和虚假慰藉之中，前者正是孔子所谓"逝者如斯夫"、陶潜所谓"纵浪大化中"，后者却是仅满足于"观""大化"、"抓""逝者"。"观"的主体若不能以酒神精神作为基底与最高原则，而是仅仅满足于在生成之流中抓取一个幻象瞬间，那么这个幻象瞬间很快就会被生成之流所吞没，因此达不到尼采借酒神所召唤的艺术要求，即一个不断产生幻象—摧毁幻象继而生成新的幻象的动态过程，在这个过程中"曲终人不见"所代表的消逝者作为旧幻象是必然要消逝的；也达不到尼采借酒神所召唤的现实要求，即将现实彻底当作幻象生产的素材，而非幻象那令人不快的、指涉人之有限性的对立面。于是尼采才引出了"超人"这一超越人之有限性的概念，为的是激起人类不断挑战自我种属的局限性。相反，朱光潜将尼采中期产生的"超人"理论与法西斯及德国尚武主义传统结合在一起，同时曲解"权力意志"理论为权力欲的无限扩张，根本不理解"超人"与"权力意志"一样是酒神理论的产物，而"权力意志"不过是从酒神理论派生出来的一个重新估价西方文化传统诸偶像的工具。

朱光潜仅仅停留在尼采早期美学思想中，无法体验酒神所带来的向死

而生、生生不息地生成愉悦，更无法与本土文化传统中极为健康、极富智慧的形而上体验层相契合——"化"恰是酒神精神，能够慰藉死亡的恰恰只有"化"而非"观"。在写于1947年的《演戏与看戏》中，这种本该发生的对接付之阙如，相反一道巨大的信仰伤口和理论缺陷横呈现在后人面前，他称："理想的人生是由知而行，由看而演，由观照而行动。这其实是一个老结论。苏格拉底的'知识即德行'，孔子的'自明诚'，王阳明的'知行合一'，意义原来都是如此。但是这还是侧重行动的看法。止于知犹未足，要本所知去行，才算功德圆满。这正犹如尼采在表面上说明了日神与酒神两种精神的融合，实际上仍是以酒神精神沉没于日神精神，以行动投影于观照。所以说来说去，人生理想还只有两个，不是看，就是演，知行合一说仍以演为归宿，日神酒神融合说仍以看为归宿。"①这篇文章的宗旨体现了朱光潜应时代之变，先在看戏与演戏之间搞平衡（参夏中义《朱光潜美学十辨》第二章），进而一定程度上表达了自己由看而演的诉求。我们诚然能够发现驱动这一诉求产生的儒家思想资源，可朱却干脆把尼采美学推到儒家哲学的对立面去，即属于观照派而非行动派，从而将二者之间本该得以发生衔接的关系无以复加地撕裂开来。直至新中国成立以后，朱光潜还是认为尼采把"观照"视为"最高的审美理想"②并加以意识形态批判。

我们试着对朱光潜难以接受尼采酒神理论的原因加以总结，这种原因有三个。第一，尼采中后期哲学写作，其公开出版物（而非现在流行的《权力意志》这部尼采草稿汇编）除了《论道德的谱系》略好一点外，其余所有著作均非按照传统哲学论著那样具有清晰的章节安排和明确的逻辑体系，事实上尼采主动放弃了这种传统书写方式，而是采用箴言体这种十分灵活的形式，这就使得后人较难把握尼采的范畴及思想内容。朱光潜事实上对此有一定程度的认识，他称："尼采著书，有如醉汉呓语，心头无量奇思幻想，不分伦次地乱迸出来，我们只觉得他的话有些可疑，可是他的破绽究竟在哪里

① 朱光潜：《演戏与看戏》，《朱光潜全集》（第9卷），合肥：安徽教育出版社，1987年，第268页。

② 朱光潜：《朱光潜全集》（第10卷），合肥：安徽教育出版社，1987年，第213页。

呢？他根本就没有给一条可捉摸的线索让你抓住。"①这点，为朱光潜接受尼采中后期思想制造了文献阅读上的障碍。第二，酒神体验召唤的是极其健康的生理主体，酒神式的迷醉体验和生成体验往往在身心强健的人那里才容易产生，酒神体验的实质是强烈的肉身体验而非稀薄的"精神体验"，然而朱光潜并不具备这样的身体基础。他曾在四十岁左右称："每年总要闹几次病，体重始终没有超过八十斤，年纪刚过三十，头发就白了一大半，劳作稍过度，就觉得十分困倦。"②他的身体基础比谈 Disinterested Contemplation（审美静观）的康德好不到哪去，因此同样无法时常产生尼采笔下的酒神体验。第三，也是他来自"旧时代的信仰"，这种信仰导致他心中象征情欲的酒神始终为派生幻象的日神所压制。

朱光潜处尼采信徒的身份，事实上也只是"比较"克罗齐而相对坚定而已，因为"比较"的另一头，是朱光潜自己承认的另一个信徒身份——儒家思想的信徒。1948 年 1 月，他在为天津《益世报》所写的《诗的普遍性与历史的连续性》一文中称："一个文化是一个有普遍性与连续性的完整的生命；惟其有普遍性，它是弥漫一时的风气，唯其有连续性，它是一线相承的传统。"③在发表于 1961 年 7 月《文艺报》的《整理我们的美学遗产，应该做些什么？》一文中，他称："要考虑到文化历史持续性与对文化遗产批判继承的问题，我们可以批判地吸收一些西方美学中的优秀传统，但是更加重要的是批判地继承我们自己的丰富悠久的传统，因为历史持续性的原则只能使我们在自己已有的基础上创造和发展。"④在发表于 1981 年《美学》杂志上的《朱光潜教授谈美学》一文中，朱光潜承认自己在阐释克罗齐之时多少存在道家思想的影响，然而却反驳称："象我们这种人，受思想影响最深的还是孔夫

① 朱光潜：《朱光潜全集》（第 1 卷），合肥：安徽教育出版社，1987 年，第 449 页。
② 朱光潜：《朱光潜全集》（第 8 卷），合肥：安徽教育出版社，1987 年，第 445 页。
③ 朱光潜：《诗的普遍性与历史的连续性》，《朱光潜全集》（第 9 卷），合肥：安徽教育出版社，1987 年，第 336 页。
④ 朱光潜：《整理我们的美学遗产，应该做些什么？》，《朱光潜全集》（第 10 卷），合肥：安徽教育出版社，1987 年，第 316 页。

子。"①1983 年 3 月,他在接受香港中文大学英文系博士郑树森的访谈时称,沙巴蒂尼"批评我移克罗齐美学之花接中国道家传统之木,我当然接受了一部分道家影响,不过我接受的中国传统主要的不是道家而是儒家,应该说我是移西方美学之花接中国儒家传统之木"②。同月,在接受香港中文大学校刊编辑的访问时,朱光潜又称:"我的美学观点,是在中国儒家传统思想的基础上,再吸收西方的美学观念而形成的。"③朱光潜所写或所说的这五处,十分明确地将自己定位在儒家信徒的身份上。而这种信徒身份,实际上早在1932 年的《谈美》一书《开场话》中就已经表现得极为清晰了:

> 谈美！这话太突如其来了！在这个危急存亡的年头,我还有心肝来"谈风月"么？是的,我现在谈美,正因为时机实在是太紧迫了。朋友,你知道,我是一个旧时代的人,流落在这纷纭扰攘的新时代里面,虽然也出过一番力来领略新时代的思想和情趣,仍然不免抱有许多旧时代的信仰。我坚信中国社会闹得如此之糟,不完全是制度的问题,是大半由于人心太坏。我坚信情感比理智重要,要洗刷人心,并非几句道德家言所可了事,一定要从"怡情养性"做起,一定要于饱食暖衣、高官厚禄等等之外,别有较高尚、较纯洁的企求。要求人心净化,先要求人生美化。④

在这段话中,朱光潜称自己是一个"旧时代的人",并"抱有许多旧时代的信仰"。从他在国难声中"谈风月"的动机来看,这种信仰毫无疑问是儒家心性文化传统的信仰。何以如此？他"坚信中国社会闹得如此之糟,不完全是制度的问题,是大半由于人心太坏"。这一"坚信",与期望"正上位者之心"以救国的谭嗣同、期望抵御袁世凯的"黄金白刃、法力诈术"的梁启超、期

① 朱光潜:《朱光潜教授谈美学》,《朱光潜全集》(第 10 卷),合肥:安徽教育出版社,1987 年,第 533 页。
② 朱光潜:《朱光潜全集》(第 10 卷),合肥:安徽教育出版社,1987 年,第 648 页。
③ 朱光潜:《朱光潜全集》(第 10 卷),合肥:安徽教育出版社,1987 年,第 653 页。
④ 朱光潜:《谈美》,《朱光潜全集》(第 2 卷),合肥:安徽教育出版社,1987 年,第 5—6 页。

望以"美术"通抵"华胥之国"的王国维、期望以"美育"来"涵养心性"的蔡元培完全一致,其逻辑均从儒家经典《大学》所谓"正心"—"修身"—"齐家"—"治国"—"平天下"的脉络中流出,即国家的兴衰由每个个体的道德行为决定,而个体道德素养的提升又要通过修治纯粹的心术来实现。这点正是王国维、蔡元培等人开启的路径。在作于 1941 年 10 月的《政与教》中,朱光潜说得更清楚:"吾国目前政治紊乱之源在教化之窳劣,治病去源,必以教化正心术,此老生常谈而救国唯一要道也。"①然而,必须指出的是,朱光潜并未沿着王国维所窥见的儒家道德和审美形上学之路向上攀援,也未曾继续深入蔡元培所标举的以儒家的审美形上学代替宗教的路径,总体而言,他并非任何一个西方思想家的信徒,也并非任何一种艺术形上学思想的拥趸。审美和艺术活动的超越性价值论,在他那儿并没有真正地建立起来。倒不是说朱光潜只"看"不"演",毋宁说他更喜欢以"看"为"演"——阿波罗式的静观背后无论如何都需要酒神的热烈为推动力,否则最终必陷入虚无主义。事实上,一种王国维那一辈少有的、鲁迅所批判的现代学科分化—专家身份局限在朱光潜处已经形成,尽管这种身份使其对美学知识地基的夯实、学科的发展产生了重大推动,然而其局限也是极为明显的。

第三节　勇士的艺术形上学

与朱光潜在《曲》文中标举"静穆"并将阿波罗视为"静穆"的代表不同,鲁迅与之相对反的"热烈"从情感经验的品格上看无疑更偏向酒神式的迷醉体验,抑或一种由强烈的、高度肯定性的生命意志所驱动的体验。事实上,朱光潜依据康德鉴赏判断第一契机而设置的政治/美学的界限划定在今天看来当然存在问题,与其说审美是一种非政治非意识形态的活动,毋宁说审美本身就是一种特殊的意识形态和特殊的政治;而"看戏"本身也是一种"演戏",只是限定在一个特定的空间环境抑或相对的安全界限之内的演戏;日

① 朱光潜:《朱光潜全集》(第 9 卷),合肥:安徽教育出版社,1987 年,第 91 页。

神是酒神的派生产物，也最终不过是酒神的一个类型；艺术的形而上学不是给予劳人以慰藉的精神鸦片或一个无信年代——虚无主义年代之宗教的替代品，而是重估一切价值的思想勇士或文化再造者的最高信条。当然，朱光潜对尼采的接受更偏重《悲剧的诞生》，无论是主观的原因还是客观的原因都使得他没有接受一个经过重要思想转变的尼采。换言之，在《悲剧的诞生》时期，尼采尽管已经产生了属于他真正思想代表的酒神理论，然而关于艺术形上学的理解却并不成熟。在某种意义上，《悲剧的诞生》时期的艺术形上学，仍然只是传统宗教的替代品，或者耶稣基督的一个影子。这点，尤其在该书第十八节处显露无遗。在该节的一开头，尼采提出有三种文化：

> 这是一种永恒的现象：贪婪的意志总是能找到一种手段，凭借笼罩万物的幻象，把它的造物拘留在人生中，迫使他们生存下去。一种人被苏格拉底式的求知欲束缚住，妄想知识可以治愈生存的永恒创伤；另一种人被眼前飘展的诱人的艺术美之幻幕包围住；第三种人求助于形而上的慰藉，相信永恒生命在现象的漩涡下川流不息，他们借此对意志随时准备好的更普遍甚至更有力的幻象保持沉默。一般来说，幻象的这三个等级只属于天赋较高的人，他们怀着深深的厌恶感觉到生存的重负，于是挑选一种兴奋剂来使自己忘掉这厌恶。我们所谓文化的一切，就是由这些兴奋剂组成的。①

对年轻的尼采而言，属于"天赋较高"的人群有三种幻象，可为生命提供"兴奋剂"。这三种幻象分别是科学所代表的求真之志的幻象、造型艺术抑或阿波罗所代表的与现实判然有别的艺术幻象，以及作为阿波罗与狄奥尼索斯合题的悲剧幻象。在这个幻象的序列中，最高的幻象是悲剧—艺术形而上学所提供的幻象，这种幻象高于阿波罗式的幻象，即与现实或真实判然有别的幻象，因为悲剧形上学的幻象建筑在对酒神所表征的永恒生命的信

① 尼采：《悲剧的诞生》，周国平译，桂林：广西师范大学出版社，2002 年，第 236 页。

仰基础之上,换言之这种幻象本身是以真理—信仰对现实进行再结构的幻象,而非与现实发生区隔的日神式幻象。但是,存在明显矛盾的一点是,既然酒神—永恒生命事实上已经被放置在了最高真理—最高价值的位置之上,尼采又何以用"幻象"来进行统称并将之设置为幻象的序列? 这个矛盾事实上要到十余年之后的《偶像的黄昏》时才得以充分说明。① 无论如何,这个幻象序列中真正的敌人是求真之志的信奉者——也就是苏格拉底主义者。尼采进而称,整个现代文化都陷入到苏格拉底抑或科学文化——启蒙理性的网中,以追求科学真理的理论家为最高价值,以科学势必能够揭示存在的最后真理所产生的乐观主义为人生态度。然而这种科学乐观主义在尼采看来在个体触碰到生命的有限性时将立即转变成万分惊恐,而科学主义的普及又摧毁了传统的信仰进而使整个现代文明陷入虚无主义—物质主义的空洞之中去,于是一种信仰的坍塌使尼采祭出悲剧形上学的法宝:

> 我们想象一下,这些屠龙之士,迈着坚定的步伐,洋溢着豪迈的冒险精神,鄙弃那种乐观主义的全部虚弱教条,但求在整体和完满中"勇敢地生活"——那么,这种文化的悲剧人物,当他进行自我教育以变得严肃和畏惧之时,岂非必定渴望一种新的艺术,形而上慰藉的艺术,渴望悲剧,如同渴望属于他的海伦一样?②

尼采的艺术形而上学是为文化领域的"屠龙之士"所准备的,这些勇士对抗的正是科学文化——现代启蒙理性及其带来的虚无主义空洞。然而在年轻的尼采看来,这些勇士在进行文化冒险、对抗启蒙理性的旅程之中,就必须要建立一种新的信仰——即艺术形而上学的信仰,如果启蒙理性和求

① 在《偶像的黄昏》最短的一章,即"'真实的世界'如何最终成为寓言"之中,尼采勾勒了西方哲学史的传统,以六个阶段或六个阶梯,来废除对真实与幻象的二元对立。最终在尼采那儿,对于人类而言,真理是生存不可或缺的幻象,而幻象亦为生存不可或缺的真理。详参尼采:《偶像的黄昏》,卫茂平译,上海:华东师范大学出版社,2007 年,第 62—64 页

② 尼采:《悲剧的诞生》,周国平译,桂林:广西师范大学出版社,2002 年,第 242 页。

真之志的乐观主义无法对抗个体生命的有限性、也无法为生命之虚无赋予真正的意义的话，那么就必须通过艺术树立起对永恒生命的信仰，这种对永恒生命的信仰即艺术形而上学。然而，问题在于这种向更高的存在者——永恒生命讨要慰藉的信仰，到底与传统的宗教有多大区别？是否仅仅只是简单地将艺术放置在了原先神灵所放置的位置上？此外新的形而上学能够像传统的宗教那样遮蔽生命的有限性吗？如果酒神只是基督的阴影，那么又何以能够"敌基督"？正如我们在绪论即已谈到的那样，尼采晚期将艺术形上学微调成为"艺术家的形上学"，换言之是创造者的形上学，这种形上学不再呈现这样一种传统的结构，即面对永恒生命而卑微的个体生命，也不再是通过艺术建构起永恒生命或更高存在者的幻象，相反，这种形上学将艺术、生命与创造三位一体，内在于一切创造者自身，真正成为屠龙勇士的兴奋剂。鲁迅而非朱光潜才是这种"艺术家的形上学"亦即文化创造者的真正信徒——尽管鲁迅更多所从事的是锤击旧文化和旧偶像的事业，毕竟在尼采的形上学之中，摧毁是创造的一个必然前提。然而必须指出的是，尼采的这个东方的艺术形上学勇士，所针对的对象并不是科学文化，而是传统的道德；于是，鲁迅的艺术形上学思想从根本上不同于王国维、蔡元培乃至宗白华，并非以审美和道德相统一的境界为最高境界，鲁迅的文艺思想自然也并非简单的文艺为政治服务，而更多是一种关于摧毁旧文化、创造新文化的形上学，是属于创造者的形上学。

　　尼采对鲁迅的影响极为复杂而深刻，其传播和影响的路线也是经日本中转而来。尼采疯前尽管已经公开出版了极多著作，然而他直到学术生命的最后一年也即 1888 年之后才经勃兰兑斯、齐格勒等人而开始在欧洲产生影响，最后的基本著作如《看啊，这人》《敌基督》《尼采反瓦格纳》等书籍皆是在其半疯癫的状态下写就的，1889 年 1 月彻底发疯，学术生命即告终结，尽管去世要到 1900 年。而在 19 世纪 90 年代，尼采思想即被异常敏锐的关注欧洲学术的日本学者所引介，1901 年左右，经高山樗牛、登张竹风等日本学

者的传播,日本兴起第一次尼采热。① 1902 年,鲁迅东渡日本,受到当时日本国内尼采热的影响,开始接触到尼采的思想。在日本期间,鲁迅做了《科学史教篇》《文化偏执论》《摩罗诗力说》这三篇经日本中转而间接深受尼采思想影响的文章。需要指出的是,鲁迅所接受的影响,始终具有本国的价值立足点,始终以中华民族的发展作为忧思的起点,因此绝非被动的影响。

这三篇文章均发表于 1907 年。《科学史教篇》开篇盛赞科学力量之伟大,可使自然听命于人类;又勾勒科学发展之历史,"索其真源,盖远在夫希腊,既而中止,几一千年,递十七世纪中叶,乃复决为大川,状益汪洋,流益曼衍,无有断绝,以至今兹。实益骈生,人间生活之幸福,悉以增进"②。鲁迅进而概述西方科学史在古希腊的发端,认为尽管古希腊科学尚肤浅,"然其精神,则毅然起叩古人所未知,研索天然,不肯止于肤廓,方诸近世,直无优劣之可言"③。他认为,古希腊的科学探索深入发掘了自然之奥秘,这种精神本身十分宝贵,并不比现代科学差。古罗马以及阿拉伯文化均延续了古希腊的科学精神,直至中世纪时期,"时亚刺伯虽如是,而景教诸国,则于科学无发扬。且不独不发扬而已,又进而摈斥夭阏之,谓人之最可贵者,无逾于道德上之义务与宗教上之希望,苟致力于科学,斯谬用其所能"④。鲁迅认为,中世纪科学精神的停滞,是与宗教的兴起分不开的。然而他称:"特以世事反复,时势迁流,终乃屹然更兴,蒸蒸以至今日。所谓世界不直进,常曲折如螺旋,大波小波,起伏万状,进退久之而达水裔,盖诚言哉。且此又不独知识与道德为然也,即科学与美艺之关系亦然。"⑤鲁迅以一种螺旋演进的关系看知识、道德、科学与艺术的发展,并认为这些都是人类文明发展的重要事业,彼此之间并无优劣高下的关系,"盖无间教宗学术美艺文章,均人间曼衍之要旨,定其孰要,今兹未能。惟若眩至显之实利,慕至肤之方术,则准

① 张钊贻:《早期鲁迅的尼采考——兼论鲁迅有没有读过尼采的〈尼采导论〉》,《鲁迅研究月刊》1997 年第 6 期。

② 鲁迅:《科学史教篇》,《鲁迅全集》(第 1 卷),北京:人民文学出版社,2005 年,第 25 页。

③ 鲁迅:《科学史教篇》,《鲁迅全集》(第 1 卷),北京:人民文学出版社,2005 年,第 26 页。

④ 鲁迅:《科学史教篇》,《鲁迅全集》(第 1 卷),北京:人民文学出版社,2005 年,第 28 页。

⑤ 鲁迅:《科学史教篇》,《鲁迅全集》(第 1 卷),北京:人民文学出版社,2005 年,第 28 页。

史实所垂,当反本心而获恶果,可决论而已"①。能够确定是"恶果"的,亦即人类事业发展之反面的,即私利物欲以及满足私利物欲的方术。鲁迅进而又概述了走出中世纪的科学先驱如培根、笛卡尔、牛顿等人,沿着这些科学家、思想家的脚步,18、19 世纪由科学之兴盛所带来的物质文明开始勃兴:"迨酝酿既久,实益乃昭,当同世纪末叶,其效忽大著,举工业之械具资材,植物之滋殖繁养,动物之畜牧改良,无不蒙科学之泽,所谓十九世纪之物质文明,亦即胚胎于是时矣。洪波浩然,精神亦以振,国民风气,因而一新。"②科学的兴盛带来实业的发达和实利的喷涌,然而鲁迅却指出,恶果也同时产生:"而社会之耳目,乃独震惊有此点,日颂当前之结果,于学者独恝然而置之。倒果为因,莫甚于此。欲以求进,殆无异鼓鞭于马勒软,夫安得如所期?"③社会公众往往喜见科学之果而忽视科学之因,逐实利而漠视科学精神,于是成为科学发展之大敌。事实上,鲁迅的这种思考,始终是从本土的救亡视野出发的:

> 故震他国之强大,栗然自危,兴业振兵之说,日腾于口者,外状固若成然觉矣,按其实则仅眩于当前之物,而未得其真谛。夫欧人之来,最眩人者,固莫前举二事若,然此亦非本柢而特葩叶耳。寻其根源,深无底极,一隅之学,夫何力焉。顾著者于此,亦非谓人必以科学为先务,待其结果之成,始以振兵兴业也,特信进步有序,曼衍有源,虑举国惟枝叶之求,而无一二士寻其本,则有源者日长,逐末者仍立拨耳。④

显然,鲁迅细数西方科学史的出发点,还是在为本国民族救亡提供借鉴。中华民族的救亡显然不是靠洋务派办些实业、买些武器就能够成功的,实业的基础在科学,国富民强仅仅是其结果,鲁迅十分敏锐地认识到了这

① 鲁迅:《科学史教篇》,《鲁迅全集》(第 1 卷),北京:人民文学出版社,2005 年,第 29 页。
② 鲁迅:《科学史教篇》,《鲁迅全集》(第 1 卷),北京:人民文学出版社,2005 年,第 32 页。
③ 鲁迅:《科学史教篇》,《鲁迅全集》(第 1 卷),北京:人民文学出版社,2005 年,第 33 页。
④ 鲁迅:《科学史教篇》,《鲁迅全集》(第 1 卷),北京:人民文学出版社,2005 年,第 33 页。

点。在这篇文章中,鲁迅对科学的价值进行了深入的理解,最后总结称:"故科学者,神圣之光,照世界者也,可以遏末流而生感动。时泰,则为人性之光;时危,则由其灵感,生整理者如加尔诺,生强者强于拿坡仑之战将云。今试总观前例,本根之要,洞然可知。"①需要指出的是,鲁迅对科学价值的理解是十分深入的,不仅仅只是一种可以带来的实利价值,"可以遏末流而生感动",换言之,科学的价值在于抵抗私利物欲的干扰,使人性升华,因此"为人性之光"。更宝贵的是,鲁迅不仅仅十分深入地认识到了科学的价值,而且还认识到了科学精神之偏颇,他称:"顾犹有不可忽者,为当防社会入于偏,日趋而之一极,精神渐失,则破灭亦随之。盖使举世惟知识之崇,人生必大归于枯寂,如是既久,则美上之感情漓,明敏之思想失,所谓科学,亦同趣于无有矣。故人群所当希冀要求者,不惟奈端已也,亦希诗人如狭斯丕尔(Shakespeare);不惟波尔,亦希画师如洛菲罗(Raphaelo);既有康德,亦必有乐人如培得诃芬(Beethoven);既有达尔文,亦必有文人如嘉来勒(Garlylo)。凡此者,皆所以致人性于全,不使之偏倚,因以见今日之文明者也。"②鲁迅的这种认识,无疑是十分全面的,当然他不像尼采那样直接将科学文化和启蒙精神与艺术审美活动相对立,这种对立是尼采所处的西方现代性语境及其弊端使然,而鲁迅及本土科学精神、实业经济等都尚未充分发展,因此缺乏这种对立性自然有其本土考虑所在。但鲁迅显然认识到,科学精神的片面发展将使人生和人性均有缺憾,现代文化本身亦存在弊端,为使人生避免"大枯寂"亦即走向虚无,美和艺术就必须发挥其救偏的功效。当然,鲁迅的这种认识,总体而言还是把审美和艺术活动视为补偏救弊、提供慰藉的活动。在专论科学的文章中,审美和艺术自身的价值并未得到凸显。

《文化偏执论》这篇煌煌之作,立论基点一开始就是本土之思。该文先概述中华文明自尊自大的历史地理因素,即一度领先周围诸国而生华夷之别,又因交通不发达而无法与古希腊、罗马等先进文明交流,直至19世纪航

① 鲁迅:《科学史教篇》,《鲁迅全集》(第1卷),北京:人民文学出版社,2005年,第35页。
② 鲁迅:《科学史教篇》,《鲁迅全集》(第1卷),北京:人民文学出版社,2005年,第35页。

海大发现之后为西方坚船利炮逼开国门，方知现代文明已日新月异，自身已大大落后于发达国家；于是为了救亡，仁人志士或学器物，或习制度，然而在鲁迅看来皆非根本，更根本的是文化变革，这种考虑与王国维等人实同。当然鲁迅所欲采取的是激进的文化变革道路，不同于王国维、蔡元培一辈学者的"移花接木"之术。需要指出的是，鲁迅对西方引进来的现代民主制度及物质科技文化本身进行了深入反思，认为这些东西在西方本有其自身的根系，而中国却因认识不深而只能习得人家的皮毛，甚至舍本逐末；在他看来任何一种文化皆有其偏执所在，是文化发展、文明变革矫枉过正的产物，因此偏执论本为矫枉过正之必然。鲁迅称："呜呼，古之临民者，一独夫也；由今之道，且顿变而为千万无赖之尤，民不堪命矣，于兴国究何与焉。顾若而人者，当其号召张皇，盖蔑弗托近世文明为后盾，有佛戾其说者起，辄谥之曰野人，谓为辱国害群，罪当甚于流放。第不知彼所谓文明者，将已立准则，慎施去取，指善美而可行诸中国之文明乎，抑成事旧章，咸弃捐不顾，独指西方文化而为言乎？物质也，众数也，十九世纪末叶文明之一面或在兹，而论者不以为有当。盖今所成就，无一不绳前时之遗迹，则文明必日有其迁流，又或抗往代之大潮，则文明亦不能无偏至。"①鲁迅认为，现代民主制度的兴起，将带来一种民粹式的政治，这种政治并非"好政治"，相比封建政治不过是独夫为群氓所取代，群氓趋同而排斥异己之天才，"野人"显然是受尼采影响而言之；群氓无信仰，以物质幸福为共通之最大幸福，其流弊在《科学史论》一文中即已言明。因此鲁迅提出其救国主张：

> 诚若为今立计，所当稽求既往，相度方来，掊物质而张灵明，任个人而排众数。人既发扬踔厉矣，则邦国亦以兴起。奚事抱枝拾叶，徒金铁国会立宪之云乎？②

① 鲁迅：《文化偏执论》，《鲁迅全集》（第1卷），北京：人民文学出版社，2005年，第47页。
② 鲁迅：《文化偏执论》，《鲁迅全集》（第1卷），北京：人民文学出版社，2005年，第162页。

"掊物质而张灵明,任个人而排众数。"前半句与王、蔡等人的思想并无不同,而后半句话则大异其趣,鲁迅视个人主义的发扬踔厉为救国之途径,这点是王、蔡等深受儒家思想影响的知识分子所缺乏的,当然他们借思想文化以救亡的大逻辑无二。鲁迅进而概述西方文明之发展史,称在 19 世纪末,欧洲哲人对西方现代性的弊端进行了深入的反思:"明者微睇,察逾众凡,大士哲人,乃蚤识其弊而生愤叹,此十九世纪末叶思潮之所以变矣。"①在这些哲人当中,鲁迅首推尼采:"德人尼佉(Fr. Nietzsche)氏,则假察罗图斯德罗(Zarathustra)之言曰,吾行太远,孑然失其侣,返而观夫今之世,文明之邦国矣,斑斓之社会矣。特其为社会也,无确固之崇信;众庶之于知识也,无作始之性质。邦国如是,奚能淹留?吾见放于父母之邦矣!聊可望者,独苗裔耳。此其深思遐瞩,见近世文明之伪与偏,又无望于今之人,不得已而念来叶者也。"②鲁迅引用了尼采在《查拉图斯特拉如是说》中的话,勾勒了现代文明的一个孤独反思者形象,其核心的反思即信仰的缺失,信仰缺失之人即末人;末人无望,于是只能呼唤新的超越性之人类的出现。

"非物质""重个人",可谓对此种新人的呼唤。鲁迅首先对"个人"的西方思想文化背景进行了概述,在这种概述过程中又特别对尼采加以推重,称:"若夫尼佉,斯个人主义之至雄桀者矣,希望所寄,惟在大士天才;而以愚民为本位,则恶之不殊蛇蝎。意盖谓治任多数,则社会元气,一旦可隳,不若用庸众为牺牲,以冀一二天才之出世,递天才出而社会之活动亦以萌,即所谓超人之说,尝震惊欧洲之思想界者也。"③尼采的超人自然也成为鲁迅个人主义药方的一剂猛药。鲁迅进而提出了自己的判断:"与其抑英哲以就凡庸,曷若置众人而希英哲?则多数之说,缪不中经,个性之尊,所当张大,盖揆之是非利害,已不待繁言深虑而可知矣。虽然,此亦赖夫勇猛无畏之人,独立自强,去离尘垢,排舆言而弗沦于俗囿者也。"④"勇猛无畏""独立自强"

① 鲁迅:《文化偏执论》,《鲁迅全集》(第 1 卷),北京:人民文学出版社,2005 年,第 50 页。
② 鲁迅:《文化偏执论》,《鲁迅全集》(第 1 卷),北京:人民文学出版社,2005 年,第 50 页。
③ 鲁迅:《文化偏执论》,《鲁迅全集》(第 1 卷),北京:人民文学出版社,2005 年,第 53 页。
④ 鲁迅:《文化偏执论》,《鲁迅全集》(第 1 卷),北京:人民文学出版社,2005 年,第 54 页。

的"个人"，抑或尼采的"超人"，方构成鲁迅艺术形上学的适用对象，此时鲁迅的态度，事实上已非《科学史论》所能范围。鲁迅认为，与个人主义之提倡相似，非物质主义同样是"兴起于抗俗"，他称："重其外，放其内，取其质，遗其神，林林众生，物欲来蔽，社会憔悴，进步以停，于是一切诈伪罪恶，蔑弗乘之而萌，使性灵之光，愈益就于黯淡：十九世纪文明一面之通弊，盖如此矣。时乃有新神思宗徒出，或崇奉主观，或张皇意力，匡纠流俗，厉如电霆，使天下群伦，为闻声而摇荡。即其他评骘之士，以至学者文家，虽意主和平，不与世迕，而见此唯物极端，且戕精神生活，则亦悲观愤叹，知主观与意力主义之兴，功有伟于洪水之有方舟者焉。"①针对现代文明之物质主义流弊，鲁迅标举"新神思宗徒"亦即哲学上的主观主义，以及"意力主义"也即生命意志论作为与之对抗的思想武器。他称："顾至十九世纪垂终，则理想为之一变。明哲之士，反省于内面者深，因以知古人所设具足调协之人，决不能得之今世；惟有意力轶众，所当希求，能于情意一端，处现实之世，而有勇猛奋斗之才，虽屡踬屡僵，终得现其理想：其为人格，如是焉耳。故如勖宾霍尔所张主，则以内省诸己，豁然贯通，因曰意力为世界之本体也；尼佉之所希冀，则意力绝世，几近神明之超人也；伊勃生之所描写，则以更革为生命，多力善斗，即迕万众不慑之强者也。"②在鲁迅看来，叔本华将生命意志视为世界的本体，而尼采的超人亦即具有极强生命意志之人，易卜生的戏剧则以艺术形式表现此种主体，这些皆是现代性的个人主义榜样，并将奠定20世纪宏伟的文化蓝图："新生一作，虚伪道消，内部之生活，其将愈深且强欤？精神生活之光耀，将愈兴起而发扬欤？成然以觉，出客观梦幻之世界，而主观与自觉之生活，将由是而益张欤？内部之生活强，则人生之意义亦愈邃，个人尊严之旨趣亦愈明，二十世纪之新精神，殆将立狂风怒浪之间，恃意力以辟生路者也。"③鲁迅最后认为，只有将这种由意志力所开辟的文化新生之路引向中国，才能真正实现救亡。

① 鲁迅：《文化偏执论》，《鲁迅全集》（第1卷），北京：人民文学出版社，2005年，第54页。
② 鲁迅：《文化偏执论》，《鲁迅全集》（第1卷），北京：人民文学出版社，2005年，第55—56页。
③ 鲁迅：《摩罗诗力说》，《鲁迅全集》（第1卷），北京：人民文学出版社，2005年，第56—57页。

　　《科学导论》是为发见科学之真精神,《文化偏执论》则是探讨文化之真方向,而《摩罗诗力说》则是最能代表鲁迅之艺术形上学思想的文章,同时也是最能表现其作为尼采所召唤之东方勇士的篇章;可以说,《悲剧的诞生》开篇尼采将艺术形上学所献给的"同路人"之中,鲁迅正是其中当之无愧的一个。在这篇文章中,一个兼具摧毁与创造双重色彩的摩罗诗人形象得以伫立。该文文题"摩罗诗力说"之下,即引尼采《查拉图斯特拉如是说》第三卷第十二部分第五节诗段《旧榜和新榜》:"求古源尽者将求方来之泉,将求新源。嗟我昆弟,新生之作,新泉之涌于渊深,其非远矣。"[1]此文即为老旧之文化开新源之作,在年轻的鲁迅看来,本国文化与其他古老文明一样,古源已尽,当别求新源:"人有读古国文化史者,循代而下,至于卷末,必凄以有所觉,如脱春温而入于秋肃,勾萌绝朕,枯槁在前,吾无以名,姑谓之萧条而止。"[2]《文化偏执论》之新源若是逐渐显露,那么《摩罗诗力说》则清晰可见。

　　"盖人文之留遗后世者,最有力莫如心声。古民神思,接天然之閟宫,冥契万有,与之灵会,道其能道,爰为诗歌。"[3]何以觅新源、见心声? 言为心声,心声首见于诗歌,鲁迅于是首推诗歌,并述诗歌之缘起,所谓古民之神思自然,与万物之灵冥契,发而为言,心声吐露。然而文明古国之古老心声兴时灿烂,但随着文明之衰落则走向萧索,鲁迅遂概述世界文明史上之重要例证。进而他称:"尼佉(Fr. Nietzsche)不恶野人,谓中有新力,言亦确凿不可移。盖文明之朕,固孕于蛮荒,野人狉獉其形,而隐曜即伏于内。文明如华,蛮野如蕾,文明如实,蛮野如华,上征在是,希望亦在是。惟文化已止之古民不然:发展既央,隳败随起,况久席古宗祖之光荣,尝首出周围之下国,暮气之作,每不自知,自用而愚,污如死海。其煌煌居历史之首,而终匿形于卷末者,殆以此欤?"[4]鲁迅对尼采所喜之野人亦加以标举肯定,认为野人之中藏有新的生命力,是文明之萌芽所在;相反那些发展停滞的文化,则生命力衰

① 鲁迅:《摩罗诗力说》,《鲁迅全集》(第1卷),北京:人民文学出版社,2005年,第65页。
② 鲁迅:《摩罗诗力说》,《鲁迅全集》(第1卷),北京:人民文学出版社,2005年,第65页。
③ 鲁迅:《摩罗诗力说》,《鲁迅全集》(第1卷),北京:人民文学出版社,2005年,第65页。
④ 鲁迅:《摩罗诗力说》,《鲁迅全集》(第1卷),北京:人民文学出版社,2005年,第66页。

失殆尽。在他看来,中国亦为一文化将死、新力丧失之文明古国,于是必须别求新力以发心声,"今且置古事不道,别求新声于异邦,而其因即动于怀古"。于是"摩罗诗派"和"摩罗诗人"方是新的方向:

> 新声之别,不可究详;至力足以振人,且语之较有深趣者,实莫如摩罗诗派。摩罗之言,假自天竺,此云天魔,欧人谓之撒但,人本以目裴伦(G. Byron)。今则举一切诗人中,凡立意在反抗,指归在动作,而为世所不甚愉悦者悉入之,为传其言行思惟,流别影响,始宗主裴伦,终以摩迦(匈加利)文士。凡是群人,外状至异,各禀自国之特色,发为光华;而要其大归,则趣于一:大都不为顺世和乐之音,动吭一呼,闻者兴起,争天拒俗,而精神复深感后世人心,绵延至于无已。虽未生以前,解脱而后,或以其声为不足听;若其生活两间,居天然之掌握,辗转而未得脱者,则使之闻之,固声之最雄桀伟美者矣。然以语平和之民,则言者滋惧。①

鲁迅所说的"摩罗诗派",一般指"魔鬼诗派"或"撒旦诗派",本为拜伦、雪莱和济慈等英国诗人组成的诗派。然而他把一切具有反抗精神、具有爱国激情并引领实践("指归在动作")的诗人皆列入其中。他认为这些诗人国别不同、个性有别,却"大都不为顺世和乐之音""争天拒俗";所谓"若其生活两间,居天然之掌握,辗转而未得脱者,则使之闻之,固声之最雄桀伟美者矣",是指处在生命进程之中的人——"生活两间"即"未生以前、解脱而后",亦即肯定魔鬼诗派所发之新声为热烈之生命心声,激发人之斗志之心声,勇士战士听之则"最雄桀伟美者",而非要慰藉要静穆的平和之声。显然,这种新声与王国维、朱光潜等人之思想以及中国古代传统的至高审美理想皆不相同。在鲁迅看来,中国传统乃要平和之声或以平和粉饰斗争之色。以此为立足点,他进一步对"平和之国"的思想之源进行了批判:"老子书五千语,

① 鲁迅:《摩罗诗力说》,《鲁迅全集》(第 1 卷),北京:人民文学出版社,2005 年,第 68 页。

要在不撄人心；以不撄人心故，则必先自致槁木之心，立无为之治；以无为之为化社会，而世即于太平。其术善也。然奈何星气既凝，人类既出而后，无时无物，不禀杀机，进化或可停，而生物不能返本。使拂逆其前征，势即入于苓落，世界之内，实例至多，一览古国，悉其信证。"① 所谓"不撄人心"，即指不扰人心使归平和之教旨，鲁迅虽称老子道术"善"，然而"生物不能返本"，否则即入于零落，那些败落的文明古国均是明证。在鲁迅看来，平和至多为斗争的间隙，"平和为物，不见于人间。其强谓之平和者，不过战事方已或未始之时，外状若宁，暗流仍伏，时劫一会，动作始矣。故观之天然，则和风拂林，甘雨润物，似无不以降福祉于人世，然烈火在下，出为地囤，一旦偾兴，万有同坏"②。于是教人平和而忘斗争，要慰藉而息生成，则为之所鄙。鲁迅进而批驳中国封建统治者乃至柏拉图均以求平和而遂热烈。反之，摩罗诗人则以搅动人心、激发人之生命意志为指归，鲁迅称：

> 盖诗人者，撄人心者也。凡人之心，无不有诗，如诗人作诗，诗不为诗人独有，凡一读其诗，心即会解者，即无不自有诗人之诗。无之何以能解？惟有而未能言，诗人为之语，则握拨一弹，心弦立应，其声澈于灵府，令有情皆举其首，如睹晓日，益为之美伟强力高尚发扬，而污浊之平和，以之将破。平和之破，人道蒸也。③

鲁迅认为，破平和之幻象，则人道可以发扬，而替代平和之声的新声，其审美经验品格为"美伟强力"。这种美伟强力，显然是《文化偏执论》中已经标举出来的"意力主义"即尼采的生命意志论的美学风格，而尼采的生命意志论又不过只是其酒神论所派生出来的一个形而上学原则，因此称鲁迅摩罗诗力所提倡的审美经验品格的内涵为酒神亦无不可。从此出发，鲁迅对本国诗学传统进行了深入的批判，称："如中国之诗，舜云言志；而后贤立说，

① 鲁迅：《摩罗诗力说》，《鲁迅全集》（第1卷），北京：人民文学出版社，2005年，第69—70页。
② 鲁迅：《摩罗诗力说》，《鲁迅全集》（第1卷），北京：人民文学出版社，2005年，第68页。
③ 鲁迅：《摩罗诗力说》，《鲁迅全集》（第1卷），北京：人民文学出版社，2005年，第70页。

乃云持人性情，三百之旨，无邪所蔽。夫既言志矣，何持之云？强以无邪，即非人志。"①鲁迅认为，若依舜典，那么诗言其志；既然诗言其志，各有不同，何以一定要以诗节制人之情感？又何以强以"无邪"之道德约束加以限定自由？"故伟美之声，不震吾人之耳鼓者，亦不始于今日。"他进而将论域由诗歌扩展为整个美的艺术，并提出了文艺的"不用之用"说，他称："由纯文学上言之，则以一切美术之本质，皆在使观听之人，为之兴感怡悦。文章为美术之一，质当亦然，与个人暨邦国之存，无所系属，实利离尽，究理弗存。故其为效，益智不如史乘，诚人不如格言，致富不如工商，弋功名不如卒业之券。"②文学乃至一切美的艺术之用，在于使人"兴感怡悦"，虽无实际利害之用，却为"不用之用"："故文章之于人生，其为用决不次于衣食，宫室，宗教，道德。盖缘人在两间，必有时自觉以勤劬，有时丧我而惝恍，时必致力于善生，时必并忘其善生之事而入于醇乐，时或活动于现实之区，时或神驰于理想之域；苟致力于其偏，是谓之不具足。严冬永留，春气不至，生其躯壳，死其精魂，其人虽生，而人生之道失。文章不用之用，其在斯乎？"③鲁迅认为，文学艺术的大用，在于使人"具足"，亦即达到人性之健全，这种认识与王国维的"无用之用""完全之人物"等说异曲同工；比王国维认识更加深入的一点是，鲁迅认识到现代文明以科学、理性及实利为鹄的，于是文艺之功用"益神"，即救偏现代性之弊端。这种认识显然在王国维处是不突出的。当然，鲁迅所推举的文艺发挥的不是一般的功用，摩罗诗人代表了文化的新声。

　　总之，与朱光潜相比，鲁迅才是尼采艺术形上学精神的真正的代表，这点也使得他与王国维、蔡元培、梁启超等第一代知识分子拉开了距离：鲁迅处的最高的艺术，是体现了"热烈"之激情、蔑视传统道德、开创新时代、新文化同时生命力极大张扬的艺术，是无视衰朽、抛离形而上之慰藉的艺术，这

① 鲁迅：《摩罗诗力说》，《鲁迅全集》（第1卷），北京：人民文学出版社，人民文学出版社，2005年，第70页。

② 鲁迅：《摩罗诗力说》，《鲁迅全集》（第1卷），北京：人民文学出版社，人民文学出版社，2005年，第73页。

③ 鲁迅：《摩罗诗力说》，《鲁迅全集》（第1卷），北京：人民文学出版社，人民文学出版社，2005年，第73页。

种艺术形上学的主体是艺术家,而艺术家同时就是为旧邦开辟新源、高唱新声的文化战士,是生命自由的讴歌者和创造者,是传统观念和封建秩序的瓦解者,而非徜徉在日神幻象之中、最终向最高存在者或永恒存在讨要慰藉的"看戏"者。

第六章 "传统的叛徒"与"世俗的罪人"：
黎青主与刘海粟的艺术形上学思想

中国现代艺术形上学的主调，一如鲁迅在《摩罗诗力说》中所彰显的那样，主要承担着一种思想启蒙的功能，将国民从封建思想和文化中解放出来，释放思想和政治层面上革命的能量，并成为民族救亡的精神火炬。而高擎这一火炬的艺术家，同时也正是新文化的战士。从这一意义上讲，中国现代关于艺术的超越性价值论，绝不仅仅承担慰藉的功能，同时也是思想革命的武器；也不仅仅是思想革命的武器，事实上也是思想革命本身。尽管中国现代艺术形上学的发端与中国文化传统有着千丝万缕的联系，然而传统本身在赋予新思想以合法性的同时，更多只是新思想有待拆解的材料——从封建文化传统及其教化体系中拆解出来，其出发点根本还是来自本土的现实立场和现实需要本身。从新思想的建构角度看，这种拆解的过程本身在某种程度上也包含了叛离传统的因素；从现实立场来看，只要是立足于本土的需要，那么即便新思想本身甚至可以与传统无涉，也就是不使用传统的材料来加以构建，也不能说新的思想建筑不属于本土。在本土—西方、传统—现代这一十字交叉的文化张力结构之中，"本土现代性"有一个根本的中心扭结点，即近现代以来的本土现实需求，决定了本土的不等于传统的，西方的也不等于现代的，无论是传统还是西方，皆是他者，也皆需要通过现实需求这个中心扭结点，使得西方激活传统而成就本土的现代性，传统选择西方而成就现代的本土性；或者亦可以表述为：传统为现代性注入本土的基因，西方为本土注入现代性的基因。在这个交互性的过程中，传统和西方也才从他者而最终生成本土现代性。无论如何，对于传统而言，中国现代艺术形

上学的战士们都或多或少是叛徒,然而他们对传统的叛离并不意味着对本土的叛离。在这些"叛徒"之中,音乐之黎青主和美术之刘海粟皆为代表,正如鲁迅为文学上的代表。黎青主叛离的是中国古典的礼乐传统,直接提出要"乞灵于西方";刘海粟叛离的则是中国的美术传统,开裸体写生之写实主义绘画先河。这二人叛离传统的背后,皆有艺术形上学思想的强大支撑。总体而言,"传统的叛徒"和"世俗的罪人"这句话尽管是刘海粟用以自况之言,然而他自己更像是"世俗的罪人","传统的叛徒"之冠冕或许更适合戴在黎青主头上。

第一节 "艺术是生命的表现":刘海粟的 艺术形上学思想

从尼采所奠定的现代艺术形上学思想看,艺术与生命是一起被放置在最高价值的王座之上的,因此现代艺术形上学实际上就是生命形上学,二者的一体性源自创造活动,生命的一切创造均为泛化了的艺术,而艺术的一切创造更为生命的直接显现。当然,这种现代艺术形上学的真正内核实际上在王国维、蔡元培、梁启超那儿并不十分明显,尽管他们奠定了中国现代艺术形上学的思想内容,然而在比他们晚一辈的思想者那里却屡屡见到,如朱光潜、宗白华和刘海粟等人。事实上刘海粟既深受蔡元培的影响,同时与宗白华和朱光潜也多有交往,其艺术形上学思想形成的外部原因,当与这些交往所产生的相互激发、相互砥砺存在关联。如刘海粟 20 世纪 20 年代关于艺术及美术的文章多发于《学灯》,而宗白华正是该杂志的编辑;20 世纪 20年代末刘赴欧洲游艺,与朱光潜亦曾为同学;而蔡元培不仅仅是刘海粟美术教育事业的直接支持者,其"以美育代宗教"思想也对刘海粟产生了重大影响,使其毕生都成为这一思想的拥趸。

刘海粟的艺术形上学思想,可以用"艺术是生命的表现"一句话来概括。这一思想本身,是艺术作为启蒙和救亡的工具以及现代个体信仰所结合的

产物,其形成的过程及内在思想因素因而是多方面的:既来自一个民族危亡、社会黑暗的年代之中对本国艺术和文化传统的沉痛反思和深切批判,因而产生叛离传统、推陈出新之启蒙使命,也在这种过程中深入触及了丧失传统文化之荫庇的现代个体的价值空洞,更何况传统之本土性和西方之现代性之张力及裂痕始终存在。因此"艺术是生命的表现"一语,实在是刘海粟本人传统—现代张力之化解、中—西裂痕之弥合、个体意义之寻获和社会价值之锚定的最终结论,也是其思想之路与艺术之路相融合的最终结果。与王国维、蔡元培这些人所不同的是,刘海粟并无学者的身份,并无在思想上直接取经于西方哲人的经历,而主要是一个将哲思与创造一体融合、观念与经验相互激发的艺术家,因此一方面这种思想的产生虽然具有一些外部因缘,然而自身的寻求和探索更显得十分宝贵。

一、"传统的叛徒"与"世俗的罪人"

1930 年 5 月 29 日,刘海粟与吴恒勤、杨秀涛、颜文梁、孙福熙等人一同从巴黎前往罗马。途中孙福熙与刘海粟曾经有一场对话:"(孙福熙)'今后我也要放大胆子象你那样叛去了。本来,我以前所写的文章,我以前所画的画,何尝是我的真面目呢? 你看罢,今后……''是的,我们只要不饰不伪,向着本心要动的方向而动,要游泳,就得扎紧身子向水里跳。我们本来就是传统的叛徒,世俗的罪人;我既不能敷衍苟安,尤不能妥协因循。我是一个为人讥笑惯的呆子,但是我很愿意跟着我生命内部的力去做一生的呆子,现在的中国就是因为有小手段、小能干的人太多了,所以社会弄到那样轻浮、浅薄。'"①此处,刘海粟以"传统的叛徒"和"世俗的罪人"自况,显示了一个文化革新的战士的姿态;同时,他又两次提到"生命内部的力",显然这点构成其勇作"叛徒"和"罪人"的内部信念支撑;而这种只遵循生命之力的呆子,批判的锋芒指向了那些汲汲于私利的世俗之人,这些世俗之人显然成为社会问题的根本原因。这一段具有自白性质的话,是具有高度概括意义的。

① 刘海粟:《欧游随笔》,北京:东方出版社,2006 年,第 187—188 页。

事实上,刘海粟的这一自况,首先令人想起的是他在上海美专采用人体模特之时,所引起的争论及对他的诟病。他的这一自况实际上从其时而来。在 1925 年刊登在《时事新报》上的《人体模特儿》这一长文中,刘海粟回顾了此次事件,并阐明了采用模特儿的原因。刘海粟开篇即称:"今日之社会,愈是奸淫邪慝,愈是高唱敦风化俗,愈是大憨巨恶,愈是满口仁义道德。荟蔚朝脐,人心混乱,已臻于不可思议之境域矣。试一着眼,环绕于吾人之空气,浊而浓郁;虚伪而冥顽之习惯,阻碍一切新思想;无谓之传统主义,汩没真理,而束缚吾人高尚之活动。嘻!人心风俗之丑恶,至于此极,尚何言哉?尚何言哉!处于如此环境之下,欲高唱艺学并欲倡导艺学上之人体美、模特儿,无怪群情汹汹欲得之而甘心也。数年来之刘海粟,虽众人之诟詈备至,而一身之利害罔觉,为提倡艺学上人体模特儿也。模特儿乃艺术之灵魂,尊艺学则当倡模特儿。愚既身许艺苑,殉艺亦所弗辞,连时滋诟,于愚何惧?"[①]在刘海粟所留文献之中,对当时封建保守的社会文化的批判,其锋利程度无过于此篇;此篇也表现出刘海粟为弘扬美之艺术而不畏流言、不顾利害之勇气——他甚至愿意"以身殉艺"。因此,刘海粟遭到保守人士的攻击是毫无疑问的一件事情。他回顾道:"一日,某女校校长某偕其夫人、小姐皆来参观,校长亦画家也。然至人体成绩陈列室,惊骇不能自持,大斥曰:'刘海粟真艺术叛徒也,亦教育界之蟊贼也,公然陈列裸画,大伤风化,必有以惩之。'翌日,即为文投之《时报》盛其题曰:《丧心病狂崇拜生殖之展览会》,其文意欲激动大众群起攻讦。"[②]此女校校长被认为是上海城东女学创办人、校长杨白民,然而杨白民与李叔同为挚友,李叔同事实上比刘海粟更早就已采用裸体模特以作写生之用。无论如何,"艺术叛徒""教育界蟊贼"实可代表一般社会公众对刘海粟之认识,刘海粟后来所谓的"传统叛徒"和"世俗罪人"实从此演变而来。

值得注意的是,刘海粟提出了"模特儿乃艺术之灵魂"这一激进命题,这

① 刘海粟:《刘海粟艺术文选》,上海:上海人民美术出版社,1987 年,第 106 页。
② 刘海粟:《刘海粟艺术文选》,上海:上海人民美术出版社,1987 年,第 107 页。

一命题如若要成立,其后势必要召唤一种更加深层的价值观或意义进行佐证。刘海粟称："美术上之模特儿,何以必用人体? 凡美术家必同声应之曰：因人体为美中之至美,故必用人体。然则人体何以为美中之至美? 要解决此问题,必先解决美的问题。何为美? 美是什么? 此乃古今来所悬之一大问题,决非一时一人之力所可解答者。虽时历数千年,经贤数百人之探讨,尚未能有一确定之解答。虽然,多数学者之间,见解各异,要亦一共同之主点焉。共同点为何? 即通常所谓美之要素：一为形式(Form),二为表现(Expression)。一切事物之所以成为美,必具此形式与表现也。所谓美之形式,乃为发露于外之形貌。美之表现,为潜伏于内之精神。故形式属于物,表现则属于心。心理学之术语,前者是感觉,后者是感情或情绪。人体乃充分备具此二种之美的要素,故为至美。"①无疑,刘海粟的这一佐证在于美学理论本身,审美价值为人体模特之必要性提供合法性意义,在他看来人体为至美之物,实可在内之情感精神、外之形式状貌上共见,感觉与感情一体融合之对象,乃美术家之共识。然而这种刘海粟所认为的共识只能在西方绘画的语境中成立,本土绘画传统中并无人体写生之先河,相反人体之呈露本身在本土绘画之中并非美的或高明的对象,而是野蛮的象征。因此,这种观点本身也意味着刘海粟所自况的"叛徒"特征,即叛离中国艺术传统本身。

显然,刘海粟的这些辩解想要在暗黑而保守的社会话语圈层中获得支持,是相当不容易的一件事情;更何况其间还有传统美学乃至艺术之观念龃龉;于是,向异域文化寻求艺术偶像和精神支撑就成为必然之举。因此,他专门写了《艺术叛徒》一文,将梵高树立为自己在艺术革命方面的精神偶像。该文开篇他称："非性格伟大。他那伟大,决无伟大的人物,且无伟大的艺术家。一般专门迎合社会心理,造成自己做投机偶像的人,他们自己已经丧葬于阴郁污浊之中,哪里配谈艺术,哪里配谈思想! 伟大的艺人,他是不想成功的,他所必要者就是伟大。他那伟大,不是俗人的虚荣,不是军阀的战胜,

① 刘海粟：《刘海粟艺术文选》,上海：上海人民美术出版社,1987年,第114页。

是一切时间上的破坏,而含有殉教的精神。奇苦异辱,不能桎梏他的生涯;贫苦寂寞,时时锻炼他的性灵。虽然在悲歌之中,也能借其勇气而自振,他实在是创造时代的英雄,决不是传统习惯的牺牲者,更不是社会的奴隶,供人揄扬玩赏。伟大的艺人,只有不断地奋斗,接续的创造,革传统艺术的命,实在是一个艺术上的叛徒!"①显然,刘海粟十分自豪于"艺术上的叛徒",显然是对之前社会诟病的一种回应,他又明确地提出了"革传统艺术的命",显然与新文化运动以来的激进启蒙主义路线相合,在思想观念上他也算是鲁迅的同路人。他不仅仅自况为"艺术上的叛徒",还呼吁中国多一些同类,进而树立起西方画坛之天才艺术家梵高为艺术叛徒之首,称梵高接受不了学院派的美术技法,故而叛离传统,且成为一名艺术的殉道者。最后他称:"狂热之凡高以短促之时间,反抗传统之艺术。由黯淡而光辉,一扫千年颓废灰暗之画派,用其如火如荼之色彩,自己辟自己之途径,以表白其至洁之人格,以其强烈之意志与坚卓之情操,与日光争荣,真太阳之诗人也!其画多用粗野之线条和狂热之色彩,绯红之天空,极少彩霞巧云之幻变,碧翠之树林,亦无清溪澄澈之点缀。足以启发人道之大勇,提起忧郁之心灵,可惊可歌,正人生卑怯之良剂也。吾爱此艺术狂杰,吾敬此艺术叛徒!"②在刘海粟笔下,梵高被描述为一个叛离传统艺术的殉道者,一个品格高洁、意志热烈和坚韧不拔的文化战士,其意义被拔高到无以复加的地步:不仅仅是针对社会群体的一般启蒙意义,也寄予了一种超越性的价值意涵。

二、作为社会启蒙的艺术

艺术作为启蒙和救亡的武器,以及一种超越性的信仰,是中国现代艺术形上学思想的基本性质。这二者之间本来存在着一种深刻的联系:无论是第一代还是第二代现代思想者,他们对艺术之价值论的认识,总是先起于对民族危亡之思;在这种忧思之下,方兴起通过文艺以及教育启蒙社会、改造

① 刘海粟:《刘海粟艺术文选》,上海:上海人民美术出版社,1987年,第102页。
② 刘海粟:《刘海粟艺术文选》,上海:上海人民美术出版社,1987年,第104页。

国民性之志向;此革新之志向既然屹立,则必成安居于旧时日、旧传统、旧文化中之俗流之敌,必须获得一种持之以恒、孤注一掷的生命信念,方可对抗俗世浊流,并获得思想和事业之结果;最终一步是,对产生艺术形上学思想的第二代思想者而言,获取不移之生命信念最终转变为对生命本身的信念。刘海粟亦不外于此进程。早在 1912 年,年仅 17 岁的刘海粟,即与乌始光、汪亚尘等人,创办了上海图画美术院(后改为上海美专,为 20 世纪 50 年代成立的南京艺术学院之前身)。《创立上海图画美术院宣言》中称:"我们要在极残酷无情、干燥枯寂的社会里尽宣传艺术的责任。因为我们相信艺术能够救济现在中国民众的苦恼,能够惊觉一般人的睡梦。"①"残酷无情、干燥枯寂"的社会,恰是艺术的价值所在;而"艺术的责任"在年轻的刘海粟看来,分为消极和积极的两点,即为苦难之中的中国民众提供慰藉("救济苦恼")之消极含义,以及"惊觉一般人的睡梦"之思想启蒙。

在 1918 年所做的《江苏省教育会组织美术研究会缘起》一文中,刘海粟对艺术的功能有了更加详细和更加重要的阐述。该文开篇即称:"宇宙间一天然之美术馆也。造物设此天然之美术以孕育万汇,万汇又熔铸天然之美术,以应天演之竞争。是故含生负气之伦,均非美不适于生存,而于人为尤甚(如动物之毛羽,植物之花,必美丽其色;它若蛛网、蜂窝及鸟巢之组织构造,均含有美的意味)。"②对艺术社会功能的认识总是先起于对其起源和发展的认识,在刘海粟看来自然即美的艺术的来源,美的最初来源是自然,而美则是自然进化的结果,"非美不适于生存"则将美与生命发展的法则捆绑在一起;而生命之美首见于视觉之形式,故而美术之价值已与生命之价值相融合。继而刘海粟又勾勒了人类的发展史与美的艺术之发展史同步,从鸿蒙之初到现代,人类的发展和美之艺术的发展紧密相关,并称:"美术者,文化之枢机。文化进步之梯阶,即合乎美术进步之梯阶也。物穷则变,所穷者美,所变者亦美也。美术之功用,小之关系于寻常日用,大之关系于国家民

① 刘海粟:《刘海粟艺术文选》,上海:上海人民美术出版社,1987 年,第 16 页。
② 刘海粟:《刘海粟艺术文选》,上海:上海人民美术出版社,1987 年,第 17 页。

性。"①对美的艺术性质的理解,为文化发展的核心;对其功能的理解,下关百姓日用之道,上达国家发展和国民性格。

美的艺术既然如此重要,那么刘海粟反思本土文化传统,其批判锋芒就显露出来了,其所见者可谓一针见血:"吾国美术,发达最早,惜数千年来学士大夫崇尚精神之美,而于实质之美缺焉不讲,驯至百业隳敝,民德不进,社会国家因之不振。"②"士大夫崇尚精神之美,而于实质之美缺焉不讲",此语正中要害。正如其所言,中国传统重心性修治,重内在体验和内在超越,尤其是宋明心性之学兴起之后,一方面是士大夫将文艺贬斥为"小道"或"玩物丧志",另一方面是沉思体验及其技巧在士人之中广泛普及,一种事关"精神之美"和内在体验的愉悦技术已然兴起,通过从佛、道二家处得来的静坐方法,儒家士人将沉思经验技术化和普及化,并在此过程中对外向的、纯粹视觉化的文艺审美活动加以贬斥,那些能够起到"补小学一段功夫""收放心"的文艺审美活动,也更侧重于精神体验或境界提升,如文人画、古琴等,莫不如此。的确,心性文化传统本身使得中国士人的精神世界变得更加丰富、深邃和立体,并造就了一种追求内在体验和人生境界的文艺品格,然而却对文艺类型和审美体验本身的多元化——尤其是刘海粟所说的建立在科学以及实用之肯定基础上的"实质之美"妨碍甚大。需要指出的是,刘海粟的这种认识,是在王国维、蔡元培、梁启超等人的美学思想论述之中均难以见到的,具有来自其美术家身份的卓见,上述诸人往往在强调审美活动的心灵品格或精神特性的时候,忽略视觉、科学和实用意义上的"实质之美"。

他进而又将思路回到世界之视域,称:"今旷觏世界各国,对于美育莫不精研深考,月异日新,其思想之缜密,学理之深邃,艺事之精进,积而久之,蔚为物质之文明,潜势所被,骎骎乎夺世界文化而有之。"③作为蔡元培美育思想的接受者、美育实践的开拓者,刘海粟充分认识到了审美教育的社会启蒙价值,认为西方物质文明的发达,离不开对美育的研究;这种研究可以使思

① 刘海粟:《刘海粟艺术文选》,上海:上海人民美术出版社,1987年,第17页。
② 刘海粟:《刘海粟艺术文选》,上海:上海人民美术出版社,1987年,第17页。
③ 刘海粟:《刘海粟艺术文选》,上海:上海人民美术出版社,1987年,第17页。

维品质、学术能力和文艺事业同时发展，在文化积累的过程中奠定物质文明的基石。事实上，美育在中国现代时期，主要承担的正是思想启蒙的功效，而这种启蒙的主要的特性是针对人格教育的感性启蒙，然而刘海粟对美育尤其是对实质之美的重视，同样具有着眼于社会实践和经济文化发展的理性因素。当然，刘海粟对美之艺术的功能认识，也是十分全面的，这种全面的认识尤其在《致江苏省教育会提倡美术意见书》之中体现出来，他称："窃维今之时代，一美术发达之时代也。西方各国之物质文明，所以能照耀寰区而凌驾亚东者，无非以美术发其轫而肇其端。盖美术一端，小之关系于寻常日用，大之关系于工商实业；且显之为怡悦人之耳目，隐之为陶淑人之性情；推其极也，于政治、风俗、道德，莫不有绝大之影响。"①"寻常日用"与"工商实业"，均为"美的艺术"的实际社会功用，"怡悦耳目"与"陶淑性情"换言之即怡情养性，为美之艺术的传统美育功能，"推其极"则为广义的社会文化功能。显然，这里的阐释则更具有概括性。

刘海粟对艺术功能和价值的阐述，除了事关实用和实利之外，总是与美育的功能相结合。1919年11月，他率学生从上海前往杭州西湖写生，留下了《寒假西湖旅行写生记》一文，其中不仅再度提到美育的价值和意义，而且还自创了关于美育的新说法，即"无美感即无道德"。文中载到师生一行人在冬日西湖边写生，路人要么以为是测量局进行勘探，要么以为是上海来的画师画"月份牌"以赚钱，要么以为一行人绝非国人而是日本人，这些反应表现了当时一般社会民众对美术以及美术家本身的隔膜。对此，师生遂发如下一段感慨称：

> 周生曰："吾国人对于美育知识之幼稚固不必论，而社会之轻视美术于此可证。故青年学子有志于此者甚多。辄为其父兄所阻，以余所知者已不少矣，先生将何以设法提倡之？"余曰："美感本是人之天性，故予创'无美感即无道德'之说。但我国向轻视美育，一时自难转移。但

① 刘海粟：《刘海粟艺术文选》，上海：上海人民美术出版社，1987年，第20页。

苟有人能提倡以正当之学说，表美育之效用，不数年间即可收效。盖爱
美既为人人固有本性，苟非误用其美，即可为人尊重。第一须使社会深
知美非专供吾人消遣装饰之用；第二要使一般业美术的人，授以相当的
学问，从大的广的方面着想，尊重人格，不至误用其技能，明了美育的
本旨。①

　　刘海粟的学生周伯华问其如何就美术之价值向一般社会公众进行启
蒙，刘海粟遂提出其"无美感即无道德"之命题。尽管除此之外，并未见刘海
粟本人在其他文献中提及，然而仅就此寥寥数语我们即可了解其思路。"无
美感即无道德"这一命题的前提，在于"爱美既为人人固有本性"，若具中国
心性文化传统之主流即人性本善，那么此本性即不可违逆而只需积极培育
和顺势发展，反诸《中庸》可获其支撑，所谓"唯天下至诚可尽其性"，若违逆
固有之本性则何以至诚？无以至诚又何来道德之基础，故而当守《中庸》所
谓"率性之道"，进而修美术之教以顺"天命之性"；更何况，刘海粟已将美术
之起源于人类之起源和发展相合一，美感中当然含有对生生之肯定，而生生
在儒道传统中为"天地之大德"，对此天地之大德之体验以及由体验所生之
感性化的德性范畴即儒家道德形上学的第一原则——"仁"，所谓恻隐之心
不过是惜生爱生之心罢了。因此，尽管作为艺术家的刘海粟未能充分展开
这一命题，然而这一命题毫无疑问是成立的。在乐观的刘海粟看来，从这种
学说的普及出发，"不数年即可收效"。他具体又指出更加细化的两点，即一
要使社会一般公众理解美术之更高价值，第二要使美术教育与人格教育相
合，即为美术教育注入美育之灵魂。

　　这种面向社会进行美育启蒙进而彰显艺术价值的思路，即便到了表征
国族危亡的特殊历史事件之时，亦为刘海粟所秉持。1919 年巴黎和会割让
"战胜国"中国之青岛等地的权益给日本，遂引发又一轮民族危亡的群众运
动，对此刘海粟在当年 7 月第 2 期的《美术》杂志上刊登宣言《救国》称：

① 　刘海粟：《刘海粟艺术文选》，上海：上海人民美术出版社，1987 年，第 24 页。

　　青岛问题失败，国人骚然，莫不曰：速起救国！速起救国！顾欲证明此二字不为无价值之空言，当以何事为根本解决？必曰：新教育，振实业，利民生，促军备、政治之改善。予曰：否！吾国之患，在国人以功利为鹄的，故当国者，只求有利于己，害国所不恤也；执社会事者，只求有利于己，害社会所不恤也；虽一机关一职务莫不如此。其人非不知爱国，非不知爱社会也，特以其鹄的所在，无法以自制耳。故救国之道，当提倡美育，引国人以高尚纯洁的精神，感发其天性的真美，此实为根本解决的问题。①

　　作为蔡元培美育理论的信奉者和宣传者，刘海粟显然提出了一个更加激进的"美育救国论"，他认为实业救国也好、教育救国也好，都未能抓住最为根本的问题，这一最为根本的问题无疑在王国维、蔡元培、梁启超等第一代知识分子那里早就已经意识到，甚至连戊戌派的康有为、谭嗣同等人都信奉——无非他们所着眼的范围较小罢了。无他，正人心而已。而这个老生常谈的思路正是中国心性文化传统所打之烙印，蔡元培那段从国家到外物印象的话正是明证，所谓国之大器由人之质点构成；而朱光潜到20世纪30年代沪上炮声隆隆之时之所以可以对美娓娓道来，也无非是因为谈美可以"一新人心"。无疑，在艺术的实利价值与精神价值之间，刘海粟必须更多地强调精神价值，这也才能在救亡之急迫性面前获得发展艺术与审美事业的合法性论述。这也是社会启蒙的真正重点所在。

　　到了1923年，在《艺术周刊》的"创刊宣言"中，刘海粟又称："我们确信'艺术'是开掘新社会的铁铲，导引新生活的明灯，所以我们走上艺术之路，创造艺术的人生，组织这个团体。"②"铁铲"表征着艺术之于社会的工具性价值，而"明灯"自然是社会启蒙的象征。艺术之于社会、之于新生活、之于救国的价值，与艺术之于革命的价值分享同样的启蒙逻辑。在1936年的

① 刘海粟：《刘海粟艺术文选》，上海：上海人民美术出版社，1987年，第35页。
② 刘海粟：《刘海粟艺术文选》，上海：上海人民美术出版社，1987年，第62页。

《艺术的革命观》一文中,刘海粟称中国的革命从来没有彻底过,革命要想成功,首先要经历艺术的革命或中国自己的文艺复兴。他称:"我不反对理科,不反对工科,也不反对职业教育,不过这些都是属于物质的,精神的也非要注意不可,做一个人,有时他的精神生活比物质生活更重要。一方面要解决口,一方面也要解决耳朵和眼睛,耳眼完全根据于情感方面的;换言之,是精神方面的。故不仅是吃饱穿暖就算了。在这时,我们可以简单地明了艺术是什么东西了。艺术是时代的结晶,表现一个时代的精神,同时表现一个民族的民族性,凡是一个民族的强盛,一定先经过一番艺术的运动。中国也正在走这条路。"①此处,艺术与社会、与国家的关系,已被推上了极致,即成为民族复兴和国家强盛的前提。如果革命的目标是民族复兴和国家强盛,那么在刘海粟看来,艺术的革命才是最终的、最彻底的一场革命。从此立场来看,这条路无疑仍在延伸,尚未抵达终点。

三、作为个体和社会新信仰的艺术

我们已经在前言以及前面数章中反复指出,现代艺术形上学的根本要义,是要为人类社会树立起以艺术为核心的新信仰,艺术的超越性价值、亦即超越一般的愉悦耳目、怡情养性和社会实利的价值正在此处。这种价值的树立和宣扬,对于本土而言,与西方相似,首先起到的是一个在传统价值失范、封建文化解体的时代,为无可皈依的人提供新的最高价值坐标的作用。而这种作为信仰的慰藉功能,其产生首先是一批在思想、艺术和文化领域的勇敢反叛者自我激励、自我肯定的结果;无论如何,传统价值的解体本身是现代性的产物,尽管现代性从中汲取了养料;为克服解体之后的价值真空和虚无主义,新的信仰势必在那些叛离者、锤击者和摧毁者那儿重新建立起来。这种信仰即对艺术的信仰,而对艺术的信仰所包含的一个更加深层的内核即对生命本身的信仰。

这种信仰在刘海粟那里,最早产生于 20 世纪 20 年代。在发表于 1922

① 刘海粟:《刘海粟艺术文选》,上海:上海人民美术出版社,1987 年,第 165—166 页。

年 7 月《中日美术》杂志上的《上海美专十年回顾》(同时刊载于同年 9 月的《学灯》)一文中,刘海粟再度回顾了使用人体模特的事件,并在此前"艺术的灵魂"这一判断基础上,给出了更加深入的价值依据。他先是称:"我们敢在这样尊崇礼教的中国,衣冠禽兽装作道德家的社会里,拼着命去做这一件甘冒不韪的事,实在因为与我们美术学校的前途关系太大。所以我们既然有了自己的认识,就当然根据自己的信条去做,任何社会上的反对,也就不在意中了。"①此文的回顾,总体而言论述特征上比较平和,并无太多针锋相对的论辩气味。正如他所言,"既然有了自己的认识",树立起了"自己的信条",也就对社会上的反对之声不在意了。对于这一信条,刘海粟称:"我们要画人体模特儿的意义,在于能表白一个活泼泼地'生'字,表现自然界其他万物,也都是表的'生',却没有人体这样丰富完美的'生'。因为人体的微妙的曲线能完全表白出一种顺从'生'的法则,变化得极其顺畅,没有丝毫不自然的地方;人体上的颜色也能完全表白出一种不息的流动,变化得极其活泼,没有一些障碍。人体有这种生的顺畅和不息的流动,所以就有很高的美的意义和美的真价值。因为美的原理,简单说来,就是顺着生的法则。"②毫无疑问,此"生"即生命所带来之生气。刘海粟之所以认为人体为艺术之灵魂,全在于人体之曲线、颜色可表现出生命之气息和生气之流动,作为美术的绘画正是以线条和色彩表现生命之线条和色彩而已。刘海粟甚至提出,美的原理就是"顺着生的法则"。

美的原理是"顺着生的法则",那么美术的原理乃"顺着生的法则"的艺术。需要指出的是,刘海粟处的"美术",与王国维更早之时就已提到的"美术"意涵相同,也即一切"美的艺术"之总称,而非专指造型艺术。在发表于 1923 年 2 月《学灯》之上的《为什么要开美术展览会》一文中,刘海粟不仅指出了"美术"的概念及分类,而且还提出了美的艺术的本体性论断。他称:"美术是什么? 从美学说,是人为美的一种,又可以叫做艺术美——人造物

① 刘海粟:《刘海粟艺术文选》,上海:上海人民美术出版社,1987 年,第 37 页。
② 刘海粟:《刘海粟艺术文选》,上海:上海人民美术出版社,1987 年,第 37—38 页。

体的美,人为现象的美。以表现形式的不同,故又有空间美术、时间美术、两间美术——综合美术之别。从形象方面解释,又可别为抽象的与具体的美术。从感觉方面说,又可别为听觉的与视觉的美术。从空间美术、具体美术、视觉美术狭义地说,又可以分做纯粹美术与工艺美术,前者是非实用的,后者是实用的。"①对于刘海粟而言,艺术的本体是从纯粹的美术中提炼出来的,因为工艺美术是受目的所支配的。他进一步称:"纯粹的美术,是自由不受束缚的,不像工艺美术之有目的,为一定的目的所制约。通常就狭义言,则以绘画、雕塑为纯粹的美术,现在我们所要求表现的就是这一类。纯粹的美术,是生命的表现。换句话说:美术就是人生。"②"自由不受束缚的",也即超功利的、无目的的,刘海粟这种观念的产生,表明了到20世纪20年代,美学的基本原理已经普及到了艺术家之间;此处他又区分了狭义的美术也即传统的造型艺术;最后他提出一个命题,即"纯粹的美术,是生命的表现",这是该命题的首次提出。

而在一个月之后的《学灯》杂志上,刘海粟又发表了《艺术是生命的表现》一文,更加详细地阐述了一个月前自己提出的新命题。该文开篇即称:"任何一种艺术,必先有自己的创造精神,然后才能表现自己的生命;若处处都是崇拜模仿,受人支配,则他表现的必不是自己的生命。最高尚的艺术家,必不受人的制约,对于外界的批评毁誉,也视之漠然。因为我的艺术,是我自己生命的表现,别人怎见得我当时的情感怎样呢?别人怎知道我的内心怎样呢?肤浅的批评,是没有价值的。"③此处,刘海粟将创造精神视为艺术表现生命的前提,与模仿和崇拜相对立。因此在他看来,艺术家保持自身的创造性,就是表现自身的生命特征,而秉持内在精神,即可蔑视一般的社会批评。他进而设问:艺术如何能表现自己的生命?"因为艺术是通过艺术家的感觉而表现的,因感觉而生情,才能产生艺术,换言之,乃由吾人对现实

① 刘海粟:《刘海粟艺术文选》,上海:上海人民美术出版社,1987年,第43页。
② 刘海粟:《刘海粟艺术文选》,上海:上海人民美术出版社,1987年,第43页。
③ 刘海粟:《刘海粟艺术文选》,上海:上海人民美术出版社,1987年,第44页。

世界的感受而产生的。"①刘海粟的这一观点,乃当时已经流行开来的情感—生命表现说。艺术家创造艺术作品所表现的生命,实际上是通过表现其感受和情感来呈现的。"表现在画面上的线条、韵律、色调等,是情感在里面,精神也在里面,生命更是永久地存在里面。"②他认为,艺术通过形式表现情感、精神等生命因素,而生命又因这种形式表现而永存——无疑,作为生成进程中的个体生命,通过形式创造,为个体之必然逝去的生命—生成之进程打上了存在的烙印,此正是现代艺术形上学的基本教义之一。

刘海粟进而又谈及对自然界生生之美的感受,称:"我常常会在看到一种自然界瞬息的流动线,强烈的色彩——如晚霞及流动的生物——的时候被激动得体内的热血像要喷出来,有时就顷刻间用色彩或线条把它写出来;写好之后,觉得无比快活。"③自然界之生命美感激发了美术家自身的生命情感,当然这种摹写本身并非模仿而是捕捉和创造。刘海粟进而检视传统,称有宋一代绘画开始鼎盛,然而宫廷画——"院体画"本身由于受到帝王趣味的约束,并非自由生命的创造。从生命的创造和表现标准出发,他在中国传统画家中找到了后来他一直推崇的人,他称:

> 明末清初,八大、石涛、石溪诸家的作品超越于自然的形象,是带着一种主观抽象的表现,有一种强烈的情感跃然纸上,他们从自己的笔墨里表现出他们狂热的情感和心灵,这就是他们的生命。他们不受前人的束缚,也不受自然的限制,在他们的画上都可以看出来。在他们的画幅上虽一丝之隙,一分之地,都是他们生命的表现;即使极微妙之明暗间几为官能所不能觉察之处,亦有其精神存在。所以他们的作品经历许多年,经过无数人的批评,都被承认是杰作。且不期而与现代马蒂斯、罗丹等一辈人的艺术暗合。④

① 刘海粟:《刘海粟艺术文选》,上海:上海人民美术出版社,1987年,第44页。
② 刘海粟:《刘海粟艺术文选》,上海:上海人民美术出版社,1987年,第44页。
③ 刘海粟:《刘海粟艺术文选》,上海:上海人民美术出版社,1987年,第44页。
④ 刘海粟:《刘海粟艺术文选》,上海:上海人民美术出版社,1987年,第45页。

　　叛离传统的刘海粟,对八大山人及石涛等人的肯定,并不存在矛盾;相反,以其"艺术表现生命"的标准出发,中西画法在写实与写意之间的区别已经被悬置,达到了一种在艺术形上学意义上的融通,也正因此马蒂斯、罗丹等人才能与本土传统的这些画家相合。而刘海粟本人似乎也开始重新估价传统,并非像以往那样呈现为彻底革命、彻底叛离的姿态。生命之源在自然界,而非对生命高度异化的现代都市,因此刘海粟肯定中西艺术家逃离都市、远离束缚的举动,在他看来"与自然和谐"才能表现真实的情感、创造有生命的艺术品。刘海粟在将生命确定为艺术的本体与目标之后,其艺术超越性的价值观才得以真正获得一个有力的基点:"由此观之,可知制作艺术应当不受别人的支配,不受自然的限制,不受理智的束缚,不受金钱的役使;而应该是超越一切,表现画家自己的人格、个性、生命,这就是有生命的艺术,是艺术之花,也是生命之花。"①显然,艺术的超越性价值是建立在生命的超越性价值之上的,或者二者至少是相融合的:当艺术即生命、即创造之时,艺术也就在形上学的支撑下找到了自己的超越性家园。当然,既然偏重超越性,刘海粟的最后区分也显得具有一定的本土特性,并非完全是西方生命哲学的翻版:"所以我们所说的生命,不是生物学家所说的生命,不是细胞的组合,是我们的思想和感情,是我们的人格和个性。现在社会之坏,就坏在有生命的人太少了,多么悲哀!我相信有艺术的生活,才有人生,才是人生。"②这种将生物性的、亦即肉体的生命与精神的、思想的、感情的、人格的、个性的相区分的观念,无疑含有一定的身心割裂意涵。而这种割裂本身也是身体本身的速衰和必朽也即现代性之残缺所决定的。

　　在"艺术是生命的表现"这一观念支撑下,延续之前中西美术相通的思路,刘海粟于1923年8月之《学灯》上又发表了《石涛于后期印象派》一文。该文中刘海粟称:"后期印象派乃近今欧西画坛振动一时之新画派也,狭义的是指塞尚、凡·高、高更三人之画法;广义的便指印象派以后之一切画派。

① 刘海粟:《刘海粟艺术文选》,上海:上海人民美术出版社,1987年,第47页。
② 刘海粟:《刘海粟艺术文选》,上海:上海人民美术出版社,1987年,第47页。

与三百年前中国之石涛,真所谓风马牛不相及也。然而石涛之画与其根本思想,与后期印象派如出一辙。现今欧人之所谓新艺术、新思想者,吾国二百年前早有其人浚发之矣。吾国有此非常之艺术而不自知,反孜孜于欧西艺人之某大家也某主义也,而致其五体投地之诚,不亦怪乎!"①刘海粟对国内言必西方的现象进行了批评,进而将后期印象派与石涛之间的联系,首先定位在表现主义而非再现主义之上。他称:

> 后期印象派之画,为表现的而非再现者也。再现者,如实再现客观而排斥主观之谓,此属写实主义,缺乏创造之精神。表现者,融主观人格、个性于客观,非写实主义也,乃如鸟飞鱼跃,一任天才驰骋。凡观赏艺术,必用美的观照态度,不以艺术品为现实物象,而但感其为一种人格、个性的表现,始契证于美。②

无疑,用表现主义将后期印象派与石涛绘画进行会通,那么"表现主义"这一范畴已经脱离了西方绘画的言说语境,而成为一种中西之间的共名,更确切地说,可以借他人之酒杯以浇自己之块垒;于是,石涛本人是否符合西方表现主义的特征反倒成为其次,更重要的是表现主义诸原则提供了一个观照石涛、重新阐释传统的绘画的现代性视角。在继之点出了技术上的也是第二个共通性原则"综合的而非分析"的之后,刘海粟在第三个原则亦即艺术的本体性原则上凸显创造的重要性:"若能达艺术之本原,亲艺术之真美,而不以一时好尚相间,不局限于一定系统之传承,无一定技巧之匠饰,超然脱然,著象于千百年之前,待解于千百年之后,而后方为永久之艺术也。艺术之本原、艺术之真美为何?创造是也。"③经久不衰的艺术品,必须具有创造性,而创造正是艺术的本原,艺术的超越性与创造的超越性再度相融一体。此文最后,基于艺术创造观,刘海粟又产生一个艺术上的"冲决罗网主

① 刘海粟:《刘海粟艺术文选》,上海:上海人民美术出版社,1987年,第69页。
② 刘海粟:《刘海粟艺术文选》,上海:上海人民美术出版社,1987年,第69页。
③ 刘海粟:《刘海粟艺术文选》,上海:上海人民美术出版社,1987年,第70—71页。

义",他称:"吾画非学人,且无法,至吾之主义则为艺术上之冲决网罗主义。吾将鼓吾勇气,以冲决古今中外艺术上之一切罗网,冲决虚荣之罗网,冲决物质役使之罗网,冲决各种主义之罗网,冲决各种派别之罗网,冲决新旧之罗网,将一切罗网冲决焉,吾始有吾之所有也。"①需要指出的是,刘海粟这个"冲决罗网主义",与他老师康有为的戊戌派战友谭嗣同在《仁学》中的"冲决网罗"无论在提法还是在行文上都颇为类似,谭称:"网罗重重,与虚空而无极。初当冲决利禄之网罗,次冲决俗学若考据、若词章之网罗,次冲决全球群学之网罗,次冲决君主之网罗,次冲决伦常之网罗,次冲决天之网罗,次冲决全球群教之网罗,次冲决佛法之网罗。"②;所不同的是谭嗣同"冲决网罗"依凭的是以"仁"为核心并吸收了佛学和科学话语的近代道德形上学,而刘海粟则依赖的是现代以生命创造为核心的艺术形上学,这两种话语之间的历史和理论亲缘关系显而易见。

从艺术是生命的表现这一观念出发,刘海粟日渐将生命、艺术、美、人格相融合,最终使艺术走向了美与善、真相融合的超越性价值的顶峰,并成为一种现代性的新信仰。在发表于1924年的《艺术与人格》一文中,刘海粟再度提出要打破一切罗网,包括物质的罗网、机械的罗网、传统的罗网、习俗势力的罗网等,这些罗网中既有现代性之异化罗网,又有传统之于人性之束缚罗网。他称:"有生命的人,才配谈人格。生命就是美,就是人格。故物象必待赋了精神或生命的象征时,才能成为艺术。申言之,我们所谓美固在物象,但是物象之所以为美,不仅仅在它的自体,而在艺术家所表出之生命,也就是艺术家人格外现的价值。"③当生命与美与人格相等同之时,美也自然就与善相。他进而称:"人格的价值,通常说也就是'善'。这个'善'的内容与'美'的内容,本来是不相离的,因为它们都是表现自我的生命! 有的人说:"艺术必具有劝善惩恶的内容,才是美。"其实这只能说它是除去善之阻梗的一种手段,它的价值属于道德功利的价值,不是美的价值。因为并不是

① 刘海粟:《刘海粟艺术文选》,上海:上海人民美术出版社,1987年,第73页。
② 谭嗣同:《谭嗣同全集》(下),北京:中华书局,1981年,第290页。
③ 刘海粟:《刘海粟艺术文选》,上海:上海人民美术出版社,1987年,第94页。

表现善心和善行的才可算艺术的美。"①美与善相异但不相离,在生命和人格上实现了相融;同样在生命和人格之上,美、善与真最后实现了一体融合。在《艺术与生命表白》一文中,刘海粟称:"真的艺术家只是努力表现他的生命,他的信条是即真、即善、即美。"②这种即真、即善、即美的融合境界的表现者,已抵达艺术和艺术家价值论之顶峰:

> 炮火烽烟弥漫了的中华,沉闷而混浊的空气绕围了我们。我们要凿开瘴烟,渴求生命之泉。我们要在黑暗之中,发出生命的光辉! 试看古来许多伟大的艺人,他们在痛苦中不减其伟大,就是他们的生命成其伟大。从他们圣洁的心灵迸出他们真生命的泉流,造就他那伟大的艺术。他们是人、"神"境界的沟通者,他们是自然秘奥的发掘者,他们是征服一切的强力者!③

值得注意之处有三点:其一,"人""神"境界的沟通者言说的是"美",这是一种典型的康德美学滥觞思想的表述,即现象界与实体界之桥梁工程,当然"神"境界在刘海粟处打了个引号,换言之艺术形上学并不通向宗教之神灵,而是通向最高的心灵境界;其二,"自然秘奥的发掘者"言说的是真,艺术被视为生命之真;其三,"征服一切的强力者"显然打上了尼采权力意志论的烙印,言说的是善。而三者的融合,标志着刘海粟处艺术形上学达到了论述的顶峰。

既然已经确立为顶峰,那么艺术的信仰就不再应该仅仅停留在一种个体的或自我的信仰,而是应该成为社会性的信仰。在发表于 1924 年 12 月的《上海美专十三周年纪念感言》中,刘海粟提出要以对艺术的信仰代替一切的信仰:"今日中国社会之黑暗,已臻于不可思议之地步;人心之险恶,已到了不堪设想之境域。举世蒙蒙,皆为丑恶卑污之利己主义窒息而死。言

① 刘海粟:《刘海粟艺术文选》,上海:上海人民美术出版社,1987 年,第 94 页。
② 刘海粟:《刘海粟艺术文选》,上海:上海人民美术出版社,1987 年,第 97 页。
③ 刘海粟:《刘海粟艺术文选》,上海:上海人民美术出版社,1987 年,第 96 页。

教育,教育失其效能,徒为官府之装饰品;倡革命,革命已成军阀之怨恨相报。人民无快乐、无希望,已失其中心思想信仰,日夕俯首于悲苦绝望之中,此中国之现势也。长此以往,国家永无宁日,人生失其意义。当此混乱之时代,非从事于思想革命不为功。"①"人民失其中心之信仰",于是以何替代?"即以艺术之真理代兴一切信仰,使吾人借其生命之勇气而自振,由其纯洁之心灵而自慰;必使人人具美的意识,然后人人有真的人格。呼吸自由之空气,以伟大之精神创造伟大的时代,此亦所谓艺术革命也。"②"以艺术之真理代兴一切信仰",显然受到蔡元培"以美育代宗教"观念之影响;然而与蔡元培所不同的是,刘海粟"艺术之真理"即生命、创造、艺术与美一体的真理,换言之,刘海粟的艺术形上学,是继蔡元培所提出的激越命题而进一步发展的产物。

第二节 "上界的神明":青主的艺术形上学思想

如果说刘海粟所谓"传统的叛徒、世俗的罪人"是一大批怀抱救国思想、努力学习西方文化知识、并在批判性地继承中国思想和文化传统的基础上开拓新思想、新文化和新观念的中国现代知识分子的共同冠冕,那么在这些知识分子当中,对传统文艺思想批判得最为激烈、对西方思想资源报以最大学习热忱的,除了鲁迅之外就是青主。在艺术和音乐思想方面,青主构建了自然、心灵和艺术形而上境界的"三界"观,提出了"音乐是上界的声音""灵魂向灵魂述说的语言"的音乐形上学理论,对中国古代乐束缚于礼的传统进行了尖锐的批判,甚至提出本土传统音乐并非真正的艺术,要学习真正的音乐就必须"向西方乞灵"等极为大胆的思想命题。与其他知识分子所不同的是,青主在欧洲生活了很长时间,不仅很早就在德国获得了法学博士的学位、具有很强的德语演讲能力,而且还娶了德国的妻子,因此比他们更多受

①　刘海粟:《刘海粟艺术文选》,上海:上海人民美术出版社,1987年,第100页。
②　刘海粟:《刘海粟艺术文选》,上海:上海人民美术出版社,1987年,第100页。

到了西方思想文化尤其是音乐思想的熏染;不仅如此,与其他怀抱艺术形上学思想的中国现代知识分子不同,尽管他们都可以被看作文化上的屠龙勇士或者思想上锐意进取的战士,然而青主经历比他们都更加丰富和更加特殊——他曾经作为一个真正的战士参加了辛亥革命广州起义,并且亲手击毙清朝官员、为辛亥革命立下了重要的功勋,这种身份是刘海粟等绝大多数的艺术形上学宣扬者所不具备的。当然,与刘海粟相似,青主在艺术形上学的话语表现上同样十分大胆、同样怀抱着艺术救国论和艺术超越性价值之思;此外,他们二人也同样深受欧洲表现主义绘画思想的影响——然而一来这种影响在青主那儿存在不同艺术间相互影响的因素,二来从青主批判中国礼乐文化的角度看来比刘海粟更符合"传统的叛徒"这一称号。当然,正如我们在此章一开头即已阐明的那样,本土现代性的真正扭结点在本土需要,而非为文化他者的西方或传统,因此尽管青主的很多思想不为主流所接受,然而只要正视他的立足点,他的这些在特殊历史语境下显得惊世骇俗的思想,毫无疑问仍然是本土现代性的宝贵财富。

一、"灵魂"与"爱":青主艺术形上学思想的起点

青主的艺术形上学思想,主要体现在他 1925—1926 年撰写的《乐话》以及 1930 年在《乐话》一书基础上写成的《音乐通论》两部书籍之中。《乐话》是青主在德国留学及生活十年之后的结果,既是他在他德国妻子华丽斯影响和帮助下的产物,也是向他已逝的中国妻子述妹寄托哀思的证明。《乐话》尽管分章编排,然而在行文上采用的是书信体,类似席勒的《美育书简》;然而又因假托的述说对象是述妹抑或乐艺女神,因此更多以内心独白的形式呈现,这点正如他在该书"扉页"上所说:"上界的述妹,接受这卷书,当做我的追忆。"需要指出的是,他亡故的妻子"述妹"构成了"乐话"的行文契机,同时也构成其艺术形而上之思的起点和艺术形而上之情的出口,具有十分重要的意义。他在该书《前话》中称:"述妹,别人是否赋有灵魂,我不知道。但是您,您是赋有灵魂,您的灵魂是永久不灭;因为您爱我,故此我亦相信我是赋有灵魂,我的灵魂是始终离不开您。您虽辞了人世,但是我感觉得:我

和您全没有半点隔膜!"①在这里,青主提及"灵魂"这一概念,似乎沾染了宗教的气息;然而必须指出的是,青主并非真正关心"灵魂"是否存在,因为他并不在意他人是否具有灵魂;所谓的灵魂不过是从内心深处产生的超越性情感;这种希望超越人之必朽性质的超越性情感之寄托,即"灵魂";而"永久不灭"的"灵魂",又可因"爱"而构成逝者和生者之间一体交融的明证,更确切地说关于"灵魂"的形而上之思,产生于"爱"这一形而上之情。

对于青主的艺术形上学而言,"灵魂"与"爱"是具有特殊意义的起点。在他看来,音乐是一种灵魂的语言,是一个灵魂向另外一个灵魂的述说;灵魂之"永久不灭"是人类作为存在者必然衰朽、人类生命之不可逆性而产生的一个幻象,他自己深切地明白这一幻象本身的性质,而非宗教般的以幻为真。对于必朽之人抑或有限的生命而言,现代性意味着对这种生命有限性和生成之必朽性质的令人沮丧地承认,而非树立起超绝的他者以否定个体的生命。当然,超绝的他者形象在青主的艺术形上学思想当中也存在,但这种形象本身也是以幻象抑或隐喻的形式出现的。同样,现代艺术形上学从一开始就是一个针对启蒙理性和科学之志(求真之志)的竞争性方案,竞争的出发点是个体感性生命本身的价值以对抗社会的整合和人性的异化;面对异化以及虚无主义,科学以及求真之志不但是一个失败的方案,而且也是现代性异化的帮凶,这点在尼采之酒神对立于苏格拉底主义之时就已经表现得十分清楚,其艺术形上学正是要为笼罩在科学之志和异化理性之阴云下的人类提供一个自我肯定并取代宗教的契机。

青主同样产生此类的思想,其"爱"的超越性情感在《乐话》一书之中是首尾呼应的,如果说其"灵魂"之形而上之思构成其艺术形上学思想的核心观念的话。在《乐话》一书的最后一章,青主开头即称:"Madame! 在科学还未曾变成艺术之前,世界是绝不会得到和平的。待到科学变了艺术的时候,我们便入于一个黄金时代。Madame! 那时的人生,是再快活没有的。"②科

① 青主:《乐话·音乐通论》,长春:吉林出版集团有限责任公司,2010年,"前话"。
② 青主:《乐话·音乐通论》,长春:吉林出版集团有限责任公司,2010年,第72页。

学变成艺术,简而言之,即以美的标准引导技术文明的力量;进而言之,即以美的标准进行自由的创造,如果与科学所区隔的艺术创造之自由仅仅是幻象意义上的自由的话,那么科学变成艺术之后的艺术则为实际创造之自由。如果达到了以美和艺术的标准自由的创造,那么此类的人即所谓的"神明",而这样的"神明"毋宁说是人的感性冲动与形式冲动和谐而达到的完人或健全的人。

青主称这样的生活为"最后的目标",然而在未达到这样的生活之前,人类的生活是可悲而贫贱的。青主在《乐话》的最后又借天上的明星——相对人类而言的永恒存在物来表达对有限生命的哀悯:"为什么要哀悯我们呢?我们的人生是有限的。故此要唯恐不足的享受我们的人生,但是在我们未曾得到神明一般的人生之前,足以供我们享受的,只有我们的爱。"①天上的明星是价值空间序列上的他者幻象,一如"神明"是价值时间序列上的隐喻,所不同的是价值时间序列是可以抵达的,而空间意义上的更高存在者却是真正意义上的他者。他者的设定无疑是一种艺术化的移情而非宗教上的铁律。也正是因为他者的存在,人类自身的有限性得到了体认,因此对有限之残缺的最大肯定即形而上的情感——爱本身。需要指出的是,对爱的享受是与对音乐的享受紧密联系在一起的,因为在青主看来,音乐是最能传达爱——一种形而上情感的形式语言。他称:"Madame! 我们的爱,不要说寻常的文字说不出来,就是寻常的思想亦是想不出来。我的灵魂里面,此刻忽然回旋着一些的音,我要把它倾吐出来,用来表示我们那种不可思议的爱。"②无疑,对青主而言,文字以及思想均无法最为充分地传递超越性的情感或形而上的爱,能够传递灵魂之爱的艺术形式只有音乐本身。

二、"三界"与"上界"

作为逝者的逑妹,对于青主而言,是存在于一个特殊的世界或空间之中

① 青主:《乐话·音乐通论》,长春:吉林出版集团有限责任公司,2010 年,第 74 页。
② 青主:《乐话·音乐通论》,长春:吉林出版集团有限责任公司,2010 年,第 74 页。

的。生者及所处的空间是现实空间,以爱这种形而上的情感或形而上的爱作为契机,现实空间中的生者可以向特殊的空间中的逝者进行灵魂与灵魂的对话,而对话的语言则是音乐。"但是奏乐的我,听乐的你,已经是好像身在天上了。"因此,音乐的功能在这种意义上来说,是现实空间与特殊空间之间的对话媒介。在青主那儿,这种特殊的空间或特殊的世界,即"上界"。在《乐话》的第一章,青主即称:"Madame! 你说我刚才奏过的,Johann Sebastian Bach 这篇 Meditation 是上界的音,我听了心中着实欢喜,欢喜的并非是因为你说我奏得好——实际上你亦未曾这样说,不,我欢喜的是喜欢我心中对于音乐的见解,竟从你的口中说了出来。Madame! 我请你允许我说一句笑话。比方我向寻常一个人说:我是懂得上界的语言。我说出了这样一句话,就是平日极相信我不是呆子的人,也一定会因此说我是一个呆子——是的,谁懂得音乐,便是懂得上界的语言,这句话本来不是笑话,确实是一句千真万确的话,但是这种话是不能够向别人说的。"①青主称,述妹听了由他演奏的巴赫的《沉思曲》之后,说出了他自身最为核心的观点,即"音乐是上界的语言",这种叙述的方式,显然将个体、爱人、灵魂、音乐打并在一处,使其共处于"上界"——艺术形而上的世界之中。"Madame! 我们俩在这里说什么上界的语言,又说什么上界说话的方法,如果此刻有人看见我们这样情形,必定会说我们两个都是呆子。他们不懂得上界的生活情形,故此会这样批评我们,但是我们俩,我们俩是知道上界的生活情形的,我们俩所度过的生活,不就是上界的爱的生活吗?"②处在这样一个世界中的主体自然是超越了世俗的主体,于是青主的"呆子"论与刘海粟的"呆子"论具有异曲同工之感。

在《乐话》第二章中,青主向其处在"上界"的述说对象进一步道明了"上界"所从属的"三界"结构。当然,这种述说对他人而言并不容易,因为在青主看来,关于上界的"至高真理"的述说总是充满了光辉,一般世俗的阅读者

① 青主:《乐话·音乐通论》,长春:吉林出版集团有限责任公司,2010 年,第 1 页。
② 青主:《乐话·音乐通论》,长春:吉林出版集团有限责任公司,2010 年,第 3—4 页。

往往无法直视。一如尼采言及酒神与日神关系之时那"至高的真理"，是用一种"意志的奇迹"即形而上学的超越性断言来确保的，而古典文献学和神话学关于日神和酒神的关系不过是为了这种类似闪电战般的论断推进提供后勤；青主关于上界的论述亦如此，只不过他将"上界"亦即形而上的世界纳入到了一个同样可以提供后勤——理解功能的结构之中。这一结构即自然所代表的"外界"，自我所代表的"内界"以及超越自然和自我的"上界"。青主称："比方你要把我们那句不堪为外人道的话'音乐是上界的语言'向一般读者们解释，那么，你必要先从远处伏脉，说最初的人类，对于自然界的一切现象，是怎么样的恐怖；他们的耳朵和眼睛，是怎么样的惊慌失措，怎么样的饱受压迫。你说到这里，便要把眼睛和耳朵的作用申说一下，说人们的视听，除了忍受之外，更有一番的作为，我们要分别来说的，就是当人们视听的时候，是否多所忍受，抑或多所作为；是否大部分处于被动的地位，抑或大部分处于自动的地位；是否把眼所见、耳所闻的尽数接受过来，抑或用尽自己的气力，像回声一样，把它反答出去。"① 要说明"上界"是什么，就必须说明这项形而上学的闪电战其最初的后勤线在何处，最初的后勤线也即此项理论进攻的起点所在之处，理解的原初之点，此正是青主所谓"从远处伏脉"的意义。这一远处或起点之处正是自然，青主提供的是一种艺术起源论或艺术发生学意义上的阐释性例证。"最初的人类"对于自然界——外在于人之界的现象之反应，首先是惊慌和无所适从，处于被动的或自动的地位，换言之即受生物物种本能地控制，还并无人类的主体性可言；在青主看来艺术的诞生意味着人类主体性的诞生，抑或艺术的诞生才标志着人类的诞生，而诞生的契机在于人类对自然现象的反应，摆脱一种本能反应或无所适从的状态，进入了以自然界——外界为敌亦即征服自然的状态，这种状态即青主所谓的——"把它反答出去"。

青主认为人类面对自然的视听反应有两种，一种是对外界的顺从动作，一种是对外界的抗争动作亦即"内界"的动作。他称："外界的动作，是自然

① 青主：《乐话·音乐通论》，长春：吉林出版集团有限责任公司，2010 年，第 7 页。

界向人们进攻的;内界的动作,是人们向自然界反攻的。"①"内界的动作"是一种怎样的动作? 青主称:"我们的耳朵和眼睛,不但是把它接受过来,不但是把它忍受下去,还要自己动作起来:他把它接收了之后,即转达我们的内界,告知我们的思想;当我们知道这些刺激的时候,我们的眼睛和耳朵,已经把它变换了一个形式,它已经添上了我们的记号,它已经是属了我们一半。它一经我们明白察觉了之后,我们的思想即把它捉住不放。这样由我们的耳朵和眼睛传达到我们的思想,由我们的思想收容起来的外界所加于我们的刺激,于是始得到一定的形体。这些一定的形体,并非它本来是如此,乃是我们把它造成如此。"②显然,青主的这种阐释已经涉及了艺术发生的生理和心理机制,艺术是感官对自然界或外界的刺激所产生的形式化的产物,是大脑对视知觉神经传导的外界现象加以加工的结果。这种作用本身意味着人类已经从自然界中分化出来,成为自然界的立法者,因为人类已经不再被动地接受自然界的刺激,而是把自然界的刺激以人属的秩序或人化的意义加以重新编排和掌握。于是青主进而引用歌德的名言也即"自然界中人类的登场从一开始就处在立法者的地位"来佐证论述,称面对自然界——外界之恐怖势力,人类终于懂得逃到其内界之中去。可见,青主所谓的"内界"首先是与自然相对立的人化的世界,第二这种人化的世界与自然的世界所不同的一点是主体性智慧抑或内心的世界。

人尽管从自然界中独立了出来,然而毕竟仍逃不脱自然界的恐怖力量,换言之人化的世界是一种自然的人化,作为有限存在物的人类本身是存在缺憾的,这种至高的缺憾即人类尽管可自视万物的灵长,然而亦不过是一有死的残缺。于是如果要从根本上对抗自然这一至高的恐怖,那么就只有"乞灵于内界的潜势力,把他解除自然界的压迫"③。"上界"即从"内界的潜势力"中生长出来的世界。青主称:"他这样从自己的内界唤出一个伟大的神来,同自然界作对。这样从自己的内界唤出来的伟大的神,固然是强过他自

① 青主:《乐话·音乐通论》,长春:吉林出版集团有限责任公司,2010 年,第 7 页。
② 青主:《乐话·音乐通论》,长春:吉林出版集团有限责任公司,2010 年,第 7—8 页。
③ 青主:《乐话·音乐通论》,长春:吉林出版集团有限责任公司,2010 年,第 9 页。

己,可以把他自己消灭,但是亦强过具有无限威力的自然界,足以保护他和
自然界争衡,这就是说:他在世界里面,另外创造出一个世界来,这个新的世
界是属于他的,是服从他的指挥的。原先那个世界的层出不穷的、变化莫测
的自然现象,使他的耳目和手足惊慌失措,至是他从这个新的世界,得到清
静的安宁,等量的尺度,合律的音响,以及各种一成不变的仪式,举凡外界一
切千变万化的现象,都变成固定的思想的形象,于是自然界的恐怖,成为过
去,旧日的世界,被人们创造出来的新的世界克服。"①此时,青主的考察无
疑又涉及宗教心理的诞生,从内界的潜势力中诞生出来的"神",作为至高的
存在者当然强过人类个体,可以消灭掉人类个体对小我的执着,更重要的是
这种处在新世界中的至高存在者还强过自然和自然界,换言之一种关于永
恒存在者的幻象已被树立起来了。青主称:"你说到这里,你便可以轻轻点
题,说这个新的世界,即是我们之所谓上界,那些用来替代千变万化的自然
界的景象,由人们创造出来的固定的思想的形象,即是我们之所谓艺术。"②
总之,青主的上界言说至此,无疑指的是一种从人类主体性中诞生出来、同
时又超越人类主体性的艺术形而上学的世界。

三、"上界的神明"——"艺神"

无疑,当青主称内界的潜在势力中召唤出来的伟大神明之时,艺术形上
学与宗教形上学之间存在着一种共生性质,萨弗兰斯基所谓艺术形上学是
宗教形上学中窃来的遗产也好,尼采所谓艺术抵达其形而上的秘境之后响
起已死的宗教的回声也罢,接下去的问题就必须说明二者的关系。如果艺
术形上学本身不仅仅是对宗教超越性精神的替代的话,那么就必须完成对
这个问题的说明——或者切割或者归本。青主的形而上思维品质是相当优
秀的,他立即意识到了这个问题。他与逑妹的对话继续了下去,称要说服现
代那些最为聪明的读者并不容易,因为他们很快从中嗅出了"宗教的臭味",

① 青主:《乐话·音乐通论》,长春:吉林出版集团有限责任公司,2010年,第9页。
② 青主:《乐话·音乐通论》,长春:吉林出版集团有限责任公司,2010年,第9页。

并辩称那些未经启蒙运动所开蒙的人们是以这样的态度对待自然,然而宗教的幻象已经在现代的人们中失去了效力,因此对幻象的迷恋本身也仅仅是呆子们干的事情。青主称:

> 人们对于自然界的一切现象,只有三种可取的态度,一种是从自然界逃避到自己的内界去。这就是先前所说的。另外一种是离开自己的内界,向自然界归降。最后一种是介乎二者的中间。①

青主认为人类对待自然界有三种状态,第一种是专注于内界与自然界的对抗,第二种是归降于自然界、顺从生物的法则,第三种则是处在摇摆的状态。青主认为第一种状态才是人类真正应该具有的状态,不仅原始人类是这种状态,而且现代最具智慧的人也是这样。为了说明这点,青主召唤了文化学的知识进行佐证,他称:"希腊的神明,最初是由人们对于外界的恐怖创造出来的,是要拿来抵抗外界的势力,以求得到内界的安宁。但是到了后来,逐渐失了最初的本意,一般后起的希腊人,对于先世辛苦缔造出来的神明,不完全求之于自己的内界,兼求之于外界,以至于外界的势力趁机侵入,于是原本那些固定的神明,逐渐流动起来,以至于得到人的形象,完全与人同化,此时的神明,已经不是神明了,经过这样神明变成了人类的厄运。于是无论神明,无论人类,都和自然界打成一片。"②"与自然界打成一片"的神明,已经失去了对抗自然残酷性的威力,在青主的结构中上界的独立性就失去了可能。青主进而称对抗自然界之基督教相对古希腊那些已经沾染了自然性——人性之恶劣来源的诸神而言是一大胜利,因为在青主看来基督教之上帝意味着对自然性的怀疑,是人类反抗自然性而在内界的潜在势力中召唤起来的一个绝对他者。

为了自身逻辑的圆融,青主的文化史叙述并未涉及反抗宗教压迫、人性

① 青主:《乐话·音乐通论》,长春:吉林出版集团有限责任公司,2010年,第10页。
② 青主:《乐话·音乐通论》,长春:吉林出版集团有限责任公司,2010年,第10—11页。

崛起的文艺复兴运动,而是直接接续到了 19 世纪末、20 世纪初年的艺术观念即印象派。他认为印象派作为艺术运动是反动的,他称该运动是一种"完全投入自然界,尽数抹杀自己内界的背叛行动"[①]。以科学主义的精神去表现自然光影、探索美术之形式本体的印象派在青主看来抹杀了上界的神明,而刘海粟所高度肯定的表现内心情感和生命原力的表现派同样得到了青主的赞扬,因为在青主看来表现主义运动"重新唤出自己的神明来,和已经剥削了人类的灵魂的自然界,作一个殊死战"[②]。当然,青主的这一观念受到了当时德国表现主义理论家巴尔的影响,他自己承认:"我刚才用来证明音乐是上界的语言的那一番说话,大部分是从那部 Hermann Bähr 著的《表现派的艺术》思索得来的。我当日把他读过一遍之后,虽然是费了许多心思,但是还未曾把他应用到音乐那边去。"[③]无疑,青主此处的思索,存在着一种比较复杂的不同艺术媒介观念之间的相互影响,尽管对印象派本身的评价具有误读性质且并不公正,然而却以此为代价去产生跨媒介之思并建构自身的艺术形上学。这种艺术形上学并不信奉任何从自然中产生、与自然相关或与自然相谐的神明,而是一个彻头彻尾从人性中超拔起来的艺术之神。因此,青主本人绝不相信传统的宗教或神灵,这些神灵事实上不是自然伟力的化身就是最终与自然相谐和——当然复杂的是基督教传统之神是自然的创造者,符合其从内界势力中召唤起来的、与自然相抗衡的至高存在者预设,因此青主在某种程度上对此还是持赞许态度,同时也出于这种赞许本身青主并没有像尼采那样旗帜鲜明地将艺术之神与基督教传统之上帝划清界限,于是很容易让人误以为他以及他的信徒会陷入尼采所说的艺术形上学的顶峰之际乞灵于旧日的神灵的陷阱之中去。

必须指出的是,尽管存在着这种危险,青主却仍然十分明确他自己的神灵到底是谁:"我的上界的神,即是德意志一位音乐著作家 Ambros,所谓各个以音乐为职业的人都应该把艺术当做是一个鲜艳灿烂的活泼泼的神的这

① 青主:《乐话·音乐通论》,长春:吉林出版集团有限责任公司,2010 年,第 11 页。
② 青主:《乐话·音乐通论》,长春:吉林出版集团有限责任公司,2010 年,第 11 页。
③ 青主:《乐话·音乐通论》,长春:吉林出版集团有限责任公司,2010 年,第 12 页。

样一个艺术的神。"①对他来说,此时他所谓的"艺术的神"虽然是单名,实际上却是复数形态的——因为他真正的"艺术的神"是指"乐艺之神":"我为什么要把乐艺的神当做是众位艺术的神当中最美的那一个呢? 因为只有乐艺的神才能够满足我的灵魂的要求,只有乐艺的神才能够引我的灵魂到虚无缥缈的上界去。"②换言之,青主在诸艺术之中最推崇的无疑是音乐艺术,他认为视觉艺术或造型艺术无论如何都太过涉及物质性,"不能够引我的灵魂完全超出物质之上,到虚无缥缈的上界去",而诗歌艺术在媒介属性上看尽管相比造型艺术没有那么强的物质性,可以凭借声响使灵魂激动,然而却无法真正像音乐艺术那样引人入上界,"只可以引我辛苦走一遭"。③ 无论如何,青主的艺术之神和乐艺之神,均是对现代因启蒙理性而无信的人提供的一种慰藉之方,他称:

> 近代的人们,不但是不相信先觉的艺人,而且连神亦不相信,听别人说起神来,他总是说你是中了宗教的、迷信的毒。但是现代最进步的艺人,我知道他们都是很信神的,不过他们之所谓神,和一般人之所谓神,有些不相同罢了。就我来说。我的神就是乐艺,就是安慰我的、同我救苦救难的、促进我的和平的、使我的劳生重得到和谐的均势的乐艺。Karl Koestlin 承认乐艺之上,还有所谓上界的福音,他把这种上界的福音,叫做长存的音乐,以别于普通的音乐。但是就我来说,我是不知道除了乐艺之外,还有所谓长存的音乐。一切真正的乐艺,都是长存的。真正的乐艺就是我上界的福音,解放我的一切痛苦地上界的福音。啊,Madame,索性让我直接说出来吧:我的上界的福音就是您,您是我一切最直接的、最真确的真理,您是最清净的、最足以惊异的,我只要能够略接近您,我便可以分得几分的神圣,几分的光明。我所皈依的、最

① 青主:《乐话·音乐通论》,长春:吉林出版集团有限责任公司,2010 年,第 15 页。
② 青主:《乐话·音乐通论》,长春:吉林出版集团有限责任公司,2010 年,第 18 页。
③ 青主:《乐话·音乐通论》,长春:吉林出版集团有限责任公司,2010 年,第 18—19 页。

美的乐艺的神啊![1]

此段值得注意的有几点:第一,青主所树立的上界及其艺术的神明,所针对的首先是近代丧失信仰、陷入虚无主义的人类,一切形而上的超越之思或超越幻象本身都会被他们视为"宗教迷信",彻底取消超越性幻象之后只能陷入虚无主义的境地,变成尼采所说的"末人";第二,为了对抗这种境地,青主及其所认为的艺术家的最高使命,就是树立起艺术的超越性价值地位,换言之即树立艺术之神的绝对地位,这种绝对地位同时也针对传统的神明,青主所否认的在乐艺之上还有"上界的福音"和"长存的音乐",换言之即否认在艺术之神之上还有更高的神灵,因此这种否认本身夯实了其思想中艺术形上学的基本性质;第三,即便他否认了宗教神灵的性质,然而问题仍然存在于这种艺术形上学的功能论之中,亦即艺术形上学所提供的慰藉、平和、均势等诸功能,宗教亦能提供,而宗教所能提供的吊死慰生功能艺术形上学却相当乏力,事实上当青主将上界与外界截然对立之后,上界就成为一个纯粹的形上学幻象——宗教的幻象至少试图统合自然并为必朽之人提供终极的慰藉,这就势必要解释同属于自然进程的死亡,青主的艺术形上学却从根本上无法做到这点。

四、"乞灵西方"与解缚于礼——青主艺术形上学思想的本土指向

尽管在话语表现上,青主的艺术形上学显得尤为虚无缥缈,且充斥着西方式的话语内容和情感经验,然而这点是其写作具有较强的私人性质的因素,一种高度个体化同时具有现代性情感意涵的言说模式本身显得十分宝贵,其对艺术的理解、情感的理解和超越性观念的理解高度融合在了一起。更需要指出的是,尽管如此,青主的艺术形上学之思仍未脱离感性启蒙的逻辑,具有鲜明的中国问题意识和本土文化指向。

[1] 青主:《乐话·音乐通论》,长春:吉林出版集团有限责任公司,2010年,第23页。

在《乐话》的第六章,青主称:"Madame! 您说要把中国的音乐改善,但是据我看来,中国的音乐是没有把它改善的可能,非把它根本改造,实在是没有希望。我平时曾细心想过:中国音乐是有它一种特殊的长处。它是很近似自然界的声响。模仿自然界的声响,在普通一般人看来,虽则自是音乐,但是我们之所谓音乐,乃是一种的艺术,必要我们同自然界的声响立起法来,使它变成一种由我们创造出来的音韵,然后才当得起艺术这两个字……这样向自然界的音声乞灵的音乐,我们是不敢表同情的,中国的音乐即是这样一种向自然界的音声乞灵的音乐。"①青主认为,中国传统音乐没有改善的希望,因为中国传统音乐更多是模仿自然或与自然相和谐,用他的话来说就是"向自然界乞灵的音乐";这种音乐并不能当得起艺术的称号,并非真正的音乐,因为在他的理解中"艺术"意味着人类主体性的高度凸显,而其艺术形上学思想抑或上界本身都是人类主体超越自身范限而产生的最高幻象,相反自然界在青主的三界结构中是束缚性质的外界,于是传统音乐如果要真正突破外界的束缚,就必须加以彻底的改造,而非渐进主义式的改善。青主称:"我所知道的,本来只有一种说得上是艺术的音乐,这就是从西方流入东方来的那一种音乐。"②进而,要彻底改造中国音乐,青主认为必须向西方乞灵:"你要知道什么是音乐,你还是要向西方乞灵。"③

需要指出的是,"向西方乞灵"这样的论断尽管在中国现代的任何一个历史时期听上去都极为刺耳,"全盘西化"论断本身似乎具有一种天生的理论原罪,然而一来任何一种积极的学习本身都需要彻底的态度,这种态度在东亚的现代性进程中于我们的邻邦日本处经常可以见到;二来尽管贬斥国乐本身的论断包含了太多的现代性偏见,然而我们如果仔细考察青主的立足点就会产生一种理解的同情;毕竟,思想多元化所带来的偏见诚然存在问题,然而思想同一化本身却更加令人沮丧。在《乐话》第八章中青主称:"Madame! 您知道我是不会做文章的,我并不懂得什么小题大做,我说音乐

① 青主:《乐话·音乐通论》,长春:吉林出版集团有限责任公司,2010 年,第 29 页。
② 青主:《音乐当做服务的艺术》,《音乐教育》第二卷第四期,第 15 页。
③ 青主:《乐话·音乐通论》,长春:吉林出版集团有限责任公司,2010 年,第 90 页。

是救世的第一步办法,在普通人看来,虽然是好像近于滑稽,但是说到救世这种事情,我是半句滑稽话都不说的。我先前说的,是就整个的人类来说。若是单就我们中国人来说,那么,我更见得音乐的效用是不可限量。中国人是最残忍的、最好杀人的,并不知道什么人生神圣,更不知道什么是爱,要剪除中国人这种兽性,当然是需要音乐了。许多人要把音乐当做是新的宗教,就是因为这个缘故。"①此处,青主的艺术形上学思想生成了一体两面的命题,一是将音乐作为"新的宗教"或"爱的宗教",一是音乐救世论。作为"爱的宗教"或"新的宗教",音乐或艺术被放置在了最高价值的序列顶端,一方面可视为对蔡元培早已提出来的"以美育代宗教"思想的一种延续,另外一方面同样陷入尼采早就指出来的问题也即艺术形上学思想本身的缺憾;当然我们必须看到的是,"爱的宗教"作为艺术的功能即救世的功能,无疑在迂远而缥缈的表象之下,藏有对国民性最为深远的一种变革意图。在青主看来,中国人具有极强的兽性的残余,缺乏爱和美的灵魂,也即情感经验品质本身的不纯粹,因此提倡上界的灵魂式絮语——音乐,就自然有拯救世人的价值。事实上,中国现代艺术形上学的提倡者往往都相信艺术和审美活动的这种功能,这种信仰本身不是能够轻易被抛弃或指责的,因为现代性所寄予的完美而健全的人性理想一旦被树立起来之后,其实现的进程自非一朝一夕,也许比历史上任何一场改革或革命的历程都要漫长得多。

这点,正是王国维、蔡元培、梁启超、宗白华等中国现代艺术形上学的思想者们的一个基本共识。而在青主那里,这种针对传统的变革要显得更加大胆,当然其基本的逻辑与他们以及中国文化传统本身仍保持着一种高度的连续性。就音乐艺术而言他要树立起其独立性的地位,而要达到这点,就必须对束缚于礼的礼乐传统思想加以变革,使音乐从载道的艺术变为一种独立的艺术。在 20 世纪 30 年代所写的《音乐通论》中,青主在第一章《什么是音乐》中开篇即称,"音乐是一种独立的艺术"②。他认为这个似乎人人皆

① 青主:《乐话·音乐通论》,长春:吉林出版集团有限责任公司,2010 年,第 37 页。
② 青主:《乐话·音乐通论》,长春:吉林出版集团有限责任公司,2010 年,第 87 页。

知的观点,如果真的深入下去,就会得到两点。其一是"音乐并不是礼的附庸"①。他称尽管中国传统把乐与诗、书、礼并列,且表现出对乐的重视,然而旧日的中国音乐却根本不是一种独立的艺术,而是一种被礼所捆绑、与礼紧密相结合而丧失独立性的艺术:

> 这样把乐和礼混合来说,在一般喜欢说起先王制礼作乐的中国人看来,是再合论理没有的,为什么? 因为乐不过是礼的附庸,所谓先王以作乐崇德,就是要用崇德的乐完成礼的全体大用。②

青主认为,一旦乐为礼之全体大用的完成形态,那么礼则为乐的终极目标,如此一来乐的独立性就丧失了。需要指出的是,青主的这种思想,首先显然与五四运动以来激烈的反对封建礼教的思想相关,是五四精神的一种延续。其二就是反对音乐由文人包办,之所以反对由文人(封建知识分子)包办,是因为在文人看来乐是载道的工具,同样难以使音乐成为一种独立的艺术。不仅如此,反对文人包办音乐的同时,事实上是在召唤一种新的现代性身份即音乐家本身,因此这两点充分表现出青主艺术形上学思想的启蒙主义色彩。当然,更进一步的话,我们发现青主要将乐与礼解缚的思想,与中国传统思想进程中的一脉有暗自呼应的联系。事实上,青主是在西方现代音乐理论以及审美和艺术自律论的背景下,将乐的艺术独立性问题提了出来,然而在乐作为一种情感经验品质而非艺术形态的角度上讲,明末王学泰州派已然提出"乐为心之本体"的命题,并高度凸显文艺和情感本身的重要性(情至说),对封建纲常道德形成了不小的冲击,这点当然是醉心于西方新知的青主所无暇顾及的。

受其三界论、上界说等艺术形上学思想的影响,青主的艺术观本身极为强调人类的主体性和创造性,然而这种强调似乎也存在本土思想传统的残

① 青主:《乐话·音乐通论》,长春:吉林出版集团有限责任公司,2010 年,第 87 页。
② 青主:《乐话·音乐通论》,长春:吉林出版集团有限责任公司,2010 年,第 88 页。

影。在《音乐通论》的第二章《音乐的艺术》中,青主先是继续其三界论的思路,提出艺术和音乐艺术的基本理解:"凡属艺术都是由人们的内界唤出来的一种势力,用来抵抗那个压迫我们的外界。凡属要把人们这一种的内界势力表现出来的音响,就是音乐的艺术。"①进而称内界势力表现出来、压倒对外界势力的恐怖或对外界势力的侵入加以战胜的艺术行为本身都是"虚伪"的。他称:"凡属艺术本来都是建筑在虚伪的根基上面。离开了虚伪的根基,不论什么艺术都是没有成立起来的可能。"②所谓的"虚伪",我们很容易联想起荀子的"化性起伪"说,青主的"艺术虚伪"说无疑是具有同样的思想内涵的。"虚伪"无疑指的是"人为",换言之青主强调的无非是艺术由人创造而已,并非什么可以混同于自然的活动。青主称:"如果我们把'虚伪'这两个字的意义扩大来说,那么,凡属在音乐的艺术里面得到使用的各个乐音,是没有一个不是建筑在虚伪的根基上面。因为既已说是乐音,自然不是自然界的音。不论怎么样的一个乐音,谁也未曾在自然界里面听过。它那种有一定的数目可查的颤动,以及它的音色,都是由人们创造出来的,并不是从自然界照样学来的。人们晓得创造成一定的音的法律,又晓得根据这些音的法律创造成一个个的乐音。所以我们除承认人们对于自然界是处于立法者的地位之外,还要承认所谓音乐云云,都是建筑在虚伪的根基上面,因为只根据自己定出来的法律,创造成一些艺术,偏又要说它是尽真、尽善、尽美。这样没有自然界的根据的创造,不是虚伪是什么?"③无疑,青主并不反对艺术能够抵达"真、善、美"的境界,只不过这些境界均只是"人为"即"人创"的境界,以此拉开那与自然相谐和的传统文化的距离,进而对国民的情感纯粹性和深度进行改造。

① 青主:《乐话·音乐通论》,长春:吉林出版集团有限责任公司,2010 年,第 96 页。
② 青主:《乐话·音乐通论》,长春:吉林出版集团有限责任公司,2010 年,第 97 页。
③ 青主:《乐话·音乐通论》,长春:吉林出版集团有限责任公司,2010 年,第 97—98 页。

第七章　仁的境界:中国现代新儒学的艺术形上学同题

　　中国艺术形上学思想的发生,首先是基于国族救亡年代中思想和文化启蒙这一本土需求和本土立场,进而决定了西方美学、美育和艺术理论与中国传统思想尤其是儒家思想的会通,尽管这种会通不免产生跨文化误读,然而这种误读本身也是创造性的。这种创造性的误读,其起点毫无疑问在第一章所阐述的王国维那里,当他用康德、叔本华和席勒等人的美学理论,阐释孔子所肯定之"曾点之乐"时,中国现代艺术形上学的顶峰即已呈露,而后来提出"以美育代宗教"之蔡元培、以孔子之"仁者不忧"为最高之情感教育的梁启超乃至以"生生之节奏"为"中国艺术意境之最后的源泉"的宗白华,皆可视为对此顶峰之肯定、赞叹或持续攀援;当然,在鲁迅、青主等看似对中国儒学传统大胆叛离、勇敢批判之激进的启蒙主义者或文化战士之处,虽未多加赞叹然而亦不至于否定此种境界,毕竟生生之仁本身的内核在于对生命之肯定。

　　十分有趣的是,如果我们把目光从中国现代美学和艺术学的视域,转向中国现代新儒学的视域,就会发现王国维在 20 世纪初年所瞥见的高峰,亦最终成为中国现代新儒学所自觉攀援的对象。中国现代艺术形上学与现代新儒家的道德形上学二者,在仁——生生之境界这一顶峰处相会,尽管二者攀援的路线不同,一为道德一为审美,然而此二者之起点相同,终点亦相同。事实上,现代新儒学对中国文化传统的理解和阐释、对儒学传统中一些经典命题的理解和阐释,同样受到西方而来的现代思想学术的影响,与美学和艺术理论中的形上学思想不仅异曲同工,而且还有相融相合之处。辜鸿铭提

出中国人的"全部生活是感觉的生活"，又以艺术和审美之维阐释"礼"，还提出"儒学代宗教"，认为中国人信仰之内核是美感经验而非宗教经验；弘扬心学传统的梁漱溟则提出中国形上学的特殊思维方式是直觉玩味，认为儒家孔子所开启的形上学最重要的观念即"仁"，并以本能、情感、直觉解"仁"，且高度肯定"礼乐"对人之情感的作用；遥承程朱理学而"接着说"的冯友兰，则利用现代哲学观念，在系统整理中国传统哲学概念之时，指出形上学范围的心或精神本身亦为可感之物，并指出"宇宙之心""宇宙精神"本身的感性形上学本性，同时肯定艺术可以可觉者表不可觉者之形上学性质，最终提出超越道德境界的天地境界范畴，标志着新儒家形上学与中国艺术形上学之最后会通。

第一节　辜鸿铭"儒学代宗教"之中的艺术和审美之维

如果说王国维是学术界公认的借西方美学的视角对中国儒学传统进行审美化阐释的第一人，那么在某种程度上辜鸿铭可能要更早——当然从深度上以及阐释的充分程度上看辜鸿铭远远及不上王国维，同时他也是以一种"对外讲中"的姿态进行他的阐释。这种姿态本身决定了文化保守主义者辜鸿铭要以一种宣教"蛮夷"式的态度进行其阐释，换言之要以欧美人士听之易懂的语言对中国儒学传统进行跨文化阐释，这就势必决定了他对儒学关键性范畴和命题的阐释本身具有高度的灵活性。事实上早在 1898 年他因不满欧美"汉学家"对儒学经典本身的翻译谬误而用英文译介的《英译〈论语〉》一书中，他就已经在翻译的过程中开始了对儒学经典中一些命题的审美化阐释，尽管这种阐释并不像王国维那样直接使德国美学与先秦及宋明儒学发生对接，然而却构成了后来现代新儒家学者所不知不觉地走上的一条现代性阐释道路的不该被遗忘的起点。当然，辜鸿铭以艺术和审美之维理解儒学，重心在向西方传播儒学常识；王国维以美学重新理解儒学，重心在在本土构建美学理论。

一、对"礼"的艺术化阐释

1898 年,时为湖广总督、洋务主帅、儒学名臣张之洞幕僚的辜鸿铭,对儒学最重要之典籍《论语》进行了英译。之所以做这项工作,起因在于辜鸿铭认为儒学经典的首位西方译介者、英国汉学家理雅各(James Legge)所译内容谬误较多。辜鸿铭在《英译〈论语〉序》中称:"现在,任何人,哪怕是对中国语言一窍不通的人,只要反复耐心地翻阅理雅各博士的译文,都将禁不住感觉到它多么令人不满意。"①他认为理雅各由于所受到的中国文学训练远远不够,因此并不能胜任这项工作,更何况"他没能克服其极其僵硬和狭隘的头脑之限制"。这样的译作对辜鸿铭心目中的中国儒学经典之海外传播极其不利,对于普通的英国读者而言,因为翻译水平低,理雅各只能给他们带来对中国的道德学说的"稀奇古怪的感觉"。因此,辜鸿铭这个精通多门外语、号称获得了十三个博士学位的近代怪才,是以一种十分骄傲甚至明显傲慢的态度对待西方汉学家乃至西方普通读者的。在序言的最后他点出了翻译的目的:"受过良好教育的有头脑的英国人,但愿在耐心地读过我们这本译本之后,能引起对中国人现有成见的反思,不仅修正谬见,而且改变对于中国无论是个人、还是国际交往的态度。"②

无疑,辜鸿铭译介的根本意义,还是在于本土的政治文化考量,他希望借此译本修正西方人对中国文化和中国人的偏见,具有一种深深的民族文化的自豪感和自觉的政治意识。为了让英国普通读者能够顺畅地阅读儒学经典,辜鸿铭不但在译介上极其强调词语选择的灵活性,更是援引了很多西方伟人、哲人和诗人的名言名句,以期达到一种理解上的共情。然而,当现代英语与中国文言文相遇之时,最为困难的是相互之间有许多概念并没有直接对等的意涵,于是一种误读与创造交融的跨文化阐释过程就自然展开了,在这一过程之中对传统经典和传统意涵的理解也生成了新的路径。而

① 辜鸿铭:《辜鸿铭讲论语》,北京:金城出版社,2014 年,序言第 1 页。
② 辜鸿铭:《辜鸿铭讲论语》,北京:金城出版社,2014 年,序言第 2 页。

在《论语》中所包含的诸多儒学经典范畴之中，辜鸿铭对"礼"的创造性译介和新阐释显得尤为醒目。《论语·学而》第 12 条："有子曰：礼之用，和为贵。先王之道，斯为美。大小由之，有所不行。知和而和，不以礼节之，亦不可行也。"辜鸿铭的英译为：

A disciple of Confucius remarked："In the practice of art：what is valuable is natural spontaneity. According to the rules of art held by the ancient kings it was this quality in a work of art which constituted its excellence；in great as well a sin small things they were guided by this principle. But in being natural there is something not permitted. To know that it is necessary to be natural without restraining the impulse to be natural by the strict principle of art，that is something not permitted. "①

辜鸿铭以"art"来翻译"礼"，将"礼之用，和为贵"阐释为"在艺术实践之中，以自然而然的自发性最为宝贵"。显然，此处"礼"与"和"这两个儒学中的重要范畴及其关系，被替换成了"艺术"和"自然"（或"自发"，亦即自然而然）之间的关系；礼的作用是达到人际的和谐，这点可被视为是一种人与人相处之艺术，而"和"之所以可被理解为"自然而然"，是因为只有在艺术的层面上理解礼，才不至于将其仅仅认为是一种束缚——通过"艺术"产生了一种顺应的、自发的情感经验，这种情感经验被称为"和"。当然，"和"的翻译本身并非以英文中的名词来直译，也即辜鸿铭并没有给"和"一个范畴化的，因而显现出更重要地位的解释，而仅仅是将之化入了英文的语境之中，这点不同于他对"礼"的阐释——在英文注释中他用了相当长的篇幅来解释何以用"art"来翻译礼。他称"礼"一词在其他语言中并没有相对应的词，一如"art"一词在同源于汉语的日语中也没有对应的原生词汇。显然分属于东

① 辜鸿铭：《辜鸿铭讲论语》，北京：金城出版社，2014 年，第 15 页。

西方的两个词汇意涵无法完全对等,在某种程度上存在一种不可译介的性质,因此辜鸿铭将二者联系起来就必须从最为接近的意涵之中加以选择,并进而对二者的意涵加以深入地辨析以构建共通的理解桥梁。

辜鸿铭面对的"art"有五个意涵:1.艺术品("a work of art");2.艺术实践("the practice of art");3.与自然相对的人工制品("artificial as opposed to natural");4.与自然原理相对的艺术(人工)原理("the principle of art as opposed to the principle of nature");5.严格的艺术原理("the strict principle of art")辜鸿铭称:"根据上述关于英文中对'art'一词的使用中的最后一种意涵,上面我们提到的那个中文单词,理雅各博士认为是指适用于所有事物之关系的'恰当的观念'。"①显然,由于"art"一词在英语中的使用复杂性,辜鸿铭并没有立即对此进行判断,而是拓展了关于"art"诸意涵的汉语对应词之寻找。他称:"对这个话题感兴趣的人而言,我们在这里提到的现代日语中对应'art'而新发明的 bijutsu'美术'('美丽的骗术'),并不是一个很完美的词。在汉语中,对应'工艺品'的正确词语是'文物';对应'工艺制作'的词语是'艺'。事实上,日语中的 Geisha(艺师),字面意思是大师、能手。至于相对'自然'而言的'人工的'art 的使用上,哲学家庄子则解释为'天人合一'。"②将日文中的"美术"用英文阐释为"美丽的骗术"("Beautiful Legerdemain"),进而称这一事实上后来为王国维、蔡元培等人所惯常使用的、对应于"art"的日文新译词为"不完美",显然辜鸿铭的这一翻译本身含有异常复杂的文化因素:辜鸿铭并未产生、同时在事实上也拒绝后来在王国维等人处被推尊到极高位置的"美术"——"美的艺术"这一日译新词,而是在一种使用英文阐释的过程中将"美术"可能产生的汉语积极意涵消解,这一积极意涵在王国维等人的使用当中当然是指"美的艺术"(Fine Arts),考虑到"高雅艺术"往往在一般意义上以美为标准的话,那么二者之间的区别实在是可以忽略不计的一件事。

① 辜鸿铭:《辜鸿铭讲论语》,北京:金城出版社,2014 年,第 15 页。
② 辜鸿铭:《辜鸿铭讲论语》,北京:金城出版社,2014 年,第 16 页。

辜鸿铭的这种理解路径显然表现了在他那里英文中的"艺术"之基本意涵（艺术品、艺术实践）等并没有如同王国维等人那般的尊崇地位。在他那里，英语中的艺术品（工艺品）不过等同于汉语中的"文物"，而艺术实践（工艺制作）仅仅是与道相对并与"技"相当的"艺"；对于艺术作为"人工、人造的"（artificial）的意涵，以及与之相对立的"自然的"（natural），辜鸿铭又借庄子设置了一种价值序列上的等级制，他将"人工的"归属于庄子之"人"（human），又将"自然的"归属于庄子之天——他对"天"的英文译介是"divine"。当然，当庄子之天、人概念被引入理解"art"之时，天—人在英文中的相对立自然将被弥合——庄子所谓"天地与我并生，万物与我为一"之天人合一观念将作用于对"art"的理解："中国的艺术批评家也称创造性艺术（creative art）为化工，而对模仿性的艺术（imitative art）则称之为画工。"①需要指出的是，辜鸿铭此处并未顺着庄子的天人合一之境界进一步指出，"创造性艺术"亦即"化工"与"神圣"的"自然"之必然内在联系，一如他在此处并未暗示"礼"本身的价值可以从王国维等人处被超拔的"艺术"，亦即美的价值来理解，相反在他那儿所强调的是"艺术"的人工性和原理的普遍性；他的这种强调，在某种程度上也是对理雅各原本将"礼"释为"适用于所有事物之关系的'恰当的观念'"这一释义的肯定，当然更重要的是他已经在理雅各相对含混地对"礼"之理解上大大推进了——尽管他之强调有弱化"艺术"之审美内涵的味道。

当然，辜鸿铭对"礼"的译释仍具有清晰的审美维度——在他的知识结构中必然含有西方美学的影响因素。这点，尤其反映在他对《学而》篇第13条所出现的"礼"的阐释上。第13条为："有子曰：'信近于义，言可复也；恭近于礼，远耻辱也；因不失其亲，亦可宗也。'"辜鸿铭的译文是：A disciple of Confucius remarked:"If you make promises within the bounds of what is right,you will be able to keep your word. If you confine earnestness within the bounds of judgment and good taste,you will keep out of discomfiture

① 辜鸿铭：《辜鸿铭讲论语》，北京：金城出版社，2014年，第15页。

and insult. If you make friends of those with whom you ought to, you will be able to depend upon them. ①此处，辜鸿铭以"判断力"和"良好的趣味"来解释"礼"，即以"将诚挚之情限制于判断力以及良好的趣味"来阐释"恭近于礼"，换言之即将"礼"释为一种对情感起到约束和提领作用的"趣味判断"或"鉴赏判断"，这就使得"礼"的审美化阐释再鲜明不过地凸显了出来。与他之前弱化艺术的审美内涵相反，"礼"此处甚至已被理解为"趣味判断"本身。如此看来，"艺术"与审美的积极性意涵，皆因辜鸿铭的这种译介而被赋予了对礼的理解。

二、"中国人的全部生活"——"感觉的生活"

需要指出的是，辜鸿铭对"礼"的这种审美化的阐释本身是具有高度延续性的，到了 20 世纪 10 年代所作的《中国人的精神》一书中，辜鸿铭仍旧以一种并未道明、却十分明显的审美之维理解中国文化传统以及中国人的民族性格。该书的时代背景显然与《英译〈论语〉》有绝大不同，是在欧洲处于世界大战之时所作，故而与甲午中日海战失败时的语境相反，此时的辜鸿铭有时代背景之极大助力，将中国传统文化视作欧洲现代文化病症的解药，因此在宣讲方面显得更加傲慢——傲慢的根源当然是铭刻到辜鸿铭骨子里的、对中国文化传统本身的骄傲。在辜鸿铭看来，欧战的根源是英美的"群氓主义"（"民主政治"）与德国的"强权崇拜"（"集权政治"）相互对抗的结果，德国的强权政治的恶果是由英美群氓政治所种下的，而德国的强权崇拜本身源自德国人天生对正义的拥戴——尽管如此，走向强权政治的最后形成了集权主义的怪物，而德国人也对欧战的爆发有着更加直接的责任。无论如何，在辜鸿铭看来，欧战的恶果凸显了西方现代文明本身的症状，而中国传统文化才是欧洲症状的解药——中国传统文化藏有一种更好的政治，辜鸿铭称之为良民政治或"良民宗教"，亦即早就"驯化之动物"之中国人的政治或中国人的信仰。他认为只要实现这种政治，非但欧战不会爆发、世界大

① 辜鸿铭：《辜鸿铭讲论语》，北京：金城出版社，2014 年，第 18 页。

同亦不是梦想。辜鸿铭称：

> 我认为作为欧洲现代文明合法的、正统的保护人德意志民族，目前
> 要想不被毁灭并试图挽救欧洲文明，就必须设法克服那种对不义所抱
> 的狂热、偏激、冷酷、刻毒和无节制的仇恨。因为这种仇恨导致了对强
> 权的迷信和崇拜。而这种迷信和崇拜又正是德意志民族不识轻重、蛮
> 横无理的根源。可是，德意志民族要到哪里去才能找到医治顽疾的灵
> 丹妙药呢？我认为，这一切他们伟大的歌德其实早就准备好了，那就
> 是："在这个世界上，有两种和平的力量，即，义和礼。"①

辜鸿铭称，歌德所说的"义"和"礼"，就是孔子为中华民族和中国人所赋
予的思想精华，尤其是礼，"更为中国文明的精髓"②。辜鸿铭对西方文化之
二源头——两希文化进行褒贬，认为古希腊文化教给了西方人以"礼"，却未
教之以"义"，而希伯来文化教给了西方人以"义"，却未教给他们"礼"。因
此，辜鸿铭实际上的意思是，本就两相冲突的西方文化内核决定了这种文化
形态具有天生的缺陷。"义"针对重商主义及其土壤——建筑在个人主义基
础上的群氓政治（西方民主政治），以儒家的"义利之辨"来克服和消除重商
主义是辜鸿铭为英美之民主政治开出的药方；而"礼"则是针对他认为当负
一战之直接责任的德国的药方，使"德意志野兽"变成温情脉脉的中国良民
则是辜鸿铭的期望。辜鸿铭称，要想解决取利之不义，不能依赖强权，而是
"只能靠我们每个人优雅的举止，以礼来自我约束，非礼毋言、非礼毋行。这
就是中国文明的精华和中华民族的精髓所在。我在这本书中要加以阐明和
解释的，也正是这一点"③。辜鸿铭相信，欧洲人会在中国文明和中华民族
中找到这种药方，而这种药方是基于对人性本善的信仰，正是人性本恶的认
识造成了欧洲现代文明的种种谬误。欧洲文明传统上依赖宗教——对上帝

① 　辜鸿铭：《辜鸿铭文集》（下），海口：海南出版社，1996年，第15页。
② 　辜鸿铭：《辜鸿铭文集》（下），海口：海南出版社，1996年，第15页。
③ 　辜鸿铭：《辜鸿铭文集》（下），海口：海南出版社，1996年，第17页。

的信仰和法律来制衡本恶的人性,然而现代性造成他们对上帝的信仰荡然无存,只剩下维持国家法律的军警的束缚——亦即现世的强权,而中国文明却既不需要教士也不需要军警就可以实现社会的稳定,这种力量就是对善的信仰和对礼的坚守为内核的良民信仰——辜鸿铭称之为良民宗教。

辜鸿铭的良民宗教是以他所谓的"真正的中国人"为典范的,而他所谓的"真正的中国人"具有一种难以言表的"温良",是区别于野生动物的"驯化的动物":"当你分析一下这种温良的特性时,就会发现,这种温良乃是同情与智能(intelligence)这两样东西相结合的产物。"①此处,被直接以 Gentle 来对译的"温良"处在感性与智慧相交融的中间点上,这点决定了"温良"本身有一种美感经验的品格。而驯化的动物区别于野生的动物之点在于智能,如果按照心性之学传统而言正是那"一点灵明",此"灵明""既不源于推理,也不生自本能,而是起自人类的同情心和一种依恋之情"②。"同情心"和"依恋之情"正是"灵明"所在,其所处的位置也正在感性冲动(本能)和形式—理性冲动(推理)之间,因此辜鸿铭事实上对中国人的精神进行的是一种审美化的阐释。

相比青主乃至鲁迅等将"礼"及"礼教"视为艺术——生命表现的对立面,进而将"乐"与"礼"解除捆绑关系不同,辜鸿铭在某种程度上可以说是"以乐释礼"——也即以美感经验的视角来阐明和维护"礼",以实现"对西讲中"、进行文化宣教的目的。无疑,这种文化保守主义的姿态,在一个启蒙和救亡的年代中、在一个释放民族斗志和生命力的年代中,显得是如此不合时宜,然而这种不合时宜中也藏有一些值得后世思考的东西。辜鸿铭认为,"温良"本身是需要正名的东西,不能"被误认为中国人体质和道德上的缺陷——温顺和懦弱",而是来自"人类的同情心"或"真正的人类智能"③。那么在他心目中"真正的中国人"何以能获得这种力量呢?

① 辜鸿铭:《辜鸿铭文集》(下),海口:海南出版社,1996 年,第 29 页。
② 辜鸿铭:《辜鸿铭文集》(下),海口:海南出版社,1996 年,第 29 页。
③ 辜鸿铭:《辜鸿铭文集》(下),海口:海南出版社,1996 年,第 30 页。

中国人之所以有这种力量、这种强大的同情的力量，是因为他们完全地或几乎完全地过着一种心灵的生活。中国人的全部生活是一种情感的生活——这种情感既不来源于感官直觉意义上的那种情感，也不是来源于你们所说的神经系统奔流的情欲那种意义上的情感，而是一种产生于我们人性的深处——心灵的激情或人类之爱那种意义上的情感。实际上，正是由于真正的中国人太过注重心灵或情感的生活，以致于可以说他有时是过多地忽视了生活在这个由肉体和灵魂组成的世界上，人所应该的甚至是一些必不可少的需要。中国人之所以对缺乏优美和不甚清洁的生活环境毫不在意，其原因正在于此。这是唯一正确的解释。当然这是题外话。①

辜鸿铭所谓"人性的深处心灵的激情或人类的爱"，既摆脱了感官的感性，也并非情欲的激情，这种情感乃理想的道德情感，抑或道德感与美感的融合，所谓"人类之爱"，很容易与张载之"民胞物与"抑或天地一体之仁相联系，无疑这种普世性的人类情感是具有中国心性之学传统的基础的。而辜鸿铭所谓中国人对外在环境抑或感官层面的优美毫不在意，事实上从侧面解释了何以中国心性之学兴起之后对感官之艺术的轻蔑和忽视——"乐"乃心之本体，而真正的"乐"并不是仅由感官捕捉的东西，而是"心灵和情感的生活"，正如我们此前已经提及的那样，心性之学有一套致力于内心世界的功夫来达到这种"乐"，甚至艺术也必须致力于内心世界而非感官感知，换言之求自然欲望满足的"肉体"和求宗教飞升的"灵魂"皆非艺术的目标，相反"心灵和情感的生活"已经是"最高的艺术"，以至于外在的艺术可以被忽视——除非外在的艺术充满了心灵和情感之美，而这种"外在的艺术"自然包括了辜鸿铭的"礼"，此处辜鸿铭再次称："中国人有礼貌是因为他们过着一种心灵的生活。他们完全了解自己的这份情感，很容易将心比心推己及

① 辜鸿铭：《辜鸿铭文集》（下），海口：海南出版社，1996 年，第 30 页。

人,显示出体谅、照顾他人情感的特征。"①在辜鸿铭看来,相比日本人的礼貌作为"没有芳香的花朵",中国人的礼貌则是"名贵的香水"。辜鸿铭进而谈到,中国人最美妙的特质并非仅仅只是过着一种"心灵的生活",作为一个古老的民族是既过着具有智慧的生活,同时也过着一种心灵的生活。"真正的中国人就是有着赤子之心和成年人的智慧、过着心灵生活的这样一种人。"具有"真正的人类的智能"即"心灵和理智的完善谐和"。② 无疑,"心灵和理智的谐和"正是一种理想的智慧和理想的情感,即美感与美的智慧。

三、儒学代宗教:"恬静如沐天恩的心境"

辜鸿铭对西方读者加以引领,即中国人为何能获得这种理想的智慧的原因。他认为中国文明与西方文明有着根本的不同。在西方现代文明中存在着科学与艺术的对垒、宗教与哲学的对立,而辜鸿铭看来这种心灵与理智的撕裂在中国文明中是不存在的。显然,辜鸿铭关于西方现代文明的这种对立观在尼采艺术形上学中是具有极为鲜明的证据的——尼采的艺术形上学最直接的一个对立面,就是与科学形上学抑或求真之志的竞争,在尼采看来科学形上学最终将触及经验本身的有限性因而无法给人以终极的慰藉,而艺术形上学在获得了与科学相竞争的价值之后,作为一种超越性的哲学话语又转而与宗教形上学发生了对立,作为永恒生命——永远处在生成和变化形态中的生命——的代表狄奥尼索斯,与最高存在者——基督上帝相对立,此即尼采艺术形上学横跨其思想前后期的完整形态。在辜鸿铭看来,这种欧洲精神的撕裂性张力在中国文明中并不存在,如果中国并没有西方受求真之志驱动的科学文明,那么也没有与哲学相冲突和相对立的西方式的宗教。辜鸿铭称:

> 有人说中国没有宗教。诚然,在中国即使是一般大众也并不太看

① 辜鸿铭:《辜鸿铭文集》(下),海口:海南出版社,1996年,第32页。
② 辜鸿铭:《辜鸿铭文集》(下),海口:海南出版社,1996年,第35页。

重宗教，我指的是欧洲人心目中的宗教。对中国人而言，佛寺道观以及佛教、道教的仪式，其消遣娱乐的作用要远远超过了道德说教的作用。在此，中国人的玩赏意识超过了他们的道德或宗教意识。事实上，他们往往更多地求助于想象力而不是求助于心灵。因此，与其说中国没有宗教，还不如说中国人不需要——没有感觉到宗教的必要更确切。①

需要指出的是，辜鸿铭对于中国本土宗教仪式、机构以及普通国人与宗教发生关联的心理之解读纯粹是一种审美化的解读，这点与其将"礼"的审美化、艺术化阐释高度一致，"消遣娱乐""玩赏意识""想象力"等关键词汇鲜明地提示了这点。这种审美化阐释当然回避了一些本土文化中同样存在——尽管并非主流文化——的宗教意识，然而正是这种回避清晰地展现了儒家意识形态的顽强特性——一种现世的、非宗教的意识。在辜鸿铭看来这种意识并非仅仅存在于上层社会或知识精英之中，普通的中国人也不例外——此处自可与蔡元培《中国伦理学史》中"儒教之凝成"相互参照。②进而辜鸿铭批驳了西方汉学家的一种种族主义式的阐释，即中国人作为蒙古人种不擅长超越性思考这一谬论。他深入地分析了宗教的文化人类学心理，即来自一种与灵魂相联系的感情或激情，这种情感哪怕在原始人那里都存在。此处，他提出了一个关键性的问题：既然中国人没有感觉到对宗教的需要，那么到底是什么东西取代了宗教？"儒学不是宗教却能取代宗教，使人们不再需要宗教。"③这正是辜鸿铭的答案。儒学为什么能代宗教？辜鸿铭认为，人类之所以要宗教，首先是因为有心灵的人类"渴望探求这广袤宇宙那可怕的神秘"④。而在拥有科学、艺术、哲学之前，面对大自然的这种神秘，人类感到恐惧，因此需要宗教来提供一种阐释世界的方式，来缓解这种来自自然的恐惧和神秘。辜鸿铭进而称：

① 辜鸿铭：《辜鸿铭文集》（下），海口：海南出版社，1996年，第36—37页。
② 蔡元培：《蔡元培全集》（第2卷），北京：中华书局，1989年，第74页。
③ 辜鸿铭：《辜鸿铭文集》（下），海口：海南出版社，1996年，第38页。
④ 辜鸿铭：《辜鸿铭文集》（下），海口：海南出版社，1996年，第38页。

艺术和诗歌能够使艺术家和诗人发现大自然的美妙及宇宙的法则,从而减轻了他们所承受的压力。因此诗人歌德曾这样说过:"谁拥有了艺术,谁就拥有了宗教。"所以,艺术家们不需要宗教。哲学能够使哲学家懂得宇宙的法则和秩序,从而缓解了这种神秘所带来的压力。因此,对像斯宾诺莎那样的哲学家来说,智力生活的极致便是一种转移,正如对于圣徒来说宗教生活的极致是一种转移一样。所以他们不感到需要宗教。最后,科学也能够令科学家认识宇宙的奥秘和秩序,使来自神秘自然的压力得以减轻。因此,像达尔文和海克尔教授那样的科学家也不感到需要宗教。①

辜鸿铭认为,从减缓对自然之恐惧和神秘而言,艺术、哲学和科学皆能产生代宗教之功效,当然艺术在这三者之间可直接代宗教——"艺术家们不需要宗教",而哲学和科学皆只是"不感到需要宗教"——这种细微的区分显然能够应和尼采的观点,毕竟哲学和科学的共同驱动力是求真之志,这一意志本身以否定生命不可或缺之幻象为旨归,于是最终无法为必死之人提供终极意义的慰藉,因此并不能真正像艺术那样完全不需要宗教。无论如何,在这些文化精英处,宗教并不真正有存在的价值,那么真正需要宗教的似乎只有群氓:"在自然力的恫吓下,在冷酷无情的同胞面前,在令人恐怖的大自然的神秘感的驱使下,普通百姓们转而求助于宗教——在这个避难所里他们找到了安全感……此外,现实中那永恒的变换、人生的变故——从出生,经儿童、青年、老年直至死亡,这些神秘的、不确定的现象,同样使人们需要一个避风港——在那里他们得到了永恒感,确定对于来世的信念。在这个意义上,我认为宗教使那些既非诗人、艺术家,也非哲学家和科学家的百姓们得到了安全感和永恒感,从而减轻了这个世界给他们造成的压力。"②辜鸿铭认为,安全感和永恒感正是宗教能够赋予普通民众的特殊功能。于是,

① 辜鸿铭:《辜鸿铭文集》(下),海口:海南出版社,1996年,第38—39页。
② 辜鸿铭:《辜鸿铭文集》(下),海口:海南出版社,1996年,第39页。

儒学不但成为中国文化中消弭精英与群氓区隔的共同信仰，而且能起到宗教才能赋予的"安全感和永恒感"——当然儒学并非宗教。何以如此？

辜鸿铭认为，孔子所开创的儒学能够给予人们安全感和永恒感。他称，孔子"最大的贡献"是绘制了理想国家的蓝图，使"中国人民拥有了一个真正的国家观念——为国家奠定了一个真实的、合理的、永久的、绝对的基础"①。正因此，在辜鸿铭那里儒学可以达到与宗教同等的地位，或者也可被视为一种"广义的宗教"，亦即"社会的宗教"或"国教"。这种"社会的宗教"及其给予人民的安全感和永恒感，在辜鸿铭的理解中，是以孔子所授的忠诚之道——对于皇帝的绝对忠诚——扩而言之即对于国家和民族的绝对忠诚为基础的：

> 由于这种忠诚之道的影响，在中华帝国的每个男人、妇女和儿童的心目中，皇帝被赋予了绝对的、超自然和全能的力量。而正是这种对绝对的、超自然的、全能的皇权信仰，给予了中国人民一种安全感，就像其他国家的大众从信奉上帝而得到的安全感一样。对绝对的、超自然的、全能的皇权的信仰，也使得中国人民形成了国家是绝对牢固和永恒的思想。这种国家是绝对牢固和永恒的认识，又使人们体会到社会发展无限的连续性和持久性。②

毫无疑问，辜鸿铭对"皇帝"作为现世信仰的最终皈依与现代社会、现代民主精神格格不入，然而与那君权神授相连的国家信仰本身却在剥离封建制度之后仍持续发挥着效用。因为国家信仰的背后是建筑在现代民族国家基础之上的种群观念，辜鸿铭称："进一步说，正如孔子所传授的忠诚之道，使人们在国家方面感受到民族的永生，同样，儒教所宣传的祖先崇拜，又使人们在家庭中体认到族类的不朽。事实上，中国的祖先崇拜与其说是建立

① 辜鸿铭：《辜鸿铭文集》（下），海口：海南出版社，1996年，第42页。
② 辜鸿铭：《辜鸿铭文集》（下），海口：海南出版社，1996年，第52页。

在对来世的信仰之上，不如说是建立在对族类不朽的信仰之上。当一个中国人临死的时候，他并不是靠相信还有来生而得到安慰，而是相信他的子子孙孙都将记住他、思念他、热爱他，直到永远。"①这种临终的慰藉，毫无疑问是建立在对种族绵延的信仰基础之上，这也正是儒家的核心原则"仁"所具有的根本意义——生生之仁本身绝不仅仅只是一个道德检验原则，也不仅仅只是一个艺术和审美的原则，而是一个涵摄前二者的超越性价值原则。这一超越性的价值原则在随后的现代新儒家学者处不但被树立，同样也进行了一种现代性的审美化阐释。

最后，辜鸿铭以一种高度审美化的态度来总结"中国人的精神"，他称："最后，让我再简要地概括一下我们所讨论的主题——中国人的精神或什么是真正的中国人。我已经向诸位阐明，真正的中国人有着成年人的智能和纯真的赤子之心；中国人的精神是心灵与理智完美结合的产物。如果你研究一下中国的文学艺术作品，那么你就会发现，心灵与理智的和谐，使中国人感到多么的愉悦和满足。"②对于这种"心灵和理智完美结合的产物"，辜鸿铭进一步援引马太·阿诺德对欧洲现代精神的概括性命题，即"一种富于想象的理性"(imaginative reason)。他称："中国人的精神——即马太·阿诺德所说的富于想象的理性。"③显然，辜鸿铭之"富于想象的理性"，也即后来牟宗三所说的"理性的理想主义"或"道德的理想主义"，即情感与理智在审美境界所达到的一种和谐。这种和谐状态，辜鸿铭称之为"如沐天恩的心境"，"我要告诉你们，中国人的精神是一种心灵状态、一种灵魂趋向，你无法像学习速记或世界语那样去把握它——简而言之，它是一种心境，或用诗的语句来说，一种恬静如沐天恩的心境"④。这种心境，或许正是新儒家学者攀援道德而最终抵达的中国现代艺术形上学的顶峰。

① 辜鸿铭：《辜鸿铭文集》(下)，海口：海南出版社，1996年，第52页。
② 辜鸿铭：《辜鸿铭文集》(下)，海口：海南出版社，1996年，第66页。
③ 辜鸿铭：《辜鸿铭文集》(下)，海口：海南出版社，1996年，第67页。
④ 辜鸿铭：《辜鸿铭文集》(下)，海口：海南出版社，1996年，第67—68页。

第二节　梁漱溟：从"以道德代宗教"到"以美育代宗教"

与辜鸿铭相比，梁漱溟对儒学及其形上学的阐释，同样具有艺术化和审美化的维度；然而与辜鸿铭那种因强烈的文化保守主义情节而对西讲中、以本土传统文化为诊疗西方现代文化症状的态度不同，梁漱溟的视点始终在本土的问题，他十分清楚地意识到本土在现代性进程中的问题。事实上，他也是最早对"借思想文化以解决问题"产生深刻而清晰认识的中国学者之一，《东西文化及其哲学》正是解答该命题而产生的一本重要著作。在器物、制度两个层面都不足以解决中国问题之后，五四新文化运动正标志着这一命题成为中国知识分子的集体命题。正是在这本书中，梁漱溟在此问题意识的推动下，对"全盘西化"进行了深刻反思，对东西方文化差异进行了深入剖析，进而与辜鸿铭一样触及了对本土儒学中之形上学或曰超越性价值理念的现代性阐释——当然，从现代性阐释这个角度而言，以西方哲学、心理学观念理解儒家思想并进行审美化阐释的梁漱溟要更具现代性和创造性。"仁"被理解为一种本能、情感和直觉，而达到"仁"之境界则可通过"寂"与"感"的心理活动。进而他又提出与"以美育代宗教"并无本质差异的"以道德代宗教"说，最终在其晚年借"社会人生的艺术化"之未来指向，最终奠定"以美育代宗教"之旨趣。

一、东西文化的三条路向

梁漱溟之《东西文化及其哲学》，是在五四新文化运动产生东西文化之大比较、对鸦片战争以来救亡路径之反省以及"东西文化调和"之主张开始浮现的背景下写成的。梁漱溟在开篇回顾了"东西文化调和"说产生的因素，称："大约自从杜威来到北京，常说东西文化应当调和；他对于北京大学勉励的话，也是如此。后来罗素从欧洲来，本来他自己对于西方文化很有反感，所以难免说中国文化如何得好。因此常有东西文化的口头说法在社会上流行。但是对于东西文化这个名词虽说得很滥，而实际上全不留意所谓

东方化所谓西方化究竟是何物？此两种文化是否象大家所想象的有一样的价值，将来会成为一种调和呢？后来梁任公从欧洲回来，也很听到西洋人对于西洋文化反感的结果，对于中国文化有不知其所以然的一种羡慕。所以梁任公在他所作的《欧游心影录》里面也说到东西文化融合的话。"①对于这种五四新文化运动时期在本土知识界流行开来的命题，梁漱溟认为首先应当进行仔细研究，而不是尚未认真研究、尚未搞清中西文化特质而空言调和；其次，他反对视解答这一命题并非急务、留待以后再行研究的想法，认为这一命题尽管答案在未来，然而问题本身却十分急迫；第三，他反对因这一命题所涉面过大、因无从着手而放弃的想法。这三个反对很明确地表达了梁漱溟的意见，即破"中西文化比较"之题。

破题先从论证思想文化变革之急迫性开始，这种急迫性毫无疑问来自鸦片战争以来西方列强的入侵，及其所激起的器物、制度两个层面学习西方之运动的失败——和五四以来的知识分子一样，梁漱溟将急迫性的论据自觉居于思想文化变革的必要性之下。梁漱溟称："假使不从更根本的地方做起，则所有种种作法都是不中用的，乃至所有西洋文化，都不能领受接纳的。此种觉悟的时期很难显明地划分出来，而稍微显著的一点，不能不算《新青年》陈独秀他们几位先生。他们的意思要想将种种枝叶抛开，直截了当去求最后的根本。所谓根本就是整个的西方文化——是整个文化不相同的问题。如果单采用此种政治制度是不成功的，须根本的通盘换过才可。而最根本的就是伦理思想——人生哲学——所以陈先生在他所作的《吾人之最后觉悟》一文中以为种种改革通用不着，现在觉得最根本的在伦理思想。对此种根本所在不能改革，则所有改革皆无效用。"②无疑，梁漱溟承认，最重要的改革在文化问题，而文化的根本改革是思想变革。这种思想变革——文化自决的急迫性对中华民族而言更甚，在梁漱溟看来中国不同于印度、朝鲜、缅甸等已经因殖民而被迫西方化的国家，这些国家不存在文化自决的问

① 梁漱溟：《东西文化及其哲学》，北京：商务印书馆，1999年，第11页。
② 梁漱溟：《东西文化及其哲学》，北京：商务印书馆，1999年，第14页。

题，而并未完全被殖民的中国则具有自主性，这种自主性在面对救亡的现实境遇之时使思想文化变革具有极强的急迫感，特别是在器物和制度两个层面的变革都失败的前提下。

既然历史教训、救亡压力赋予了谈论思想文化变革的急迫感，那么如何变革？全盘西化是否可以接受？中国文化能否因变革而成为一种世界性亦即普世性的文化？梁漱溟首先面对的是陈独秀等人对儒家思想传统的冲击——全盘西化论者认为儒家伦理思想是变革最后的目标。对于这点，梁漱溟认为，西方化并不完全代表"现代"，而东方化也不全然意味着"传统"，要想找到本土思想文化变革的路径，首先要明白"东方"和"西方"各自真正的特点。梁漱溟认为讨论这个问题首先要明确方法，他的方法采自叔本华哲学的基本观念："我以为我们去求一家文化的根本或源泉有个方法。你且看文化是什么东西呢？不过是那一民族生活的样法罢了。生活又是什么呢？生活就是没尽的意欲（Will）——此所谓'意欲'与叔本华所谓'意欲'略相近，——和那不断的满足与不满足罢了。通是个民族通是个生活，何以他那表现出来的生活样法成了两异的采色？不过是他那为生活样法最初本因的意欲分出两异的方向，所以发挥出来的便两样罢了。然则你要去求一家文化的根本或源泉，你只要去看文化的根原的意欲，这家的方向如何与他家的不同。你要去寻这方向怎样不同，你只要他已知的特异采色推他那原出发点，不难一目了然。"①梁漱溟的这种文化特性探寻方法，毫无疑问受自王国维开始即已流行于中国的西方生命意志论的影响极大，其所谓的"意欲"实际上正是"意志"（will），换言之是一种基于哲学本体论的整体概括方法，这种方法无疑将文化视为一种有机生命体，"一家民族的文化原是有趋往的活东西，不是摆在那里的死东西。所以，我的说法是要表出他那种活形势来……"②梁漱溟对西方化——西方文化的整体式概括是："如何是西方化？西方化是以意欲向前要求为其根本精神的。或说：西方化是由意欲向前要

① 梁漱溟：《东西文化及其哲学》，北京：商务印书馆，1999 年，第 32 页。
② 梁漱溟：《东西文化及其哲学》，北京：商务印书馆，1999 年，第 33 页。

求的精神产生'塞恩斯'与'德谟克拉西'两大异采的文化。"①

从这个本体论概括出发,梁漱溟总结了西方文化的"异采"亦即特点。首要特点是"科学色采"。他称,中国尽管也有诸多器物制作和建造的能力,但仅仅是"工匠心心传授的'手艺'",而"西方却一切要根据科学——用一种方法把许多零碎的经验,不全的知识,经营成学问,往前探讨,与'手艺'全然分开,而应付一切,解决一切的都凭科学,不在'手艺'"②。这种区别导致了"西方即便是艺术也是科学化的",而"东方即便是科学也是艺术化的","西方的文明是成就于科学之上;而东方则为艺术式的成就"③。梁漱溟用"科学化"和"艺术化"来区分西方与中国,认为:"西方既秉科学的精神,当然产生无数无边的学问。中国既秉艺术的精神当然产不出一门一样的学问来。而这个结果,学固然是不会有,术也同着不得发达。因为术都是从学产生出来的。"④这种艺术化的精神与神秘主义的玄学态度紧密相关,渗透进入了中国学术之中,从而与西方的科学主义—理性主义精神形成对反:"中国人讲学说理必要讲到神乎其神,诡秘不可以理论,才算能事。若与西方比看,固是论理的缺乏而实在不只是论理的缺乏,竟是'非论理的精神'太发达了。非论理的精神是玄学的精神,而论理者便是科学所由成就。从论理来的是确实的知识,科学的知识;从非论理来的全不是知识,且尊称他是玄学的玄谈。"⑤

这种"科学的精神"并以不断地进步为异采的西方化路径,不同于东方两大文明之路径。这两大文明即印度文明和中国文明。梁漱溟继续概括了这两大文明自身的异采。他称:"中国文化是以意欲自为调和、持中为其根本精神的。印度文化是以意欲反身向后要求为其根本精神的。"⑥从这三大路径出发,梁漱溟更为深入地分析了西洋文明的谱系,即"两希文明"。他认

① 梁漱溟:《东西文化及其哲学》,北京:商务印书馆,1999 年,第 33 页。
② 梁漱溟:《东西文化及其哲学》,北京:商务印书馆,1999 年,第 34 页。
③ 梁漱溟:《东西文化及其哲学》,北京:商务印书馆,1999 年,第 35 页。
④ 梁漱溟:《东西文化及其哲学》,北京:商务印书馆,1999 年,第 36 页。
⑤ 梁漱溟:《东西文化及其哲学》,北京:商务印书馆,1999 年,第 38 页。
⑥ 梁漱溟:《东西文化及其哲学》,北京:商务印书馆,1999 年,第 63 页。

为希腊文明才是"西方化"亦即真正的第一路径，"他们是以现世幸福为人类之标的的，所以就努力往前去求他。这不是我们所说的'第一条路向'是什么？"①相反，希伯来的宗教文化在梁漱溟看来并不顺着生活的自然路径向前，而是"反身向后"的，文化谱系上属于东方文化，与古印度文化相类而属于"第三条路"。这三条道路之根本皆在人生观问题，梁漱溟认为不能简单理解西方文化——只有经过文艺复兴亦即重拾古希腊文化的路径，才是更值得中国所学习的，"考究西方文化的人，不要单看那西方文化的征服自然、科学、德谟克拉西的面目，而须着眼在这人生态度、生活路向。要引进西方化到中国来，不能单搬运，摹取他的面目，必须根本从他的路向、态度入手"②。显然，梁漱溟对三条路径的划分，是以真正的西方化——现代性精神为标杆，目的还是将现代性引入中国。于是，十分自然的是，西方宗教的态度毫无疑问不是可以引入的东西。

二、宗教之必要与否

西方化——现代化的标杆树立起来之后，梁漱溟更加深入地分析了西方、印度和中国哲学形上学的差异。在展开分析之前，梁漱溟构建了一个基本的认识框架，即"现量"——感官认识，"比量"——逻辑推理或理性认识与"直觉"——审美认识。这一认识框架无疑杂糅了佛学以及西方生命哲学的概念，同时也基于西方知、情、意三分的基本分析框架。他称："知识是由于现量和比量构成的，这话本来不错。但是在现量与比量之间还应当有一种作用，单靠现量和比量是不成功的。因为照唯识家的说法，现量是无分别、无所得的；——除去影象之外，都是全然无所得，毫没有一点意义；如是从头一次见黑无所得，则累若干次仍无所得，这时间比量智岂非无从施其简、综的作用？所以在现量与比量中间，另外有一种作用，就是附于感觉——心王——之'受'、'想'二心所。"③梁漱溟认为，在感觉之受与心王（理智）之想

① 梁漱溟：《东西文化及其哲学》，北京：商务印书馆，1999 年，第 63 页。
② 梁漱溟：《东西文化及其哲学》，北京：商务印书馆，1999 年，第 65 页。
③ 梁漱溟：《东西文化及其哲学》，北京：商务印书馆，1999 年，第 79 页。

之间,必须有直觉之认识作用,专门获得那"一种说不出来而不甚清楚的意味",只有通过这种意味,感觉所捕捉之外物印象方能生成意义而进一步由理智所形成简(归纳)、综(概括)两种作用。当然,直觉是附于而非独立于感觉与理智的,归根结底是一种特殊的心理机制。梁漱溟称:"'受'、'想'二心所对于意味的认识就是直觉。故从现量的感觉到比量的抽象概念,中间还须有'直觉'之一阶段;单靠现量与比量是不成功的。……凡直觉所认识的只是一种意味精神、趋势或倾向。"①这种"对意味的认识"或对"意味精神、趋势或趋向"的认识尽管包含现象学的维度,然而主要是一种艺术学—美学认识,故而梁漱溟立即以中国艺术的体味作为例证:

> 譬如中国人讲究书法,我们看某人的书法第一次就可以认识得其意味,或精神;甚难以语人;然自己闭目沉想,固跃然也;此即是直觉的作用。此时感觉所认识的只一横一画之墨色。初不能体会及此意味,而比量当此第一次看时,绝无从施其综简作用,使无直觉则认识此意味者谁乎?我们平常观览名人书法或绘画时,实非单靠感觉只认识许多黑的笔画和许多不同的颜色,而在凭直觉以得到这些艺术品的美妙或气象恢宏的意味。这种意味,既不同乎呆静之感觉,且亦异乎固定之概念,实一种活形势也。②

梁漱溟将直觉所体认到的"意味"进一步提炼为"活形势"。"活形势"这一范畴应当值得深入玩味,所谓"活"无疑是指生气灌注之活,换言之此种意味归根结底是一种生命意味,宗白华之"生生的节奏"正可与此互相参照;不仅如此,"活形势"而非"活形式","形式"为呆静之认识,而"形势"则内涵生成机变之趋势。梁氏进一步以其现量、比量与非量之认识三维来细析直觉作用所认识的"活形势",这种"活形势"被他阐释为"带质境":"至于直觉所

① 梁漱溟:《东西文化及其哲学》,北京:商务印书馆,1999年,第79—80页。
② 梁漱溟:《东西文化及其哲学》,北京:商务印书馆,1999年,第80页。

认识的境是什么呢? 他所认识的即所谓'带质境'。带质境是有影有质而影不如其质的。譬如我听见一种声音,当时即由直觉认识其妙的意味,这时为耳所不及闻之声音即是质,妙味即是影;但是这种影对于质的关系与现量及比量皆不同。盖现量所认识为性境,影象与见分非同种生,所以影须如其质,并不纯出主观,仍出客观;而比量所认识为独影境,影与见分同种生无质为伴,所以纯由主观生。至于直觉所认识为带质境,其影乃一半出于主观,一半出于客观,有声音为其质,故曰出于客观,然此妙味者实客观所本无而主观之所增,不可曰全出客观,不可曰性境;只得曰带质而已。"①"带质境"综合了现量—感官认识所获得的"性境"之"质",以及比量—逻辑认识所获得的"独影境"之"影","妙味"亦即审美趣味于主客观融合过程中产生,颇类似后来朱光潜对于审美经验的"主客观统一论"。

在认识的基本框架及其所对应的知识对象树立起来之后,梁漱溟开始借此考量西方和印度的宗教及形上学问题,以此为阐释本土形上学特点之铺垫。对于西方,梁漱溟认为,西方宗教和形上学原本具有很强的影响力,然而却为哲学中的知识论所打倒,宗教"遭批评失势",而形上学"几至路绝",原因就是"对于知识的研究既盛,所以才将宗教与形而上学打倒"②。梁氏遂以古希腊泰勒斯至近代实证主义之孔德的哲学史演进叙述来支撑这种认识,呈现了一个西方神学与形上学为求真之志所驱逐的历史。基于此,他称在人类文化发展中宗教若无知识论的基础,形上学若无合适的研究途径,"即不必求生存与发展于人类未来文化中!"③进而转向对东方——以宗教为主的印度和以形而上学为主的中国的考察。

梁漱溟认为,印度哲学的动机不同于西方哲学,西方哲学是求真之志所驱动的"爱智"之学,其动机是科学动机,而"印度人象是没有那样余闲,他情志上迫于一类问题而有一种宗教的行为,就是试着去解脱生活复其清净本体,因为这个原故,所以他们没有哲学只有宗教,全没想讲什么形而上学,只

① 梁漱溟:《东西文化及其哲学》,北京:商务印书馆,1999 年,第 80 页。

② 梁漱溟:《东西文化及其哲学》,北京:商务印书馆,1999 年,第 81 页。

③ 梁漱溟:《东西文化及其哲学》,北京:商务印书馆,1999 年,第 86—87 页。

是要求他实行的目标"①。梁氏继而展开了对宗教之特性的研究,何为宗教?"所谓宗教的,都是以超绝于知识的事物,谋情志方面的安慰勖勉的。"②所谓"超绝"指超脱、绝缘于此岸世界,也即求彼岸;而所谓"谋情志安慰勖勉"则指宗教具有情感慰藉之功能。梁氏遂展开对宗教之必要理由的探寻。他首先认为,随着人类知识与科学的增进,"情志"由弱转强,科学技术的提升使得人类不再像原始时期以及古代那样依赖宗教安慰生存之艰辛,亦即宗教之式微是直接源于人类情志之强盛,"由科学进步而人类所获得之'得意''高兴'是打倒宗教的东西,却非科学能打倒宗教"③。这种阐释一方面实以西方而来的生命意志论作为本体论基点,另一方面点出求生存之慰藉并非宗教之必要条件。

对于梁漱溟而言,"生存问题祸福问题"只是宗教之低等动机,这种动机中国、印度和西洋均有,然而"高等动机"中国却无。梁氏首先排除"原罪"亦即自觉罪恶的道德意识为宗教之真必要,认为这种意识不过只是"幻情"而生的自我勖勉的"幻象";为无意义之人生寻求意义亦非宗教之真正必要所在,在梁氏看来有太多的其他方法能够解决这个问题,无论是先秦儒家、宋明儒家还是后来提倡"人生艺术化"的现代知识分子都有着一套形而上的解决方法,"以美育代宗教"亦被梁氏归入到这条路线中去——这条路线的内在共性留待后面再说。"宗教之真正必要性"何在?梁氏认为,关于宗教之真必要性,"不常说"者为不忍于生命相残之"痛感",佛教超绝此世、否定此生之情感正由此而来;而"老生常谈"者则为老、病、死三项,此三项之共性在于生命之无常,于是亦生超绝无常世界之情志;无论常谈不常谈,"宗教之真于是乃见,盖于宗教之必要至此而后不拔故也"④。生命相残也好,老病死也罢,是否可以科学技术之进步而得以解决?梁氏认为这一问题从根本说将继续存在,不因科技本身而得到解决:

① 梁漱溟:《东西文化及其哲学》,北京:商务印书馆,1999年,第94页。
② 梁漱溟:《东西文化及其哲学》,北京:商务印书馆,1999年,第96页。
③ 梁漱溟:《东西文化及其哲学》,北京:商务印书馆,1999年,第102页。
④ 梁漱溟:《东西文化及其哲学》,北京:商务印书馆,1999年,第108页。

宇宙不是一个东西而是很多事情，不是恒在而是相续，吾侪言之久矣。宇宙但是相续、亦无相续者，相续即无常矣。宇宙即无常，更无一毫别的在。而吾人则欲得宇宙于无常之外，于情乃安此绝途也。吾固知今日人类之老病死可以科学进步而变之也；独若老病死而之所以为老病死者绝不变，则老病死固不变也。①

"事情""相续"与"恒在""东西"相对，后二者为对宇宙万物的存在论理解，而前二者明显指向生成，这点与梁氏之前所暗中肯定的古希腊赫拉克利特之生成论相合，而对生成与相续的理解又分明有来自东方佛教的理解之维，即将相续理解为无常，于是宗教之真必要性在于对无常之不忍与畏惧，梁氏将宗教之必要性的理解落于一种情感经验。在他看来，就算未来科技发达能使得老病死得以缓解，然而作为老病死之根源之无常不可能达到真正解决：换言之，人类生命作为有限之在，总要面对宇宙无限之生成，即便科技文明企及何种高峰，这点仍旧是无法改变的。而且，就算社会形态进化到理想境界，这种情感只有更加强盛："我只告诉你，这不是印度人独有的癖情怪想，这不过人人皆有的感情的一个扩充发达罢了。除非你不要情感发达，或许走不到这里来，但人类自己一天一天定要往感觉敏锐情感充达那边走，是拦不住的。"②既如此，宗教对此种问题之解决方案则为"超绝"即出世，梁氏认为此为印度佛教文化所走出来的"第三条路"，即解决"绝对不能解决的第三问题"的道路——相对于西方科学形上学所走出来的知识论第一路径，亦即解决"生存问题"的第一条路而言。

宗教实与文化俱进，而出世倾向亦以益著，此不可掩者也。但走至中途亦有变动，譬之近世若无事宗教者。此由知识方面以方法渐明而转利，有可批评之点，悉不能容；又情志方面以征服自然而转强，无须仰

① 梁漱溟：《东西文化及其哲学》，北京：商务印书馆，1999年，第110—111页。
② 梁漱溟：《东西文化及其哲学》，北京：商务印书馆，1999年，第111页。

赖他方之安慰勖勉也。然此皆一时之现象,不久情志方面之不宁,将日多,日大,日切;因为到后来人类别的问题都解决的时候,就是文化大进步的时候,他就从暗影里现到意识上,成了唯一的问题。①

对于梁漱溟而言,印度文化实指向未来,属于替未来埋下之种子,这一文化兴盛的前提是"文化大进步"、人类别的问题都得到解决的时候,未及是时之前仅仅为"暗影"。这种认识无疑在为中国形上学那适逢其时的"出场"做铺垫,在梁氏看来,中国形上学既没有走西洋那以知识论摧毁宗教和形上学的第一条道路,亦未走印度那以超绝之需要否定此岸的第三条道路,而是具有一种原生的独特性。

三、"仁"的形上学与礼乐代宗教

梁漱溟认为,中国形上学与西洋、印度根本不同——问题不同,方法也不同。首先,就问题言之,中国完全没有类似古希腊或古印度那种本体论形上学:"他们一致的地方,正是中国同他们截然不同的地方,你可曾听见中国哲学家一方主一元,一方主二元或多元;一方主唯心,一方主唯物的辩论吗?像这种呆板的静体的问题,中国人并不讨论。中国自极古的时候传下来的形而上学,作一切大小高低学术之根本思想的是一套完全讲变化的——绝非静体的。他们只讲些变化上抽象的道理,很没有去过问具体的问题。"②中国有本体——道之探讨,然而此种本体论探讨的绝非永恒不变的存在者,亦即梁氏所称之印度西洋均有的"静体"论,而是对生成变化本体之冥想玄谈。中国之"金木水火土"决然不同于印度之"四大"或古希腊泰勒斯之本源,皆为抽象之意味而非具体的物质。其次,要把握抽象的意味,自然不能采取概念符号等呆板的、静止地推理实证方法,而是只能采用直觉:"我们要认识这种抽象的意味或倾向,完全要用直觉去体会玩味,才能得到所谓'阴'

① 梁漱溟:《东西文化及其哲学》,北京:商务印书馆,1999 年,第 118 页。
② 梁漱溟:《东西文化及其哲学》,北京:商务印书馆,1999 年,第 121 页。

'阳''乾''坤'。"①"直觉玩味"被梁漱溟认为是中国形上学特有的方法，此种方法无疑是以审美的、艺术的方法去觉解道体。

问题和方法上的不同，导致中国形上学与西方印度截然不同。梁氏进而对这种独特的形上学进行溯源，他与宗白华一样，认为中国形上学本于周易，而《周易》的"中心意思"是"调和"："其大意以为宇宙间实没有那绝对的、单的、极端的、一偏的、不调和的事物；如果有这些东西，也一定是隐而不现的。凡是现出来的东西都是相对、双、中庸、平衡、调和。"②此处不难发现儒家哲学最为核心的几个范畴，进而梁氏自然而然从《周易》讲到儒家哲学的大本大源即孔子处："我很看得明孔子这派的人生哲学完全是从这种形而上学产生出来的。孔子的话没有一句不是说这个的。始终只是这一个意思，并无别的好多意思。大概凡是一个有系统思想的人都只有一个意思，若不只一个，必是他的思想尚无系统，尚未到家。孔子说的'一以贯之'恐怕即在此形而上学的一点意思。胡适之先生以为是讲知识方法，似乎不对。因为不但是孔子，就是所有东方人都不喜欢讲求静的知识，而况儒家尽用直觉，绝少来讲理智。"③梁漱溟认为，儒家形上学是对生成变化之体加以"直觉玩味"而产生的，并非讲求"静的知识"，因此已经溢出西洋留学回来的胡适之知识方法的讲求范围，按梁启超所言实为"道术"，道术非静的知识，而是由直觉所生道之体悟贯穿于践行之术中，道自非静体，术亦非纯粹之知识。

梁氏对孔子的形而上学一如王国维那般肯定，而这种肯定中亦直接与宗教——佛教形成对反。孔子及儒家的形上学既然首先本于《易》而肯定生，梁氏由《易》之基本意涵即"生生之谓易"，到罗列孔子对"生"之肯定的诸多文献证据，如"天地之大德曰生""天何言哉，四时行焉，百物生焉，天何言哉""致中和天地位焉，万物育焉""大哉圣人之道，洋洋乎发育万物，峻极于天"等，均表现出对儒家形上学的高度肯定。他称："这一个'生'字是最重要的观念，知道这个就可以知道所有孔家的话。孔家没有别的，就是要顺着自

①　梁漱溟：《东西文化及其哲学》，北京：商务印书馆，1999 年，第 121 –122 页。
②　梁漱溟：《东西文化及其哲学》，北京：商务印书馆，1999 年，第 123 页。
③　梁漱溟：《东西文化及其哲学》，北京：商务印书馆，1999 年，第 126 页。

然道理,顶活泼顶流畅的去生发。他以为宇宙总是向前生发的,万物欲生,即任其生,不加造作必能与宇宙契合,使全宇宙充满了生意春气。于是我们可以断言孔家与佛家是不同而且整整相反对的了。"①儒家肯定生命之欲,并抽取生命、此世之积极面向,故而与超绝此世的宗教相对立,梁氏据此绝不同意任何将儒学与宗教相混同的观点,称:

> 于是我们可以断言孔家与佛家是不同而且整整相反对的了。好多人都爱把两家拉扯到一起讲。自古就有什么儒释同源等论,直到现在还有这等议论。你看这种发育万物的圣人道理,岂是佛家所愿意的吗?他不是以万物发育为妄的吗?他不是要不沦在生死的吗?他所提出的"无生"不是与儒家最根本的"生"是恰好反对的吗?所以我心目中代表儒家道理的是"生",代表佛家道理的是"无生"。②

从对生生的肯定出发,梁氏区分了儒家形上学与宗教—佛教的根本区别,又因这种肯定之肯定,梁氏获取了一个以本土之形上学取代宗教的基点。梁漱溟认为,孔子所开创的形上学"一任直觉"——由于道体本身是生生之机变,而非一个超绝彼世的绝对存在者,于是自不可单凭理性抑或教义为行为之鹄的。无疑,梁漱溟处一任直觉的儒家形上学态度,从根本上说与审美或艺术创造之形上学无二,艺术形上学本身亦是经由创造而对生命之极大肯定,二者所激发之情感特质亦无根本区别。梁氏称孟子所谓仁义礼智之良知良能,亦即"好善的直觉",与"好美的直觉"是"同一个直觉","好得"之"好"与"好色"之"好"也是同一个"好"。③ 此处大有意趣,若说辜鸿铭以情感、艺术译礼为跨文化阐释过程中不自觉使得道德与审美相融,那么梁漱溟则为有意识地阐明二者之间在直觉经验——提撕之后的感性经验上的一致性,于是儒家道德形上学与艺术形上学之间的根本关联点得到锚定。

① 梁漱溟:《东西文化及其哲学》,北京:商务印书馆,1999 年,第 126—127 页。

② 梁漱溟:《东西文化及其哲学》,北京:商务印书馆,1999 年,第 127 页。

③ 梁漱溟:《东西文化及其哲学》,北京:商务印书馆,1999 年,第 130—131 页。

　　从直觉出发,孔子及儒家的核心观念——"仁"亦获得一种高度审美化的新阐释。"此敏锐的直觉,就是孔子所谓仁。"①梁氏在赋予孔子仁论以新解之前,先提举胡适、蔡元培所释之仁。蔡元培于《中国伦理学史》中所说之仁,乃"统摄诸德以完成人格者";胡适《中国哲学史大纲》则解仁为"理想的人道"和"尽人道"。梁氏称二说虽不为错,然而却是"笼统空荡荡"的说法,"价值也只可到无可非议"②。在他看来,"仁"的意涵是"跃然可见确乎可指的",遂举"宰我问丧"之例、亦即"安不安"的问题来说明,称:"这个安不安,不又是直觉锐钝的分别吗? 儒家完全要听凭直觉,所以唯一重要的就在直觉敏锐明利;而唯一怕的就在直觉迟钝麻痹。所有的恶,都由于直觉麻痹,更无别的原故,所以孔子教人就是'求仁'。"③"返诸吾心而安",意味着以高度敏锐的"仁"之情感经验为行事之初始动机判断,以此解"仁"即意味着对感性经验之提撕引领的审美和美育之维,并非单纯是一种道德阐释——梁氏又进一步将这种经验与儒家的"中和"范畴相联系称:"不安者要求安的表示也,要求得一平衡也,要求得一调和也。直觉敏锐且强的人其要求安,要求平衡,要求调和就强,而得发诸行为,如其所求而安,于是旁人就说他是仁人,认其行为为美德,其实他不过顺着自然流行求中的法则走而已。"④从"直觉"亦即"安不安"出发,进而求"平衡"求"调和",进入一种对美感之形式经验的求索,而这种求索又发自中庸之道——"自然流行求中的法则"。此法则即"天理","天理不是认定的一个客观道理","是我自己生命自然变化流行之理",换言之非"比量"所得之"影",而是直觉所得之"非量"、所抵之"带质境",与纯粹的理智形成对立:

　　　　我们再来讲讲这个"仁","仁"就是本能、情感、直觉,是已竟说过了的。在直觉、情感作用盛的时候,理智就退伏;理智起了的时候,总是直

①　梁漱溟:《东西文化及其哲学》,北京:商务印书馆,1999 年,第 131 页。
②　梁漱溟:《东西文化及其哲学》,北京:商务印书馆,1999 年,第 131 页。
③　梁漱溟:《东西文化及其哲学》,北京:商务印书馆,1999 年,第 132 页。
④　梁漱溟:《东西文化及其哲学》,北京:商务印书馆,1999 年,第 132 页。

觉、情感平下去;所以二者很有相违的倾向。[1]

既然将"仁"释为本能、情感与直觉,那么自然与理智形成一种此消彼长的关系,"大约理智是给人作一个计算的工具,而计算实始于为我,所以理智虽然是无私的、静观的,并非坏的,却每随占有冲动而来"[2]。梁氏称正因为这点,儒家很排斥理智,无论他的这种判断是否值得商榷,确定无疑的是,儒家形上学被梁氏阐释为一种基于本能和情感的形上学,这种形上学的审美和艺术意味自不待言。当然,仁是情感,"然而情感却不足以言仁","仁"自然不是一种一般的感性经验,而是经过提撕引领的经验,其特质是"极有活气而稳静平衡"[3]。这种经验特质被梁氏又细析为两个要素,第一个要素是"寂——像是顶平静而默默生息的样子",第二个要素是"感——最敏锐而易感且强"。无疑,梁氏阐释的"仁"的经验品质亦源自《易》之"寂而不动,感而遂通","寂而不动"言仁之体,感而遂通言仁之用,仁兼体用,故而单从情感感觉之一维解仁为不全。

至此,在深明"仁"作为特殊之情感经验——美—德相融之情感经验的一致性的同时,我们亦对儒家道德形上学与审美—艺术形上学的一体性产生更加深刻的理解;更富意味的是,梁漱溟与梁启超一样,更是对这种形而上学乃至这种形而上学情感的实践性维度产生了价值认同。换言之,儒家形上学与静坐实践之间的关联亦为梁漱溟所注意到:"宋明人都有点讲静坐,大家只看形迹,总指为受佛老的影响而不是孔家原样,其实冤屈了他。陈白沙所谓'静中养出端倪'实在很对的。而聂双江在王门中不避同学朋友的攻击,一力主张'归寂以通天下之感',尤为确有所见,虽阳明已故,无从取决,然罗念庵独识其意。在古代孔家怎样修养,现在无从晓得,然而孔家全副的东西都归结重在此点,则其必以全力从事于此,盖可知也。"[4]当然,梁

① 梁漱溟:《东西文化及其哲学》,北京:商务印书馆,1999 年,第 133 页。

② 梁漱溟:《东西文化及其哲学》,北京:商务印书馆,1999 年,第 133 页。

③ 梁漱溟:《东西文化及其哲学》,北京:商务印书馆,1999 年,第 133 页。

④ 梁漱溟:《东西文化及其哲学》,北京:商务印书馆,1999 年,第 134 页。

漱溟并未如同其前辈梁启超那样，发明并提举出一个高度审美化的新教义来，然而所述对象及所生肯定却是高度一致的。不仅如此，梁氏在对孔颜之乐进行阐释时，先如王国维那般肯定"孔子与点"，又对牟宗三所小心警惕的、以乐为教的王东崖大加赞叹，再如梁启超一样对儒家的"无所为而为"亦即不计较、不算账的精神加以弘扬，并在这种弘扬过程中点到此一任直觉的精神与西洋"艺术精神"的同质性，①最终企及儒家形上学与宗教的关系这一终极问题。他称：

> 人类生活的三方面，精神一面总算很重，而精神生活中情志又重于知识；情志所表现出来的两种生活即宗教与艺术，而宗教力量又常大于艺术。不过一般宗教所有的一二条件，在孔子又不具有，本不宜唤作宗教；因为我们见他与其他大宗教对于人生有同样伟大作用，所以姑且这样说。②

无疑，梁漱溟自然不会认同儒家思想是一种宗教，之所以采用宗教之名是因为他认为孔子所创之教实如其他大宗教那般具有绝大作用。更值得注意的是其表述，他称情志生活之两大类为宗教和艺术，而宗教力量"常大于艺术"，又言孔子所教非宗教，那么自然落于艺术之上。当然，一如情感不足以言仁，艺术亦不足以言儒家思想，然而儒家思想本身在梁氏处是高度艺术化的，这点自不待赘述。在梁氏看来，儒家作为一种能与宗教相抗衡的精神生活力量，具有两个基本的实施维度：一个维度是培养孝悌这一本能和情感，这种情感构成"长大后一切用情的源泉""人人有温情的态度"的基点；第二个维度就是礼乐，"礼乐是孔教唯一重要的作法"，"孔子两眼只看人的情感。因为孔子着重之点完全在此，他不得不就这上头想办法"。③ 如果情感是孔门教旨的根本点，那么礼乐就是提升情感的根本办法，梁漱溟将礼乐之

① 梁漱溟：《东西文化及其哲学》，北京：商务印书馆，1999 年，第 136—144 页。
② 梁漱溟：《东西文化及其哲学》，北京：商务印书馆，1999 年，第 144—145 页。
③ 梁漱溟：《东西文化及其哲学》，北京：商务印书馆，1999 年，第 145 页。

价值提升到孔门教旨的根本地位上,认为如果礼乐忘则孔教亡;而正面论证的高峰则体现于如下这段话:

> 我们人原是受本能、直觉的支配,你只同他絮絮聒聒说许多好话,对他的情感冲动没给一种根本的变化,不但无益,恐怕生厌,更不得了。那唯一奇效的神方就是礼乐,礼乐不是别的,是专门作用于情感的;他从"直觉"作用于我们的真生命。①

这一段论述,无疑是梁漱溟关于美育和艺术教育的一处话语高峰,情感、本能、礼乐、直觉和"真生命"等话语,再明显不过地表现出梁氏对儒家形上学审美和艺术化的改造。进而他又抵达美育和艺术教育的超越性价值论域,称:"一切宗教家都晓得运用直觉施设他的宗教,即不妨说各教皆有其礼乐。但孔子的礼乐,却是特异于一切他人之礼乐,因为他有其特殊的形而上学为之张本。他不但使人富于情感,尤特别使人情感调和得中。"②毫无疑问,为礼乐张本的这种形而上学即"仁"——生生不息的生命的形而上学,之所以能为之张本是因为这种形而上学本身也是高度艺术化——创造性的,与尼采所高扬之艺术形上学乃是同质的。正因此,儒家的仁—礼乐形上学与宗教自然处在对反位置。梁漱溟在赞叹礼乐之教的同时列举了数条宗教弊端:其一,与宗教拜神所生无穷弊端不同,孔家所重之祭礼为祭祖,讲求由衷而发,植根于生命绵延的真实情感,远比宗教高明;其二,孔子未知生、焉知死乃非出世之教,宗教畏死而生超绝此世乃情志不宁而生之计虑心作祟,礼乐安顿情志则无生此妄念,亦无因此妄念而产生的古怪神秘之流弊;其三,宗教之慈悲为"任情所至,不知自返",虽言孔子精神为一任直觉,然而梁氏又"作一补订",称中庸为一"理智的直觉",与纯任情感的直觉构成一往一返的意识活动,此亦为礼乐之固有内涵,换言之孔子之礼乐并非纯任情感,

① 梁漱溟:《东西文化及其哲学》,北京:商务印书馆,1999 年,第 145—146 页。
② 梁漱溟:《东西文化及其哲学》,北京:商务印书馆,1999 年,第 146 页。

而是有理智的直觉的回返，此一往一返之间构成圆融之教旨，然而此圆融之情感和直觉毫无疑问并非单纯之道德经验或纯粹之理性经验，毋宁说是那涵美于德或涵德于美的"理想的道德"或"理想的理性"。

需要指出的是，在 1949 年 11 月出版的《中国文化要义》中，梁氏的确已经改变了自己对儒学那种直觉—情感的本体论认识，认为儒学的核心是道德理性，并提出"以道德代宗教"这一命题，这无疑是对《东西文化及其哲学》中的本能—情感本体论进行了修正，而这种修正在摆脱此前太过受西洋生命哲学影响的烙印同时又保持其自身学术的儒学本色。当然，礼乐在修正之后的理性主义阐释框架中仍扮演极为重要的角色，他称："孔子深爱理性，深信理性，他要启发众人的理性，他要实现一个'生活完全理性化的社会'。而其道则在礼乐制度，盖理性在人类，虽始于思想或语言，但要启发它、实现它，却非仅从语言思想上所能为功。抽象的道理远不如具体地礼乐直接作用于身体、作用于血气，人的心理情致随之顿然变化。"①事实上，此时的礼乐与十数年前的礼乐是同一个礼乐，而此时的"以道德代宗教"与 20 世纪 80 年代出版的《人心与人生》中那"以美育代宗教"所能代宗教者亦为同一：

> 宗教是社会的产物，一切无非出于人的制作。人们在世俗得失祸福上有求于外的心理，是俗常宗教崇信所由起，亦即宗教最大弊害所在。此弊害以学术文化之进步稍有扫除，但惟礼乐大兴乃得尽扫。即惟恃乎此，而人得超脱其有求于外的鄙俗心理，进于清明安和之度也。要之，根本地予人的高尚品质以涵养和扶持，其具体措施惟在礼乐。②

"不假外求"而"返诸本心"的儒家之道，是梁漱溟用以针砭宗教的最终价值出发点。在他看来，人类科技与知识的增长只能在表面上祛除宗教之弊害，而礼乐却能从根本上加以扫除。毫无疑问，梁漱溟的这一判断，最终

① 梁漱溟：《中国文化要义》，上海：上海书店出版社，1989 年，第 119 页。
② 梁漱溟：《人心与人生》，上海：上海人民出版社，2005 年，第 214 页。

使得他延续、深化和丰富了蔡元培所提出的激越命题。

第三节　冯友兰的"天地境界"：中国艺术形
上学的新理学路径

我们从一开始就已指出，对于"曾点传统"这一中国现代艺术形上学的本土思想谱系，当代新儒家牟宗三、陈来等人事实上皆存在着一种警惕心理。与牟宗三最终在对勘康德哲学时以"合一说的美"来加以肯定不同，陈来事实上要将"曾点之志"及所代表的"天人合一"亦即"神秘主义"—"体验形上学"一脉，从新理学——儒家的道德主体性或道德形上学构建中剔除出去。牟宗三与梁漱溟乃至更早的梁启超一样，在儒家心性之学传统中自承陆王心性之学一脉，故而牟氏的这种肯定有其在中国近现代学术思想史中的渊源；而陈来在《有无之境》附文中以"神秘主义"批判心学乃至孟子传统，亦有其渊源，这一渊源正在以西哲之新实在论传统构建新理学的其师冯友兰之处。然而，与其新中国成立之后以"神秘主义""唯心主义"对中国哲学史进行批判不同，民国时期的冯友兰对儒学中的"神秘主义"总体而言持一种中立甚至不得不肯定之态度。事实上，也只有从此种态度出发，冯友兰那影响甚广的"天地境界"才能真正建立起来；缺乏这个并不积极但却为必要条件的"神秘主义"维度，新理学将无法攀援牟宗三后来树立起来的、真善美合一的儒家形上学顶峰，甚至从根本上取消新理学的存在价值，而冯友兰的"天地境界"正是新理学对这一顶峰的命名形式。在此顶峰眺望，宗教所开启之境界只是不完全的、近似于天地之境界，而死亡之恐惧亦转化为顺化而心安——以一种非宗教的途径。除此顶峰之阐释与构建之外，冯友兰对于思与感、真际与实际、形上与形下、心与性、宇宙之心、艺术与情境等的阐释，亦对艺术形上学之理解深化有所助益。

一、思与感

冯友兰作为自承程朱理学一脉的现代新儒家代表性人物，其最具代表

性的哲学理论建构是 20 世纪三四十年代所写的"贞元六书"，该系列的第一本即为《新理学》。在该书开篇第一段，冯氏破此题：其一，"我们现在所讲之系统，大体上是承接宋明道学中之理学一派"①；其二，"我们是'接着'宋明以来底理学讲底，不是'照着'宋明以来底理学讲"②。因此"自号"为"新理学"。所谓"新理学"，其一即"接着"宋明程朱理学往下讲，即与"照着讲"——注经之讲法相对反之开新讲法，所谓"新"是指援西方哲学中逻辑学、形上学、知识论之新知，来阐释传统理学，换言之，将宋明理学纳入"中国哲学"这一本土现代性的知识框架中来。

从某种意义上讲，"新理学"实为中国哲学之自觉、有意识建构之起点——事实上，王国维在《哲学辩惑》等文中已经提出了这个问题，也即"哲学"可与中国的理学相对接，因而应当被吸纳进入中国近代的教育体系之中。无疑，冯友兰在此也是接着王国维所开出的问题讲。何为哲学？冯友兰称："哲学乃自纯思之观点，对于经验作理智底分析、总括及解释，而又以名言说出之者。"③换言之，哲学是从"纯思"出发，对经验进行理性思考，并按逻辑地加以阐述。此处值得注意的是"纯思"。何为"思"？冯友兰首先处理的是"思""感"与"想"之间的关系。关于"思"与"感"，冯友兰认为古希腊哲学家很早就对此二者有清晰认识，而言及这点的"中国哲学家"如孟子实有不及。他称孟子的"心之官则思"把大体与小体相区分，然而心不但能思，也能感；而且孟子之思更侧重于道德之思，未及古希腊哲学那般"纯思"，此皆中国哲学不及之处。"不过思与感之对比，就知识方面说，是极重要底。我们的知识之官能可分为两种，即能思者，与能感者，能思者是我们的理智，能感者所谓耳目之官，即其一种。"④思与感之别，冯友兰认为即理智与感官、理性与感性之别，作为"纯思之学"的哲学，即为理智之学、理性之学，此即"新理学"之根本点。而"思"与"想"之别，冯友兰亦作阐明。冯友兰称普

① 冯友兰：《三松堂全集》（第 4 卷），郑州：河南人民出版社，2001 年，第 4 页。
② 冯友兰：《三松堂全集》（第 4 卷），郑州：河南人民出版社，2001 年，第 4 页。
③ 冯友兰：《三松堂全集》（第 4 卷），郑州：河南人民出版社，2001 年，第 6 页。
④ 冯友兰：《三松堂全集》（第 4 卷），郑州：河南人民出版社，2001 年，第 6—7 页。

通的幻想、联想、想象或白日梦虽也可以"思"来称之,然而并非哲学之思。想象等可对具体事物加以意识呈现,可以想象"方底事物",然而却不可想象"方";换言之,"方"亦即事物之本质、规律为纯思之对象,为哲学之对象,而非想象之对象。

二、真际与实际

当然,"本质""规律"并不足以言哲学之对象,换言之"本质""规律"皆涉"实际",而纯思之学"之观念、命题,及其推论,多是形式底,逻辑底,而不是事实底,经验底"。既如此,是否意味着哲学与"实际"全无关系?为纯形式之思?在冯友兰处更高的范畴为与"实际"相对之"真际",哲学是对"真际"之肯定:

> 哲学对于真际,只形式地有所肯定,而不事实地有所肯定。换言之,哲学只对于真际有所肯定,而不特别对于实际有所肯定。真际与实际不同,真际是指凡可称为有者,亦可名为本然;实际是指有事实底存在者,亦可名为自然。真者,言其无妄;实者,言其不虚;本然者,本来即然;自然者,自己而然。①

冯氏此段话值得注意处如下:其一,哲学的对象是真际,与自然科学的对象实际相对反;其二,哲学对真际的肯定只是形式地、逻辑的肯定,而非实际的肯定;其三,真际当包含实际,而非与实际交叠或无涉,"本然"抑或"可称为有者"之范围,当大于"事实底存在者"或"自然";换言之,肯定真际,不一定肯定实际,真际高于并大于实际。在冯氏看来,"纯思"或"最哲学底哲学"之对象,是"只属于真际中而不属于实际中者,即只是无妄而不是不虚者,我们说它是属于纯真际中,或是纯真际底"②。无疑,"实际"是"经验"之事,"纯真际"则是"超验"抑或形上学之事。当然,如果细究其言,哲学"只形

① 冯友兰:《三松堂全集》(第4卷),郑州:河南人民出版社,2001年,第9—10页。
② 冯友兰:《三松堂全集》(第4卷),郑州:河南人民出版社,2001年,第10页。

式地有所肯定",强调与实际全然无关,但既然真际包含且高于实际,那么哲学自然就不当只停留在"形式之肯定上",故而冯氏之"不特别之肯定"之"特别"又作一种论证软化,也就是说哲学并非全然不肯定实际,只是不以肯定实际为目标,只是因肯定真际、真际又含有实际而间接被肯定。

　　"真际"与"实际"之关系,紧密关联哲学之功用或价值。冯氏既然以西方哲学中的逻辑学为基本的方法论意识,称最纯粹之哲学是对真际形式上之肯定,而对实际之肯定并非哲学之事,那么造成的结果就是哲学的功用或价值表述方面的无力。在《新理学》处,这种表述的确无力,冯氏称:"哲学对于真际,有所肯定,而不特别对于实际,有所肯定。离开实际之真际,并非可统治者,亦非可变革者。可统治可变革者,是实际,而哲学,或最哲学底哲学,对之无所肯定,或甚少肯定。哲学,或最哲学底哲学,对之有所肯定者,又不可统治,不可变革。所以哲学,或最哲学底哲学,就一方面说,真正可以说是不切实际,不合实用。"①"不切实际、不合实用"宣告哲学无用,因这种"无用"而回到王国维处,哲学则与审美、艺术一样无用:

　　　　哲学对于其所讲之真际,不用之而只观之。就其只观而不用说,哲学可以说是无用。如其有用,亦是无用之用。②

　　对于王国维而言,哲学与审美之艺术一样,均为"无用之用";然而无用之用有大用,此种大用一为"发明真理"、一为"表记真理",亦即冯氏所谓之"真际",显然"真理""真际"并非仅仅为与实际无关之形式肯定,此其一;其二,冯氏亦随着抑或接着王氏乃至梁启超、朱光潜等美学家之说,对于"真际"抑或"真理",是以一"观"字待之,所谓"观而不用故无用",而拈此"观"字自当援引宋明理学之"静观"渊源。于是邵康节之"反观"、程明道之"静观",同样成为冯友兰之佐证:"'观'之一字,我们得之于邵康节……又有所谓静

———————————

① 冯友兰:《三松堂全集》(第4卷),郑州:河南人民出版社,2001年,第12—13页。
② 冯友兰:《三松堂全集》(第4卷),郑州:河南人民出版社,2001年,第13页。

观者,程明道诗:'万物静观皆自得,四时佳兴与人同。'静观二字亦好。心观乃就我们所以观说;静观乃就我们观之态度说。"①面对宋明理学中的"观"之同样资源,王氏等美学家之解释,与冯氏之哲学解释,实为一茎并蒂,面相不同。冯氏将邵之反观说解释为:"以目观物,即以感官观物,其所得为感。以心观物,即以心思物。然实际底物,非心所能思。心所能思者,是实际底物之性,或其所依照之理。此点上文已详。知物之理,又从理之观点以观物,即所谓以理观物。"②既然将"思"与"想"区分以提纯为对"性即理"之"纯思",那么冯氏之"思"自不可思实际之事物,而是对事物之性和事物之理进行思索;而此等性、理亦非实际之规律或本质,而是真际、本然之性之理。当然,王氏之"反观"阐释引向艺术和审美之境界,梁氏之"主静所生之主观"亦为境界提升之方便法门,在冯氏这儿,要讲清楚哲学之大用,势必与王、梁一道进入对境界之发明:

> 就一方面说,以心静观真际,可使我们对于真际,有一番理智底,同情底了解。对于真际之理智底了解,可以作为讲"人道"之根据。对于真际之同情底了解,可以作为入"圣域"之门路。③

此处,冯友兰之阐述已非仅沿纯粹哲学或"纯思"之逻辑。对于"真际"所生之"理智底"了解,作为"人道"之根据,或可承认为哲学和纯思之事;然而哲学之价值、功用却已非哲学之能事,所谓"同情底了解",意味着实际要求真际之肯定,亦即真际之肯定源自实际之要求;实际之要求乃超越实际之有限性、进入"圣域"——亦即王国维所谓"泰山华岳不足以语其高、南溟渤海不足以语其大"的舞雩之境,冯氏后来将之命名为"天地境界"。无疑,若要讲哲学之大用,若要"优入圣域","理智底了解"势必无法离开"同情底了解",纯思之学与感性之学不可相离。

① 冯友兰:《三松堂全集》(第4卷),郑州:河南人民出版社,2001年,第13页。
② 冯友兰:《三松堂全集》(第4卷),郑州:河南人民出版社,2001年,第13页。
③ 冯友兰:《三松堂全集》(第4卷),郑州:河南人民出版社,2001年,第13页。

三、形上与形下

按冯友兰所讲，以纯思肯定真际为哲学之事。真际非实际，乃抽象之对象。冯友兰进而将抽象之对象归入"形上"，而具体之对象归入"形下"："《易·系辞》说：'形而上者谓之道，形而下者谓之器。'《易·系辞》所谓形而上与形而下之意义原来若何，我们现不讨论。我们现只说本书所谓形上形下之意义。此意义大体是取自程朱者。"①形上、形下之基本范畴虽取自《易·系辞》，然而冯氏却弃其本义之考据，接着程朱理学往下作义理之发明。《朱子语类》卷九十五称："形而上者，无形无影是此理。形而下者，有情有状是此器。"在朱熹处，形上者为无形无影之理，而形下者为有情有状之器，冯友兰遂将"无形无影之理"阐释为"抽象"，而"有情有状之器"阐释为"具体"："我们所谓形上形下，相当于西洋哲学中所谓抽象具体。上文所说之理是形而上者，是抽象底；其实际底例是形而下者，是具体底。抽象者是思之对象，具体者是感之对象。"②当然，"抽象""具体"皆不足以释形上、形下，冯友兰所依赖的资源还是程朱理学的经典命题：

> 在中国哲学中，相当于形上形下之分，又有未发与已发，微与显，体与用之分别。就真际之本然说，有理始可有性，有性始可有实际底事物。如必有圆之理始可有圆之性，必有圆之性始可有圆底物，所以圆之理是体，实现圆之理之实际底圆底物是用。理，就其本身说，真而不实，故为微，为未发。实际底事物是实现理者，故为显，为已发。某理即是某种事物之所以为某种事物者，某种事物即是所以实现某理者。由此观点以说理与事物之关系，即程朱所谓"体用一源，显微无间"。③

对接着程朱理学讲的冯友兰而言，"理"为纯思之对象，为体，为未发，为

①　冯友兰：《三松堂全集》（第4卷），郑州：河南人民出版社，2001年，第32页。
②　冯友兰：《三松堂全集》（第4卷），郑州：河南人民出版社，2001年，第32页。
③　冯友兰：《三松堂全集》（第4卷），郑州：河南人民出版社，2001年，第33—34页。

微,属形上之真际;性、物则为形下,为用,为已发,为显。这点显然已不同于讲"性即理"的程朱。之所以有此分别,是因为受西方逻辑学训练的冯友兰,将"理"视为纯粹逻辑的、形式的范畴——其"真际"为一理的世界,而此"世界"亦仅为一比喻,并无时空之意义。换言之,理作为"体"可先于时空,然此先于时空之"体"乃纯思之体、形式之体和逻辑之体,非任何意义上之占据时空之实体。冯氏又引朱熹之言称"理""不是一个事物光辉辉地在那里",而只是一个属于非时空、非实际、非具体之形上范畴。

冯氏对"理学"之"理"的界定,实将程朱理学中的求真之志,以现代哲学之框架加以维护。无疑,程朱理学之理,原本混同了至善之志与求真之志,寻求客观性之科学形上学一维并未充分展开,即陷入与道德形上学之纠缠中去,此亦即王国维曾批评的那样,宋明理学不过是欲巩固儒家道德哲学之地位,而非真有形上学之志。如此看来,冯氏之新理学,欲接续程朱理学未竟之事业。当然,此种形上学所探寻之对象,本无法剔除感性之维,冯友兰对此进行了阐明,此种阐明对我们深入理解艺术形上学亦有助益。他称:

> 具体者是感之对象,不过此所谓感不只限于耳目之官之感,例如某人之心或精神.虽不为其本人或他人之耳目之官之对象,而亦是具体底。[①]

冯氏将感及所感具体之物皆列为形下领域,然而此处他的说明将"精神""心"等范畴皆列为可感之对象。换言之,冯氏此言提示我们,艺术形上学不仅仅只是一种超越性的价值理论,而是一种具体的、高级的感性经验,陈来所谓"体验形上学"渊源有自,"体验形上学"本身即为与纯思之形上学相对之感性形上学,亦即我们所说之艺术—审美一体两面之形上学。当然,无论是冯氏此时所谓的"圣域"还是后来标举的"天地境界",皆为其自身之形上学探寻之对象,单凭纯思或"理智之了解"根本无以抵达。换言之,冯氏之"形上学"并非单一哲学之对象,不可仅以西方传统形上学来套,对于此点

① 冯友兰:《三松堂全集》(第4卷),郑州:河南人民出版社,2001年,第33页。

他亦有所意识，他称：

> 有一点我们须注意者，即西洋哲学中英文所谓"买特非昔可司"
> （metaphysics。——编者注）之部分，现在我们亦称为形上学。因此凡
> 可称为"买特非昔可"（即 metaphysical。——编者注）底者，亦有人称
> 为形上底。但此形上底，非我们所谓形上底。可称为"买特非昔可"底
> 者，应该称为形上学底，不应该称为形上底。照我们所谓形而上者之意
> 义，有些可称为形上学底者，并不是形上底。例如唯心论者所说宇宙底
> 心，或宇宙底精神，虽是形上学底，而是形下底，并不是形上底。照我们
> 的系统，我们说它是形下底，但这不是说它价值低。我们此所说形上形
> 下之分，纯是逻辑底，并不是价值底。①

无疑，冯友兰此处辨析极为必要。他认为西方"形上学"所包含之对象，
为超验之对象，而非他所谓的抽象的、逻辑的、纯思的、不可感的对象，此种
对象为他所谓的"形上"，而被西方形上学所包含的超验性的对象，只要是可
感的、非纯思的，就只能称为"形上学的"，而非"形上的"。换言之，他此处拈
出来可被归入心学传统的"宇宙之心"等范畴，一如其"圣域"或"天地境界"
一样，皆为可感的、非纯思、非逻辑的一种形上学，而这种形上学不但与价值有
涉，而且占据着最高价值的位置。而且此种特殊之形上学，恰恰为其"形
上"——纯思、逻辑、形式探寻之最高对象。也就是说，纯思之形上学，为特殊
之形上学探索之工具——对"不可思议""不可言说"之对象加以思议和言说。

四、不可思议、不可言说之思议、言说

按冯友兰所讲，哲学虽为纯思之学，然而哲学之对象却并非纯思之对
象，尤其理学传统中一些重要命题，即具有"不可思议""不可言说"之特点。
"有人谓：哲学所讲者中有些是不可思议，不可言说者。此点我们亦承认之。

① 冯友兰：《三松堂全集》（第 4 卷），郑州：河南人民出版社，2001 年，第 33 页。

例如本书第二章中所说之'真元之气',即绝对底料,即是不可思议,不可言说者……主有不可思议,不可言说者,对于不可思议者,仍有思议,对于不可言说者,仍有言说……不可思议,不可言说者,不是哲学,对于不可思议者之思议,对于不可言说者之言说,方是哲学。"①被冯友兰列为"不可思议""不可言说"的重要范畴,除了"真元之气"外,还有"宇宙""大全""大一"等在逻辑上和形式上表示超绝时空的概念,"严格地说,大全,宇宙,或大一,是不可言说底。因其既是至大无外底,若对之有所言说,则此有所言说即似在其外"②。此逻辑在于,既然为"大全"抑或绝对的一(the oneness),言说本身即在其外,若在其内则不可言说。"大全"既然不可言说,自然不可思议,冯友兰称:"严格地说,大全,宇宙,或大一,亦是不可思议底。其理由与其是不可言说同。"③既然不可思议、不可言说,何以又要思议、言说?"但我们于上文说,将万有作一整个而思之,则是对之有所思。盖我们若不有如此之思,则即不能得大全之观念,即不能知大全。既已用如此之思而知大全,则即又可知大全是不可思议底。"④此"知大全"非真知,而是逻辑地、形式地"知",若不能做"一整个而思之",则无从生此种"知";此种知之内容为"不知",换言之即"知道自己不知道大全",或又可称之为"知知之边界之知",而"知知之边界之知"自然是逻辑的、形式的知——因为知之中并无知之内容。

在冯友兰处,"天"即"大全","天"是对"大全"之特殊命名,"如用一名以谓大全,使人见之可起一种情感者,则可用天之名。向秀说:'天者何? 万物之总名。人者何? 天中之一物。'(罗含《更生论》引,《全晋文》卷一百三十一)我们亦可说:天者,万有之总名也。万有者,若将有作一大共类看,则曰有。若将有作一大全看,则其中包罗一切,名曰万有。天有本然自然之义。真际是本然而有;实际是自然而有。真际是本然;实际是自然。天兼本然自

① 冯友兰:《三松堂全集》(第4卷),郑州:河南人民出版社,2001年,第8页。
② 冯友兰:《三松堂全集》(第4卷),郑州:河南人民出版社,2001年,第27页。
③ 冯友兰:《三松堂全集》(第4卷),郑州:河南人民出版社,2001年,第27页。
④ 冯友兰:《三松堂全集》(第4卷),郑州:河南人民出版社,2001年,第27—28页。

然,即是大全,即是宇宙。"①"天"相比"大全""大一""宇宙"等名,其特殊之处在于"使人见之可起一种情感者",又兼真际之"本然"与实际之"自然",换言之即逻辑的与事实的、形式的与质料的统一。

此"天"为"同天境界"或"天地境界"之阐释起点。而"人"仅为"天中一物",而作为"大全"之"天"又"不可思议、不可言说",人何以又能"同天"? 冯友兰在"贞元六书"之《新原人》第一章"觉解"中称:"在同天境界中底人,自同于大全。大全是不可思议底,亦不可为了解的对象。在同天境界中底人所有底经验,普通谓之神秘经验,神秘经验有似于纯粹经验。道家常以此二者相混,但实大不相同。神秘经验是不可了解底,其不可了解是超过了解;纯粹经验是无了解底,其无了解是不及了解。"②所谓"同天经验",是"自同",何以能"自同",冯友兰此处并未阐明;他所阐明的是,同天经验是一种神秘经验,而神秘经验不同于纯粹经验,纯粹经验毋宁说是其在《新理学》中讲的"不知"之"知",即对真际之肯定之逻辑经验,即"未及了解"而"无了解底",而同天所生之"神秘经验"之"不可了解",是"超过了了解"。换言之,"未及了解"之"无了解"是意欲表达真际之纯思无从抵达对于大全—"天"之了解,也就是说抵达不了;而"超过了解"之"不可了解",是指同天之神秘经验已超越纯思之边界,也就是超过了了解的边界;超过了了解的边界,非不了解,而是"大了解","超过了解,不是不了解,而是大了解。我们可以套老子的一句话说:'大了解若不了解'。"③总而言之,"神秘经验"已绝非纯思之哲学经验,亦非纯思之哲学所主导之经验,若结合其在《新理学》一开始就已讲明的两个关键性范畴,即"思"与"感"以及"想","神秘经验"无疑是"感"与"想"亦即后来陈来以"体验"来标识的特殊形上学经验。

五、"神秘主义"之天地境界

在《新原人》之第三章"境界"中,冯友兰首次提出了其四重境界说,"人

① 冯友兰:《三松堂全集》(第4卷),郑州:河南人民出版社,2001年,第27页。
② 冯友兰:《三松堂全集》(第4卷),郑州:河南人民出版社,2001年,第468页。
③ 冯友兰:《三松堂全集》(第4卷),郑州:河南人民出版社,2001年,第504页。

对于宇宙人生在某种程度上所有底觉解,因此,宇宙人生对于人所有底某种不同底意义,即构成人所有底某种境界"①。冯友兰对境界之理解,实解释了哲学之大用,即对宇宙人生之探寻,以探寻之意义提领人生,自然此种大用并非纯思之学一力可承担,于是此"境界"不过是从哲学—新理学之角度言之。"人所可能有底境界,可以分为四种:自然境界,功利境界,道德境界,天地境界。"②自然境界之人以"顺习"为特征,功利境界以"为利"为特征,道德境界以"行义"为特征,天地境界以"事天"为特征。天地境界相较前三种境界,关键在于对宇宙抑或大全有所觉解,而获此觉解之人,则为圣人:"天地境界,需要最多底觉解,所以天地境界,是最高底境界。至此种境界,人的觉解已发展至最高底程度。至此种程度人已尽其性。在此种境界中底人,谓之圣人。"③圣人所处之境界即"圣域","圣域"不过为"圣人境界"亦即"天地境界"之别名,亦即冯友兰所认为哲学之大用所在。

所谓"天地境界",是指能从"大全""天""理"抑或"道体"等形上学之范畴角度去看事物,达到"完全之觉解"。冯友兰称:"人能从此种新的观点以看事物,则一切事物对于他皆有一种新底意义。此种新意义,使人有一种新境界,此种新境界,即我们所谓天地境界。"④冯友兰认为,人若能有这些形上学范畴的相关觉解和认识,就能够"知天",进而"乐天",终抵"同天","此所谓天者,即宇宙或大全之义"⑤。他进而引征并阐释儒家传统中关于"知天"的重要资源。首当其冲是孟子,冯氏将孟子之"天民"解为"知天的人"即自觉为宇宙而非仅社会之人;知天而知应做之事,被阐释为"天职";知天之人与宇宙万物之关系,称为"天伦";达此境界而获宇宙之地位,称为"天爵"。冯友兰认为,孟子之后,汉唐儒家均无谈论天地境界之资源,直至北宋理学家张载之《西铭》篇方又现此义,而"民吾同胞"之新义,乃从"天"——以超道

① 冯友兰:《三松堂全集》(第4卷),郑州:河南人民出版社,2001年,第496页。
② 冯友兰:《三松堂全集》(第4卷),郑州:河南人民出版社,2001年,第497页。
③ 冯友兰:《三松堂全集》(第4卷),郑州:河南人民出版社,2001年,第501页。
④ 冯友兰:《三松堂全集》(第4卷),郑州:河南人民出版社,2001年,第563页。
⑤ 冯友兰:《三松堂全集》(第4卷),郑州:河南人民出版社,2001年,第565页。

德的视角去看社会及道德。张载后是程颢，他那蓄游鱼、留杂草以观造化生意、万物自得意之例证，被冯氏评价为"明道从另一观点以观事物，所以事物对于他另有意义。此其所以不同于流俗之见也"。

程明道在冯氏论述中承担着转换功能，从知天之例自然转换为乐天之例。明道游鱼杂草之例，其"观"自非纯思之观，观中含乐，实为艺术形上学之观而非单纯哲学形上学之观，这点我们在第一部分即已说明。乐天为"天地境界"之更高序列，"乐"是对"知"的超越。而被用来佐证"乐天"的思想资源，同样也如游鱼杂草例一般，是自王国维起就常被引用的中国艺术形上学之资源。冯氏对于"乐天"阐释的第一例证，即王国维激活中国现代艺术形上学之顶点例证——曾点之志："于事物中见此等意义者，有一种乐。有此种乐，谓之乐天。《论语》曾皙言志一段，朱子注云：'曾点之学，盖有以见夫人欲尽处，天理流行，随处充满，无少欠缺。故其动静之从容如此。而其言志，则又不过即其所居之位，乐其日用之常，初无舍己为人之意。而其胸次悠然，直与天地万物，上下同流，各得其所之妙，隐然自见于言外。视三子（子路、冉有、公西华）之规规于事为之末者，其气象不侔矣。故夫子叹息而深许之。'乐天者之乐，正是此种乐。明道说：'周茂叔每令寻孔颜乐处，所乐何事。'又说：'自再见周茂叔后，吟风弄月而归，有吾与点也之意。'此等'吟风弄月'之乐，正是所谓孔颜乐处。"①

而"同天"被冯氏称为天地境界中之人之最高造诣，"不但觉解其是大全的一部分，而并且自同于大全"。冯氏先援引庄子之"得其所一而同"、道家之"与物冥"之例来说明，进而引出儒家自身例证，此例证即被陈来所直接批评为"神秘主义"之孟子"万物皆备于我，反身而诚，乐莫大焉"。冯氏称："儒家说：'万物皆备于我。'大全是万物之全体，'我'自同于大全，故'万物皆备于我'。此等境界，我们谓之为同天。此等境界，是在功利境界中底人的事功所不能达，在道德境界中底人的尽伦尽职所不能得底。得到此等境界者，不但是与天地参，而且是与天地一。得到此等境界，是天地境界中底人的最高底造

诣。亦可说,人惟得到此境界,方是真得到天地境界。知天事天乐天等,不过是得到此等境界的一种预备。"①此天地境界之最高层级,在牟宗三处则发明为"合一说的美"以对勘康德,所引征为同一资源。"同天境界"即"仁"之境界,"同天境界,儒家称之为仁。盖觉解'万物皆备于我',则对于万物,即有一种痛痒相关底情感"②。此"仁"之境界即宗白华所发明之中国艺术形上学之最高境界——生生之境,此"痛痒相关底情感"即《新理学》所谓"同情之了解"。

当然,在冯友兰处,同天之境界亦是不可了解、不可言说、不可思议的,"同天的境界,本是所谓神秘主义底"③。冯氏认为尽管如此,并不意味着该境界是"混沌混乱"的,而只是该境界"非了解之对象"。然而,既非"了解之对象",即并非知识之对象、纯思之对象,那么何来"同天"?这种同天既然是"自同",那么何为"自同"?冯氏对此问题的阐释颇不清晰,"自同于大全,不是物质上底一种变化,而是精神上底一种境界。所以自同于大全者,其肉体虽只是大全的一部分,其心虽亦只是大全的一部分,但在精神上他可自同于大全"④。"自同于大全"在冯氏阐释中为一种纯粹由"心"而发且为"精神"上之同,换言之"同天"即心之一种能力所生一种精神。结合其《新理学》中谈及之精神、心亦为可感之物,很显然此种非纯思可及之能力乃"体验形上学""感性形上学"抑或"艺术形上学"之能力。更重要的是,在冯氏的阐释中,纯思之学最终仅仅是此种自同之学的工具,为渡河之筏,以同天之"神秘主义"为终极追求目标:

> 有许多哲学底著作,皆是对于不可思议者底思议,对于不可言说者底言说。学者必须经过思议,然后可至不可思议底;经过了解,然后可至不可了解底。不可思议底,不可了解底,是思议了解的最高得获。哲

① 冯友兰:《三松堂全集》(第4卷),郑州:河南人民出版社,2001年,第569页。
② 冯友兰:《三松堂全集》(第4卷),郑州:河南人民出版社,2001年,第570页。
③ 冯友兰:《三松堂全集》(第4卷),郑州:河南人民出版社,2001年,第571页。
④ 冯友兰:《三松堂全集》(第4卷),郑州:河南人民出版社,2001年,第570页。

学的神秘主义是思议了解的最后底成就，不是与思议了解对立底。①

　　纯思之学的"最高得获"竟是"神秘主义"！陈来后来对心学传统中神秘主义之批评，对抛弃神秘主义而能建立其儒家道德形上学的那种自信，显然与冯友兰此处之标举形成鲜明对反。纯思之学既然无以知同天知境界，而又言超过了知和了解，那么此等超过必为一艺术形上体验——对生生之宇宙之绝大形式、对天人之终极关系的创造性体验。

　　从此体验出发，方可言及艺术形上学的终极问题，即生死问题——无此顶峰体验则必陷入虚无主义之境地抑或重返宗教之蒙蔽，艺术形上学之体验为人属之自我确信、自我超越体验。在《新原人》之终章《生死》篇中，冯友兰称："对于在自然境界中底人，生没有很清楚底意义，死也没有很清楚底意义。对于在功利境界中底人，生是'我'的存在继续，死是'我'的存在的断灭。对于在道德境界中底人，生是尽伦尽职的所以（所以使人能尽伦尽职者），死是尽伦尽职的结束。对于在天地境界中底人，生是顺化，死亦是顺化。"②"天地境界"之人，已有天人相合之"无我"体验，知生生之道，故明生死皆为顺大化流行，朱光潜曾引用陶渊明诗句"纵浪大化中，不喜亦不惧"，故已超越道德境界中人之"不怕死"，而抵冯氏所谓"无所谓怕死不怕死"，视生死齐一。冯氏认为，此种境界超宗教之"灵魂不死"观念，"灵魂不死"是留居于功利境界亦即畏惧死亡而有所发明，而天地境界者"生是顺化，死亦是顺化。知生死都是顺化者，其身体虽顺化而生死，但他在精神上是超过死底"③。当然，此种精神之超生死，并非精神不灭而超生死，此之超生死已入宗教之道，而彼之超生死则为"自觉超生死"："所谓人在精神上可以超死生者，是就一个人在天地境界中所有底自觉说。他在天地境界中自觉他是超死生底。"④冯氏既然不承认精神、心灵可以离开身体而存在，又不认为纯思

①　冯友兰：《三松堂全集》（第 4 卷），郑州：河南人民出版社，2001 年，第 572 页。
②　冯友兰：《三松堂全集》（第 4 卷），郑州：河南人民出版社，2001 年，第 615 页。
③　冯友兰：《三松堂全集》（第 4 卷），郑州：河南人民出版社，2001 年，第 622 页。
④　冯友兰：《三松堂全集》（第 4 卷），郑州：河南人民出版社，2001 年，第 624 页。

可获得此种自觉,那么此种自觉,亦为人之一种主体性之高级感性创造——
艺术与审美之一体创造。所谓"天地境界",终究以"自同""自觉"之超理智
创造为最终旨归。

结　语

　　中国现代艺术形上学思想,作为关于艺术的超越性价值话语,体现了鲜明的本土现代性精神。一方面,艺术和审美活动不但具有思想启蒙和人性解放的反封建意义,更承载了为国人提供终极信仰和终极慰藉的功能,作为超越性的"尘世慰藉",或扎根尘世的终极慰藉,而成为宗教慰藉的替代性方案。这点,在王国维、蔡元培等中国现代第一代美学家那里,以及刘海粟、青主等艺术家处,乃至现代新儒家群体中,均呈现为一种最为基本的共识。当然,无论是王国维的"上流社会之宗教",还是蔡元培的"以美育代宗教",艺术形上学作为普世性的方案,不仅有赖于良性政治的施行与现代教育的普及,同时也构成良性政治与现代教育的价值理想目标。正如"舞雩之境"的现代打开者王国维所言:"一人如此,则优入圣域;社会如此,则成华胥之国。"据此而言,中国现代艺术形上学思想,实为中国思想文化现代性最为核心的部分,具有指向未来理想社会的意义。这点,在历经百余年的本土现代性进程、"民族救亡"主题已转换为"民族复兴"的今天看来,富含耐人寻味的历史意义。

　　另一方面,中国艺术形上学思想,尽管吸收了以尼采酒神理论和生命哲学为核心的西方现代思想资源,然而这种吸收是以中国本土形上学为阐释基础、以填补本土思想文化的缺陷为目标,具有清晰的本土思想谱系和本土文化立场。作为对传统形上学尤其是儒家心性之学进行新阐释而建构的中国现代艺术形上学,与现代新儒家构建的道德形上学并未形成根本性冲突,相反二者存在同源—殊途—同归的关系,美与善、艺术与道德、静观与创造、形式与生命最终相融于超越性价值论的顶峰,这种融合才真正成就艺术与审美活动"建体立极"的真正基点。相反以尼采为代表的艺术形上学,与以

求真之志为代表的科学—道德形上学之间，存在着尖锐的冲突。此外，其酒神理论并未充分展开，而派生自酒神论的"权力意志"之哲学形上学，又因承担锤击故旧文化偶像之功能而太具破坏性，因此总体而言尼采的艺术形上学最后演变为撕裂形式的生命形上学，具有以狂暴的本能冲动压倒形式冲动、满溢的感性经验冲决形式边界的倾向。冲决形式之生命绝非本土现代超越性价值的立基之处，按新儒家所言不过是"自然生命"而非"真生命"：

> 如果吾人只透视到生物的生命，比生理躯壳的活动进里一层的那个赤裸裸的生命自己，一味顺着它而前冲，也仍是非理性的。因为这个生命是把生命当做生物生命自身（Biological life as such）而观之，而未有通过怵惕恻隐之心之润泽。依是，它仍是自然生命，而不是通过道德的心之安顿的真生命。①

牟氏所谓"怵惕恻隐之心"，亦即梁漱溟之"极稳静而极富生气"之"仁"，"怵惕恻隐"不过就此种经验之发端言，为情感之消极经验表述；相较而言梁漱溟之表述则更显积极；而所谓"通过怵惕恻隐之心之润泽"，亦不过就涵养此心之工夫发端言。若真要言及"润泽"，亦即充分调动感性和情感经验涵养心性，则势必通过梁启超之"主静而观"、梁漱溟之"寂感工夫"，观"活形势"而感"生生的节奏"，换言之即势必通过艺术化、审美化的礼与乐，方能通抵肯定生命、肯定生生之德之阔大境界，此阔大境界即王国维所启之"舞雩之境"——本土艺术形上学的境界，亦为冯友兰所谓纯思之学那神秘主义的最后得获——"天地境界"。至此境界方可言"真生命"，至此境界方不畏生生之灭、顺应大化，进而真正树立起足以与宗教之超越性相抗衡的方案。在中国现代艺术形上学处，道德的极境即艺术的极境，生命的极境即形式的极境。因"仁"之神髓，因"仁"之涌现与阔大，艺术形上学与生命形上学方能相融一体而共获本土之基因。

① 牟宗三：《道德的理想主义》，长春：吉林出版集团有限责任公司，2010年，第20页。

中国现代艺术形上学思想,于"本土""西方""传统""现代"四个基点构成的文化价值矩阵之中生成。其生成机制或可如此表述:由"西方"激活的"传统"为"现代"注入了"本土性"的基因,受"传统"选择的"西方"则为"本土"注入了"现代性"的基因。对于中国现代艺术形上学思想而言,"传统"与"西方"构成两个有待被汲取的"文化大他者","现代"与"本土"则凝合成为一种时空综合性质的文化主体性结构,形成一个对"传统"和"西方"这两个"文化大他者"加以吸收、加以利用的"文化活形势"。因此,对于当代艺术学理论建构而言,中国现代艺术形上学就绝不仅限于思想资源的价值,这种思想资源无疑不仅仅指为艺术或审美理论提供一种可以且应当"接着说"的超越性价值论,而且在宗白华等人那里还已跨越各艺术之形式差异性,为从整体上理解中国艺术提供了一般性的分析原则。对于艺术学、美学乃至哲学的当代本土建构而言,这种生成机制本身具有一种足可引人深思、时常发人警醒的方法论意义,这种方法论意义又与文化信仰密不可分,而具有指向未来的引领性质:被蔡元培视为"中华民族之特质"的"中庸之道",既涉"极高明"之天人境界的打开,同时又作为一种绵延千年的思想方法而值得继续传承。事实上,如果择一语最终概括中国现代艺术形上学的整个特征,那正是梁漱溟之阐发:"似宗教而非宗教,非艺术而亦艺术。"此言实将信仰与方法打并于一处。

附　录:论动画意识与动画形上学

其实从来都存在着"大写的艺术",只要涉及对某类艺术或某些艺术品的价值认定。把诗人赶出理想国的柏拉图坚信这点,称文章为"经国之大业、不朽之盛事"的曹丕坚信这点,将达达主义等现代艺术蔑为"堕落艺术"并加以"示丑"的戈培尔同样坚信这点。尽管贡布里希在《艺术的故事》开篇即称"根本没有大写的艺术",然而德国的艺术史学者胡伯特·洛赫尔(Hubert Locher)却说,该书的每一个字都证明贡布里希深信"大写的艺术"之存在。正如洛赫尔所言,在贡布里希这本著作中,得到讨论的全是最为经典的作品,也就是"艺术买卖中所谓'重要的'(大写的)艺术品"[①]。他认为,"大写的艺术"的威力"不单存在于过去,而是明显一直存在至今"[②]。无疑,无论这种往往与权力紧密缠绕在一起的艺术观念是否成为"叫人害怕的怪物",它都注定无法被轻易地搁置。因为,"大写的艺术"与艺术的经典性问题紧密相关,与关于艺术品或艺术家的价值紧密相关,更与作为审美现代性精神之内核的艺术形上学(Metaphysics of Art)紧密相关。作为关于人类艺术活动整体的超越性价值论,艺术形上学正是现代以来彰显"大写的艺术"存在的最强光晕,尽管这种光晕已被今天的人文知识分子谦卑地藏在心中。然而,任何一门艺术类型、任何一位艺术家或任何一件艺术品,想要得到"大写的艺术"之荫蔽,就必须援引或建立起它自身的形上学,或至少要表现出对形上学的拒斥。

① H.洛赫尔:《关于"大写的艺术"——贡布里希、施洛塞尔、瓦尔堡》,《新美术》2012年第1期,第11页。
② H.洛赫尔:《关于"大写的艺术"——贡布里希、施洛塞尔、瓦尔堡》,《新美术》2012年第1期,第15页。

　　遗憾的是,无论是构建一种超越性价值论还是对之表示拒斥,我们都几乎无法在动画艺术的相关研究中看到。整体而言,动画艺术仍处于人文主义话语以及艺术学门类的边缘位置。从 19 世纪末起发展至今,现代动画仅仅只有短短的一百多年,似乎无法与美术、音乐、诗歌等具有漫长历史的艺术类型相比,这些艺术类型具备十分充裕的时间去产生自身的形上之思;同时,它又十分不幸被一个几乎与之同时诞生、在谱系上纠缠不清的现代艺术类型——电影的强势话语所遮蔽,在理论研究方面往往成为强大的电影学研究中一个微不足道的分支。与这种知识生产场域中的弱势地位相应的是,在一般社会公众的心中,动画仍属于儿童的专属领域。对此,世界动画史研究专家、国际动画研究协会(SAS)创始人吉安纳伯托·本塔齐(Giannalberto Bendazzi)曾十分沮丧地谈到,虽然自 20 世纪 80 年代中期以来,动画已成为在新的数字时代灌注丰富创意的最重要媒介,然而动画作为一种艺术的性质仍被公众怀疑,"经常参与动画影展和映演的人们,完全不会质疑动画是否为艺术,可惜这也只是非常少数的群众"①。

　　因为这种边缘性质,动画研究(Animation Studies)至今仍处在起步阶段。关于这点,本塔齐在其 2016 年出版的《动画:世界史》(*Animation ﹕World History*)中称:"从整体上看,动画研究仍处于摇篮期。许多简单而又纯粹的动画史事实,仍有待发掘;与之同样重要的,是推尊优品的需求(the need to honour quality)——无论在商业动画还是独立动画领域,有太多优秀的动画作品和动画人,处在因被遗忘而从当下视野中彻底消失的危险之中。"②诚然,正如本塔齐所言,发掘保护意义上的史实研究和确认经典品格的动画批评,是仍处于摇篮期的动画研究的两个紧迫任务。然而,如果缺乏形上学的视角,那么无论是动画史还是动画批评皆存在根本性的缺陷,更遑论将动画这种艺术类型的价值提升到"大写的艺术"的地

① 本塔齐:《现代与后现代——动画文化的意义探索》,余为政:《动画笔记》,北京:海洋出版社,2009 年,第 XV 页。

② Bendazzi, *Animation﹕World History*, Vol. Ⅰ﹕Foundations﹕the Golden Age. Boca Raton﹕CRC Press,2016,p. 1.

位。任何艺术评论,都直接与艺术价值论相关;而认定某部作品、某个艺术家的经典地位,则又常常与艺术的超越性价值论相关——艺术形上学总是试图提供终极性的价值尺度,无论它是否过时。动画史研究也是如此,当今绝大多数的动画史更像是作品编年史加上技术编年史的资料汇编,远未达到艺术观念史的深度,这使得动画艺术根本无法进入艺术及人文话语体系的中心地带。一旦进入到观念史或思想史的领域,那么动画艺术在人类整体活动以及现代性阶段的意义和价值等更深层次的问题,就必须得到严肃的追问。

一

如果要追问,那么首先要追问起点。对于形上学而言,起源的问题与本质的问题是同一个问题,因为形上之思要求到起源处去寻找事物"永恒的本质"。从历史的角度看来,今天我们看到的动画艺术,其形成是建立在先后发生的两个要素基础上的:其一,对动作或运动的分解及分解运动的逐帧图像创作;其二,依赖某种方式、技术或装置连续放送这些图像而产生运动的幻象。质言之,分解运动是动画的第一要素,放送技术是第二要素。无疑,如果我们谈论的是"动画艺术",那么这两要素缺一不可。然而,现行绝大多数的动画艺术史,包括本塔齐的《动画:世界史》以及史蒂芬·卡瓦利耶(Stephen Cavalier)的《世界动画史》(*The World History of Animation*)这两本最为厚重同时也相当权威的著作,讨论动画艺术的起源问题时,其重点实际上仍落在第二要素即放送的现代手段上,相较而言第一要素远未受到重视。此外,诸如莫琳·弗尼斯(Maureen Furniss)的《运动中的艺术:动画美学》(*Art in Motion:Animation Aesthetics*)以及保罗·威尔(Paul Well)的《理解动画》(*Understanding Animation*)等严肃的动画理论著作,也没有展现出对第一要素及其前现代证据本应具有的学术关注。诚然,总体而言动画艺术的确是一种建立在与电影共享放映手段的现代艺术(媒介)类型,只有放送手段成熟之后,现代动画——也就是我们一般理解的影视动画——才最终诞生。于是,大多数的动画史叙述者,往往视现代电影技术诞生之前

的、与第一要素相关的更加古老的历史为无关痛痒的传说，常常以一种漫不经心的态度，将其排除在严肃学术讨论之外。

　　本塔齐的《动画：世界史》将19世纪以前所有与第一要素相关的考古学证据全都归于毫无意义的前史。他称："一个跑在前面的先驱仅仅是一个奔跑者。他既不会也不想根据后人的目的发出预言。大多数19世纪以前产生的、看上去像我们今天称之为动画的那些活动、生产或发明，都是由先驱们产生的。对于我们现在称之为动画的这门艺术而言，这些证据毫无因果联系，因此对我们的历史话语全无用处。"① 本塔齐认为，前史中大量涉及分解动作制作的那些考古学证据，由于无法考证其相互影响，故而对动画史而言无意义。尽管如此，"出于完整性的考虑"，他还是花了相当的篇幅去描述这些证据，包括2004年在伊朗伯恩城（Burnt City）出土的、距今5000多年前的一只印有山羊动作分解图的陶制酒杯（图1）、罗马图拉真军功柱叙事性浮雕、由菲迪亚斯创作的帕特农神庙雕带、日本11—16世纪创作的叙事性绘卷（Emakimono）等。② 在本塔齐看来，伯恩城的杯子与其他考古学证据性质一样，都表现了现代以前的人类对动作的分解。然而这种出于"毫无用处"的态度，他忽略了本不应该忽略的细节差异——如果快速转动酒杯，那么一个连续性的运动幻象是可以通过人力放送而产生的，③也就是说，第一要素和第二要素皆已具备，因而该杯应被视为现代动画前史中一个十分重要的例证，相反图拉真军功柱浮雕等其他证据均无法实现这点——它们更多是在一个空间或不同空间转换中承担叙事性的功能，而非试图呈现一个连续又单纯的运动。

① Bendazzi, *Animation：World History*, Vol. Ⅰ：Foundations：the Golden Age. Boca Raton：CRC Press，2016，p. 7.
② Bendazzi, *Animation：World History*, Vol. Ⅰ：Foundations：the Golden Age. Boca Raton：CRC Press，2016，pp. 7-12.
③ 关于该酒杯连续转动后运动幻象的模拟动画，可见维基百科 https://en. wikipedia. org/wiki/Shahr-e_Sukhteh＃/media/File：Vase_animation. gif。

图 1　伯恩城出土的陶制杯子①

与本塔齐不同,卡瓦利耶的《世界动画史》并没有否认前史的价值,甚至已经提及史前人类的例证,然而对前史的叙述却远比本塔齐要简略得多,同时也更显随意。在谈到"动画的起源"时他称:"电影被普遍认为是 20 世纪的产品,但动画的艺术却可以追溯至很早以前,当然这取决于你如何定义'动画'这个词。"②他采用的定义是:"利用某种机械装置使单幅的图像连续而快速地运动起来,从而在视觉上产生运动的效果。"③从这个明显偏重现代性的第二要素出发,卡瓦利耶尽管也提到了伊朗酒杯的例证,却认为最早的动画出自中国古代发明家丁缓。但这显然存在问题。卡瓦利耶甚至不知道丁缓制作出的器物到底该叫什么,"也许纯粹是一个装饰或玩物",却判定它是利用热气上升后产生的动力使得"环状的图画旋转并出现运动效果"。事实上,中国古籍中对丁缓最早的记载出自《西京杂记》,后世包括《续博物志》、《太平广记》、李约瑟博士(Dr. Joseph Needham)那部在西方学界影响甚大的《中国科学技术史》(*Science and Civilization in China*)乃至张道一先生

① 图像来自 Bendazzi,*Animation：World History*，Vol. Ⅰ：Foundations：the Golden Age. Boca Raton：CRC Press,2016,p. 7.

② 卡瓦利耶:《世界动画史》,陈功译,北京:中央编译出版社,2012 年,第 35 页。

③ 卡瓦利耶:《世界动画史》,陈功译,北京:中央编译出版社,2012 年,第 35 页。

的《中国民间美术辞典》等所有书籍对丁缓的记载均源自《西京杂记》所载：

> 长安巧工丁缓者，为常满灯，七龙五凤，杂以芙蓉莲藕之奇；又作卧
> 褥香炉，一名被中香炉，本出房风，其法后绝，至缓始复为之。为机环转
> 运四周，而炉体常平，可置之被褥，故以为名；又作九层博山香炉，镂为
> 奇禽怪兽，穷诸灵异，皆自然运动；又作七轮扇，连七轮，大皆径丈，相连
> 续，一人运之，满堂寒颤。①

在这段话当中，与动画可能发生联系的只有"九层博山香炉"。根据语
境，我们可以知道九层博山炉所镂刻的"奇禽怪兽"能动，然而到底是如何镂
的，怎样动的？我们能够确定的是，这些鸟兽采用镂刻工艺制成，应当是金
属质地；关键在于"自然运动"，绝非"看上去运动得非常自然"或"显得十分
自然的运动"，据古文献学者成林、程章灿对《西京杂记》的译注，"自然运动"
意为"自己转动"②，也即这些镂刻而成的神奇动物皆能够自己转动；既如
此，那么对这些动物的表现，应该不是固定在炉体上的、将动作加以分解的
一幅幅"环状图画"，否则无法理解"自己转动"；就算是以镂刻工艺制成的环
状图画，也没有任何地方表明了像动画那样产生运动的幻象。卡瓦利耶对
动力机制的推导倒具有一定合理性，即香料点燃之后会产生热力进而变成
动力。这点，在《西京杂记》中有类似例证，"高祖初入咸阳宫，周行库府，金
玉珍宝，不可称言。其尤惊异者，有青玉五枝灯，高七尺五寸。作蟠螭，以口
衔灯。灯燃，鳞甲皆动，焕炳若列星而盈室焉"③。青玉五枝灯显然是汉代
以前的宝物，"灯燃，鳞甲皆动"，应该是指热力上冲进而使蟠螭的每片鳞甲
都动了起来，这些鳞甲有可能被设计成各自围绕着一根轴，受热力影响之后
能以一定的角度活动。据此，九层博山炉镂刻的形象绝不是卡瓦利耶所说
的"环状的图画旋转并出现运动效果"，有可能是热力或其他外力驱使每只

① 葛洪：《西京杂记》卷一，四部丛刊景明嘉靖本。
② 参见成林、程章灿《西京杂记全译》，贵阳：贵州人民出版社，1993年，第39页。
③ 葛洪：《西京杂记》卷三，四部丛刊景明嘉靖本。

镂空的、立体的鸟兽雕像都绕轴而动——类似于青玉五枝灯。虽不清楚卡瓦利耶根据什么得到这一判断,但他所援引的材料一定误解了《西京杂记》中关于"自然运动"的意涵。

退一步讲,即便无视这种明显的臆测并搁置史料问题,卡瓦利耶对伊朗酒杯这一明显更早的考古学证据之忽视也是不合理的——只要能呈现出连续运动的幻象,人力放送还是机械放送并无本质区别;相反,这种区别的产生只能证明艺术史的书写者受机械技术所表征的进步主义观念驱动,而对第二要素聚焦过度,最终忽视了第一要素对动画起源更加重要的意义。事实上,第二要素仅是实现手段,第一要素才是运动幻象得以产生的先决条件。关于这点,再度援引著名动画艺术家诺曼·麦克拉伦(Norman Mclaren)的经典论述极为必要,他对动画艺术本体的这段辨析至今无与伦比:"动画不是一种呈现运动的绘画艺术,而是将绘画当作手段的运动艺术;帧与帧之间发生了什么,远比每帧图像上面存在着什么重要;动画因此是一种对帧与帧之间那难以辨识的裂缝加以操控的艺术。"①麦克拉伦认为,动画是一种操控帧与帧之间的微观差异而产生的运动幻象的艺术,而非是由某种创作媒材或放送手段决定的艺术——无论是绘画、木偶甚至真人,也无论是人力放送、机械放送还是数字放映技术,都无法决定动画的本质。"难以辨识的裂缝"(invisible interstices)显然因人们仅仅被连续运动的幻象所吸引,而对组成运动的帧与帧之间的"裂缝"毫无察觉。然而,对裂缝的辨识却真正指向了动画艺术的那十分古老的第一要素的真正内涵——人类对时间之流中一闪而过的自然运动的分解和表现的意识,简称动画意识。

二

需要指出的是,在关于动画前史的叙述中,像伯恩城出土的杯子这样第

① 转译自 Maureen Furniss, *Art in Motion : Animation Aesthetics*, revised edition, New Barnet : John Libbey Publishing, 2009, p. 5;原载 Georges Sifianos, The Definition of Animation : A Letter from Mclaren, *Animation Journal*. 3, (2)(spring 1995):62-66。

一要素和第二要素相统一的、同时又比较可靠的古老例证并不多见。① 但如果我们将重点放在动画意识上的话,那么年代远比其久远得多的考古学例证就会向我们展开,同时将我们的思考引向人类关于运动分解的最原初经验。近年来在艺术考古学领域中最令人惊叹的发现,正是旧石器时代中的人类就已经具备了利用叠影法(Superimposition),在无缝的瞬时之流中撑开时间之裂缝的意识。

　　现今发现关于动画意识最为古老的证据,来自法国南部肖维－蓬达克岩洞(法:La grotte Chauvet-Pont-d'Arc,简称肖维岩洞)。该洞中主要的艺术品距今约 32000—26000 年,②属于旧石器时代晚期(Upper Palaeolithic)的奥瑞纳文化时期(Aurignacian)。肖维岩洞共有多达 13 个洞室(chamber)及洞廊(gallery),呈现了包括野马、野牛、狮子、洞熊、犀牛、大角鹿等十多个种类动物的数百幅绘画。在其中一个被研究者命名为希莱尔室(Hillaire Chamber)中的岩壁上,史前人类用黑炭刻绘着一幅 8 条腿的野牛图(图 2)。关于这幅图像,肖维岩洞研究的主要负责人、法国著名史前学者让·克劳特(Jean Clottes)称之为"最令人震惊的形象"③。经质谱分析法(Mass Spectrometry)检测,克劳特的科研团队将这幅图像的创作时间确定在 30000 年前左右。④ 在技法上,这幅画采用的是旧石器时代岩洞艺术中比较常见的叠影法。除了八条腿之外,其臀部至后背同样存在两条十分清

① 谨指出两个同样在前史叙述中表现出了漫不经心、同时又在各类动画著作中广泛流传的例证,一个是动画专业学生必读的《动画师生存手册》,其作者好莱坞著名动画师理查德·威廉斯在"历史简述"中称,公元前 1600 年前拉美西斯二世所造的伊西斯神庙 110 根廊柱上雕刻着女神动作分解图,驾马车经过时能产生连续运动幻象——然而拉美西斯二世并非生活于那一年代,也没有关于那一年代伊西斯女神庙的任何证据。另一个是威尔在《理解动画》一书中提及,古希腊诗人、哲学家卢克莱修《物性论》中提及了可以放送运动幻象的装置。然而,卢克莱修的叙述虽然有类似动画原理的内容,但没有证据显示那是一个装置放送的产物,相反文中提到是梦中的图景。

② Jean Clottes,*Chauvet Cave:the Art of Earliest Time*,Salt Lake City:The University of Utah Press,2003,p. 214.

③ Jean Clottes,*Chauvet Cave:the Art of Earliest Time*,Salt Lake City:The University of Utah Press,2003,p. 186.

④ Jean Clottes,*Chauvet Cave:the Art of Earliest Time*,Salt Lake City:The University of Utah Press,2003,p. 33.

晰的轮廓线,看上去像是两只野牛重叠在了一起,当然这两条细线延伸至前
脊后就逐渐消失在一条较粗的轮廓线之中,而野牛的主要躯干以及那极为
生动的头部完全没有叠影的痕迹。这意味着,最外侧的一个臀背部轮廓线,
可能起到提示位置差异进而表现瞬间运动的功能;而处于不同位置的八条
腿,呈现了作画人利用四肢的空间差异去表现瞬间的动作变化。克劳特称:
"这只动物正在飞奔,如此多的四肢强化了运动的感觉。"①

图 2　奔跑的野牛②

对于这幅画,从事旧石器时代艺术研究长达二十年之久的法国艺术考
古学家马克·阿泽玛(Marc Azéma)在与艺术家佛洛朗·利维尔(Florent
Rivère)合作发表于国际考古学权威杂志《文物》(Antiquity)上的《旧石器时
代艺术中的动画:一个关于电影的史前回响》一文中称:"当发自一个火把或
一盏油脂灯的光沿着石壁一点点地照过去时,这种视错觉将达到最大的冲
击力。"③"最大的冲击力"毫无疑问指的是运动幻象的瞬间生成。显然,这

①　Jean Clottes,*Chauvet Cave:the Art of Earliest Time*,Salt Lake City:The University
　　of Utah Press,2003,p. 111.

②　图片来自肖维-蓬达克岩洞官方网站,http://www. cavernedupontdarc. fr/。

③　Marc Azéma & Florent Rivère,Animation in Palaeolithic art:a pre-echo of cinema,
　　Antiquity,86 (2012):319.

两位研究者在试图推测这一运动幻象最为原始的放送手段,从而建立第一要素与第二要素统一的可能。当然,我们承认,本塔齐所说的"先驱无意瞄准后人的目标发出预言"是具有警示意义的。在面对肖维岩洞终点室(Ending Chamber)的一幅犀牛叠影图(图 3 右上角部分)时,克劳特展示了这种谨慎。他称:"顶部犀牛角逐渐消失的透视(真透视)以及犀牛叠影的背脊线(假透视),画家或者是想描绘一群并排站立的犀牛,或者是想描绘运动。"①无疑,背部的轮廓线并不符合"近大远小"的透视规律,如果要描绘一个犀牛群,这一形式只能反映奥瑞纳时期的艺术家的不成熟;然而,符合透视技巧的角部,却使犀牛有一种向前下侧逐渐逼近的感觉,呈现的是一只犀牛的一个运动轨迹。

图 3　犀牛叠影图②

世界著名导演、德国电影人赫尔佐格(Werner Herzog)对上述这两幅图的解读更具倾向性。赫尔佐格曾与克劳特及其研究团队合作,于2010 年出品了关于肖维岩洞的经典纪录片《忘梦洞》(Cave of Forgotten Dreams),片中当镜头从之前"飞奔的野牛"切换到这一幅时,赫尔佐格的旁白称:"对这些旧石器时代的艺术家而言,他们用火炬产生的光影

① Jean Clottes,*Chauvet Cave :the Art of Earliest Time*,*Salt* Lake City:the University of Utah Press,2003,p. 137.

② 图片截自赫尔佐格《忘梦洞》(*Cave of Forgotten Dreams*)。

游戏可能就像这样：在他们的眼里，这些动物就像是在移动的，且是活的。这条野牛被画成八条腿，好像在活动，就如原始的电影；岩壁本身不是平坦的，而是具有三维立体性，有自己的波动，这点被艺术家所利用了。在左上角有一只许多脚的动物，而在右上角的一只犀牛也有运动的幻觉，正如动画电影中一帧一帧的画面。"①无疑，赫尔佐格的旁白及镜头剪辑都强化了对运动幻象的阐释，并直指电影艺术的古老前身——动画。在他看来，犀牛叠影图与野牛飞奔图，以及左侧那非常模糊且无法判定何种动物的图像，都是对运动幻象的表现。

与犀牛叠影图高度类似的图像，还有属于马格德林文化中期（Middle Magdalenian）的法国乐马歇岩洞（La Marche Cave）一幅具有五个头、六条前腿、两条尾巴却共享同一个躯干的野马图，阿泽玛与利维尔将这一叠影图逐一分解后称，图像表现了一匹马头部及前腿在不同位置的运动轨迹，同样认为这是旧石器时代动画意识显现的鲜明证据。② 出于谨慎，我们不得不承认，采用叠影法绘制的更多图像仍有待进一步的考古学研究，比如一些叠影图有可能是由多个创作者在不同的历史年代进行创作的产物（有的叠影图创作时间跨度甚至达到数千年），另外史前艺术家对透视法及运动技巧的掌握也十分稚嫩。然而，这些艺术家的创作态度是十分认真的，其在洞穴岩壁上的创作绝不是随意涂鸦。根据丹麦罗斯基勒大学伯恩·劳森（Bjørn Laursen）的研究，有许多考古学证据表明，旧石器时代的艺术家甚至已经会在一些石头或骨头上进行素描练习，来为更加严肃地创作做准备。③

另外一个关于动物叠影图像十分著名的例证，来自属于欧洲旧石器时代格拉维特晚期（Late Gravettian）至马格德林中期的西班牙阿尔塔米拉岩

① 旁白译自赫尔佐格《忘梦洞》（*Cave of Forgotten Dreams*），影像资料可参 http://video. tudou. com/v/XMjE5NDA3NTM3Mg==. html。

② Marc Azéma & Florent Rivère, Animation in Palaeolithic art: a pre-echo of cinema, *Antiquity*, 86 (2012): 316-324.

③ Bjørn Laursen, Paleolithic Cave Paintings, Mental Imagery and Depiction: a critique of John Halverson's article "Paleolithic Art and Cognition", Roskilde University, 1993: 2-3.

洞,该洞中绝大多数艺术品的创作时间约在一万五千年至二万五年前左右,①其中一幅8条腿的野猪的叠影(图4),最早被法国著名考古学家阿贝·布日耶(Abbe Breuil)速写下来,并收于1906年首版的《西班牙桑提亚纳的阿尔塔米拉洞穴》(*The Cave at Altamira at Santillana del Mar, Spain*)一书之中。必须指出的是,这幅为许多动画研究者援引的图像,其原始证据今已消失,仅留下布日耶的临摹。②

图 4　野猪叠影图③

需要指出的是,此类关于运动分解叠影图的相关证据非常多。阿泽玛与利维尔的研究表明,仅仅在法国,就有多达12个洞穴53幅图像采用叠影法来表征瞬间的运动:"其中31例显示了腿部在同一地方的多重图像,因此描绘的是快速的步调(小跑或疾驰);相比之下较少一些的是摇晃头部的图

① M. García-Diez ,D. L. Hoffmann. etc,Uranium series dating reveals a long sequence of rock art at Altamira Cave, *Journal of Archaeological Science*,40 (2013): 4098-4106.

② 关于这一图片,英国利兹大学文化研究学者 Nicolás Salazar Sutil 博士在其 2018 年出版的 *Matter Transmission:Mediation in a Paleocyber Age* 一书中称布日耶存在着误读或伪造的嫌疑——作为对当时刚刚诞生的电影艺术的附会。然而 Sutil 并无有力的官方证据证明该图是伪造的,除此之外也无任何其他旁证。详参 Nicolás Salazar Sutil, *Matter Transmission:Mediation in a Paleocyber Age*,London: Bloomsbury Academic,2018.

③ 图片源自旧石器时代考古学资源网站 Don's Maps,网址 http://donsmaps.com/altamirapaintings. html。

像,有 22 例;最少的是呈现尾部运动的图像,只有 8 例。"①除了岩洞壁画,属于旧石器时代的骨刻制品中也同样存在许多令人惊奇地发现。

图 5 驯鹿运动轨迹图②

比如,在法国特牙特(Teyjat)地区的拉梅里岩洞(Cave of La Mairie,马格德林晚期文化遗址)中,发现了一幅刻绘在骨头上的驯鹿运动轨迹图(图 5),该画不但清晰地证明了旧石器时代人类对线性运动的呈现能力,而且这种呈现甚至是抽象化和符号化的。画中驯鹿的鹿角虽仍具有具象性特征,躯干则在运动过程中虚化,数十根短线正是对四肢运动的抽象表现。此外,在同属于马格德林文化时期的法国伊斯图里特岩洞(Isturitz Cave)发现了一只骨碟,在这只 15.7＊9.5 厘米的骨碟的一面,刻着一只站立状的、受伤的驯鹿;另一面则刻着一只同样的驯鹿,但却呈四肢蜷曲的垂死状。阿泽玛称:"这表明了这只骨碟可能用来制造运动的幻象,靠快速地从一面翻到另一面——这是后世的西洋镜所体现的一个原理,西洋镜正是关于旋转卡片的现代早期(动画)装置。"③根据阿泽玛与利维尔的研究,旧石器时代中类似西洋镜的骨制品还不止一个,在西班牙比利牛斯山脉和法国多尔多涅河附近都发现过,利维尔甚至等比例复制了其中一个(图 6),进行放送实验并取得了成功。最终他们称此类骨制品为"旧石器时代的西洋镜"(Palaeolithic Thaumatropes),

①　Marc Azéma & Florent Rivère,Animation in Palaeolithic art: a pre-echo of cinema, *Antiquity*,86 (2012):318.

②　图片转引自 Bjørn Laursen, Paleolithic Cave Paintings, Mental Imagery and Depiction:a critique of John Halverson`s article "Paleolithic Art and Cognition", Roskilde University,1993:7.

③　Marc Azéma & Florent Rivère,Animation in Palaeolithic art: a pre-echo of cinema, *Antiquity*,86 (2012):321.

并认为这些骨碟是尝试去实现运动幻象的最古老证据。①从技法上看,这些骨碟同样可以被视作是采用叠影法——当然与犀牛及野猪叠影图不同的是,骨碟的叠影是在转动中产生的,并直接表现了瞬间的连续运动幻象。

图 6　法国多尔多涅河劳格里一巴斯(Laugerie-Basse)遗址(马格德林晚期)发现的骨碟②

　　综合上述证据,我们认为:其一,人类的动画意识,最晚有可能在旧石器时代晚期欧洲奥瑞纳文化时期产生,距今约三万年;同时,旧石器时代晚期的人类,已经具备利用某种装置或特殊手段去呈现运动幻象的能力。其二,上述这些关于史前动画意识的证据,在空间范畴上归属于"岩洞艺术"(Cave Art);在时间范畴上,属于"旧石器时代艺术"(Palaeolithic Art);在类型上,则是岩洞刻绘为主的岩壁艺术(Parietal Art)和骨、石刻绘为主的便携艺术(Mobiliary Art);在表现运动的技法上,主要采取的是叠影法③。其三,这

① Marc Azéma & Florent Rivère, Animation in Palaeolithic art: a pre-echo of cinema, *Antiquity*, 86 (2012): 323.

② 图片转引自 Marc Azéma & Florent Rivère, Animation in Palaeolithic art: a pre-echo of cinema, Antiquity, 86 (2012): 321。

③ 阿泽玛等人认为,除了叠影法之外,旧石器时代动画意识的表征,还有采用并置法(juxtaposition)创作的图像证据,然而,他所提供的图像太过残缺,无法得到充分确认;另外,相较于叠影法,目前并置法的相关证据还太少,并不能充分表征一种技法类型。参见 Marc Azéma & Florent Rivère, Animation in Palaeolithic art: a pre-echo of cinema, *Antiquity*, 86 (2012): 318.

些来自旧石器时代的例证,结合之前被众多动画史当成传说轶事来对待的许多证据,已经呈现出了"动画考古学"(Animation Archaeology)的基本学术轮廓,理应构成动画研究(Animation Studies)的一个分支。

三

关于史前动画意识的艺术考古学证据,绝不仅仅是要为动画史提供更多的材料并将之拉长;更重要的是,这对动画本体论的夯实,以及动画形上学——亦即动画艺术的超越性价值论的建构,将产生重要意义。

事实上,奥瑞纳文化时期的人类,正是现代人类在古人类学意义上最为古老的直系祖先——晚期智人(Late Homo sapiens)的欧洲代表。尽管比晚期智人更早的证据可能会被发现或得到确证——比如现存争议的尼安德特人的艺术创造问题,然而至今国际学术界公认的、关于艺术起源的那些最古老证据,仍集中在奥瑞纳文化时期的晚期智人。比如,迄今为止最为古老的圆雕——距今 35000—40000 前左右的霍勒菲尔斯的维纳斯(Venus of Hohle Fels),以及在法国韦泽尔河谷发现的距今 40000 年前的关于女性生殖器的岩刻等,就属于奥瑞纳文化早期的典型。从这个角度看,动画意识甚至原始的动态形象呈现技术,与绘画、雕刻等标志着艺术起源的传统类型证据一道,共享着关于"大写的艺术"那古老的诞生期。这点,将带动我们朝三个方向继续追问。其一,动画应是整体性的探讨艺术发生问题时一个不应该被遗漏的重要类型例证,而关于动画意识的发生问题也应当得到来自艺术发生学视野的整体观照;其二,动画与绘画、雕刻、音乐、舞蹈、电影等艺术类型之间的本体论差异和关联,应从动画意识出发,得到更加充分地阐明;其三,最终的一个朝向,动画艺术对于人类而言的超越性价值论——换言之动画形上学,应当得以深入展开。

首先看第一个朝向。事实上,关于人类动画意识显现的原初证据——无论是叠影图像还是骨刻制品,最复杂的问题绝非它们何时被制作出来,而是追问他们何以被制作出来。换句话说,动画意识何以会发生才蕴藏着真正的神秘性。如果我们把动画意识理解为对运动的分解和运动幻象的连续

呈现的话,那么为何会产生这样一种人类意识? 是对自然运动的纯粹模仿? 是希望实现某种巫术的功能? 还是剩余精力的游戏? 对于旧石器时代的艺术品,现在最多的推测是承担了原始人类的巫术功能。如在肖维岩洞中,除了留有大量岩画之外,剩下的人类痕迹只有一些人工堆砌的石头、位置特殊摆放的动物骨骼,以及随处可见的火堆或火把的痕迹,并没有发现人类长期在此居住的生活迹象,如食物的遗迹、工具的遗迹或人类的遗骨等;而岩画的位置明显经过了刻意的选择,并非绘制在最为平整或最易绘制的地方,如入口室(Entrance Chamber)那样有光线的地方没有任何作品——所有的作品都处在黑暗之中;另外,有的作品位置甚至高达数米,创作十分艰险,绝非出自茶余饭后剩余精力的表现。克劳特的研究团队推断,肖维岩洞极有可能是奥瑞纳时期的人类进行原始宗教活动的特殊场所,因此才没有任何生活的遗迹。[①] 必须承认,关于动画意识的发生问题,其答案仍有待更多的考古学研究和更多的人类学分析来提供进一步的确证。朝向这些问题的进一步研究和追问,可以称之为动画发生学。值得期待的是,随着对动画发生问题的深入探讨,将为整体性的研究艺术发生问题贡献新的例证甚至新的洞见。

第二是动画本体论的朝向。从表征动画意识的原始证据看,动画几乎是与绘画、雕刻等造型艺术同时诞生。毫无疑问,原始动画意识的呈现,是利用绘画、雕刻等造型艺术的手段的结果。这点,从起源之处,决定了动画艺术是一种作为造型艺术之伴生的艺术。尽管音乐、舞蹈等艺术,也势必依靠雕刻或绘画来呈现其最古老的起源证据,然而相比之下,它们具有更强的具身性而无法与主体分离——这意味着,人类历史上最为古老的歌唱或舞蹈,无法依据考古学证据来判定其起源的年代,一只骨笛被发现、一段刻画在岩壁上或陶瓶上的舞蹈图像被发现,都无法认为这是表征音乐或舞蹈诞生年代的证据。换句话说,音乐、舞蹈等艺术类型最为古老的历史起源,早

① 　Jean Clottes,*Chauvet Cave:the Art of Earliest Time*,Salt Lake City:The University of Utah Press,2003,pp. 212-214.

已消失在人类与高级灵长类动物之间的自然连续性之中,根本无法像动画以及作为其技术母体的造型艺术那样,可以依据考古学证据来推测其起源的年代,从而使艺术起源成为表征现代人类起源的鲜明标志。当然,伴生性质丝毫不能决定动画艺术的本体,当旧石器时代的原始人类运用造型艺术的手段,在自然运动的连续性中撕开第一道裂缝并试图加以呈现之时,就决定了动画艺术的真正本体已与造型艺术发生了分离。尽管史前造型艺术也试图利用线条和构图等手段表现运动的趋向,从而暗示了时间性,然而只有动画艺术才最早以幻象的方式,宣告人类对时间—运动的掌控企图——分解运动的过程也是分解时间的过程,再度呈现的运动幻象正表征为对时间的掌控。相反造型艺术只能采取反时间的方式暗示时间的存在——无论是鲁本斯的《劫夺留西帕斯的女儿》还是帕尔尼尼的《圣特蕾莎的沉迷》,抓住的都不是真正意义上的"瞬间",因为瞬间仍处在时间的序列当中——造型艺术只能把时间切割为视觉碎片。当以反时间的形式去暗示时间性的意识一旦出现,造型艺术已经抵达了它自身的边界:在新的艺术类型那里,旧的艺术类型已经成为新的艺术用来切割时间的刀片。

无疑,这与音乐、舞蹈等顺遂时间的艺术类型完全不同。与动画的伴生艺术——电影相比也有所不同。从第一要素上看,电影起源于对现实进行忠实记录的现代摄影术,而当视觉暂留的科学原理被发现以及第二要素即现代放映技术出现之后,摄影术也转变成为新的电影艺术用来切割时间的工具。因此,从模仿论的角度出发,电影古老的起源正在史前动画——如果我们只是把史前动画意识的发生,视作对自然运动的加以现实主义的模仿的结果的话,那么电影与动画的历史血缘关系可以被承认。然而,电影利用摄影术对时间—运动的切割,最终还是如音乐、舞蹈那样只是顺遂时间,它并不用去关心帧与帧之间发生的差异,换句话说电影对时间—运动的呈现首先是客观记录的结果,后来产生的蒙太奇技术虽然关心这一镜头的最后一帧与下一镜头的第一帧之间的关系,进而产生出一种对时空整体的更强能力的操控,然而这是一种剪辑组接的形式,只是把客观记录下来的时间—运动当做了自由创造的手段,却与动画对瞬间运动的创造并不相同:前者是

为创造意义服务的，后者是为创造运动服务的。更何况，如果动画从一开始就具有一种操控时间进而试图操控自然的巫术精神的话，那么电影从其现代起源处就与动画毫无关系，因为摄影术是反巫术的科学结晶，表现为对现实的忠实记录。当今电影特效中广为运用的子弹时间也好、早期默片中为喜剧性效果而快速放映也好，不是利用了动画艺术的手段就是渗透着一种操控时间—运动的动画精神。相反，诸如转描仪（rotoscope）、动作捕捉器（mo-cap）等动画制作中被普遍使用的技术手段，却与动画艺术精神背道而驰，因为这些都试图客观地记录现实运动，而把创造——人类的主体性活动排除在真正的瞬间之外。这点，是动画与电影在本体论方面最核心的差异。

第三，动画形上学的朝向。动画形上学的根本任务，是要为运动幻象的创造建立起超越性的价值论。从史前动画意识出发，动画艺术归根结底是对运动幻象进行逐帧创造的艺术。需要补充的是，尽管自 20 世纪 80 年代中期以来，随着计算机图形图像学的快速发展，数字技术已经被广泛运用到动画创作中来，使得关键帧与关键帧之间的瞬间运动幻象可以自动生成，而不再需要像二维手绘时代那样逐帧绘制，但是，这种机器介入并没有真正使人类交出对"帧与帧之间发生的事件"的掌控权——这是发源于摄影术的电影所做的事情，生成瞬时运动效果的参数设置或代码编写还是一个体现人类主体性的行为。相反，如果在运动呈现方面试图展现出与自然运动完全相同的效果，亦即完全以现实的时间—运动为摹本而非将之作为材料的话，那么动画艺术也就丧失了真正的神髓。总之，帧与帧之间发生的事件，正是一个直指人类主体性本身的创造性事件，这一事件不但在现代人类的起源时代就已经被奠定了，其发生也同样构成人类诞生的一个鲜明标志：创造劳动工具进行生产劳动，与创造艺术手段操控时间进而尝试掌控自然，被视为巫术和迷信的后者恰恰是前者的自然延伸，二者都标志着现代人类的历史起源。正因此，"幻象创造何以有超越性的价值"这一问题的答案就变得非常简单，因为幻象是人类生存和发展不可或缺的真理。面目严肃的学者往往以真理之名否定幻象，然而艺术所营造的幻象正寄予了人类生存的意义和发展的蓝图。无论是作为人类理想社会远景的大同社会，还是当今已经

出现在影视屏幕上那些无所不能的超级英雄,都指向了人类无法因真理之名而舍弃的对未来的美妙梦境! 就此而言,幻象从根源上看从来不与现实对立,因为幻象正是从现实中生长出来的,它是人类征服自然以及反抗缺憾现实的自然延伸。从动画意识出发,现实与幻象的关系,正是即将闪过的这一帧,与将要到来的下一帧之间的关系:二者绝非必然要停留在对抗的静止状态,而是可以呈现为连续的运动过程。

与一般意义上的幻象创造有所不同的是,动画意识的古老显现,第一次使得人类产生操控时间—运动的幻象。而一切生命存在的最清晰表征,正是处于时间之流中的运动,相反静止往往代表了死亡。因此,对最早呈现动画意识的原始人类而言,打开生成之流的裂缝、攫取了瞬时的运动,也就等同于抓住了生命本身。这使得动画艺术从其起源之处,就有一种远比其他艺术类型更为强烈的生命哲学意义。几乎所有动画研究者都耳熟能详的一个词源学意涵即动画(Animation)的拉丁文词源 Animare,意为"赋予生命"(give life to)。而赋予生命的第一幻象,即是在赋予形式以时间的过程中,操控差异性生成的每一个瞬间。不同于其他的艺术,只是为必然流逝的生成打上生命存在的烙印——在尼采那里这已经是人类最高的权力意志。换句话说,从生命哲学的意义出发,我们也许可以把其他艺术全都看成是必朽的人类不朽的证明。对不再相信生命是由神灵赋予的现代人而言,有生命的东西并不需要赋予,于是"赋予生命"的真正意涵指向赋予原本无生命的东西以生命,或以反自然的方式创造新的生命。因此,动画艺术最具超越性的意义,指向了人类超越自身限制、挣脱自然法则,去创造新的以及更加理想的生命类型的最终幻象(Final Fantasy)。也就是说,这一艺术甚至已经突破了尼采"最高的权力意志"的边界。对当代人类而言,赋予无生命的东西以生命也好,以反自然的方式去操纵生命也好,都已经在人工智能技术和生物基因技术的发展远景中展现出惊鸿一瞥。今天的我们在由大大小小屏幕呈现的一个幻象世界——抑或"二次元世界"——中看到的关于未来新生命的图景,正是由动画艺术呈现给我们的。从这一意义上讲,动画实在是表征生成序列上的前后两帧图景——人类的图景与后人类的图景——之裂缝的艺术。

　　"艺术是人类的最高使命和天生的形而上活动",尼采高唱的这个现代艺术形而上学的第一命题,首先将艺术创造活动摆在了原本由神灵占据的位置上,接着又使得一切的宗教只有成为艺术、也就是成为掩盖人类必朽性质的幻象创造才有存在的价值。对于当代人类而言,没有什么比把握生成的每一个瞬间以及创造新的生命更具有超越性意义的了。而这,正是这门关于运动幻象的艺术,带给我们的无上价值。

参考文献

一、本国文献

魏伯阳等：《参同集注》，北京：宗教文化出版社，2013 年。

黄庭坚：《山谷别集诗注》，清文渊阁四库全书本。

邵雍：《皇极经世》，北京：九州出版社，2003 年。

程颢、程颐：《二程遗书》，清文渊阁四库全书本。

罗大经：《鹤林玉露》，明刻本。

朱熹：《四书集注》，长沙：岳麓书社，1985 年。

朱熹：《朱子语类》，北京：中华书局，1986 年。

朱熹：《朱熹集》，成都：四川教育出版社，1996 年。

朱熹：《周易本义》，北京：中央编译出版社，2010 年。

陈献章：《白沙子》，四部丛刊三编景明嘉靖刻本。

王守仁：《王阳明全集》，上海：上海古籍出版社，1992 年。

罗钦顺：《困知记》，北京：中华书局，1990 年。

章潢：《图书编》，清文渊阁四库全书本。

周汝登：《王门宗旨》，明万历刻本。

黄宗羲：《明儒学案》，北京：中华书局，1985 年。

颜元：《存学编》，上海：商务印书馆，1937 年。

辜鸿铭：《辜鸿铭讲论语》，北京：金城出版社，2014 年。

辜鸿铭：《辜鸿铭文集》，海口：海南出版社，1996 年。

康有为：《康有为全集》，北京：中国人民大学出版社，2007 年。

康有为：《康南海自编年谱》，北京：中华书局，1992 年。

谭嗣同：《谭嗣同全集》，北京：中华书局，1981 年。

梁启超：《梁启超全集》，北京：北京出版社，1999 年。

蔡元培：《蔡元培全集》，杭州：浙江教育出版社，1997 年。

王国维：《王国维文集》，北京：中国文史出版社，2007 年。

鲁迅：《鲁迅全集》，北京：人民文学出版社，2005 年。

朱光潜：《朱光潜全集》，合肥：安徽教育出版社，1987 年。

宗白华：《宗白华全集》，合肥：安徽教育出版社，1994 年。

青主：《乐话·音乐通论》，长春：吉林出版集团有限责任公司，2010 年。

青主：《音乐当做服务的艺术》，《音乐教育》第二卷第四期。

刘海粟：《欧游随笔》，北京：东方出版社，2006 年。

刘海粟：《刘海粟艺术文选》，上海：上海人民美术出版社，1987 年。

梁漱溟：《东西文化及其哲学》，北京：商务印书馆，1999 年。

梁漱溟：《中国文化要义》，上海：上海书店出版社，1989 年。

梁漱溟：《人心与人生》，上海：上海人民出版社，2005 年。

冯友兰：《三松堂全集》，郑州：河南人民出版社，2001 年。

牟宗三：《从陆象山到刘蕺山》，长春：吉林出版集团有限责任公司，2010 年。

牟宗三：《道德的理想主义》，长春：吉林出版集团有限责任公司，2010 年。

蔡仁厚：《王阳明哲学》，台北：三民书局，1974 年。

蒙培元：《心灵超越与境界》，北京：人民出版社，1998 年。

李泽厚：《华夏美学》，北京：中外文化出版公司，1989 年。

杨儒宾、艾浩德、马渊昌也主编：《东亚的静坐传统》，台北：台湾大学出版中心，2013 年。

陈来：《有无之境——王阳明哲学的精神》，北京：人民出版社，1991 年。

陈来：《新原仁》，北京：生活·读书·新知三联书店，2014 年。

陈来：《宋明理学》，上海：华东师范大学出版社，2004 年。

陶英惠：《蔡元培年谱》，台北："中研院"近代史研究所，1976 年。

王光英、刘寅生:《王国维年谱长编》,天津:天津人民出版社,1996年。

丁文江、赵丰年:《梁启超年谱长编》,上海:上海人民出版社,2009年。

二、外国文献

康德:《判断力批判》,韦卓民译,北京:商务印书馆,1985年。

席勒:《美育书简》,徐恒醇译,北京:社会科学文献出版社,2016年。

尼采:《权力意志》,孙周兴译,北京:商务印书馆,2007年。

尼采:《悲剧的诞生》,周国平译,北京:华龄出版社,2001年。

尼采:《偶像的黄昏》,卫茂平译,上海:华东师范大学出版社,2007年。

尼采:《论道德的谱系　善恶的彼岸》,谢地坤、宋祖良、刘桂环等译,桂林:漓江出版社,2007年。

赫胥黎:《天演论》,严复译,郑州:中州古籍出版社,1998年。

怀特海:《科学与近代世界》,何钦译,北京:商务印书馆,1959年。

柏林:《浪漫主义的根源》,吕梁、张箭飞等译,南京:译林出版社,2008年。

赫伯特·施皮格伯格:《现象学运动》,王炳文、张金言译,北京:商务印书馆,1995年。

比厄斯利:《西方美学简史》,高建平译,北京:北京大学出版社,2006年。

汤森德:《美学导论》,王柯平译,北京:高等教育出版社,2005年。

舒斯特曼:《身体意识与身体美学》,程相占译,北京:商务印书馆,2011年。

舒斯特曼:《实用主义美学》,周宪译,北京:商务印书馆,2002年。

W. James. *The Principles of Psychology*, Cambridge, Mass: Harvard University Press, 1983.

Brian Stock. Reading, Healing, and the History of Western Meditation, *New Literary History*, 2006, Vol. 37, No. 3.

David R. Frew. Transcendental Meditation and Productivity, *Academy of*

Management Journal, 1974, Vol. 17, No. 2.

Ann Schopen, Brenda Freeman. Meditation: the Forgotten Western Tradition, *Counseling and Values*, 1992, Vol. 36, No. 2.

R Shusterman. Somaesthetics and the Body: Media Issue, *Body and Society*, 1997.

Ed Sarath. Meditation in Higher Education: The Next Wave? *Innovative Higher Education*, 2003, Vol. 27, No. 4.

后　记

　　2009 年 3 月,在博士生导师陶东风教授的指导下,我完成了博士学位论文《从审美形而上学到美学谱系学——论尼采晚期思想的反形而上学维度》,并于 5 月完成了答辩、6 月从北京师范大学顺利毕业。从读博那时起直到现在,我都仍认为自己是尼采酒神学说的信奉者,尤其认为尼采为美学所发展的谱系学方法、所开启的"身体转向"及其对真理/幻象二元对立结构的取消意义重大,不但作为一种艺术和美学理论将继续对未来学术的发展产生深远影响,自己也可以从中汲取不竭的智慧和无穷的动力,以战胜日常生活中难免会遇到的各种艰难困苦。与那时有所不同的是自己对待"艺术形上学"的态度:博士期间认为艺术形上学是一种最终被尼采所克服和抛弃了的理论——与后来因福柯、德勒兹等一帮后结构主义者的发展而声名大噪的"谱系学"不同,自己一度认为"艺术形上学"是一种过时了的、毫无价值的理论。这是因为,尼采在 1886—1887 年间发展出了他自身的谱系学思想和方法,即一种"灰色的"、从难以辨认的文献中寻找"光明事物"的卑贱谱系抑或黑暗根系的方法,以此反对将现存事物的合法性归结为一个纯粹的、非身体的、神奇的和光辉的道德形上学起源,并在《自我批判的尝试》中提出要将"一切形而上慰藉——首先是形而上学——丢给魔鬼"。

　　换言之,那时的自己不但认为"谱系学"才真正代表尼采思想的光辉,而且还直接与艺术形上学形成了一种对立关系。于是,在博士学位论文写作时,当看到王元骧先生 2004 年发表的《关于艺术的形而上学性的思考》一文时,就觉得值得商榷。王元骧先生认为,艺术形上学是柏拉图、康德美学及浪漫主义思潮的历史遗产,对抵制科技理性及消费主义对人的异化和物化、发挥审美艺术的终极关怀功效、提升人的精神生活品质并实现人的全面发

展有重大意义,因此尼采晚年对其处女作《悲剧的诞生》中所高扬的"艺术形上学"的抛弃是"一种倒退"。对他的这个观点,我在博士学位论文中就已将其作为潜在的对话者或论辩的对象;毕业后,当工作、生活都已安顿得差不多时,更按捺不住一个"教义信奉者""维护教主"般的冲动,以及一个青年研究者面对学术权威时那跃跃欲试的欲望,于 2011 年写了《抛弃艺术形上学:倒退还是进步——就尼采晚年思想转变与王元骧先生商榷》一文,提出"他忽略了尼采晚年思想转变的深层原因和重大意义。尼采在其学术生命的最后两年中,诞生了彻底反形而上学的谱系学方法论,面向未来开启了哲学及美学'身体转向'的大门"。

不得不承认,无论何种"信徒",总是有一种依附和盲从心理,尽管"信徒"总不乏激情和冲动。随着年岁的增长,待到荷尔蒙分泌水平和新陈代谢率下降、激情和冲动冷却之后,就会发现之前曾经留意到却以毫不在乎的态度加以忽视的研究罅隙:尼采何以称"首先要抛弃形而上学",而非"一切形而上的慰藉"? 如果艺术形上学所带来的慰藉只是"尘世慰藉"的话,那么还需要抛弃吗? 更值得注意的一个问题是,带来慰藉的"艺术形上学"能仅因"过时理论"之名而被如此轻飘飘地抛弃吗? 他称"有朝一日""要抛弃一切形而上的慰藉",这个"有朝一日"真的已经到来了吗? 这些问题,都使得我在近十年来重新审视王元骧先生 18 年前的那个出发点,即从价值论而非认识论、从内心需要而非学术增值、从本土现实立场而非时髦理论秀场的角度去进行思考。盲从心理的克服,除了之前留存下来的这些思考的"罅隙"之外,也得益于我的硕士生导师杜卫教授的教诲,他也总是强调本土问题意识的重要性。

于是,在 2012 年左右,我开始转向了对中国现代美学和艺术理论的研究,重点关注的是中国本土的艺术形上学思想,2017 年又以此为题申报了一个国家项目。研究过程中我得到三个认识:第一是中国现代艺术形上学的产生,正是王元骧先生所说的康德及德国浪漫主义的宝贵历史遗产与中国心性之学传统会通的结果,最鲜明的开端在王国维把康德、席勒思想与邵雍、陆象山一道用来阐释"风乎舞雩"之时,随后蔡元培、梁启超、宗白华、青

主、刘海粟等都产生了重要的艺术形上学思想;第二是当中国现代艺术形上学思想产生之后,新儒家代表人物牟宗三乃至后来的陈来等人,反向勾勒了一个儒学体系内部的艺术形上学传统,无论是牟宗三所说的"曾点传统"或陈来所说的儒学中的"神秘传统",实际上就是"儒家艺术形上学传统",这个传统正为王国维处诞生的中国现代艺术形上学呈现了一条清晰的本土思想脉络;第三点也是我自己最感兴趣的一点,牟宗三、陈来所反向揭橥的儒家审美形上学传统的主体——宋明心学谱系,皆是通过一种特殊的、高度实践化甚至到明代发展为规范化、普遍化的身心训练方法——静坐来产生我们往往称之为"天人合一"的形上学体验,而这种方法到了近代甚至已被梁启超在教义中添加了艺术和审美的因素,当代又被美国身体美学家舒斯特曼所高度推崇。这就对我当年冲动之下写的那篇商榷文的起点加以纠正:艺术形上学与身体关怀、尘世慰藉并不必然发生矛盾。

最终我认为:其一,作为关于艺术的超越性价值论,艺术形上学在今天这个大众文化、新兴媒介文化和消费主义文化混流发展的时代,对摆脱资本逻辑、克服异化状态、恢复人性的健全,仍具有积极的引领意义,换言之王元骧先生的立足点是不可轻易被忽视的;其二,一个世纪以来被中国美学、中国艺术学和新儒学多方构建的中国现代艺术形上学,不仅仅具有学术史的意义,而且对于艺术学理论这个致力于追寻各艺术门类之间的一般性、乃至与其他人文学科领域的共通性的学科领域而言,具有不可取消的意义,换言之从本土理论建构出发也仍当"接着说";其三,即便对于一些新兴的艺术门类而言,比如为广大青少年所喜爱的动画,艺术形上学同样能够在今天这样一个数字媒介时代为之提供一种超越性价值论的深层阐释,如果传统的艺术门类在形而上学尚未成为一种过时的思维或学说之时,就已经产生了自身的超越性价值之思的话,那么动画如果要摆脱一种具象辅助技术或儿童娱乐产品的刻板印象,就必须从艺术形上学中获取其超越性的价值理论,以维护其作为艺术的应有品格,这点也正是附录中这篇小文所欲达到的。

2022 年元宵

图书在版编目(CIP)数据

舞雩之境:中国现代艺术形上学思想研究 / 冯学勤
著. 一杭州:浙江大学出版社,2022.12
ISBN 978-7-308-23337-8

Ⅰ. ①舞… Ⅱ. ①冯… Ⅲ. ①艺术史－思想史－研究
－中国－现代 Ⅳ. ①J120.9

中国版本图书馆 CIP 数据核字(2022)第 231495 号

舞雩之境——中国现代艺术形上学思想研究
冯学勤　著

责任编辑	蔡　帆	
责任校对	吴　庆	
封面设计	周　灵	
出版发行	浙江大学出版社	
	(杭州市天目山路 148 号　邮政编码 310007)	
	(网址:http://www.zjupress.com)	
排　　版	浙江大千时代文化传媒有限公司	
印　　刷	杭州宏雅印刷有限公司	
开　　本	710mm×1000mm　1/16	
印　　张	19.5	
字　　数	293 千	
版 印 次	2022 年 12 月第 1 版　2022 年 12 月第 1 次印刷	
书　　号	ISBN 978-7-308-23337-8	
定　　价	98.00 元	